《纽约时报》音乐评论

The
Great
Conductors

（修订版）

伟大指挥家

[美]哈罗尔德·C. 勋伯格 著　盛韵 译
（Harold C. Schonberg）

生活·讀書·新知三联书店

Simplified Chinese Copyright©2022 by SDX Joint Publishing Company. All Rights Reserved.
本作品中文简体版权由生活·读书·新知三联书店所有。未经许可,不得翻印。

THE GREAT CONDUCTORS by HAROLD C. SCHONBERG
Copyright: ©1967 BY HAROLD C. SCHONBERG
This edition arranged with THE BARBARA HOGENSON AGENCY, INC., USA
through BIG APPLE AGENCY, LABUAN, MALAYSIA.
Simplified Chinese edition copyright:
2022 SDX JOINT PUBLISHING CO.LTD
All right reserved.

图书在版编目 (CIP) 数据

伟大指挥家:修订版:《纽约时报》音乐评论/
(美)哈罗尔德·C.勋伯格著;盛韵译. —— 北京:
生活·读书·新知三联书店,2022.10
ISBN 978-7-108-07440-9

Ⅰ.①伟… Ⅱ.①哈… ②盛… Ⅲ.①音乐评论 – 世界 Ⅳ.① J605.1

中国版本图书馆 CIP 数据核字 (2022) 第 085124 号

责任编辑	黄新萍
装帧设计	鲁明静
责任印制	卢 岳
出版发行	生活·讀書·新知 三联书店
	北京市东城区美术馆东街22号
邮 编	100010
网 址	www.sdxjpc.com
图 字	01-2013-7523
经 销	新华书店
排版制作	北京红方众文科技咨询有限责任公司
印 刷	北京隆昌伟业印刷有限公司
版 次	2022年10月北京第 1 版
	2022年10月北京第 1 次印刷
开 本	880毫米×1230毫米 1/32 印张 14.25
字 数	300千字 图102幅
印 数	0,001—5,000 册
定 价	69.00 元

(印装查询:010-64002715;邮购查询:010-84010542)

因道不尽的理由,谨以此书献给《纽约时报》。

Contents

目录

	前言	001
1	指挥这行当	005
2	从埃利亚斯·萨洛蒙到分权领导制	017
3	巴赫和亨德尔	027
4	海顿、莫扎特和贝多芬	041
5	乐团，调音和观众	064
6	指挥棒的到来	082
7	韦伯和斯蓬蒂尼	095
8	弗朗索瓦-安托万·阿伯内克	106
9	埃克托·柏辽兹	116
10	门德尔松和德国学派	129
11	理查德·瓦格纳	142

12	英格兰舞台	161
13	弗朗兹·李斯特	177
14	汉斯·冯·彪罗	186
15	瓦格纳学派——里希特及其他	203
16	美国和西奥多·托马斯	220
17	法国三杰	232
18	亚瑟·尼基什	239
19	卡尔·穆克	253
20	古斯塔夫·马勒	262
21	理查·施特劳斯	277
22	费利克斯·魏因加特纳	287
23	意大利人和托斯卡尼尼	296
24	威廉·门盖尔贝格	314

25	威廉·富特文格勒	320
26	布鲁诺·瓦尔特	334
27	托马斯·比彻姆爵士	343
28	谢尔盖·库塞维茨基	356
29	列奥波德·斯托科夫斯基	366
30	奥托·克伦佩勒和德国学派	375
31	现代法国学派	388
32	来自中欧	397
33	美国的外籍兵团	407
34	莱昂纳德·伯恩斯坦	417
35	现在和未来	426
	译后记：那个得了音乐病的家伙	438

前　言

本书大致是一种风格研究,试图呈现伟大指挥家们的音乐态度及技巧的不断演变。英语世界少有文字涉及这个引人入胜且至关重要的话题。我大致上延续了上一本书《伟大钢琴家》(*The Great Pianists*,1963年)的风格,出乎意料的是,研究之后我发现关于指挥家和指挥艺术的材料比钢琴家及钢琴演奏艺术还要少。诚然,格奥尔格·许内曼(Georg Schünemann)的基础文献《指挥的历史》(*Geschichte des Dirigierens*)早已于1914年出版,但从未被翻译成英语。于是,乱翻故纸堆的工作量大了许多。

接下来的几页中的观点不尽然是猜测。当音乐家谈论其他音乐家时,会出现一种全面综合且颇为一贯的模式;从吕利直至今天的伟大指挥家都被同侪详尽地讨论过。人物越重要,关于他的信息也就越多。信件、评论、谈话、分析、传记、逸事——我相信,所有这些材料在经过考证和遴选之后能够推出结论,对每位

指挥家在历史中的地位进行准确的评价。越伟大的指挥家，就越有原创力，思想越强势，对同时代人的冲击也越大。这种冲击相较而言更容易描述，因为独创性总能引起敬仰之情（或者说羡慕），接着就会有大量文字试图评价（或支持或反对）和阐释这种独创性。只要遍阅那些与伟大指挥家相关的文献，你就会发现其中惊人的一贯性——一个时代如何呈现这些人物。哪怕是反对的声音（事实上多半正是这些反对的声音）也很宝贵，能帮助我们定位历史人物。1855年戴维森攻击瓦格纳的文字就恰好证明了瓦格纳指挥的力量以及他将保守思想逼疯的能力。的确，伟大指挥家的核心特点能够得到精准的重现。里希特不动声色，彪罗矫揉造作，尼基什有催眠效果，门德尔松速度快，马勒有张力。

接触早期乐团录音时必须小心谨慎。尽管留声机最早记录了人声，最早的钢琴录音能够在现代设备上成功地重制，但请谨记，直到1925年出现电录音，乐团和指挥的表演才得到了较为真实的体现。那些注重声响效果的指挥不得不把乐团缩减到演出高雅喜剧的人数。比如录制舒伯特的《"未完成"交响曲》时，乐团仅有六把小提琴和两把中提琴，没有倍大提琴（低音提琴）和定音鼓。英国哥伦比亚唱片公司早年的广告经理赫伯特·里杜特（Herbert Ridout）描述了一些技巧："法国圆号得把号口对着留声机喇叭，再在面前放一面镜子，好从镜子里看到背后的指挥。大号在圆号后面，号口稍微偏离些，他们也得从镜子里看指挥。大鼓从来不进录音室。"很明显这种环境对音乐毫无益处，更不现实，所以早期的乐队录音都是一些小型作品。直到二十世纪二十年代中期，乐团才开始有了值得信任的成果。

只有到了这时,我们才能从唱片中推导出指挥的速度、乐句、节奏和重音。就尼基什和其他少数指挥家而言,唱片是唯一留存的音响文献,所以成了无价之宝。至少,尼基什留给我们一首完整的交响乐("贝五")及其他重要音乐。仅这点而言,他在当时独一无二。

本书的研究必然是选择性的,否则就会堕落成列举名字。多数时候我只讨论那些在艺术领域留下了永恒烙印的人,生平介绍属于附带提及。我关注的是个体所代表的蕴涵,而非他们的生平细节,除非这些细节对理解他们的音乐有帮助。

我希望特别提及两本书,它们对任何早期乐团研究者来说都是无价之宝:亚当·卡斯(Adam Carse)的《十八世纪的乐团》(*The Orchestra in the XVIII Century*)和《从贝多芬到柏辽兹的乐团》(*The Orchestra from Beethoven to Berlioz*)。我还要感谢沃德·博茨福德(Ward Botsford)和劳伦斯博士(Dr. A. F. R. Lawrence),他们总是慷慨地让我享用他们堪称壮观的早期乐团录音收藏。亨利·普莱森茨(Henry Pleasants)阅读了手稿,并提出了很多建设性意见。西蒙 & 舒斯特出版社的责任编辑亨利·西蒙(Henry Simon)常年浸淫在音乐中,帮助我对草稿进行了润色。埃里克·沙尔(Eric Schaal)允许我任意使用他的精美音乐插图。我太太罗莎琳(Rosalyn)费心阅读校样,纠正了我的夸张之处,并搜罗了许多插图。

<div style="text-align:right">

哈罗尔德·C.勋伯格

1967年,纽约

</div>

1

指挥这行当

噢！成为一个指挥，将一百个人焊成一个歌唱的巨人，发出最美妙复杂的声响，一挥手就能让喧闹的弦乐降至喃喃低语，再一挥手就能让铜管迸出胜利的号角；抬一根手指，再一根，再一根，就知道乐团的每分子时刻准备掀起一轮狂喜的波澜；他倾身向前，仅凭空手令乐团凝固冰封，接着用最后一挥让他们全体咆哮歌唱，大钹以眨眼的速度轰鸣，多么宏大的阿门。

——普里斯特利（J. B. Priestley）

你们这些指挥们对自己的力量如此骄傲！当一张新面孔来到乐队面前——从他走上指挥台的方式，到他打开乐谱，甚至不用等到他举起指挥棒，我们就知道该听谁的，是他，还是我们。

——弗朗茨·施特劳斯

（理查·施特劳斯的父亲，著名圆号演奏家）

他拥有统率力,无比的尊严,极佳的记忆力,丰富的经验,高贵的气质和镇静的智慧。他已经受过烈火的考验,但仍未熔化,反而闪耀出一种刺目的内在光芒。他有多重身份:音乐家,管理者,执行官,使节,心理学家,技师,哲学家,以及可以随时发怒的人。像许多伟人一样,他出身低微;在公众眼中,他是天生的演员。就事论事,他是个自大狂,他必须是。如果对自己和自己的能力没有绝对的信任,他就什么也不是。

首先,他是个领导。他的部下向他寻求指引。他即刻拥有了父亲的形象,成了伟大的赐予者、灵感的源泉、无所不知的导师。称他为伟大的道德力量也许不算过分。也许他半是神圣,但他肯定在神圣的笼罩下工作(至少某种有着浪漫主义理想的学派让我们这样想)。他必须是强势人物,他越强悍,就越容易被下属称为专制。他只有伸出手,才能让人听话。他不能容忍任何异见。他的意愿、他的话语、他的每一次扫视,就是法则。

有时候他的名字是威廉·富特文格勒,有时候是阿图罗·托斯卡尼尼,有时候是弗里茨·莱纳、莱昂纳德·伯恩斯坦、亚瑟·尼基什,或者奥托·克伦佩勒。这里面没有区别。不管他叫什么,他都必须站在一群音乐家面前,指挥他们。他站在那里,因为必须有人控制一切。他要设定速度,保持节奏,保证和谐与平衡,尽力实现作曲家写在乐谱上的方方面面。从他的指挥棒、指尖、灵魂中流淌出一种高压电,击中了一百名乐手角儿,让他们收敛个人意愿,服从于集体努力。他的耳朵有一百多根隐形触须,每一根都插了电,像是控制板,将每位乐手的潜意识纳入他的掌控之下。假如某一位奏出了错误的乐句或是音符,那根触须就会抽

搐，接下来就是盛怒。

他让那一百来号人乖乖听话，并用不同的方式得到自己想要的效果。弗里茨·莱纳和阿图罗·托斯卡尼尼那样的指挥擅于利用恐惧，莱纳只消眯着眼睛瞪上一眼，乐手们就会呜咽着变成一团原生质。布鲁诺·瓦尔特则有另外一套办法。他总是哀叹理想已经幻灭，自己有多么凄凉孤寂，乐手们几乎要号啕大哭，马上发誓不再捣乱。"先生们，先生们，"瓦尔特会用基督一般的口吻说，"用空弦拉D，莫扎特会怎么说？"莱昂纳德·伯恩斯坦则有一种发自内心、异常亲切的友爱之情，好像一个足球教练分成两半，"现在，伙计们，让我们一起奏那个乐句，让我们的弦乐部正好在拍子上进来。准备好了？一，二，……"列奥波德·斯托科夫斯基在排练时声音单调，完全是公事公办，"D之前三个小节，降A应该是A，用中强演奏，在后两个小节慢慢加速。全体准备，开始。"

指挥通过乐队将音乐符号转化成有意义的声响。每位指挥对符号的解读都不同，因为他们个性不同。小孩会问"天有多远"，而对一位指挥来说，"多快才算快？"可不是什么幼稚的问题。多快才算快？莫扎特写的"小快板"，到底是快步还是小跑？每位指挥都会有自己的想法。他要做的就是跟随直觉，这些直觉的基础是多年的思考和学习。

指挥和他的乐团应该融为一体。如果他有知识和内在力量，就可以让乐团完全听从于自己。然而这不是一朝一夕便能成就的（除非是尼基什或莱纳那样的人物），彼此熟悉、磨合的过程往往需要好几年。但前提条件是，指挥必须优秀。一支乐队通常只要

花上十五分钟就知道面前的新指挥是真诚还是虚伪,是不是在例行公事,是优秀的音乐家还是伟大的音乐家,性格好不好,是否强势到能够在任何反对声中将自己的理念推行到底。乐手们有上百种残忍的方法考验指挥,他们会无视他的指示,质疑他的拍子,在乐谱里加上错音,把正确的音符奏高八度或低八度,颠倒平衡。如果指挥要求他们紧跟自己,他们会尊重他;但如果他没有注意到错误,他们也心知肚明。如果失去他们的尊重,站在他们面前的那个人可就惨了。有个可怜的倒霉蛋的故事,他有钱却没天分,花钱当上了指挥,却搞得一团糟,定音鼓手终于忍无可忍,敲出一声震天巨响然后嫌恶地扔掉了鼓棒。指挥四处张望,他也怀疑哪里出了问题。"是谁?"他想知道。对指挥来说,买下一个乐团的费用很清楚,但要赢得乐手们的尊重的费用却永远是未知数。

指挥和乐团之间至少需要有相互的尊重和理解。而互爱,则要求太高。乐手们倾向于视指挥为做规矩的人(有时会没心没肺,甚至是虐待狂);而指挥倾向于把乐手们看成一群没规矩的小孩,如果不加管教,到了青春期一定会惹麻烦。两方都有道理。

几年前,波士顿交响乐团的一个乐手快要离世时,谢尔盖·库塞维茨基前去探望。这位乐手已经摆脱了一切尘世的责任,抓住最后一个机会告诉库塞维茨基自己和乐团对他的看法。他说,库塞维茨基是个暴君、独裁者、专制者,仗势欺人,还用了一个意为自私、毫不体谅的七个字母的词。滔滔不绝地发泄完之后,这位乐手深深地陷进枕头里,准备一身轻松地迎接死亡。他已经完成任务,为整个乐团泄了愤。而库塞维茨基却真心实意地感到困惑,"我从来没想过真的那样做,你们应该明白的呀。我是你们

的父亲，你们是我的孩子"。对于这位乐手来说，至为尴尬的事情发生了，他不但没有死，还回到了乐团。库塞维茨基从未原谅他。而且库塞维茨基恰好说对了，在许多类似情况下，指挥的确是父亲，乐手们的确是孩子。

为了传达指示，指挥通常会用一根约十八至三十八厘米长的银色锥形细棍，一头有木柄，重量不超过二十八克。这叫指挥棒，指挥挥舞着它打下严格的节奏。有些指挥比如理查·施特劳斯或卡尔·穆克，会纹丝不动地站着，用极小的动作移动指挥棒的尖部。但库塞维茨基和迪米特里·米特罗普洛斯不用指挥棒，他们会抽搐、颤抖、踮高脚跟；至于富特文格勒，第一次看到他打拍子的乐手们都会绝望，因为完全不知所云。还有一些指挥比如伯恩斯坦或莱昂·巴津，会以无限大的幅度抽动空气，臀腿臂肩并用。这类指挥有时会直接挑战万有引力，离开地面，以一种创意和体力的全面迸发翱翔于空气中。这就是舞蹈派指挥，对此伊格尔·斯特拉文斯基曾在《纽约书评》上发表了一些尖刻评论：

> 表演中的表演在近些年甚嚣尘上，已对音乐本身构成了挑战，很快就威胁要驱逐音乐了。我看过不少表演（中的表演），发挥完全时像一首奏鸣曲，发挥局促时像一首赋格。比方说，新指挥 X 控制着演出的方方面面，就像从摇篮到坟墓的一揽子社会福利方案一样，他要求细致万分，从第一次进入要表现出恰到好处的艺术神秘感，直到最后几十下鞠躬尽瘁。我可不想去描述 X 对于真正音乐的演绎，只想说演出最吸引人的地方简直像是一幅耶稣受难图，他伸长的手臂纹

丝不动，双手像结冰了似的垂着；他的骨盆向前推，与之配合的是拼命朝后甩的脑袋；他转过脸时不光对着第一小提琴声部，还越过他们对着观众。大部分曲目都充斥着极为基础的"表情运动"（洛伦茨在鹅类研究中也用过这个词），但他保证在登上百老汇舞台前还会有一项发明，据谣传是在对位法颠倒时表演倒立。不过，最高潮还不是这些，而是表演结束后的表演。先是耶稣走下十字架的活人画，他的手臂半死不活，膝盖弯曲，脑袋低垂（一头艺术的乱发），浑身沐浴在汗水中（我怀疑是哪里隐藏的喷雾器喷出的温水）。走下舞台的第一步还故意跟跄了一下，尽管如此，这位奇迹制造者还是谢幕了四十六次。这真是一场伟大的演出，达到了只有飞机拖曳的空中广告才能达到的高度，哪怕一个音乐家看到也会被冲昏头脑的。

托斯卡尼尼会转圈，左手抵着心脏。尤金·奥曼迪和列奥波德·斯托科夫斯基不用指挥棒（不过奥曼迪在隔了三十多年后，晚年又开始用指挥棒了），他们用手腕和手指的动作使得手脱离身体，成为有思想的实体。乔治·塞尔用指挥棒，有着像教科书般的清晰，埃里希·莱因斯多夫也一样。克伦佩勒用拳头打拍子，能吓坏一个重量级拳手。至于女性指挥家，人们知道重拍何时开始，因为那正是衬裙露出之时。

莱纳只用拇指和中指捏指挥棒，动作幅度极其微小。据一位近视眼乐手说，他因为看不到大师的拍子而感到十分绝望，于是带着一架铜望远镜来排练，这样才能看清楚。据说莱纳的眼神像

在猎食的鹰隼一样敏锐,他发现这个乐手在用望远镜偷看,立刻当场解雇了他。这故事无疑是杜撰的。

大半工作是在排练时完成的,好像雷纳尔多·哈恩(Reynaldo Hahn)所说的充电。有些指挥因在排练中不辞劳苦地反复打磨一些细节诠释而著称,然而现场演出时他们或受到观众的刺激(这对一些演出者来说好比春药),或有不同感觉,或仅仅是健忘,而突然有了新想法、新拍子、新速度。这会令乐队特别是独奏家非常不悦。好在大部分时候,指挥在正式音乐会上是按着排练来,只是会增加一些夸张的姿势,这时常令乐手们窃笑不已。特别是有一些指挥,只要他们穿上白礼服、戴上白领结,就会有特殊之举,为"运动"一词增添新含义。

如果说乐团最开心的就是看指挥停止奏乐而把捣乱的观众赶出场,那么乐团最痛恨的莫过于碰到一位排练哲学家。德国指挥或德国训练的指挥特别喜欢讲解、分析。从这点上说,门盖尔贝格至今仍无人能及,仅有一次克伦佩勒勉强打成平手。这是一种危险的实践,少有人能全身而退。越好的乐团,其乐手也越优秀,也就越痛恨说教。当克伦佩勒以一米九五的高度俯视世界,而一米五八高的肉球双簧管布鲁诺·拉巴特(Bruno Labate)挺身而出时,一个时代也随之结束了。克伦佩勒在纽约爱乐排练时开始以训诂学方式讲解一首贝多芬交响曲,其意义如何、其象征如何、其在时间和空间中的地位、其时代精神和协调的重要性,等等。时间一点一点过去,直到那历史性的一刻,拉巴特"噌"地站起身,粗鲁地打断了指挥:"克伦佩勒,您说得太多啦。"接下来一片哗然。通常这类故事的标准版本是——乐队首席打断指挥的演

讲:"您只要告诉我们您要我们拉得轻一点还是响一点就成了。"

指挥家们通常生动又固执,他们身上的故事自然格外吸引人。托斯卡尼尼有故事,比彻姆有故事,库塞维茨基有故事,每个拿过指挥棒的人都有故事。有些故事甚至可能是真的,但更有可能是公关们编造出来的,而一旦逸事进入公共领域,就会与这位或那位指挥搭上边。请看戏剧性的一幕:指挥当着整个乐团的面朝一名乐手尖叫,连祖宗十八代都骂上了。"去你的!"乐手低吼着,拿起乐器朝外走。本来指挥几乎发泄完了,听到这一句,又马上铁了心。"再道歉也晚了。"这个故事很风行,在托斯卡尼尼、库塞维茨基身上都用过,也许还能上溯到荷马,正如《罗恩格林》里男高音那著名的疑问"下一只天鹅何时离开"一样可以追溯到梅尔希奥(Melchior)和斯莱察克(Slezak)之前。事实上,的确能够追溯到瓦格纳的第一位重要男高音——提夏切克(Tichatschek)。

指挥能够期待的一件事——根据健康数据显示——就是长寿。其中的缘故——不断的练习?意志的胜利?俘虏一支乐团后除掉他们的戾气?这些似乎有益于健康而清爽的氛围。托斯卡尼尼、皮埃尔·蒙特、布鲁诺·瓦尔特、图利奥·塞拉芬、卡尔·舒里希特(Carl Schuricht)、托马斯·比彻姆爵士、斯托科夫斯基、厄内斯特·安塞梅、克伦佩勒在八十岁时都还活跃在舞台上,而且许多人认为他们比年轻时更好。当然他们也经历过苦行修炼。指挥的工作跟任何音乐家一样,就基础而言已经够复杂了,而指挥还有额外的责任,就更令他身心紧张。除了要对一百来号乐手(他们其中许多人自认为能做得更好)发号施令、使之精准结合

之外，指挥还必须能够演奏数种乐器，并对乐团中的每一种乐器了如指掌；他必须像会计读总账中的每一条一样轻松地在总谱上读各类乐器的每一次进入；他读谱时，必须消化其结构和意义，并决定作曲家想要什么，然后刺激乐手们达到这种效果；他必须有库存，以备不时之需，这包括所有的标准曲目和大量非标准曲目；他必须拥有技术和记忆力以攻克一部当代新作；他必须有敏锐的听力，能够在众声喧闹中听到那个错音；他必须有绝对音感（大部分伟大指挥在听过一个音或和弦之后能够立即在乐器上演奏）；他必须能够作曲、配器、分析；他必须时刻关注音乐学研究的最新发展，特别是关于演出实践的内容；他必须掌握安排节目单的诀窍，既要能走在艺术前沿，又不要疏远听众；最最关键的是，除了大象般的心理素质外，他还要有一种神秘的投射能力：要能将肢体的和音乐的个性直接传递给乐团，且直接传递给身后的每一位观众。所有的伟大指挥家都有非凡的投射力。少了这点，指挥的音乐生产就不那么顺利。观众们必然为炽热的信仰所包裹，他们相信指挥的交流力量。然而也有傻乎乎的人以为这很容易——这有什么，他们不就是站在那里挥挥棒子嘛。布鲁诺·瓦尔特常爱说一个乐手第一次指挥音乐会的故事。指挥过后他碰见了伟大的汉斯·里希特，里希特问："怎么样？"乐手说："相当不错。您知道，指挥先生，指挥这回事真是非常简单呐。"里希特用手捂住嘴小声说："求你了，可千万别说出去啊。"

　　历史上也曾经有过无人指挥的乐团。二十世纪二十年代晚期的纽约就有一支，乐队首席是保罗·斯塔塞维奇（Paul Stassevitch）。乐评人罗伯特·西蒙（Robert A. Simon）写道，事

实证明一支优秀乐手组成的乐团在没有指挥的情况下能够比有一位糟糕指挥演得更好。可能是最著名的无指挥乐团于1922年在莫斯科成立,所有乐队成员应该有均等的自由度和责任。但是即便在那些早期理想主义的共产兄弟时代,还是有些乐手比其他乐手更平等些。人们注意到每首乐曲的开始,所有人的眼光都会转向乐队首席,就像弦乐四重奏一样——音乐上说四人完全平等,但其他三位总是看着第一小提琴的提示。最后证明,无人指挥乐团的乐队首席承担了指挥的一切职能,只差名号而已。必须有人出来领导;必须有人承担责任;必须有人整合一切。从某方面说,老比喻还是有道理:指挥家就像独奏家,而乐团就是他的乐器。他要如何演奏,取决于他的技术、想象力、应变能力和悟性。

今日的指挥已是几个世纪试验和发展的结果,然而他直到一个多世纪之前才姗姗到来,在不久前的十九世纪后四分之一时期才全面繁荣起来。即便在那个时代,乐手们仍旧带着不信任的眼光看待指挥现象,无法理解为何他突然达到了如此高度。早在1836年,舒曼就在《新音乐杂志》上提醒人们警惕"指挥们的虚荣心和自恋,他们不愿放弃指挥棒,半是因为他们想一直出现在观众面前,半是要掩盖优秀乐团可以不用指挥自行演出的事实"。舒曼的怀疑多年后得到了伟大的西班牙小提琴家帕勃罗·萨拉萨蒂(Pablo Sarasate)的响应。萨拉萨蒂碰上了恩里克·格拉纳多斯(Enrique Granados),他说:"恩里克,你知道今天发生了什么吗?我是说这些指挥们,拿着他们的小棍子。他们又不演奏,你知道。他们站在乐团前面挥着他们的小棍子。而且他们还能赚钱,赚得还不少呢。恩里克,假设一下,如果没有乐团,他们一个人

站在那儿。人家还会付他们钱吗？付给他们和他们的小棍子？"我们再走得远一些，看看受人敬仰的小提琴家卡尔·弗莱什（Carl Flesch）怎么说，他1944年去世前几乎与所有伟大指挥家都有过合作。弗莱什说指挥的心智是"阴暗的无底深渊"。他十分严肃地指出，指挥这工作能宠坏人。此外，"总而言之，这是唯一一项将江湖骗子视为不仅无害且绝对必要的音乐行为"。

然而，不管舒曼、萨拉萨蒂、弗莱什或其他人如何说，没有什么能阻止指挥们。这些独裁者，这些说教者，这些浮夸的人们，终于接管了音乐世界。突然间，表演派指挥的小道开始扎了根，他们成了音乐国王，哪怕明星女高音在他们面前也要战栗。他们得到公众的拥戴，受到乐手们的嘲弄，遭到许多作曲家的怀疑，然而指挥仍旧作为代表着音乐之全部的形象出现了，他的功能就是将钢琴家、歌唱家、小提琴家、乐团乐手们甚至作曲家等个体艺术整合起来。在公众眼中，指挥不论好坏，代表着全方位的音乐文化。今日的指挥在塑造我们的音乐生活和思考方面，作用比其他任何音乐人物都要大。这也许不是最合理的方式，但却是现实。在完全自动化的将来，也许指挥会随着所有演奏音乐家们一起消失吧。音乐创造者们正在朝那一天进军，他们组装数字化的乐谱，一旦放进磁带里，就再也不会改变。这也许会让创造者们高兴，但在那不幸的一天到来前，我们还是幸运的，因为诠释者们仍在用人工合成作曲家的产品。因为如果没有创造者和诠释者的思维之间的互动，音乐就不仅平淡无趣，而且毫无意义。想象一下《"英雄"交响曲》《费加罗的婚礼》《安魂曲》《春之祭》每次演出都一模一样！幸好没有这种危险。音乐注释是一种不精确

的艺术,无论作曲家多么勉力,仍不可能达到完美。乐谱上的记号和指示只会导致不同的诠释,而不是唯一的诠释。于是诠释者的功能,尤其是指挥的功能,便是监督许多个体诠释者,通过他们去演绎自己对作曲家思想的折射。

2

从埃利亚斯·萨洛蒙到分权领导制

今天,指挥的首要功能是诠释。但这是晚近的现象,直到十九世纪才开始发展。在那以前,指挥主要作为打拍子机器而存在,是一种让音乐稳步进行的真人节拍器。因为对指挥历史的研究少之又少,无人确切知晓指挥的源头。不过人们清楚的是,有音乐的地方就有节奏。节奏能引起明显的反应,听众无论是成人还是小孩,是阳春白雪还是下里巴人,感受到节奏时都会跺脚、摇晃身体、挥舞手臂。当一群人聚在一起演奏或歌唱时,需要有一个人提示大家开始。这对五六人的小团体同样适用,比如意大利牧歌或伊丽莎白时代的牧歌(牧歌音乐的节奏有时相当复杂)。古代文献中也会提及节拍问题,比如贺拉斯让少女和小伙子注意萨福体的脚步和他打的响指。这样说来,贺拉斯就是一个指挥,他用手和脚为自己的歌曲打节奏。

对指挥职责的最早描述之一来自埃利亚斯·萨洛蒙(Elias Salomon)的《论音乐》(*Tracatus de musica*),年代约在十三世纪

晚期。萨洛蒙写道，指挥应是歌手中的一位，且"必须了解所唱歌曲的方方面面。他用手打着拍子，给其他歌手何时休止的信号。如果有人唱错了，他会对这人耳语'你太响了''太轻了'或是'你的调子错了'，这样其他人不会听见。有时如果他发现其他人走调了，还得自己唱出声来纠正他们"。

十五世纪，西斯廷唱诗班的习惯是由一位主管拿一卷纸或一根短棍来打拍子，此工具称为"sol-fa"。如果没有 sol-fa 专家在场，就由某位歌手来指挥。《音乐行为探微》（*Musicae activae micrologus*，莱比锡，1516 年）的作者奥尼索帕库斯（Ornithoparcus）描述了首席歌者的手的动作，"他根据音符的特性，以小节为单位来指挥一首歌曲"。1583 年天文学家伽利略之父温琴佐·伽利略（Vincenzo Galilei）在《对话录》（*Dialogo*）中提到古希腊人"不像现在人一样习惯打拍子"。我们当然很想知道伽利略所习惯的拍子到底是怎样的，但他的话也清晰地证明了当时已经有类似指挥的人在打拍子了。英格兰也有相似情形。托马斯·莫利（Thomas Morley）在《音乐实践的平实简介》（*Plaine and Easie Introduction to Practicall Musicke*，1597 年）中写道：

菲洛梅特斯（Philomethus）问：击拍是什么？

老师答：是手的连续运动，根据标记和比例的变化，以均等的小节指挥歌曲的每一个音符和休止。

此类早期打节拍的人无非是确立正确的速度，以免音乐冲得太快。这种实践似乎在十八世纪早期之前是很普遍的。1710 年的

✤ 十四世纪图画,题为"诗人弗劳恩洛布"。弗劳恩洛布坐在一群人前,看上去像是拿着一根长棍子在指挥

纽约公共图书馆藏

✤ 格雷戈尔·赖施(Gregor Reisch)的《哲学珍宝》(*Margarita Philosophica*, 1503年)中的"音乐",画着一群乐手和歌手由一位拿着长指挥棒的人指挥

一幅画可能画的是巴赫在莱比锡圣托马斯教堂的后继者约翰·库瑙（Johann Kuhnau），画中头戴假发的音乐家对着乐队和合唱队挥舞一卷纸。1719年约翰·贝尔（John Bähr）写过有人用拳头指挥，还有人用头指挥，也有人用手，有些用双手，有些用一卷纸，有些甚至用一根棍子。

随着乐团的进化，此类指挥渐渐消失，直到一百多年后才重新出现。这是一个奇特的进化过程。先是指挥消失，然后随着乐团越来越复杂，又出现了与之同样复杂的管弦乐团指挥。对此过程有兴趣的人可以参考两本重要书籍：亚当·卡斯的《十八世纪的乐团》和《从贝多芬到柏辽兹的乐团》。下文的多数信息是从卡斯的这两本书里引用的。

宽泛地说，乐团的进化有两个阶段，第一阶段随着十八世纪中期巴赫和亨德尔去世而终结，接下来是海顿和莫扎特开始的现代管弦乐队的崛起。在海顿和莫扎特之前（事实上，欧洲大城市之外的地区多年后也是如此），乐团基本处于随心所欲的状态。"指挥"几乎永远是作曲家，他常常为曼海姆、巴黎、萨尔茨堡、莱比锡的特定乐团作曲。在这种情况下，作曲家的配器方式取决于与他合作的乐队配置。乐曲的配器法须适应个体演奏者的需要。同样随着巴赫和亨德尔去世而终结的还有巴洛克音乐时代和数字低音（这一套数字可以由数字低音演奏者在键盘上直接"实现"，为音乐提供持续的和声基础）。该时期的音乐织体多为复调，也见证了组曲、序曲、清唱剧和歌剧的崛起。十七世纪末，四声部弦乐乐团（小提琴、中提琴、大提琴、低音提琴）的建制逐步稳定下来，也就是现代管弦乐团的基础。巴赫时代的常见乐团包括

两支长笛（或竖笛）、两支双簧管、一到两支巴松、一支小号、鼓、四声部弦乐（其中低音部分通常由大提琴或古提琴"实现"）、键盘乐器和琉特琴。巴赫在莱比锡的乐团有十八到二十位乐手，其中十位是木管乐手，每个弦乐部只有两到三名乐手。即便在那时，也没有固定的程序。巴赫像当时的其他作曲家一样，不会在乐谱上特别标明由何种乐器演奏，而是等到演出时手边有什么就用什么。木管乐手们可以内部互转，小号手可能被要求演奏圆号的部分。为了一些特别场合，巴赫得根据手头可支配的乐手/乐器而创作，他总是抱怨乐手资源太少，水平又太低。巴赫一生从未得到过他所期望的乐队资源，天知道他争取得多么辛苦。他的信件的相当部分是在与教会权威吵嘴，而不停的抱怨使他在莱比锡成了不受欢迎的人物。

复调和巴洛克学派在世纪中期让位于主调风格作曲。小提琴家族代替了古提琴家族，横笛代替了竖笛，双簧管代替了肖姆管和古巴松管，乐队圆号挤走了猎号。而最重要的是，数字低音消失了。1790年前后单簧管被广泛应用，不久后是长号。十九世纪上半叶阀键乐器日益完善，演奏起来更方便，音高也更可靠。管弦乐团的声部得以确立：木管、铜管、打击乐器、弦乐。贝多芬去世时的管弦乐团与今日相差无几，只是今日乐器更多，也更完善。

巴洛克时期到古典时期的过渡没有伴随革命。这个过程顺畅而稳定，许多作曲家如亚历山德罗·斯卡拉蒂、泰勒曼、格鲁克、卡尔·菲利普·艾曼纽尔·巴赫（简称 C.P.E. 巴赫）、拉摩甚至约翰·塞巴斯蒂安·巴赫（简称 J.S. 巴赫）本人都预见到了。

所有这些作曲家都为乐团带来了一种新观念：乐团中的某些乐器为其他乐器伴奏。这样一些乐器就有了较纯粹的旋律功能，其他则只负责和声。这意味着旋律元素会突破和声的包围而占据主导，也意味着作曲家开始用调性色彩作为思考手段，用特定的乐器取得特定的效果。作曲家开始特别关注弦乐，大量使用双音、拨弦、琶音、颤音等技巧。小提琴本身也经历了改变，其琴颈变长，桥和指板都升高了。就连演奏方式也变了，本来琴放在肩上演奏，后来向上挪到了下巴下面。除了小提琴之外，几乎所有乐器都开始改进。格鲁克是第一位感受到新色彩的人，并成为管弦乐配器法的先驱之一，他扩大了打击乐声部，增加了低音鼓、钹、小鼓和三角铁，利用了竖琴的特殊效果，从而解放了中提琴。

这直接导致了莫扎特时期的乐团以曼海姆、德累斯顿、莱比锡、柏林和巴黎为代表。精彩到令莫扎特无比兴奋的曼海姆管弦乐团被认为是当时欧洲第一乐团，它以精准的合作、强弱对比效果以及整体的光滑感著称。但是莫扎特时代的乐团奏出的声音对于今天的听众来说会十分奇怪。其平衡感不同，特别是木管对弦乐的比例；当时的乐团很少有超过二十把弦乐器，但都有三到六支双簧管、三到六支巴松、三到四支长笛和四把圆号。1782年曼海姆管弦乐团的编制是这样的：八把小提琴、三把中提琴、四把大提琴、三把低音提琴、四支长笛、三支双簧管、三支单簧管、四支巴松、四把圆号，以及小号和定音鼓若干。德累斯顿、维也纳和柏林的乐团编制差不多与此相同。几乎到十八世纪末，这种木管对弦乐的优势还是十分普遍的。晚至1841年，柏林歌剧院管弦乐团的编制是：二十八把小提琴、八把中提琴、十把大提

琴、八把低音提琴，长笛、双簧管、单簧管、巴松、圆号、小号和长号各四把。约翰·约阿希姆·宽茨（Johann Joachim Quantz）在《试论长笛演奏》（Versucheiner Anweisung die Flöte Traversière zu spielen，1752 年）中特别强调了他所认为的理想乐队平衡。为配合十二把小提琴，他推荐三把中提琴、四把大提琴、两把低音提琴、四支长笛、四支双簧管、三支巴松、两架古钢琴和短双颈琉特琴（theorbo）。今天若是听到用此组合演奏的巴洛克音乐定然十分有趣，同样有趣的是听用曼海姆编制演奏的莫扎特或海顿交响曲。尽管今日对于"回到作曲家时代"多有坚持，但还没有指挥做过此等尝试。

那么指挥在巴洛克时期或是古典时代早期到底占什么位置呢？严格来说，指挥没有什么位置，除非我们把十八世纪的领导制同现代指挥的功能等同起来。十八世纪发展出来的是一种领导分权制，它可能从法国开始。至少，有证据显示，向来有逻辑的法国人认为既然乐队的一半到三分之二由弦乐构成，那么让一位弦乐乐手来领导乐团是理所当然的。这种理念横扫欧洲；就巴黎而言，根本没有改变的必要，事实上直到十九世纪中期，所有法国指挥都是弦乐演奏者，并且几乎都是小提琴手。柏辽兹是最大的例外。晚至 1878 年，巴黎的指挥还是拿着提琴弓。爱德华·德尔德弗兹（Édouard Deldevez）在歌剧院就用琴弓，他（你可以想象一个衣着古旧的白胡子老头）挑衅地说："小提琴是天然的乐队领袖。"

首席小提琴还有一位副指挥，通常坐在键盘乐器旁。此人被称为"指挥"，而小提琴手被称为"领奏"。前者起引导节奏

的功能，后者管理乐队。C.P.E.巴赫在著名的《论键盘乐器演奏的真正艺术》(*The Essay on the True Art of Playing Keyboard Instruments*，1753年第一卷出版，1762年第二卷出版)中解释了指挥的职责：

> 键盘得了我们父辈的完全委托，不仅是其他低音乐器的最佳伴奏，也能保证整个乐团步调一致……键盘只要放置得当，占据乐队的中心，就能为所有人清楚地听到。我知道，即便是由中等水平的乐手临时演奏复杂而散漫的作品，只要加上键盘就能合到一起。如果第一小提琴靠近键盘站立（他应该这样），混乱就不那么容易扩散……假使有人往前赶或是拖后腿，键盘手就会不断地纠正他……此外，那些坐在键盘面前或旁边的乐手们会在同步移动的双手间发现那有视觉效果的节拍。

C.P.E.巴赫没有进一步深入该话题，他也没有写明"同步移动的双手"到底为何意。这仅是指演奏的机械性吗？还是确实发生的在空中打拍子？所有暗示都表明，键盘手在指引乐团，通常他的双手会忙于充实和声或弹奏旋律段落帮助独奏者，但当他双手空闲时，就会打拍子。十八世纪中几乎每支乐团都有一件或更多的键盘乐器。是键盘手在演奏低音，指示独奏家，保证其他乐器的有序进入（如果独奏者进错了地方，还得补救），设定速度，并用重音来保持速度。当时的理论是，一旦键盘手开始启动作品，接下来小提琴领奏就会直接指导乐团。领奏在

不演奏的时候也会打拍子。正如C.P.E.巴赫所解释的键盘手的角色（通常是羽管键琴，钢琴直到十八世纪后四分之一才开始占主流），托马斯·巴斯比（Thomas Busby）也概括了领奏的角色。从他的《音乐词典》（*Dictionary of Music*，伦敦，1813年）中我们可以知道：

> 除了指挥之外，领奏也在乐团中占重要地位。其他乐手们会看他如何处理音乐；他的稳定性、技巧和判断，以及乐团所关注的他的动作、风格和表达，在很大程度上决定了效果的连续性、真实性和力量。

但是如果以为这二位（领奏和指挥）是现代意义上的音乐诠释者就大错特错了。他们的基本功能是纠正错误而非主动诠释。他们几乎总是和乐团一起演奏，只有在演奏开始失控的时候才会腾出手打拍子。（当然，这种情况可能很多。）键盘手会敲出正确的和弦，或是演奏旋律；接着领奏会继续引导，他们都努力地重新建立秩序。如果领奏和指挥对音乐偶然产生分歧，那就再糟糕不过了。不过观众们不是特别挑剔。这就是十八世纪早期到十九世纪三十年代甚至更晚的管弦乐团概况，但也有例外。

3

巴赫和亨德尔

无论分权领导与否，当指挥任何大型演出比如交响乐、芭蕾、歌剧时，多数时候控制权会被交到一人手中。作曲家管理自己音乐的演出，是天经地义的事。直到十九世纪五十年代出现了以演奏别人的音乐为专长的音乐家之前，作曲家、演奏家和指挥通常是同一人。自然他需要监督演出的方方面面，有时也会作为键盘手或领奏出现（后者在意大利尤其风行，科莱利、维瓦尔第及其他伟大的小提琴作曲家开创了现代小提琴演奏）。这种情况下，作曲家占绝对主导。作曲家越强大，他发挥的力量就越大。可惜的是，我们对克劳迪奥·蒙特威尔第的指挥艺术知之甚少，但我们知道，作为威尼斯圣马可教堂的唱诗班指挥，他对三十多名歌手和二十多名乐手有绝对的控制；我们还知道，蒙特威尔第作为歌剧之父，为弦乐引入了颤音和拨奏，从而大大丰富了管弦乐的效果。据说乐队的小提琴手们起先被如此丑陋而反音乐的声音吓坏了，因此拒绝演奏。蒙特威尔第自己是一

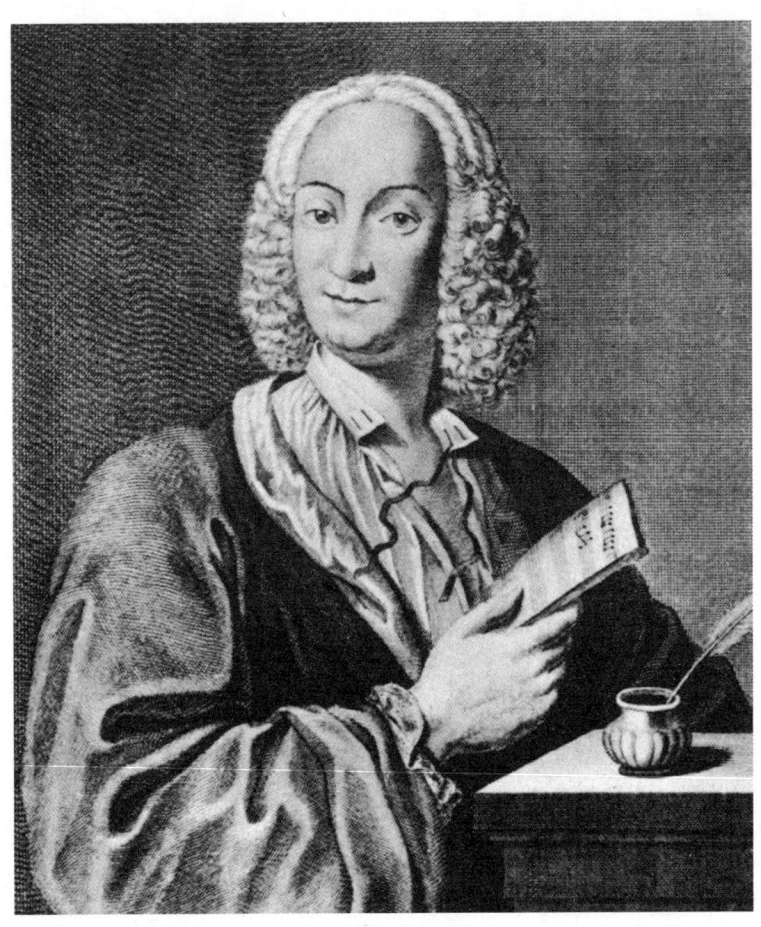

✤ 三位早期作曲家指挥家：安东尼奥·维瓦尔第（上）

F. M. 德·拉·卡夫的版画，1725 年

✤ 让·巴蒂斯特·吕利（下页左上）和克劳迪奥·蒙特威尔第（下页右上）。蒙特威尔第头像取自他死后出版的《花之诗》(Fiori Poetici，1664 年)的扉页版画

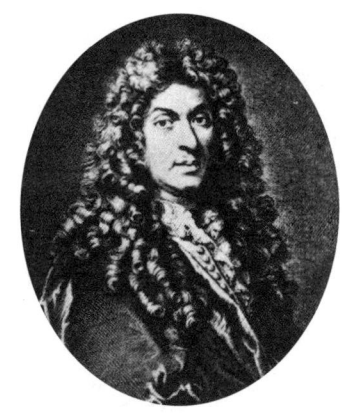

位弦乐手，他使得弦乐成为乐团的主心骨。顺便说一句，他用来演奏《奥菲欧》（*Orfeo*）的乐团，在当时来说堪称庞然大物。无可否认这是为特殊场合而备的：两架大键琴、两把倍低音提琴、十把古中提琴（viole da braccio，中提琴的前身）、一架双弦竖琴、两把小法国提琴（violini piccoli alla Francese，小型小提琴，比小提琴高小三度）、两把西塔隆琴（chitarroni，一种琉特琴）、两架木风琴（organi di legno，木质音管的小型管风琴）、三把古低音提琴（bassi digamba）、四把长号、一架簧管小风琴（regal，便携式簧风琴）、两把圆号、一支短笛、一把小号（clarino，高音小号）、三把弱音小号、一架竖琴、一架大西滕琴（ceteroni，大型齐特琴）、一支小长笛。

蒙特威尔第尽管不用指挥棒，仍然是一位指挥。他的《奥菲欧》于1607年在曼图亚上演，他的《坦克雷德与克洛琳达之争》（*Il Combattimento di Tancredi e di Clorinda*）和《波佩阿的加冕》

（*L'Incoronazione di Poppea*）分别于 1624 年和 1642 年在威尼斯上演，无须太多想象力就能知道作曲家如何指挥麾下部队保证一定的节奏和平衡，引导歌手，启发在场的每个人。同样的形容也可以用在专横的让·巴蒂斯特·吕利（Jean Baptiste Lully）身上，他是路易十四宫廷乐队"小提琴乐团"（les petits-violons）的指挥。事实上吕利的确使用了指挥棒——一根长棍或者说手杖，通过敲击地面来打拍子。他会让一位键盘手在旁演奏帮忙，但只要你了解这个傲慢、狡诈、野心勃勃、谄媚、杰出而精力无穷的人，就知道他凭一己之力便可统驭任何演出。他是一位强势的教练，似乎也是第一位让弦乐手统一弓法的乐队指挥。这在那个随心所欲的时代可是闻所未闻之事。吕利发明的"第一弓"（premier coup d'archet）成为欧洲乐坛的话题中心，之后多年依然是法国管弦乐演奏的招牌。弓法统一后，他们听起来就像一种乐器了。人人叫好。（多年后莫扎特造访巴黎时给父亲写信说自己为巴黎写了一首交响曲。"我得很当心不要漏掉第一弓，这是必需的。此地的蠢材们对这个小把戏大惊小怪！鬼才知道这里面到底有什么区别。他们一齐开始，其他地方不也一样，真是玩笑开大了。"）

吕利的乐团成为了现代乐团发展的模范，特别是歌剧乐团，歌手们站在台上，乐团在台下，都由指挥台上的指挥领导。这点要多谢吕利。全欧洲的音乐家们都来到巴黎学习吕利的指挥技巧，也一并学习他的气质。吕利像托斯卡尼尼一般恃才傲物，在盛怒中会抓起捣乱者的小提琴摔得粉碎。然而大家以结果论英雄，吕利创造了当时的世界最佳乐团，并当之无愧成为第一位伟大指挥家。1687 年他去世的情形远近皆知。他在一种忘我状态中（要么

是愤怒的痛苦,要么是灵感闪现,要么是外人无法知晓的兴奋)意外地戳破了自己的脚,那必然是一记重击,文献中没有记载接下来痛苦的大叫。皮开肉绽是肯定的,而且手杖很可能穿透了脚背。他的脚先是化脓,接着坏疽,吕利很快便撒手人寰。

任何伟大的作曲家在指挥乐团演奏自己的作品时都会有这种控制欲。所有的历史书写到十八世纪都会强调分权领导制,然而当巴赫、亨德尔、海顿、莫扎特或是青年贝多芬这样的人物在场时,又怎会有分权领导制?从技术上说,他们可能会与首席小提琴或键盘乐手分担指挥责任,但实际上,他们坐在任何乐团中,都必须是唯一的指挥力量。这对乐团来说也是一样,无论伟大音乐家是作为小提琴手还是键盘手出现。比如亚历山德罗·斯卡拉蒂(Alessandro Scarlatti)和阿尔坎杰洛·科莱利(Arcangelo Corelli),他们都拓展了乐队中弦乐的潜能;比如海因里希·许茨(Heinrich Schütz),他从意大利回德国后介绍了意大利乐团革新者的种种创举;比如约翰·马特松(Johann Mattheson),他整顿了汉堡的歌剧院;比如格奥尔格·穆法特(Georg Muffat),他把吕利的指挥方式带到了德国;比如约翰·西吉斯蒙德·库谢尔(Johann Sigismund Kusser,有时写作Cousser),他于1706年将吕利的许多理念传播到了都柏林。库谢尔几乎以指挥为职业,从1682年起到1727年去世,他一直是宫廷作曲家,并在全欧洲指挥。他对指挥艺术十分重视,会邀请乐手们到家中,为他们演奏、演唱并讲解乐谱中的每一个音符。马特松对他印象深刻,在《典范指挥家》(*Volkommenen Kapellmeister*,1739年)中写道:"他的天才无人超越。"

还有威尼斯的维瓦尔第,他将慈悲圣母孤女院(Pietà)中的女孩们调教成了一支优秀的乐团。"多么精准啊!"查理·德·布罗斯(Charles de Brosses)写道:"这真是给洋洋得意的巴黎歌剧院的一记响亮耳光啊!"马克·潘谢勒(Marc Pincherle)在维瓦尔第的传记中认为这支乐团的确十分优秀,而且维瓦尔第真正把它当成音乐实验室。"很容易想象这样一支乐队的反应,这种反应不是来自一群百无聊赖或吹毛求疵的乐手,而是一群充满了激情和好奇的年轻学子。维瓦尔第的个性对于她们有着绝对的支配力。从这种意义上说,他甚至比巴赫在科腾或是海顿在埃斯特哈齐更受欢迎。他可以在闲暇时实验并研究乐团的最佳分配,他可以尽情攻克种种细节问题而无须担心时间……"

诚然,无论从心理、生命还是心灵传输的法则都能证明,创造者越强,他掌控乐团的能力也就越强。巴赫自然要比一位寻常音乐家高明许多,而亨德尔、莫扎特甚至脾气温和的海顿都是统帅人物,处理音乐有自己的一套办法。巴赫的坏脾气可谓传奇。少年时代他便爱找同学的麻烦。一个叫盖尔巴赫的同学说他是母山羊巴松手(zippelfaggotist),话传到巴赫耳朵里,他真的拔出短剑要与之决斗,幸好被人及时分开。即便在当时的阿恩施塔特(Arnstadt,1705年)巴赫也有傲慢的名声,与同学处不好。可能是因为他看不起他们,而且他可能很有道理。作为音乐史上的巨人,他身处盖尔巴赫之类无足轻重的人群之中好比橡树在火柴杆中。无论如何,他名声不好。人们认为他阴沉而叛逆,并公开指责他的冷淡。一份报告中说:"如果他觉得为教堂工作并无不妥,并且接受了薪水,那么他就不应该以与学生演奏音乐为耻。"可

惜巴赫屡教不改，他在晚年依然不断与权威发生冲突。很明显，当时的乐手们害怕他的程度与现今的乐手害怕托斯卡尼尼的程度不相上下。他对差劲的乐手尤其不能容忍，有一次他拽下假发朝一个犯规者扔过去，"你应该去当鞋匠！"

很有可能，乐手们仰慕巴赫的程度与他们害怕的程度相当，因为他的音乐至高无上。他能够迅速将打乱的乐谱还原，他的视奏能力无人能及，他是优秀的歌手，欧洲最伟大的大键琴家和管风琴家，或许每样乐器都能演奏。任何音乐对他来说都轻而易举，而当其他人遇到困难时他就变得极不耐心。（想想他可怜的孩子们！）1737年约翰·阿道夫·沙伊贝（Johann Adolf Scheibe）指出："因为他以自己的手指作为参考标准，所以他的作品极难演奏，而且他要求歌手们和乐手们用喉咙和乐器表达他在键盘上能做的一切。"沙伊贝合情合理地写道，"但这是不可能的。"

即便莱比锡的上等人认为巴赫是第二好的音乐家（他们本打算让泰勒曼来当圣托马斯教堂的合唱指挥），巴赫仍旧令身边的职业乐手心生敬畏。他们的记录清楚地表明，巴赫作为管弦乐队的领导，与我们今日理解的指挥无甚差别。相比今日，巴赫唯一缺少的就是指挥棒，因为他习惯于坐在键盘旁或是乐队首席的位置上指挥。但是他直接控制着整个演出，无论是教堂的礼拜仪式还是公开音乐会。巴赫时代的莱比锡常有公开音乐会，他每周五晚参加卡瑟大街（Katherstrasse）齐默尔曼咖啡馆的活动。乐手们主要是学生，活动也松松垮垮的。1736年的一则告示称："任何乐手都允许在这些音乐会中公开表演，而听众们也知道如何评判一位音乐家的水平。"1738年约翰·马蒂亚斯·格斯纳（Johann

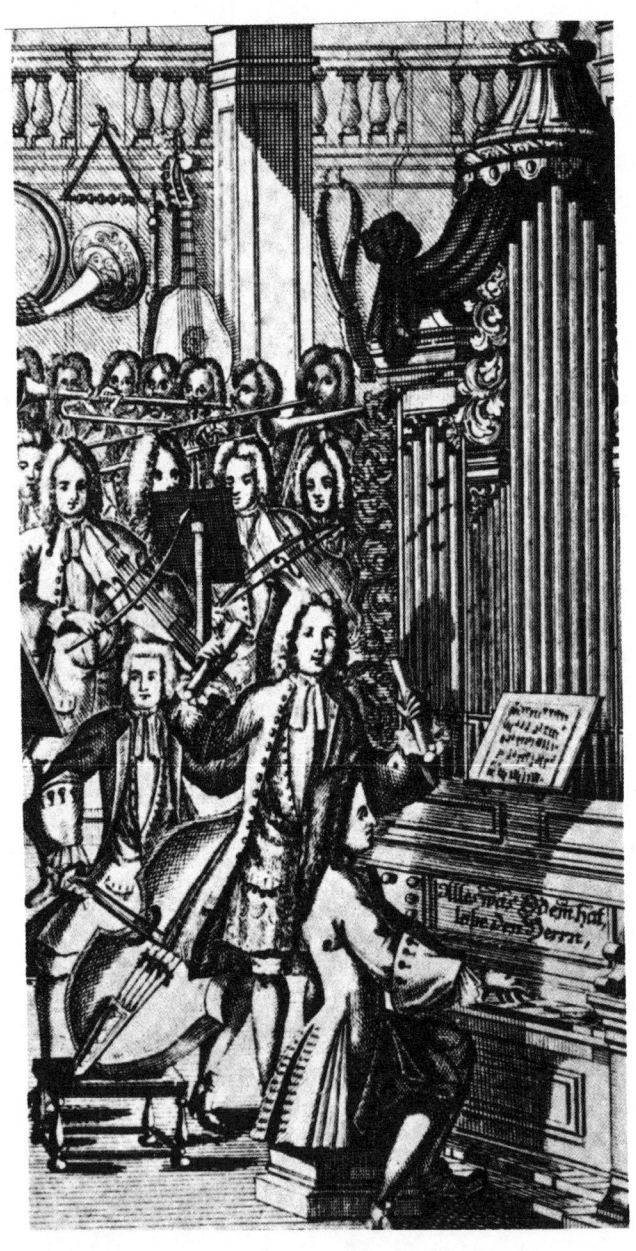

✤ 瓦尔特（J. G. Walther）的《音乐词典》（莱比锡，1732年）的扉页，图中的指挥双手各持一卷纸（或是木棒？）

Matthias Gesner）描述的巴赫为我们提供了一张音乐家肖像，他恰如其分地完成了任何指挥在乐团前应做的工作。格斯纳用优雅的古典风格写给马库斯·法比尤斯·昆提利安（Marcus Fabius Quintilianus）的信中提到了希腊西特拉琴手和胫笛吹奏者。他接着描述了巴赫演奏键盘乐器的情景，这种乐器好像"许多西特拉琴的合体"，然后写道：

> 若您能亲眼目睹，他奏出的音乐就算您的无数西特拉琴和六百支胫笛加起来也无法做到……他不光能同时边弹边唱自己的部分，还能指挥三四十位其他乐手，对这一位点头示意，对那一位跺跺脚，用手指示意第三位，保持着节奏和音调，给这个高音，给那个低音，其他人中音。此一人，卓然立于巨响之中，肩负繁难重任，若有人迷途出错他须立刻纠正，保证乐手们井井有条，给犹豫之人以确定，防微杜渐。他用肢体打着节奏，用灵敏的耳朵听着和声，用自己的嗓音唱出不同声部。好古如我者，以为巴赫一人足抵数位俄耳甫斯及二十位阿里昂之和。

这恰好是任何一位二十世纪指挥的功能的摘要。一份可能出于 C.P.E. 巴赫或是约翰·弗里德里希·阿格里科拉（Johann Friedrich Agricola）之手的讣文，帮助补充了巴赫作为指挥的形象。巴赫只消一瞥，就能掌握哪怕最繁难的总谱。他的耳朵如此敏锐，以至于能听到任何乐手哪怕最微小的失误。"真遗憾，"C.P.E. 巴赫／阿格里科拉写道，"他极少交上好运，能找到一位让他省

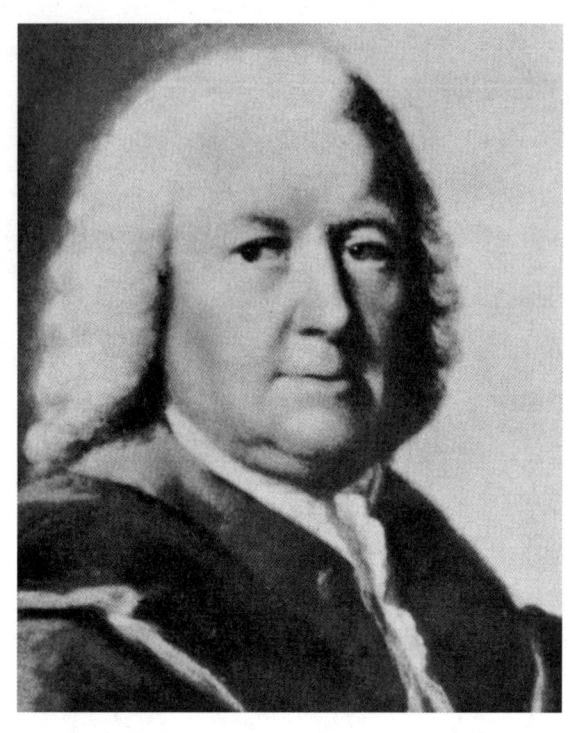

✤ 约翰·塞巴斯蒂安·巴赫。1736年他的堂兄弟戈特洛布·弗里德里希·巴赫所绘的彩色粉笔画

心的乐手（没有错音，演奏流畅）。他指挥的时候十分精准，节奏大体十分活泼，带着少见的确定。"C.P.E.巴赫曾写过，巴赫几乎从未拥有过一支称心如意的乐团。很有可能他从未找到过这样一支乐团。巴赫在莱比锡一直在向权威人士争取，抱怨乐手们的弱点和乐团的小规模。1730年他向镇议会提交了一份备忘录，说演唱双合唱团的赞美诗起码要有三十六名歌手，乐队至少也得有十八名乐手。但是，最后巴赫只得到了八个人。

巴赫去世二十多年后，1774年C.P.E.巴赫打算为他父亲补

充些作为指挥的材料。约翰·尼古拉斯·福克尔（Johann Nikolaus Forkel）正在准备作曲家的第一本传记，小巴赫告诉福克尔："巴赫极为注意乐器的调音，从自己的乐器到整个乐团都毫不马虎。没有其他人能够代劳，他事必躬亲。他对乐团位置的安排有完美的理解，他善于利用任何空间。他第一眼就能够洞悉任何场所的音响效果……作为最伟大的和声专家和裁判，他最喜欢演奏中提琴，强弱适中。从青年时代直到老年，他拉小提琴时既清晰又有穿透力，这比用大键琴引导乐队效果更好……他声音洪亮，声域宽广，演唱风度优美。"（有趣的是，C.P.E.巴赫似乎觉得小提琴比大键琴更有力，至少就他父亲的情况而言。而在分权领导制的实际操作中，总是音乐上更强的人占主导。）

这样看巴赫，他是全能音乐家，既可弹大键琴指挥乐团，也可拉小提琴指挥乐团，还可以歌唱，对速度和音准把握精准，他的高超音乐技巧强大而稳定，在对待指挥问题上的态度完全是现代的。

亨德尔的态度也无甚差异。像巴赫一样，亨德尔也是一位音乐全才。他以演奏大键琴和管风琴著称，还能演奏其他不少乐器。他也像巴赫一样暴躁易怒，不喜受人摆布。在汉堡他是马特松的好友，但一次歌剧演出中马特松想把亨德尔从大键琴旁赶走时，麻烦产生了。马特松写了《克娄巴特拉》（*Cleopatra*），很成功，并且亲自领唱。亨德尔在乐队里担任指挥，也就是坐在大键琴旁。当马特松在舞台上唱完时，他命令亨德尔离开。亨德尔拒绝了。争执不下时，两个易怒青年坚定地大踏步来到鹅市，各自拔出了剑。亨德尔差点儿死掉。马特松出剑时，剑卡在了亨德尔外衣的

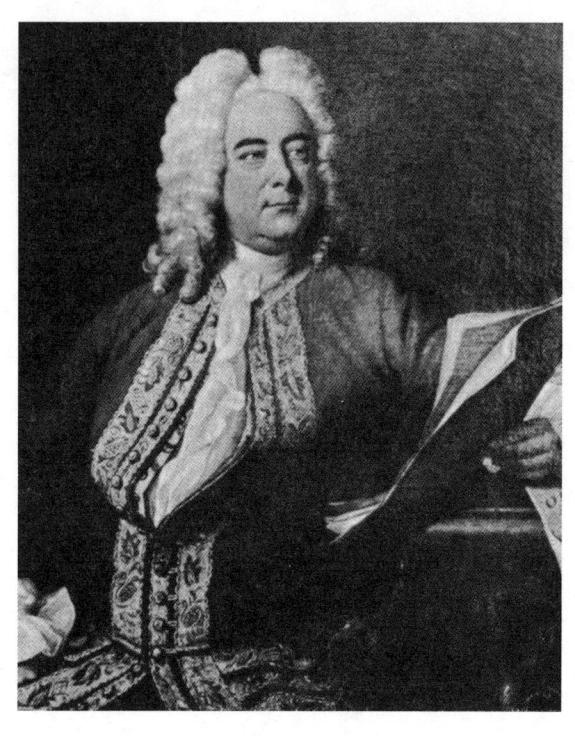

❧ 乔治·弗里德里希·亨德尔。1749 年哈德森（T. Hudson）所绘的著名肖像

金属纽扣上。如果是朝其他任何方向多几毫米……后来两人和好如初。

亨德尔年轻时在意大利参加了《时间与真理的胜利》(*Il Trionfo del Tempo*) 序曲的排练，其间伟大的科莱利在某个小提琴上到第七把位的段落栽了跟头。亨德尔对前辈毫无敬意，从科莱利手中抢过小提琴，对他示范应该如何演奏。科莱利本人很少演奏或创作超过三把位的音乐（他的音乐难得有四把位，五把位更罕见），看起来没有因作曲家的粗鲁而烦恼。据说他这样说："我

亲爱的撒克逊人，这是法国风格的音乐，我不是很明白。"亨德尔身材高大魁梧，全欧洲有口皆碑，他自有一套行事方式。他与随心所欲的音乐家最著名的一次交锋是在伦敦，当女高音库佐妮（Cuzzoni）拒绝按照乐谱演唱《日耳曼王奥托》（Ottone）中的"假想"一段，亨德尔当场发飙。据约翰·霍金斯（John Hawkins）爵士说，他抓住库佐妮，作势要将她扔出窗外，用糟糕的法语低吼："噢！夫人，我知道您是个魔鬼，但我必须告诉您，我可是魔王。"据说库佐妮吓得要命，立刻屈服了。还有一个关于亨德尔的急躁与刻薄的段子，受害者是杰出小提琴家马修·迪堡（Matthew Dubourg），他在小提琴独奏时忘了谱子。可怜的迪堡不得不即兴发挥，直到找到正确的音调，这时亨德尔大声说："迪堡先生，欢迎回家。"乐团和观众可乐坏了。

罗曼·罗兰对亨德尔的研究提供了一幅亨德尔指挥乐团的肖像，他坐在大键琴或小管风琴前：

> 他周围有大提琴（被安排在他的右手边）、两位小提琴和两位长笛，后者被安排在他正前方，眼皮底下。独唱也离他很近，在他左手边，靠近键盘。剩下的乐器在他身后看不到的地方。这样他的指挥和目光就能够控制独奏乐器，他们会轮流将指挥的意愿传达给乐团其他乐手……不似现代乐团完全受控于总指挥的准军事化规范，亨德尔乐团的不同声部之间的制约颇有弹性，而一架小键盘奏出的清晰节奏推动整个乐队前进。这种方式避免了我们演出的机械、僵化。危险之处在于，若没有像亨德尔这样强大而有感染力的总指挥在场，

若他和他手下的独奏及齐奏者没有思想交流，那么肯定会跌跌撞撞。

亨德尔长期作为作曲家-指挥家出现在公众面前，他对于把自己的歌剧和清唱剧转化成经济收益很感兴趣，他比巴赫爱表现，无疑在制造音乐上也更丰富多彩。如果他的乐谱上有任何记号，那么他一定比同时代人更强调光与影的微妙变化。相比之下，巴赫的乐谱尤为缺乏力度标识（当然这并不意味着巴赫的演奏或指挥没有微妙变化），而亨德尔的乐谱则有 pp，p，mp，mf，un poco più forte，forte 以及 ff 这样的记号。这些新织体和力度记号流传开来，很快成为曼海姆学派发展的共有资源。很明显，亨德尔同巴赫一样有着专横的力量，当他掌管乐团时，实际上指挥方式和现代指挥差不多，所要求的和得到的也差不多。

4

海顿、莫扎特和贝多芬

随着巴洛克风格的式微以及现代管弦乐团的出现,新的指挥理念也出现了。曼海姆乐团以其完美的效果(至少在当时是)、人数之众(1756年有四十五人,后来人数更多)、统一的弓法、优雅及力量、鲜活的创新(全欧洲的乐队都在模仿"曼海姆式渐强")、乐句的精准帮助孕育了一批全新的作曲家和指挥家。约翰·斯塔米茨(Johann Stamitz)将管弦乐团带上了巅峰,查尔斯·伯尼(Charles Burney)听过后誉之为"将军组成的军队"。斯塔米茨坐在首席小提琴的位置上完成了开路先锋的工作,1757年克里斯蒂安·坎纳比希(Christian Cannabich)接任,进一步扩大并完善了这支精湛的乐团。坎纳比希同斯塔米茨一样,是个小提琴家,他的同代人都赞叹他训练乐团的高超技巧。哪怕是傲慢而难以讨好的莫扎特也承认坎纳比希是自己碰到过的最好的指挥。作曲家、评论家克里斯蒂安·舒巴特(Christian Schubart)在诗意的狂喜中描述了坎纳比希棒下的曼海姆乐团,"这里强音

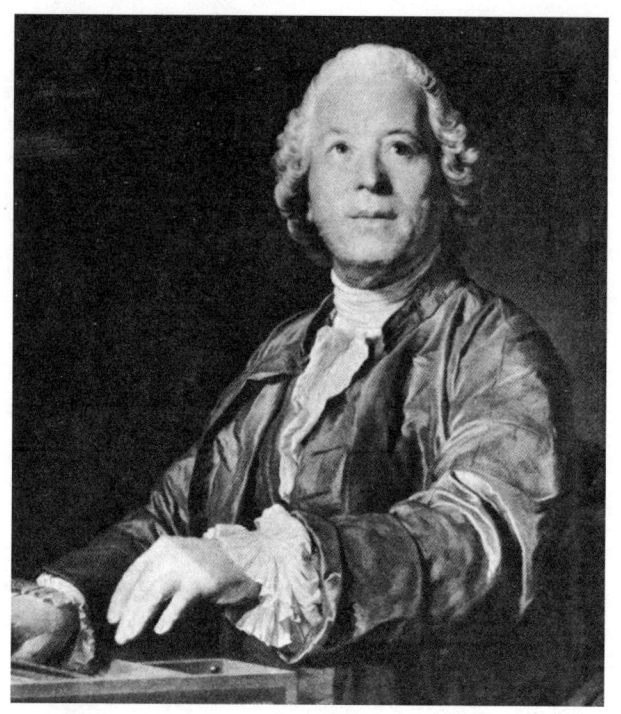

✤ 克里斯托弗·维利巴尔德·格鲁克,著名作曲家,乐手们都害怕他。少有乐团能够满足他新颖且不妥协的要求

迪普莱西(J. S. Duplesis)所绘,巴黎,1775 年

✤ 克里斯蒂安·坎纳比希,曼海姆管弦乐团指挥。他将该乐团带上巅峰,莫扎特认为这是自己听过的最好的乐团

埃吉德·弗海斯特(Egide Verhelst)所创作的版画,曼海姆,1779 年

如雷,渐强如瀑,渐弱宛如一条晶莹的小溪汩汩消逝于远方,弱音如春日的微风。"只要听过曼海姆乐团的音乐家们(甚至那些没有听过的),都会不由自主地受到其精湛技艺的影响。有些学者指出意大利作曲家指挥尼科洛·约梅里(Niccolò Jommelli)可能预示了曼海姆学派。1753年约梅里被任命为符腾堡的宫廷作曲家,他建立了一支十分专业的高超乐团,尤其善于表现渐强效果。然而不论是约梅里影响了曼海姆派,还是受了曼海姆派的影响,总之曼海姆风格大获全胜。当伯尼写下"(曼海姆的乐手们)在交响曲中表现的变化、品位、精神以及使用渐强、渐弱的对比所制造的新效果,在短短几年中为音乐演奏所做的贡献比科莱利、杰米尼亚尼和亨德尔在过去五十年中沉闷、缺乏个性的模仿风格要大得多"时,不过是时代观点的回响。1763年列奥波德·莫扎特和他那著名的七岁小儿首次来到曼海姆。老莫扎特印象深刻,他曾写道:"这支乐队无疑是欧洲最好的。乐手们年轻且品性贤良,没有醉鬼,没有赌徒,没有淫棍,他们的行止和演奏都十分优秀。"这段话真有趣,可以想见,当时的其他乐团都是些什么样的乐手啊?

　　曼海姆风格催生的旁支之一,就是欧洲音乐圈认识到一支交响乐团应是精密结合的团队,需要顶尖的乐手和敏捷的指挥。当时少有宫廷或城市有足够的资金、人力或愿望去赶超曼海姆。不过,曼海姆乐团的存在,证明了卓越的可能。一些意志坚定的音乐家们试图达到相似的效果。曼海姆的影响在巴黎尤为明显,忙于革新歌剧的格鲁克将乐团也纳入了改革轨道。格鲁克是个完美主义者,他粗鲁、苛求、傲慢、爱争吵,像许多指挥一样,他会

让乐手们把一个段落重复二三十遍,直到他满意为止。他在维也纳时如此严苛,以至于皇帝也得经常出面求情。坊间流传的段子说,格鲁克在准备一出自己的歌剧演出时,得要给乐手开双倍薪水,才有人愿意来他的乐团演奏。他看不起他们,他们也看不起他。他说如果自己写一部歌剧的报酬是二十里弗尔,就得花上两万里弗尔排练它。据说有一次格鲁克偷偷绕过指挥台,掐了一个走神的低音提琴手的小腿肚子,"他大叫了一声,终于带着他手中的乐器一起回过神来"。格鲁克所要求的,并且立志要完成的东西,当时许多乐团尚未做好准备。他期望各种各样的微妙对比,而且完全知道没有其他指挥能够达到这些效果。多亏有曼海姆乐团,他也知道这些都是能够做到的。1780 年 5 月 10 日他在写给弗里德里希·戈特利布·克洛卜施托克(Friedrich Gottlieb Klopstock)的信中表达了自己的取径:"《阿尔西斯特》(*Alceste*)的伴奏部分有许多要求,我不在场就什么也完成不了。一些音符必须延长,一些音符得推进,一些需要中强,其他或强或弱,更别说速度了。慢一分或快一分都会毁掉整部作品。"听上去像是瓦格纳在谈指挥,事实上,这两个人在许多方面都有相似之处。

1787 年格鲁克逝世前,曼海姆影响已经在巴黎开花结果,催生了"爱好者音乐会"(Concerts des Amateurs),也称"奥林匹克酒店音乐会"(Concerts de la Loge Olympique)。弗朗索瓦·戈塞克(François Gossec)于 1770 年创立了这一系列,他之于巴黎乐团的作用相当于斯塔米茨之于曼海姆的作用。戈塞克相信纪律,但也是个表演大师。他让乐手们戴假发,穿锦缎外套,外套镶嵌蕾丝花边,帽子上插羽毛,甚至还要佩剑,不过演出的时候他们

可以把剑卸下。海顿为该乐团写作了六首交响曲。就海顿而言，没有证据表明他听过曼海姆管弦乐团的演出，但无疑他查阅过曼海姆学派的乐谱，所以斯塔米茨对他的发展有强烈影响。海顿自然也会听到关于这支乐队的辉煌故事，只不过他和他在埃斯特哈齐的那个单薄的团队永无复制同等辉煌的机会。那里，他至多只有二十四名乐手。

1761年海顿入宫侍奉埃斯特哈齐大公，担任副指挥，1766年被任命为正指挥。时年三十四岁的作曲家发现自己肩上背负的任务是任何有责任心的指挥都应完成的。除了掌管乐团之外，他还得作曲，完成大量行政工作，选择节目单，排练音乐会。热爱音乐的大公要求每周演出两场音乐会，分别是周二和周四下午的两点到四点。1762年接替兄长保罗·安东的尼古拉大公对乐团十分感兴趣，与指挥走得很近。他时常坚持要求某种类型的音乐［1765年的一份训令要求海顿创作更多作品，"特别是那些能够在甘巴琴（gamba，古大提琴）上演奏的作品"］，而且他很懂音乐，所以期待指挥尽全力。他会演奏上低音维奥尔琴（baryton），该乐器在当时已被淘汰，因为与甘巴琴同类，所以他要求海顿写甘巴琴音乐。

海顿顺从了。此外他还创作了大量各种各样的音乐。埃斯特哈齐的小乐队被认为是当时欧洲最好的乐团之一。作为指挥，海顿有力而严格。自然，他有精准的耳朵，且和格鲁克一样要求前所未闻的微妙效果。他的乐手们很可能觉得他是奴隶监工。他不会容忍松散懈怠（当然是在时代的格局内），总是要求精确地演奏音符。早在1768年他就写下指示，说明他期望从一首康塔塔中得到怎样的效果。他要求严格的速度，注意乐队进入的时间，歌手

❖ 这幅画被认为是海顿的歌剧《突然的相遇》的最后一幕,尽管左边的乐队很小。请注意乐手们都面对着海顿,他戴着白色假发,弹着大键琴指挥

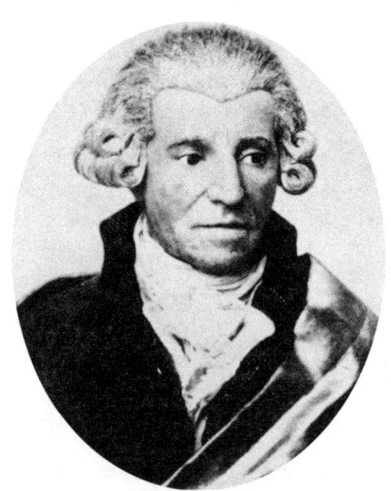

❖ 约瑟夫·海顿。他一生指挥乐团。此为1790年塔勒尔(Thaller)所作半身蜡像

的唱词要清晰,"强和弱都标记在乐谱上,应该严格遵守;弱和极弱、强和极强之间有很大的区别,渐强和加强是不同的概念,诸如此类"。他对弓法有详细指示,并要求乐手注意延音线。从这些指示中可以看到一位谨慎、敏感的音乐家的思想。

海顿一生都在围着乐团转。他写给大公和管理者的信中多数都在讨论新乐手、新乐器和工作环境。他为乐手们争取权益,经常要求换制服、提高薪水和住房水平。是海顿安排与乐手们签合约,是海顿管理抄写员、图书馆,同出版商打交道。此外,当然还有他自己的音乐,海顿出名后,他与外部世界的讨价还价成倍增加。他特别关心印刷问题,当时的印刷通常不很精确,井井有条的海顿一想到要不停地校对就会抓狂。他曾对著名出版公司阿尔塔利亚(Artaria)苦苦抱怨:"你们出版我的作品,没有一部是不出错的,这实在令我很痛苦。"

的确,海顿工作任劳任怨。但他也得到了补偿,他受人尊重,住在欧洲的名胜景区,有一个女仆、一个马车夫、一辆马车和几匹马,可以自由面试、选择最优秀的歌手和乐手。歌剧在埃斯特哈齐和管弦乐一样重要。这里还以欧洲最华丽的提线木偶剧场著称,海顿也要为此创作音乐。但他的时间大部分都花在了歌剧上。1786 年他制作了十七部歌剧,其中八部是首演,总共一百二十五场演出。据罗宾斯·兰登(H. C. Robbins Landon)估计,从 1780—1790 年这十年间,海顿指挥了一千零二十六场意大利歌剧,更别提木偶剧和其他戏剧音乐了。他对此感到厌烦无比,因为要不停地重新编曲、删节、改写甚至重写。他的恩主期待一切完美。但这都是工作的一部分,海顿很清楚他的职位已经

很理想。他告诉传记作者格里辛格（G. A. Griesinger）：

> 大公对我所有的努力十分满意，大家赞美我。作为乐队领导，我可以做实验，观察什么会改善总体效果，什么会削弱总体效果；我还可以纠正、增加、删削；我可以大胆放手干。我隔绝于世界之外，身边没有人能够折磨我或是令我摇摆不定，所以我必须有新意。

海顿高寿，终其一生他见证了巴洛克乐团的消失以及与现代交响乐团极为相似的乐团的兴起。当然他是主要塑造者之一。他开始在欧洲游历，准备交响曲和合唱作品时，很自然地担任了键盘手的功能，乐队首席服从于他。他几乎总是通过键盘指挥自己的音乐。到1790年代他声誉日隆，可以成为任何乐团的主导人物。1791年和1794年他在伦敦开了几场著名的音乐会，作曲家坐在钢琴旁（当时大键琴已经过时了），邀请他来英国的经理人约翰·彼得·萨洛蒙（Johann Peter Salomon）是乐队首席。萨洛蒙为了盛情款待这位卓越的远道来客，1791年为他组成了一支四十人的乐队，1794年规模扩大到六十人之多。1791年的音乐会在汉诺威广场大厅（长约三十米、宽约十米）举行，这是海顿指挥过的最大的乐团。可能他对此奢侈待遇还不习惯。无论如何，第一次排练出了些问题。小提琴声部太响，海顿让他们不停地重复一个乐句，最终也无法满意。最后他借了萨洛蒙的小提琴，演示了他想要的弓法，这才解决了问题。

海顿几乎一生都是活跃的指挥。正如所有杰出的音乐家一

样,他是毫无疑问的领导者。1799年《大众音乐报》(*Allgemeine musikalische Zeitung*)的评论人为我们描绘了一幅稀有的海顿动作图:"我觉得最有趣的是海顿的姿势。通过姿势的帮助,他向无数演奏者传达了他作品的精神以及应该如何演奏。虽然他的动作毫不夸张,但人们可以非常清楚地看到每一段中他的想法和感受。"海顿最后一次作为指挥登台是在1803年,指挥康塔塔《耶稣临终七言》(*Seven Last Words of Christ*)。

对于海顿的伟大同代人沃尔夫冈·阿玛迪乌斯·莫扎特,我们可以描绘得更为丰富。莫扎特的书信充满了关于他的音乐哲学和实践的信息。此外,同时代人对他的描述事无巨细,令我们可以毫无困难地对他的指挥艺术进行合理而准确的推测。但先允许我简短介绍一下他的音乐才华。

我们都知道他生就一副好耳朵,是史上最辉煌的音乐神童,并成长为一位全能型创作显贵。他是古典主义的至尊,憎恶空洞的表现;同时也是行业至尊,他的水平高到无人能够企及,哪怕海顿也不例外。他作为表演艺术家以及指挥的观念,受到十八世纪"品位"的统驭。当日的口味与今天意义大相径庭。当我们说现今的音乐家有品位,意思是他遵守乐谱,把自己的个性限制在最低范围,尽最大可能勤勉而诚实地重现作曲家的意图。然而十八世纪的口味则正好相反:是一种表演艺术家对于作曲家想法的润色甚至改善的能力。乐谱只是初步计划,只起到刺激演奏者想法的功能。如果演奏者能够将乐谱改得华丽、合理、有想象力,他就有好品位。假使他只是平淡地演奏作品,换句话说就是头脑中规中矩且平庸的表现,他的品位则令人生疑。

莫扎特时常提到品位。他提到姐姐演奏自己的钢琴奏鸣曲："请以极大的表现力、品位和激情去演奏它们。"提到小提琴家雷吉娜·斯特林娜萨奇（Regina Strinasacchi）时说："她的演奏中有极高的品位和感觉。"提到钢琴家格奥尔格·里希特（Georg Richter）时说："……过于粗糙且吃力，完全没有品位。"诸如此类。在品位之外，莫扎特还要求节奏（"音乐的首要条件"）、清晰度、感觉、精准以及最重要的流畅度。这些与精神和激情并不冲突。莫扎特常常使用"烈火"或"燃烧"这些词。他讨厌演唱他的《伊多梅纽斯》（Idomeneo）的几位歌手，因为"拉夫和达尔·普拉托完全没有精神和热情，毁了宣叙调"。作为一位器乐家，莫扎特还坚持用连奏表达。他最喜欢、重复最多的话是"应该像油一样流淌"，指的正是连奏。莫扎特反对吹牛，反对伪装。他向来吝于赞美之词，对同行没什么好话，至多说他们完全掌握了音乐中的机械元素。这指的未必是技巧，而莫扎特也绝不会对华丽的技术嗤之以鼻。这意味着完美的控制，以及对任何具体问题的解决能力。他这样评价小提琴家伊格纳茨·弗伦策（Ignaz Fränzl，曼海姆管弦乐团的乐队首席）："我十分喜爱他的演奏。你知道我并不热衷于繁难。他能拉困难的音乐，但他的听众完全没有意识到这音乐很难，他们觉得他们自己也可以做到。这才是真正的演奏。"

至于莫扎特对于乐谱的态度，他期待人们在时代允许的自由范围内，依照他的意图演奏。音乐家们会加些修饰，这是理所当然的，正表现了他们的品位，但不能牺牲作曲家。他对阿布特·沃格勒（Abt Vogler）所代表的音乐家只有鄙视，因为他"总是演奏得和乐谱不一样，不时地创造别的和声和旋律"。还有一种不自

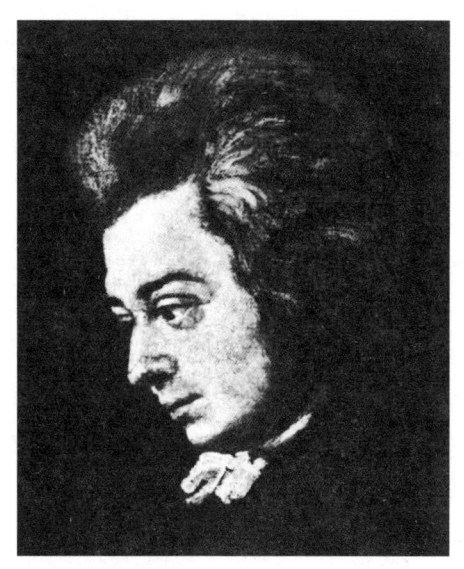

✤ 沃尔夫冈·阿玛迪乌斯·莫扎特。此为 1782 年约瑟夫·朗格（Josef Lange）未完成的画作细部

然的行为令他厌烦，那就是不纯洁和反音乐。他抱怨过约瑟夫·迈斯纳（Joseph Meisner）的演唱，说他：

> 习惯于用颤抖的嗓音演唱，把本来应该持续的音符唱走了调，这点我永远无法容忍。真的，这是一种讨厌的毛病，有悖于自然。人声会自然振动（但是以自己的方式），而且效果很美。这是自然的嗓音，人们不仅用管乐模仿它，也用弦乐模仿它，甚至键盘。然而一旦超过恰当的范围，就不再有美感，因为这违反了自然。

匀称、自由、纪律、有弹性的节奏、品位、充分的热情，所

有这些都是莫扎特所追求的。他自己的建议如下:"……用应有的速度演奏,完全照谱演奏所有的音符和装饰音等等,表达和品位都应恰切。"自然这些要求都会在他的指挥中有所体现,而且指挥是莫扎特的过人天赋之一。他自打十二岁起甚至更早就开始指挥乐团,终其一生都活跃在指挥舞台上。通常他通过键盘指挥,不过年轻时他也用小提琴指挥过。莫扎特是个小提琴高手,事实上他父亲(他本人是欧洲最受尊重的小提琴教师之一)谈到儿子的音乐技艺时是完全客观而冷静的,他一直说如果莫扎特坚持下去的话,会坐上欧洲小提琴第一把交椅。

莫扎特并不特别钟情于这种乐器,不过他在巴黎期间也从未远离它。正是在巴黎,他参加了一次交响曲(K.297)的排练,这首作品是为神圣音乐会而作。他经过了几日痛苦挣扎,在信中向父亲描述了自己的经历(1778年7月3日),这封信生动地描绘了当时的乐队状况:

> 我在排练时十分紧张,因为我一生中从未听过这么差的演出。你绝对想不到他们演得多么支离破碎、磕磕碰碰。我感觉糟透了,很想重新排练,但是要排练的内容太多,时间太少。所以我只得带着一颗痛苦的心以及不满甚至愤怒的脑袋上床睡觉了。我决定第二天早晨根本不去音乐会了,但到了晚上,天气很好,我终于决定还是去,心里想着如果我的交响曲演出时像排练时那么糟糕,我一定会冲进乐团,从首席小提琴拉乌赛(Pierre Lahoussaye)手里抢过小提琴,自己来指挥!

幸好正式演出的效果要比莫扎特预期的好，这首交响曲取得了巨大成功，拉乌赛总算保住了颜面。

莫扎特还在巴黎写下了与小提琴的分手宣言。尽管父亲坚持他应该用琴弓指挥，尽管小提琴指挥在许多欧洲乐团中比键盘指挥更重要，莫扎特仍旧正确地感受到了自己的能力和喜好在钢琴上更能得到发挥。于是他暴露了自己的真实想法（当然保持了安全距离），从巴黎写信给他在萨尔茨堡的父亲，告诉他自己对事情的发展不是很满意。"还有一件事我必须解决，我不会再像以前一样练习小提琴了。我不再做小提琴手。我希望用键盘指挥。"当时莫扎特二十二岁，在之后的短暂生命中他一直坚持着这份决定。

莫扎特指挥过各色乐团和歌剧院，他本可以成为欧洲最好的指挥，他知道自己的能力。早在1778年他就告诉父亲，"只要萨尔茨堡的大主教肯信任我，我就能让他的乐团出名，这是毫无疑问的。"莫扎特此言并非自吹，他是位才华横溢的音乐家，若是没意识到自己的才华那才叫奇怪呢。指挥的技巧部分对他来说易如反掌，读谱、视奏、变调，一切都轻而易举。指挥约瑟夫·魏格尔（Joseph Weigl，他在维也纳接替莫扎特指挥了《费加罗的婚礼》和《唐·乔万尼》）描述了莫扎特的动作："莫扎特以无人能及的灵巧右手指挥亨德尔十六行（或更多）分谱的作品，同时还要歌唱并纠正歌手的错误，那些从未亲见此景的人是无法完全了解他的，因为他的指挥同作曲一样伟大。他总是能听见整个乐团。"当然任何好指挥都应该能流畅读谱，而莫扎特的读谱能力相当惊人。但他并不仅仅是个技巧大师。他成了一个优秀的实践心理学家，能够驾驭乐手们，知道如何刺激他们，也知道何时不理他们。

1789年莱比锡的一场音乐会上,他指挥自己的交响曲时速度过快,乐队乱成了一团。莫扎特停下来,解释了自己的想法,然后以同样的速度重新开始,并跺着脚保持乐手们的节奏。据说他当时是这样解释为何使用快速度的:"这不是一时兴起,我发现乐团里的大部分乐手们都很老。他们会没完没了地拖沓,除非我让他们发怒,这样他们就会出于憎恨而全力以赴。"

 有时他会与大乐团合作。像许多作曲家一样,莫扎特对于一支大型乐团演奏自己的交响曲从来不抱太大期望。十九世纪开始莫扎特被视为洛可可风格作曲家,其声响精致优雅,指挥须配以矫揉的步态,跷着兰花指。今天我们的认知有了变化。我们知道莫扎特内心也有恶魔,他的音乐特别是晚期作品激情、紧张而有力。这也需要相当大的音响,但同时必须是清晰交织的音响,内在的声音和平衡应得到维持。1781年4月11日莫扎特在维也纳写了一封信,兴高采烈地描述了一次(可能是)《C大调交响曲》(K.338)的演出:"演出进行得十分精彩,大获成功。这里有四十把小提琴,木管乐器全部加倍,十把中提琴,十把低音提琴,八把大提琴和六把巴松。"即便以今日之标准,超过七十人的乐团也不算小了。但观察其中的配置,六把巴松和双倍的木管会抵消弦乐的优势。今天没有一支乐团注意到那种比例,哪怕其指挥多么强调"复古求真"。

 莫扎特时而性急、任性,但他的迷你身材也能挥发出巨大的权威。当事情发展不如意时,他会不耐烦地跺脚,这种时刻他既不关心乐团的感受,也不关心观众的感受。一次演《后宫诱逃》时,乐队速度脱了节,莫扎特朝乐手们大吼大叫才把他们拖回正轨。

在《费加罗的婚礼》的世界首演上演唱的爱尔兰男高音麦克·凯利（Michael Kelly）说莫扎特"像火药一样易爆"。但是当事情发展顺利时，他就像变了一个人；凯利也说他"活泼生动的面容……难以用言语形容，就像画家无法画出阳光一样"。在《费加罗的婚礼》的排练中，莫扎特无处不在，他发号施令，从舞台跳到乐队，保证速度在控制中，要看牢歌手，还要弹钢琴来指挥。

但他总是这样吗？在当时的文献中，有过对莫扎特打拍子的诱人暗示，却并没有提到过钢琴。福克尔（Forkel）的《德国音乐年鉴》（*Musikalischer Almanach für Deutschland*）1789年卷中有一条关于维也纳的记录，时间是1788年2月26日，内容涉及一支八十六人的乐队演奏了C.P.E.巴赫的康塔塔，"指挥莫扎特先生拿着谱子打着拍子"，还有一位指挥乌姆劳夫（Umlauf）坐在键盘旁。拿着谱子打着拍子！还有人在键盘旁！我们知道，莫扎特的确会打拍子，而且很有可能跟现代风格差不多。《魔笛》首演时，作曲家约翰·申克（Johann Schenck）钻进了乐团，他难以抑制愉悦之情，"偷偷摸摸溜到指挥的谱架边，捉住莫扎特的手一阵狂吻。莫扎特右手还在打着拍子，含笑看着他……"福克尔和申克的叙述都叫人踌躇。也许乐队里有两架键盘（尽管这在十八世纪末并不常见），莫扎特占了一架。也有可能莫扎特是站着指挥——一，二，三，四。申克特意提到了"指挥的谱架"，而不是钢琴。还有一种可能，莫扎特坐在键盘前纯粹是为了形式的需要。到1780年代小提琴手—键盘手的旧有功能开始逐渐消失。十八世纪末钢琴手已经很少弹奏，而把精力转向维持乐队秩序。1796年的《音乐年鉴》（*Jahrbuch der Tonkunst*）中提到"乐队首席一如既往地

就位,他是整个乐团寻求指引的前锋人物。但钢琴边的指挥有时必须停止弹奏,腾出双手指挥"。同样可能的是,小提琴手也会时常停止演奏,用弓打拍子。福克尔和申克都十分肯定莫扎特习惯打拍子,并且在音乐会上带着总谱,这使得他成为了现代意义上的第一位伟大指挥家。

有大量证据表明,贝多芬也用双手指挥。但从材料上看,贝多芬似乎是史上最差指挥之一。他固执、抗拒,拒绝向耳聋低头,时常坚持指挥自己作品的首演。结果无可避免地成了悲喜剧,而且其中悲大于喜:一位残疾巨人在巨大的痛苦中,挣扎着要完成无法完成的任务。此外,他哪怕在耳聋之前也无法与人友善相处,与所有共事过的乐团作对。然而他固执地前行。1808年他的第五、第六交响曲首演前,乐团拒绝在他的指挥下演出,排练时他在休息室里生闷气,演出时还是暴风雨般地冲上了台。他不该这么做。当时在观众席中的约翰·弗里德里希·赖夏特(Johann Friedrich Reichardt)这样写道:"演出中太多的失败令我们的耐心达到了极限。"比如,贝多芬在演奏《合唱幻想曲》(大乐队编制)的钢琴部分时,忘记自己曾让乐团忽略某些反复处。结果他自己反复了,而乐团继续演奏,演出不得不陷入混乱的停顿。而当贝多芬注意到不对劲时,大声叫着:"停!停!错了!这样不行!重来!重来!"一些乐手觉得很屈辱,想直接离场。这是典型的混乱场景。在维也纳,乐手们祈祷贝多芬离他们越远越好。如果他出现了,他们更强烈地祈祷他只是看看,千万别参与。费迪南·里斯(Ferdinand Ries)演奏《C小调钢琴协奏曲》时,贝多芬担任指挥,但让每个人都舒了一口气的是,他只是翻翻乐谱。里斯狡猾地说:

"一首协奏曲从来没有过这么美的伴奏。"

不过,作为指挥的贝多芬是个迷人的人物。他魁梧,甚至带些先知气质,他是分权领导制和不久以后出现的表演炫技型专制指挥之间的过渡。他生活的时代已经开始使用指挥棒,但还没有坚实的证据显示贝多芬用过指挥棒。1824年"贝九"的首演,由几位指挥通力合作完成演出。不过贝多芬一如既往地坚持到场。从他到达维也纳的那一刻起,便盛气凌人。他在维也纳的第一场慈善音乐会(其中他只指挥自己的音乐)于1800年4月2日举办,曲目代表了当时的风格:一首莫扎特交响曲,一首海顿《创世记》中的咏叹调,一首贝多芬的即兴曲,一首贝多芬本人担任独奏的协奏曲,一首贝多芬的七重奏,一首《创世记》中的二重唱,再一首贝多芬即兴曲,最后是他的《C大调交响曲》。《大众音乐报》的乐评人对此演出有话要说:"首先,是谁来指挥(协奏曲)的争吵。贝多芬正确地决定他应该委托康蒂先生而非弗兰尼茨基先生来指挥,结果乐手们拒绝为他演出。"如此开头,我们可以猜测,以贝多芬的火暴脾气,一场骚乱在所难免。乐手们无疑把气发在作曲家身上。"他们伴奏时,根本不去注意独奏家。结果就是,伴奏毫无精妙可言,对于独奏的音乐表达毫无回应。在交响曲的第二乐章他们松松垮垮,无论指挥怎么努力,都无法从他们身上擦出任何火花。"

音乐之于贝多芬的作用好比毒品。只要被音响吸引,他马上会失去控制。我们可以想象他坐在钢琴旁,指挥自己的管弦乐作品。当音乐进行时,他会忘记自己工作的目的。他会站起来,完全沉浸在音乐中,做出一些今天人能够理解但对当时人来说莫名其妙的动作。所有乐手一说到贝多芬的指挥动作,都是惊讶和怀

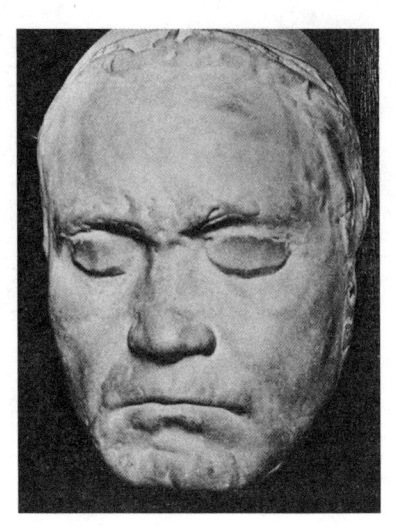

❧ **路德维希·冯·贝多芬。** 1812 年弗朗茨·克莱恩（Franz Klein）所作的脸模塑像。贝多芬不是一位伟大的指挥家，但从许多方面说，是未来伟大指挥的原型

疑。1814 年贝多芬指挥《威灵顿大捷》和《第七交响曲》的首演时，著名小提琴家、作曲家、指挥家路德维希·施波尔（Ludwig Spohr）也在乐团里演奏。施波尔谈到了作曲家的"非凡"动作。"只要有重音时，他就会激动地分开原本交叉在胸前的手臂。在抒情段落他会弯下腰，他想要的效果越抒情，腰就弯得越低。"施波尔说，音乐渐响时他会有相反的动作。"有时候他为了加强强音的效果，会情不自禁地随着乐队叫喊。"伊格纳茨·冯·赛弗里德（Ignaz von Seyfried）为我们留下了一幅著名而难忘的指挥家贝多芬肖像：

> 我们的大师在指挥方面无须被视为模范，乐团得小心翼翼，以免被他带入歧途；因为他只对自己的音乐有反应，且不停地用各种各样的手势指示自己期望的表达。他的重拍时

常错位。他习惯于用越蹲越低来表示渐弱,那么到极弱时,他简直要在桌子底下爬了。当音响渐强时,他便像爬出笼子一样逐渐起身,到了乐队全力出动时,他会踮着巨人般的脚尖,挥舞着手臂好像要冲上云霄一般。他浑身活跃,没有一块肌肉歇着,好像"无穷动"。他不属于那种天马行空的作曲家,世上没有乐团能够满足。的确,他有时过于体谅,连排练时最糟糕的段落也不重复。"下次会好的。"他说。他对于音乐表现力、微妙处的对比、光影的平衡分配、自由速度尤其关注,可以在不发火的情况下和乐手们讨论这些细节。当他发现乐手们能够以渐增的热情一起演奏,实现他的意图……他的脸庞会流露出由衷的欣喜,所有表情都洋溢着愉悦,嘴唇延展着笑容,他会大叫着"好极了!齐奏!"来奖励大家。

这只是贝多芬作为指挥家的一面,另外一面是暴烈、泪水和毁灭。贝多芬的朋友们为他夸张的舞台动作而感到羞愧,时常为他抱歉,将他的古怪举动恰如其分地归结为耳聋。辛德勒说:"他听力尚佳时,少有机会接触乐团,更没有机会练习指挥。"当贝多芬的交响曲越写越长,其指挥的问题也越来越多;耳聋令他一团糟,历史上记载的可怕故事一个接一个。乐手们一听说贝多芬要参加演出就瑟瑟发抖。像赛弗里德那样的人会四处奔走,告诉郁闷的乐手们不用理睬贝多芬,只要跟着小提琴领奏就行了。但这些都没用,哪怕指挥们在贝多芬背后拼命纠正也无济于事。此外,贝多芬的记性也靠不住,他极容易走神。赛弗里德告诉施波尔有一次贝多芬演奏钢琴协奏曲,却忘了自己是独奏。他跳起来,

像往常一样开始指挥,在第一个响亮的和弦处,他手臂动作太大,把钢琴两侧的蜡烛都打翻了。

不,什么也帮不了他。施波尔记述了1814年《第七交响曲》首演的悲惨经历:

> 演出绝对精彩,只可惜贝多芬时而有不确定且荒唐的指挥。这也很正常,那可怜的耳聋的大师已经无法听到弱奏的段落。这在第一乐章第二部分的排练中尤为明显,其中有两个延长音,第二个是极弱(可能是299–300小节)。贝多芬明显漏掉了这个音,他在乐团还没奏出第二个延长音时就开始打拍子。于是,不知不觉地,他在弱奏段落比乐团快了十或十二个小节。为了表示弱奏,贝多芬还爬到了桌子下。到了渐强处,乐手们又能看见他了,他逐渐起身,在自己心里计算出的强音处腾跃起来。当强音并未如期出现时,他惊讶地四望,狐疑地瞪着仍旧在弱奏的乐团。最后他终于在强音到来时找到了方向,只有这他才听得见。

可怜又恐怖,这种情形在1822年重演《费德里奥》时达到了顶点。贝多芬把排练弄得一团糟,但没有人敢告诉他。乐队终于不得不停下来,辛德勒递了张条子给贝多芬:"请别再继续了,回家我再跟你解释。"贝多芬意识到了形势的困窘,逃出了剧院。扮演莱奥诺拉的是威廉明妮·施罗德-德弗里恩特(Wilhelmine Schröder-Devrient),她对演出也有叙述。她说排练时贝多芬"坐在乐队中,指挥棒在每个人头上挥舞",把所有人都扔在后面。

挥舞着指挥棒？施罗德-德弗里恩特时隔多年写下这段回忆，可能记忆出了错。不过也有可能贝多芬用了一根棒子，当时的维也纳指挥棒并不罕见。

两年后《第九交响曲》首演时，贝多芬干预相对较少。他仅是象征性地指挥，所有乐手的眼睛要么在看乐队首席伊格纳茨·乌姆劳夫（他让乐手们别看贝多芬），要么在看钢琴边的康拉丁·克罗伊策（Conradin Kreutzer）。是的，钢琴。交响曲谱上并没有钢琴部分，但所有早期演出中都会使用钢琴。克罗伊策对着合唱队或是乐团的某个部分打拍子，只有在表演即将失控时才去弹钢琴。（晚至十九世纪四十年代，英国杂志还在描述指挥们"坐在钢琴旁"；某些欧洲乐团直到十九世纪七十年代还在使用钢琴。）

"贝九"遭遇了前所未有的困难。可以想见，乌姆劳夫主导了整场音乐会，用他的琴弓打拍子。他还有副指挥，除了钢琴旁的克罗伊策之外，伊格纳茨·舒潘齐格（Ignaz Schuppanzigh）领导小提琴声部。仅仅两次排练后，这首交响曲就上演了。一想到演出效果真是让人不寒而栗，不过还是在观众中激起了一些反响。在某一刻（至于是哪一刻，有多种说法：有人说是谐谑曲之后，有人说是尾声），女低音独唱卡罗琳·翁格尔（Caroline Unger）拉拉贝多芬的袖子，让他看观众的鼓掌。贝多芬还沉浸在自我的世界中，盯着乐谱打着拍子。很可能直到1843年维也纳才有了合宜的"贝九"演出，奥托·尼柯莱（Otto Nicolai）和新近成立的维也纳爱乐乐团排练十三次之后才公开演出了"贝九"。

假使贝多芬的指挥理念与他的钢琴家理念相当（当然它们应该相当），他就会使用大量的自由乐句和节奏。自由速度的效果也

应包括在内。如果安东·辛德勒的记述准确的话（他的话尽管在日期上极靠不住，但内容似乎还行；毕竟他是贝多芬少数几名弟子之一），贝多芬的乐团演奏理念中包括了一种今日无法接受的速度波动。（二十世纪初期之前的所有音乐演出都具有不同程度的自由度，会让现代纯粹主义者抓狂。）辛德勒表示，管弦乐不会像小型音乐那样进行频繁的速度变化，"但是，大家同样清楚的是，乐队演奏中速度的微小变化也能产生最伟大、最出奇的效果"。

他继续讨论了《第二交响曲》。在第二乐章的二十一个小节里，辛德勒指出了七处速度变化。他想在几处一点点加速，渐强，如下图所示：

其他地方谈到交响曲时,辛德勒不停地提到"速度的短暂停顿"。再次,如果你相信辛德勒的准确性(应该指出的是,许多学者不相信),他的评价会让今天的指挥大开眼界。比如,他声称贝多芬希望《第五交响曲》的22-24小节比头两个小节要慢。"命运再次敲门,只是更缓慢"——令人难忘的话。接下去,当"命运"动机再次出现时,辛德勒要求用同样的减速。他说贝多芬希望该动机得到强调。我们假设该曲剩下的部分都按原速演奏,因为辛德勒说过:"至于其他三个乐章的重要速度变化,我没听贝多芬说过什么。"

很难想象辛德勒凭空捏造了这一切,而且有足够的信息说明当时的演出实践中乐手们有相当的速度弹性空间。当然,要死抠辛德勒的话,用一种滑稽的方式指挥贝多芬也很容易。然而辛德勒眼中的贝多芬,只有一个目标:表现力。贝多芬不希望自己的音乐被像节拍器一般演奏。他肯定不想要断裂或扭曲的旋律线,但又很欢迎能够增加张力的手段。任何有品位和想象力的指挥都能轻松地理解辛德勒的意思。同样,人们也很容易看出作为指挥的贝多芬的立场。他希望用双手塑造乐团。他不懈地追求表现力,如果没有耳聋的干扰,他会在指挥台上取得与钢琴上同样的成就。通过他与乐团的壮烈斗争,通过他那些古怪而具深意的肢体动作,我们见证了第一位现代指挥家,他企图通过内在视野用一种个人的浪漫的方式塑造音响。他从未达到期望,是因为他的残疾太过严重。然而作为指挥家的贝多芬,是一位先锋,一种雏形。

5

乐团，调音和观众

多亏了贝多芬，他去世之时的乐团几乎已经具备了现在的形式，不过尚有欠缺，尤其是技巧方面。在调性木管和铜管乐器发明之前，所有乐团都深受音准问题之苦。1725年亚历山德罗·斯卡拉蒂认为木管乐器产生无法容忍的噪音是理所当然的（"它们从来没准过"），这一点在整个十八世纪都没有明显改善。即便是伟大的曼海姆管弦乐团也会让敏感的耳朵烦恼。伯尼的埋怨十分典型，他初次听到该团的效果时自然也被震撼了，但是，"我发现这乐团有一处瑕疵，这是我听过的所有乐团的通病，但我本希望如此有能力而细心的人们能够避免它；我的意思是，这瑕疵就在木管乐器身上。我知道这些乐器音不准是正常现象，但只要有一些艺术感和努力……就肯定能够纠正这一问题，不然真是毁了所有的和谐。"直到十九世纪前四分之一，依然有靠谱的音乐家比如施波尔、莫谢莱斯在抱怨圆号总是出错；英国乐评家亨利·乔利（Henry Chorley）去柏林第一次听《魔弹射手》时

满怀期待，结果幻灭了，因为圆号"懒惰且老犯错"。

然而音不准并不能全怪乐手。有一张唱片录的是亨德尔的《皇家焰火》（Vox 500750），完全按照亨德尔时代的乐团配置和乐器形制演奏，乐手们都是来自波士顿和纽约的顶尖高手，使用的是无阀的圆号、无阀的小号、骑兵蛇形号（cavalry serpent）、双簧管和巴松。有些不和谐音真叫人难以忍受，不过一段时间后耳朵适应了，你会发现在那尖锐而刺痛的和声中，竟也能感受到一种奇异的心旷神怡。无阀的乐器只能吹出自然泛音列中的音，其中有些音调恰好与平均律音阶的音调对应。比如，一个 C 调乐器的第十三个泛音比 A 低，同时又比降 A 高，还得同时代表这两个音。这张唱片中的圆号手都来自波士顿交响乐团，与常识概念相反的是，他们声称根本无法吹出平均律音调。十八世纪的走调演奏正是真实的音乐生活，对此人们无能为力。观众们认为这理所当然，只有不和谐程度比平时更糟糕时才会抱怨。只要作曲家坚持用适宜乐器演奏的调性谱曲，麻烦就会被降至最低。

巴赫在四十八首《前奏曲与赋格》中建立了平均律音阶，但当时大部分乐器都依据中庸全音律（mean-tone temperament）调音，1779 年弗里德里希·威廉·马普格（Friedrich Wilhelm Marpurg）说过："三个丑陋的音阶为了成就一个美妙的音阶。"我们今天所采用的巴赫的调音法，是一种折中之道。用珀西·斯科尔斯（Percy Scholes）的话来说："任何调性乐器都不可能完美地调音到适合多个调性；如果正确地调到 C 调，你一演奏其他调上的音符就会走音。在中庸全音律系统中，只有一个调是完美的，但是通过折中调和，一部分调子可以达到耳朵能容忍的接近完美，而剩下的

调子则在容忍范围之外。"六个常用大调是 C、G、D、A、F 和降 B，三个常用小调是 A、D 和 G。所以在采用平均律音阶之前，作曲家们只能在有限的调性中选择。于是巴赫做了一种折中。没有一个调是完美的，但是所有的调都只有微小的不完美，微小到人耳能够容忍。斯科尔斯在为伯尼博士写的传记中推测大部分英国的管风琴和钢琴直到十九世纪中期才采用了平均律音阶。他引述了塞缪尔·韦斯利（Samuel Wesley）于十九世纪早期在钢琴和管风琴上演奏《平均律钢琴》，并以贴切的问题结束了讨论：

> 看来在平均律引介之前的整个调性问题都值得研究。亨德尔（举个例子）有时候会用一些我们想不到他会用的调。不过同样真实的是，在平均律之前，作曲家们根本不会想到去用某些调性。请注意，伯尼留下了八种无法使用的调性（四个大调、四个小调），这八种调性在按照中庸全音律调音的乐器上肯定效果奇差。但在四十八首《前奏曲与赋格》中这些调性一定都派上了用场，除非韦斯利改变了其中某首的调性，但我们没有听说过这种情况。
>
> 似乎我们应该问一个简单的问题："韦斯利如何在伯尼的钢琴上演奏巴赫的《前奏曲与赋格》？"这挑战了声学家和科学音乐史家用新的目光去考虑问题，之前他们的结论太过武断，没有充分检阅十八世纪的真实曲库。

至于说到管弦乐团的调性乐器，十九世纪上半期开始针对音准问题采取措施，使得演奏更流畅。有些乐器制造名家如特

奥巴尔德·伯姆（Theobald Böhm）和阿波隆·巴雷特（Apollon Barret）通过精巧新颖的机械分别完善了长笛和双簧管。伊万·穆勒（Iwan Müller）和亚森特·克洛泽（Hyacinthe Klosé）完善了单簧管。阿道夫·萨克斯（Adolphe Sax）为小号造了机械活塞，并创造了整个"萨克斯号"家族，其中包括大号。1835年带阀键的圆号诞生了，到了1850年，管弦乐团已经相当稳定。

随着新改进的木管乐器，更多的弦乐器也加入了管弦乐队。小提琴也得到了"改进"，琴颈更长，桥更高、更圆滑。贝多芬早年在维也纳演奏自己的交响曲时尚需恳求至少需要四把第一提琴、四把第二提琴，十九世纪三十年代的乐团则大大超过这个数目。这是必要的。1783年一位作家在克莱默的《音乐杂志》（Magazin der Musik）上建议交响曲的演奏不应超过七十人，响应了当时许多权威的呼吁，而这个时代早已一去不复返了。晚年贝多芬要求六十人的乐队，有时候还能得到更多。木管乐器开始变得强势，完全湮没了弦乐声部，1828年费蒂斯（Fétis）注意到了这种情况，心里想着即将到来的浪漫主义音乐。他在《音乐家》（The Harmonicon）杂志上写道，"由于欧洲主要城镇的剧院中的弦乐数目尚未增加，结果就是弦乐部被长笛、双簧管、单簧管、巴松、圆号、小号、长号、低音大号、定音鼓和钹的声音给盖过了。在巴黎的歌剧院，小提琴和低音提琴的数目较多，这种缺点便不那么明显。但意大利剧院已经有了此种问题，地方剧院情况更糟。简言之，在提高音响的同时，不是总能保持公平的比例。乐手的匮乏和场地的限制造成了重要的障碍。"

然而即便到了十九世纪前四分之一，欧洲也没有多少大型乐

团。慕尼黑的乐团有四十八名弦乐手,据费蒂斯称巴黎歌剧院有五十九名弦乐手,其中十五把第一小提琴,十六把第二小提琴,八把中提琴,十二把大提琴,八把低音提琴。(1967年纽约爱乐乐团的对应数目分别是十七、十七、十二、十二、九,一共六十七人。)作曲家自然巴不得乐团更大,技巧更强。韦伯、舒伯特、柏辽兹、瓦格纳都要求更多的色彩效果、音响效果和新的技术。马勒和施特劳斯也一样,想想演奏勋伯格《古雷之歌》(*Gurrelieder*)的乐团吧,简直是庞然大物。十九世纪后四分之一时期大部分顶尖乐团的弦乐部平均在五十五人左右。

十九世纪上半期的乐团建制变化只是席卷欧洲的诸多变化之一罢了。一切都动荡不定。中产阶级正悄然崛起,工业革命带来了工厂和铁路,同时带来了新的制造技术(包括书籍和音乐出版的新技术)。艺术不再是教士或贵族的专属物,新贵甚至普通人民也希望参与音乐体验。然而很长一段时间中他们哪儿也去不成。晚至十九世纪三十年代巴黎还没有像样的音乐厅,全欧洲也没有几间。沙龙、宾馆房间、骑术学校,这些场所被迫为音乐服务。不久,建造音乐厅便蔚然成风,音乐学院也应运而生,巴黎1795年有了第一所音乐学院,米兰和那不勒斯是1808年,布拉格是1811年,维也纳是1817年,伦敦是1822年,布鲁塞尔是1832年,莱比锡是1843年,慕尼黑是1846年。主要乐团都在这些大城市中,但是几乎没有一支可以称得上是"交响乐团"。它们通常驻扎在歌剧院中,演奏交响乐作品是额外工作。巡演艺术家得凑合当地的乐团编制,而在乡下连乐队也少得可怜。1825年莫谢莱斯在利物浦不得不忍受八把弦乐器和"四把磕磕碰碰的

木管",这些就是他演奏协奏曲的所有伴奏。至少在大城市还能找到伦敦爱乐(创建于1813年),巴黎音乐学院管弦乐团(1828年)和维也纳爱乐乐团(1842年)。

公众音乐会的制度很早以前就启动了,但是直到十九世纪四五十年代才普及开来。之前只有零星的尝试。早在1672年英国小提琴家约翰·巴尼斯特(John Banister)就有了收费音乐会的想法,"每人一先令,曲目任点"。他的第一份广告出现在1672年12月30日的伦敦《公报》(*Gazette*)上:

> 大家请注意,白衣修士街的乔治酒馆对面的约翰·巴尼斯特先生宅邸现在改为音乐学校,本周一下午四点整有专家老师演奏音乐,之后每天下午同一时间都有演出。

巴尼斯特的音乐会一直持续到1678年。伦敦后来还有过约翰·布里顿(John Britton)音乐会,古音乐学院(建于1710年)音乐会,城堡协会(1724年)音乐会,以及一些企业家如萨洛蒙举办的音乐会。1725年在巴黎,安·菲利多尔(Anne Philidor,虽然有个女人名字,其实是个男人)创立了著名的雅趣音乐会(Concert Spirituel,常被误写成 Concerts Spirituels),持续了六十年之久,成为欧洲最重要的音乐活动之一。菲利多尔还参与创建了杜乐丽花园的法兰西音乐会,冬天一周两次(周六、周日),夏天一周一次,从1727年到1730年期间共举办了一百多场音乐会。莱比锡从1743年开始有了著名的音乐会,1781年搬去了布商大厦。柏林的音乐练习协会始于1749年,维也纳的音乐家

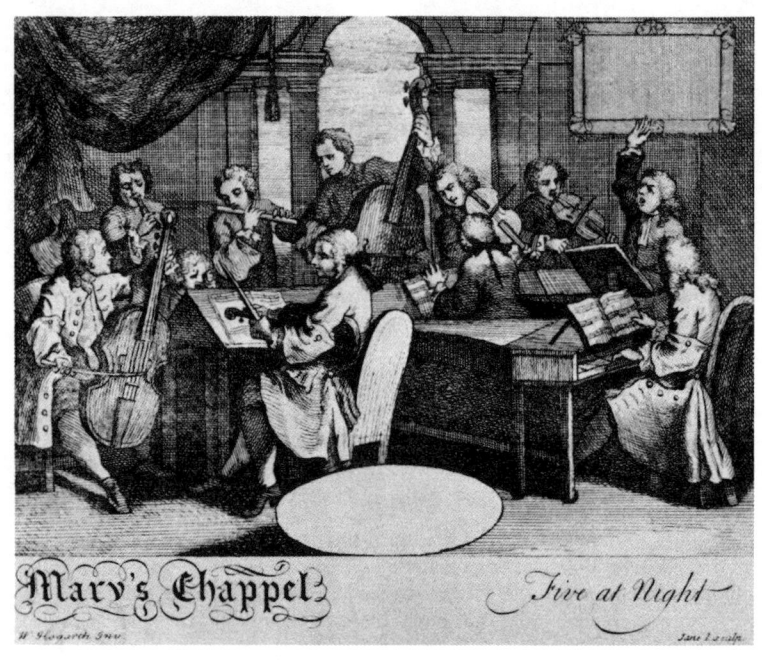

✤ 霍加斯版画，题为"晚上五点"，是1799年圣玛利教堂的音乐会门票。注意最右边的指挥，没有指挥棒，姿势夸张，完全一派现代风格

协会成立于1772年，阿姆斯特丹的费利克斯·梅里塔斯（Felix Meritas）音乐会成立于1777年。然而即便在文明的音乐中心，每年也只有寥寥几次活动而已。1792年底贝多芬来到维也纳时，有不少独奏音乐会，但只有四场计划内的年度交响音乐会，其中两场在圣诞节，两场在复活节，地点是城堡剧院。

音乐会曲目自然包含了不同的类型，在管弦乐队之外还需要器乐独奏和声乐独唱或其他什么新鲜玩意儿。通常乐团都是草台班子，成员多半是城镇音乐俱乐部的业余爱好者，他们激动得

走调，很少能合在一起。一首交响曲的多个乐章之间不会连续演奏，音乐会的赞助者们明显认为，连续听上交响曲的三个乐章是如此不寻常的脑力集中运动，会让观众们脑子发烧的。然而节目单却长得吓人，即便内容较少的节目单也包括：两首或更多的交响曲，两首序曲，声乐和器乐作品，二重唱，协奏曲。音乐会超过三小时是很正常的，许多音乐家抱怨过。1830年莫谢莱斯写道："这是个错误，伦敦爱乐每场音乐会都要演两首交响曲，两首序曲，两首大型器乐作品，四首声乐作品。超过一半我都受不了。"晚至1855年瓦格纳也因伦敦爱乐节目单的长度而惊叫（因为他是指挥）。不过，这些节目单上的大部分音乐是新作品。今天的观众想听古老的音乐，但十九世纪初人们的主要兴趣还是在最新的制作上。亚当·卡斯遍检早期曲单，统计出了令人印象深刻的数据。1830到1839年间巴黎音乐学院音乐会演出了十七首十八世纪作曲家创作的交响曲，而十九世纪作曲家的作品则高达九十五首。其中没有一首十八世纪的协奏曲，却有十五首十九世纪的。同样十年间在莱比锡，十八世纪交响曲与十九世纪交响曲的比例是五十一比一百五十四，序曲是二十一比二百五十八，协奏曲是六比一百四十八。其他地方的比例大致类似。

然而在巴黎、伦敦、柏林和其他一两个城市以外，演出的水平一定非常低，特别是十九世纪早期。这一点上所有专家均无异议。亚当·卡斯直截了当地说："十八世纪乐团的演出水平放到现在根本无法容忍。"无须费力，你就能从当时的专业评论家写下的文字中挖出一大堆批评乐团演奏的材料，而十九世纪上半期也一样。1833年阿道夫·亚当（Adolphe Adam）看了一次科文

特花园的演出,他说乐团在周六晚上最糟糕,因为乐手们当天领薪,然后马上喝得酩酊大醉。他描述了序曲开头处令人吃惊的噪音。双簧管发出一声"蛙叫",接着单簧管发出了一声更惊人的"蛙叫",巴松发出了一串儿吓人的呼噜声,长笛接着发出更大的嘟噜噜噜声,小号把喇叭放在邻座的口袋里,然后透过衣服吹。低音鼓敲起来像个疯子。与此同时,指挥和歌手们若无其事地继续。1829年文森特·诺韦洛(Vincent Novello)在维也纳听的《唐·乔万尼》虽不像科文特花园那般不堪,但乐团演奏时也没有考虑到歌手,歌手们得声嘶力竭才能跟上,结果就是"粗糙、吵闹而暴力的效果"。

十九世纪上半叶美国的演出肯定难以形容。马克斯·马雷泽克(Max Maretzek)在纽约的亚斯特坊广场歌剧院听了一场《塞维利亚理发师》,乐团只有三十六个人。"他们有个领奏列蒂(Lietti)先生,不过似乎他并不认为有必要通过打拍子来指挥。"可不是,列蒂先生忙着拉小提琴呢,完全顾不上乐团里的其他乐器。他大声踏着地板,还做怪脸。其他小提琴手"用一种你见所未见的狠劲儿拉着琴……在快板乐章的前八十小节过去后,如果你在现场闭上眼睛,定会相信自己被无数疯狂运动的大锯子包围"。极度反感的马雷泽克花了好几页的篇幅描述这一团糟,即便考虑到他天生容易兴奋以及夸张的表达,很明显这仍是一场惊人的演出。

所有音乐家都会同意意大利乐团才是全世界最差的。施波尔曾说过:"他们对强和弱的区别一无所知,即便如此,也还能够凑合。但是这里的每一个乐手都会自说自话乱加修饰音,结果就是合起来的音响更像集体调音而不是协作演奏。"此外,施波尔还写

道,小提琴手不仅随心所欲地演奏,而且"几乎在每个音符上加双音"。再听听乔治·谢韦斯(George Sievers)的证词,他是位学者,十九世纪二十年代至三十年代担任几家德国出版社的驻意大利联络员。他对意大利乐团的描述相当长,简直是意大利音乐风俗的鲜活写真,却少有人知,所以值得引用:

> 意大利乐团离招人喜欢的境界实在差太远了。缺乏精准,缺乏协调和统一,就连基本技术也处处不过关。毫无困难的乐段他们也能演得一团糟,事实上,乐手们经常陷入完全的停顿……乐团为全力以赴、嗓音优美的歌手们伴奏时应提供有力的支撑,这样歌手们才能全力以赴。德国乐团惯常的那种软绵绵毫无生气的演奏风格(很大程度上说法国乐团也如此)对意大利乐团而言真是闻所未闻,他们所有人都用尽全力吹拉弹奏!一位歌手若是要求温柔一些的伴奏,那真是无法想象,乐团马上会认定他无能。乐团的演奏全部出于一时兴起,完全没有经过深思熟虑……因为没有公众音乐会,他们也没有演奏所谓的交响曲的经验……更叫人震惊的是那些乐手们的漫不经心、粗枝大叶以及完全没有激情。巴黎的管弦乐团里每个人都很警觉,捕捉指挥的每个指示,而在意大利乐团里每个人只关心自己。他们会在歌手的独唱华彩乐段时调音,在演奏的时候聊天,每次他们突然想休息或是挠头皮的时候就会放下乐器。这些行为使得整个演出看上去一点儿也不严肃。他们既没有技术规范也没有激情……当小提琴首席给出开始信号时,他会使劲儿敲打几下谱架上的铜烛台,

却丝毫没有起到提醒其他乐手的作用。接着他会立刻自己拉第一弓，完全不管其他人或任何人是否与他同时开始。敲打烛台这一叫人心碎的动作必须在每个人面前重复许多次，大键琴手才会弹些简单宣叙调的伴奏，接着是第一小提琴声部。在宣叙调期间，其他乐手们会偷偷在椅子下爬来爬去聊天，吸上几口鼻烟，甚至开同事的玩笑。当领奏猛敲烛台时，他们从四面八方涌来，通常三分之二的人会迟到，因为他们在匆忙间要么挤倒了谱架，要么碰倒了烛台，要么掀翻了乐谱，要么一个人踩了另一个的鸡眼然后开始吵架。在巴黎，乐手们不允许离开自己的座位，除非有绝对的必要。意大利乐手们特别注意自己的脑袋，都戴着红帽子，看上去像1790年的法国革命者。

柏辽兹和门德尔松完全同意谢韦斯的描述。柏辽兹写过："那些糟糕的吹气（指管乐）、摩擦（指弦乐），对于何为舞台上大叫、何为花坛里细语毫无分辨，他们脑子里只有一个想法——挣顿晚饭。这些可怜东西的集合就是人们所谓的乐团。"1831年门德尔松被乐队领奏们敲打烛台的方法极大地震撼了，然而"各个声部也并没有合在一起"。

因为当时的大部分乐团以二十世纪的标准评判都处于原始状态，并且它们对音乐本身的态度也完全不同。比如说，当时没有严格按照乐谱演奏的概念。几乎整个十九世纪都有从十八世纪延续下来的加装饰音和即兴演奏习俗的惯性。即便是最纯粹而高尚的音乐家，也会毫不犹豫地修改乐谱以适应自己的需要。音乐学

术或音乐研究根本不存在。1750年之后，早期作品已然都被现代化（参考莫扎特对亨德尔《弥赛亚》的配器）或者彻底重写。莫扎特在当时是相当实际的音乐家，他在写下歌剧以及其他一些作品之时就确定地知道这些作品在他死后不会再演，甚至是在他有生之年。他知道，欧洲没有几支乐团有单簧管或英国号。1786年他给塞巴斯蒂安·温特（Sebastian Winter）的信中提到了《A大调钢琴协奏曲》（K.488）的曲谱以及两支单簧管的问题。莫扎特说如果乐团里没有单簧管，"一个能干的抄写员就有可能把这一部分转到合适的调，然后让一把小提琴演奏第一单簧管，一把中提琴演奏第二单簧管"。这是必然的，《后宫诱逃》在萨尔茨堡上演时单簧管和英国号都由中提琴代劳。不过莫扎特要是知道他的歌剧在他身后的遭遇，一定会胆战心惊。1801年《魔笛》在巴黎上演时，题目叫"埃西斯的神话"（*Les Mystères d'Isis*），台本被改动，和声有变化，独唱和二重唱变成了三重唱，还插入了《唐·乔万尼》《费加罗的婚礼》和《狄多的仁慈》中的选段，甚至连海顿交响曲都被加进了歌剧里。在英国，莫扎特的歌剧里会有当时的流行歌曲，这种东拼西凑的做法一直延续到十九世纪二十年代（施波尔曾十分愤慨地提到这种情况）。罗西尼的《塞维利亚理发师》1818年在科文特花园的演出情景如下：

> 科文特花园皇家歌剧院上演的喜歌剧《塞维利亚理发师》的序曲和全曲部分选自帕伊谢洛和罗西尼的著名同名歌剧，部分由亨利·R．毕肖普（Henry R．Bishop）作曲及重新改编，以适应于英国舞台。

✤ 十九世纪中期纽约城堡花园的一次演出。指挥背对着乐团和观众,站在提词员的木箱正后方指挥歌手。这种位置在十九世纪上半叶十分普遍

库柏联盟博物馆藏

毕肖普一上来就抛弃了罗西尼的序曲,自己写了一首。而当时罗西尼还活得好好的呢!

改编者进行改动时,往往并不是觉得原来的作曲家写得不够好。恰恰相反,改编者是谦逊地想要帮助一位伟人。于是门德尔

松十分真诚地相信他对《马太受难曲》的删节和修改是在帮助巴赫，这样柏林的听众会认为该作品更好听。文森特·诺韦洛给亨德尔的乐谱添砖加瓦时也不过是在回应时代的召唤罢了，因为"我对所有作曲家中最崇高的这一位满怀敬意……我在精心选择后以为，只有加上这些乐器才能丰富配器乐谱的新版本，依我所见，亨德尔先生如果在创作这些清唱剧时手边有这些乐器，他本人也一定会加上的"。直到十九世纪中期，我们依然能听到这样的论调："如果亨德尔（或巴赫，或任何人）在世……"正如列奥波德·斯托科夫斯基以及其他改编者在二十世纪所说的那样。1837年莫谢莱斯把一首巴赫的康塔塔带到了英格兰，同时配上了自己新创作的"绝妙"伴奏，"本人对音乐特质有极高的品位和十分的鉴赏力"。这位十九世纪上半期最优秀的音乐思想家之一还为"贝九"的合唱加了管风琴伴奏，结果是重写了一些声乐段落。

瓦格纳愤懑地抱怨指挥们任意插入或改编乐谱的行为。他也好意思抱怨！他"改善了"格鲁克的《伊菲姬尼在奥利斯》（*Iphigenie in Aulis*），自创了过门，把原本断开的段落连在一起，引进了自己的宣叙调，并在自传中说："我几乎彻底修改了整部作品的配器。"二十世纪后三分之一的我们很难设身处地为瓦格纳和门德尔松那样的人着想，他们所作所为好像都是为了早期作曲家好。今人眼中的"破坏公共财物罪"或"渎圣罪"在当时却是最深刻的敬意，需要以节制和正直去完成。汉斯·冯·彪罗在1850年的一封信中总结了这种哲学。他讨论的是瓦格纳在苏黎世指挥的《唐·乔万尼》，面对的是"最沉闷、愚蠢、不知感谢的公众"。彪罗这样写道：

瓦格纳不厌其烦地让我们夜以继日地纠正乐队部分的错误,替换缺乏的乐器,比如用小号代替长号等。他让人把意大利宣叙调翻译成雅致的德语,有些地方甚至保留了原初形式;他还简化了布景,聪明地将第一幕中间的不断变化的布景缩减到了一次变化;他还重新安排了安娜夫人的最后一曲咏叹调,通常该曲在房内歌唱,瓦格纳认为应该在教堂墓地歌唱,因为她要同奥塔维奥先生一同去墓地,瓦格纳还为奥塔维奥写了一首短小的宣叙调,用来引出那首咏叹调。于是整幕戏的逻辑立刻变得连贯了!唉,这样的连贯在平时是多么缺乏啊!而当我回想起瓦格纳在德累斯顿被人斥责为故意糟蹋莫扎特的歌剧时,心里多么气愤!他在这不受关心的一幕戏中表现出了对莫扎特的温暖而充满爱意的艺术敬意,这是任何所谓的莫扎特专家都无法发现的。很清楚,到现在为止任何地方演出的《唐·乔万尼》都没有带来应有的愉悦和效果,从这点上说,我们尚需大量的改革。

我们可以大胆断言,二十世纪之前所有的巴洛克音乐或古典作品都是以十七、十八世纪的风格演奏的。我们还可以大胆断言,所有的乐谱(包括贝多芬的)都被改动过,哪怕是最伟大正直的指挥家如瓦格纳和阿伯内克也无法免俗。十九世纪早期哈勒的指挥丹尼尔·蒂尔克(Daniel Türk)习惯于略去贝多芬《第一交响曲》末乐章的引子,他觉得观众会笑话那些上行音阶,很明显他根本不明白其中的含义。

的确,当年他们的处理方式与现今不同,这也适用于乐队乐

手们。他们薪水低,工作强度大,当时被视为社会中不受欢迎的分子。在许多欧洲乐团里,他们甚至得站着演奏。这种身体上的不适必然导致了更糟糕的演奏水平。这种情况并没有引起大家的重视,但的确十分普遍,大概只除了大提琴手之外。1842年纽约爱乐的第一场音乐会乐手们是站立演奏,据说是遵循莱比锡布商大厦的习惯,而十一年后,一位作家好奇地问他们既然能舒服地坐着为何要站着演奏。直到1905年,布商大厦那些乐手们疲倦的双腿才得到了休息。

无论乐手和乐团的举止多糟糕,对于乐谱的态度多自由,十九世纪上半期观众的行为只有更坏。整个十八世纪,音乐会都是在沙龙或皇家宅邸举办,背景是打牌声和高谈阔论。施波尔不止一次拒绝在此类环境中演出。莫谢莱斯、李斯特和门德尔松同他一样,要求得到尊重,他们使得艺术家成为光彩照人、神力附

✤ 1850年前后著名的莱比锡管弦乐团的一次排练。尤利乌斯·赖茨(Julius Reitz)担任指挥,乐队首席是费迪南·大卫。除了大提琴手之外所有乐手都站着演出。直到十九、二十世纪之交,许多乐团还是让乐手们站着

体的人物，即便皇室成员也不能怠慢（李斯特曾当着全俄国人的面毫不留情地斥责了沙皇）。但是当中下阶层开始去听音乐会特别是歌剧时，他们还需一定的教育。开始时他们说话太大声以至于根本听不见音乐。海顿第一次访问伦敦时就去了科文特花园，并写下了这样一篇日记：

 剧院又暗又脏，几乎跟维也纳宫廷剧院一样大。在顶层楼座的平民们都十分粗鲁，他们坐在那里，带着无法控制的急躁，是否有安可曲取决于他们的大喊大叫。正厅和包厢里的观众有时得大力鼓掌才能让一些好作品得到安可。今夜的情况正是如此，第三幕的二重唱非常美妙，专家和反对者针锋相对了足足十五分钟，最终正厅和包厢的客人赢了，二重唱得到了安可。两位歌手站在台上被吓呆了，开始想退下，然后再上前。

 科文特花园的观众可谓臭名远扬。莫谢莱斯提到过，1826年卡尔·马利亚·冯·韦伯在顶层楼座的尖叫喧哗声中指挥了自己的序曲。接着莫谢莱斯本人要上台演奏一首钢琴和乐队作品。"在引子部分的前几个小节，楼座里传来了刺耳的声响，有口哨声、嘘声、大叫声和'你舒服吗，杰克？'的喊声，与之配合的是橘子皮群射。"莫谢莱斯之后上台的是佩顿小姐，她试图唱歌，但因为吵闹声而停下来三次，然后哭着下台了。而莫谢莱斯写到这个插曲时，完全没有惊诧之情，甚至不以为意。英国的传统总是要讲一种不受限制的自我表达。1775年让·莫内（Jean Monnet）为

德鲁里巷（Drury Lane）带来了一个舞蹈公司。因为观众不喜欢演出，也因为当时反法情绪相当高涨，一次演出中观众们以摧毁剧院来泄愤。他们打碎了玻璃，把长凳拆下来扔到台上，敲毁了墙壁。剧院不得不关闭，并花了几个月的时间整修。

巴黎也不相上下。1770年伯尼来到歌剧院看了一次演出，"那作品被诅咒的程度和在英国差不多。我以前以为法国观众不敢发出如此程度的嘘声。事实上，这声音混合着放声大笑，比我在德鲁里巷和科文特花园听到的有过之而无不及。简言之，英国的恶习在这里都得到了发扬——除了打碎板凳或是演员的头，还有，反对声是'hish'而不是'hiss'"。当然，八十年后便有了赛马俱乐部在歌剧院反对瓦格纳的《汤豪舍》的著名事件。德国和奥地利的观众似乎要守规矩得多，他们的不同意见常常很深刻，且用言语表达，不会涉及肢体动作。

6

指挥棒的到来

十八世纪的后四分之一，数字低音即将退出历史舞台，分权领导制靠着惯性勉力维持。人们不再需要一位"大键琴大师"来实现那些低音旋律之下的神秘数位，随着管弦乐团和歌剧团队规模愈加壮大，随着乐谱更加复杂，很明显需要一种独立的控制力量。一首维瓦尔第的协奏曲几乎可以由乐团自动演奏，但贝多芬的《"英雄"交响曲》或《费德里奥》可不行。而且分权领导也被证实麻烦百出，十九世纪初的施波尔仔细研究了这种情形，发现实在糟糕。他嘲笑了当时的演出程序，"指挥"坐在钢琴边弹着总谱，却既不打拍子也不给速度。打拍子的任务理应由"领奏"完成，但他面前只有第一小提琴声部，好像也帮不上整个乐团的忙。"所以他只能满足于强调自己的部分，让乐团尽可能地跟着他。"莫谢莱斯也同意键盘指挥已经不合时宜。"他坐在那里翻着乐谱，但毕竟他无法用指挥棒领导他的音乐军队。乐队首席打拍子时，'指挥'便无足轻重。"莫谢莱斯希望"大

键琴大师"能够离开键盘，站起来像个男人一样打拍子。

对于许多人感到无可无不可的分权领导制，帕格尼尼也发表了意见。这位伟大的小提琴家当过指挥，并且极为成功，他在那些意大利乐团一团糟的时候会站出来挥舞双手。他说钢琴指挥只能作为计时器，而小提琴家已经任务太多无暇顾及乐队其余，主要任务因此落在了指挥身上（帕格尼尼恳求道），他才应是真正的领导。"一个指挥应该会作曲，有实践经验，这样才有好指挥所必不可少的自由。"

如果没有指挥，而小提琴家或钢琴家也无法主导之时，极有可能产生各种麻烦：对立，嫉妒，鸡毛蒜皮。双方都觉得自己是乐团的中坚力量（由此产生的副作用是，他们都会抵制第三种领导力的出现，也就是那个拿着指挥棒的人）。1840年3月29日的《音乐世界》(*Musical World*)有一则关于新式管理的有趣新闻（英国和当时欧洲大陆的其他国家一样，在指挥家出现之后依然保留了钢琴指挥和小提琴领奏）：

> 指挥朝下挥动指挥棒，领奏也踩下了脚跟，也许是同时也许不是，指挥叫道："弱奏！"如果领奏也认为是弱奏，他会回应："嘘嘘！"但也许领奏认为应该是强奏，并且做出了相应的动作，弦乐和管乐当然也会跟着强奏……

几年之后，《音乐世界》再次向一位独奏家表示同情，他得在"不少于三位指挥的不和谐的领导下"演奏。这里所说的指挥是乔治·斯马特爵士（Sir George Smart），领奏是罗德（Loder）先生，

而小提琴首席库克（T. Cooke）先生则对演奏应该如何进行有固执的看法。"这些先生们都打着不同的拍子，结果就是，乐团完全摸不着头脑。"那简直是一定的。

即便到了1847年，门德尔松在伦敦指挥《以利亚》（*Elijah*）时，《泰晤士报》依然抱怨乐队首席经常用小提琴弓打拍子，既妨碍指挥，又扰乱乐手们的注意力。直到十九世纪三十年代甚至更晚，指挥都被认为是扰乱人们视觉和听觉的角色。有时候各位领奏们得采用非常手段才能收拾局面。在尼柯莱去维也纳之前，小提琴手的跺脚声往往比乐队演奏声还大。领奏有时得大声拍手保持和谐。不管采用何种方法，都会制造出噪音。1830年1月号《音乐家》（*Harmonicon*）上有一篇文章比较了柏林管弦乐团和伦敦爱乐乐团，并贬损了后者。因为在柏林"我们的耳朵没有被两种不同的节拍折磨，一种是指挥（键盘手）的拍手声，另一种是小提琴领奏的猛烈跺脚声"。布拉格的迪奥尼斯·韦伯（Dionys Weber）因为不停地用指挥棒砸谱架，砸出了一道深槽。1832年柏辽兹在圣卡洛歌剧院极不情愿地同意演出至少是成功的，但是"指挥敲台子的噪音让我很心烦。然而我也深表同意，没有这种噪音，乐手们根本无法保证节奏统一"。至少在意大利，这种习俗维持了相当长的时间。1895年阿德比-威廉姆斯（C. Adby-Williams）在《音乐时代》（*Musical Times*）10月号上描述了罗西尼的《理发师》在比萨的演出："指挥必须经常敲打台子以保证乐队统一，他甚至在指挥台上绑了一块铜片以免磨损……歌剧中每个小节的第一拍他都会敲一下。"

一位至高无上的人物的好处是很明显的，但是指挥家花了很

长时间才扫清道路。其中有些先驱人物。从零星的记载中可以看到早期指挥家的身影，他们用一根棍子打拍子，但是这项发明并没有得到继承。1709 年阿贝·拉格内（Abbé Raguenet）出版了一本小书，立刻被翻译成英文——《法国与意大利的音乐和歌剧之比较》。142 页上有一个注脚：

> 近几年巴黎歌剧院的音乐指挥坐在扶手椅上，舞台上放一座指挥台，一手拿乐谱，一手拿一根棒子，他在台子上敲着棒子打拍子，声音吵闹得超过了乐队，目的是为了让所有乐手都能听见……伦敦六七年前也有过同样场景，但自从意大利大师们来到我们中间，为我们介绍了歌剧，他们就叫停了那些荒谬的习俗，这些习俗是坏毛病而不是必需品，有百害而无一利。

在德国同样也有人把拍子打出声，被人叫作"taktschläger"（字面意思是：打拍子者）。巴黎歌剧院可能摈弃了吵闹的敲打桌子的方式，但 1802 年又来了新点子。乔治·斯马特看了一场九十人大乐团的演出，他特别提到"乐团指挥手里拿着一根小圆木"，站在乐队中间，面前放着乐谱，相当于"我们歌剧院的提词人的用途"。小提琴首席常常会停止演奏，用弓子打拍子。格鲁克就经常这样做。巴黎是小提琴领奏的家乡，也是最后一块阵地，他们发明了另一种打拍方式，让一名"节拍鼓手"（batteur de mesure）用某种木制品大声敲击地面，令人想起了吕利的年代。让·巴蒂斯特·罗伊（Jean Baptiste Roy）可能是最后一位"节拍

鼓手"，1810年路易·洛克·卢瓦索（Louis Loc Loiseau，首字母多么和谐的名字！）接替了他在歌剧院的职位，路易从1793年就开始在乐队里拉小提琴了，他不演奏的时候，就用琴弓指挥。著名的小提琴家鲁道夫·克鲁采尔（Rodolphe Kreutzer）在1817—1824年指挥过歌剧院管弦乐队，之后伟大的法国指挥弗朗索瓦·安托万-阿伯内克延续了法国传统，用琴弓而非指挥棒指挥。

其他地方也有几位十八世纪的指挥家。据称1794年比利时作曲家、指挥家纪尧姆-亚历克西·帕里斯（Guillaume-Alexis Paris）在汉堡指挥法国歌剧时用了一根约三十厘米长的指挥棒。也有音乐家把一卷纸当成指挥棒用。在柏林，能干而有影响力的伯恩哈德·安塞尔姆·韦伯（Bernhard Anselm Weber）拿着一卷牛皮，里面塞满了小牛毛，每当他重重地敲桌子时，便灰尘与牛毛齐飞。约翰·弗里德里希·赖夏特（Johann Friedrich Reichardt）何时开始使用指挥棒现在已经不清楚了，不过1776年他在柏林担任指挥时重组了乐团，废除了钢琴，他在乐队中央靠近脚灯的地方放了一张台子，站在台子后指挥乐队和合唱队。赖夏特是早期革新派中的重要人物之一。

同样重要的是路德维希·施波尔，他是当时顶尖的古典小提琴家，也是重要的作曲家，还是最早的一批指挥家之一。施波尔的影响力在于他把指挥棒推广到了全欧洲。作为老派的音乐家，他先是像其他人一样用提琴弓指挥，然后开始用一卷纸。这在1810年可是相当前卫而大胆的。新方法的一大好处是指挥似乎变得更容易了，另一个好处是安静，这点得到了当时人的惊叹，没有噪音的指挥！不用敲打、跺脚、拍手！一位评论家写道："施

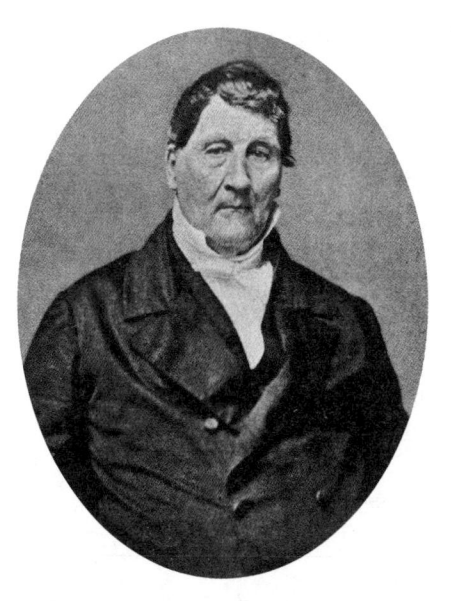

❧ 路德维希·施波尔。第一批现代指挥之一，1820年已经在使用指挥棒。照片年代约在1855年前后

波尔先生用一卷纸指挥，没有丝毫噪音，也没有丝毫妨碍他的沉着自若，绝对堪称优雅，如果优雅这个词足以形容他的动作对整个乐队的影响力及其精准的话……"1817年施波尔终于迈出了最后一步。这一年他在汉堡，"用法国风格的指挥棒来指挥"。他在自传中这样写道。（施波尔说的"法国风格"意指当时音乐家相信新的体制诞生于巴黎。可能具体指的是小提琴手几乎不再演奏而是挥舞琴弓打拍子。）

施波尔大名鼎鼎，影响力极强，许多音乐家听从他的领导，有了他的推崇，指挥棒的好处也更为明显。当然在保守圈子中还是有反对声。施波尔亲述的与伦敦爱乐的探险尤其著名。1820年他应贝多芬的学生费迪南·里斯之邀来到伦敦，演奏独奏曲和

协奏曲，并坐在小提琴声部指挥。他有如下描写：

当时的习俗依然是：乐队演奏交响乐或序曲时，钢琴家面前放着乐谱，他并不指挥，而只是……随意地跟着乐团一起弹，造成了极差的听觉效果。真正的指挥是小提琴首席，他给速度，还不时地用提琴弓打拍子。爱乐乐团如此庞大，大家坐得又很开，根本无法做到精确的统一；尽管每个乐手都很优秀，但整体效果要比德国乐团差得多。于是我暗暗决定，等到我指挥的时候，要改正这种糟糕的局面。幸运的是，排练的那天早上，里斯先生坐到钢琴旁，他同意我的看法，把总谱交给我，自己完全没有参与演出。我拿着总谱站到乐队前面的独立谱架前，从口袋里掏出指挥棒，给出了开始的信号。一些领奏对这种新法子很警惕，他们本想反对，但是我请求他们至少给我一次机会试一试，于是他们平静下来……现在我不光可以用很清晰决断的方式给出速度，也能指示所有木管和圆号的进入时间，这给了他们前所未有的信心。在对效果不满意的时候，我还会自作主张地让他们停下来，用礼貌而急切的态度对演奏进行评价……他们受到了这种超常关注的激励，又能看见清晰明确的拍子，演奏表现出的精神和准确度可以说前所未有。乐队对于效果十分惊讶并深受鼓舞，在交响曲第一乐章结束后立刻大声表达出对新式指挥方式的一致同意，于是领导们也就无从反对了……晚上正式演出的精彩程度甚至超出了我的期望。诚然，观众们先是对新鲜事物感到吃惊，开始窃窃私语，然而一旦音乐开始，乐团

以非凡的力量和准确度演绎了这首熟悉的交响曲,第一乐章一结束观众就以长长的掌声表达了赞许之情。指挥棒获得了决定性的成功。

爱乐协会的编年史家迈尔斯·伯基特·福斯特(Myles Birket Foster)认为,1820年4月10日是施波尔用一根木棒驯服乐团的划时代之日,亚当·卡斯认为是1820年5月8日。英国评论家亚瑟·雅各布斯(Arthur Jacobs)对于日期的分歧问题感到十分好奇,于是遍寻当年的节目册和报纸,却无法找到任何涉及施波尔使用指挥棒的材料。雅各布斯说,可能施波尔只是在4月10日第三场音乐会的排练中使用了指挥棒。施波尔的自传写于1847年,可能记错了日期。当时的作家可是出了名的没准头啊。通常最后一场排练等同于音乐会,公众和评论家会参加,所以雅各布斯认定,施波

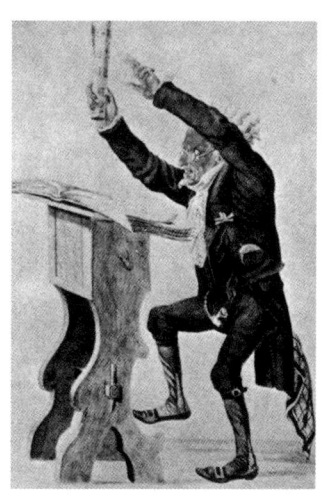

⚜ 老派指挥挥舞着卷纸打拍子,跺着脚标记节奏的漫画

尔在正式音乐会上并没有使用指挥棒。但是无论施波尔的记忆在1847年有无失误，他在十九世纪二十年代已经开始大量使用指挥棒是毫无疑问的。仅凭此点，他就是先锋之一。

施波尔还为指挥艺术做出过一项贡献，虽然没有指挥棒那样受关注，但更为重要也更为便捷。施波尔似乎是第一个用数字和字母标记乐谱段落的人，这样指挥们就可以说"字母 M 之前两小节"或是"数字 9 之后四小节"。之前要把某个小节挑出来可不容易，指挥可以说他自己乐谱的第 14 页的第三小节，但这对单簧管或小提琴声部来说用处不大，大家要花上很长时间数数。施波尔这简单而令人满意的解决办法，造福了几代音乐家。

施波尔高龄谢世，荣誉满身，他生命的最后三十一年在卡塞尔当指挥。除了作曲之外，他还继承了瓦格纳的事业，这发生在一位保守的古典派音乐家身上有些不可思议。然而施波尔的一生一直有两面。他作为小提琴家的品位是纯正的莫扎特风格，即便成熟期的他也并不理解晚期贝多芬的音乐。他也不喜欢韦伯所代表的浪漫派歌剧。然而他年轻时创作的音乐包含了对浪漫主义运动的惊人预见，到了生命尽头更是拥抱了疯子瓦格纳的动机，1853 年他不顾皇室的竭力反对，在卡塞尔指挥了《汤豪舍》。施波尔称瓦格纳是最伟大的在世戏剧作曲家，他是对的。

多亏了有赖夏特和施波尔这样的人，新式指挥艺术才得以形成。自然其中有无数的实验和错误。即便是指挥站立的位置，也不是立刻决定的。让·雅克·格拉塞（Jean Jacques Grasset）在十九世纪的前四分之一指挥巴黎歌剧院，他站在乐队的一侧，身体左边对着舞台。其他歌剧指挥觉得站在提词人的木箱旁边更稳

妥,背对着乐团。卡尔·马利亚·冯·韦伯有时面对观众指挥,这似乎是当时十分流行的做法。另一种常见的情况是,指挥站在提词人的木箱旁边,在有必要时从舞台上利用滑轮滑动到乐队旁。柏辽兹的论指挥文章也有印证:"如果指挥背对乐团,就像剧院习俗那样……"在俄罗斯,指挥面对观众是常规动作,直到1865年瓦格纳造访莫斯科才有所改变。这点里姆斯基-柯萨科夫写到过。直到十九世纪末,慕尼黑的费利克斯·莫特尔(Felix Mottl)还习惯于坐在舞台边的钢琴旁指挥莫扎特作品。他会弹奏宣叙调,然后举起指挥棒(仍旧面向舞台)指挥歌手们。乐团在他身后跟随他的节奏。记述了此场景的尼古拉·马尔科(Nikolai Malko)说乐团对这样的安排苦恼不已,"但是当时舞台上的歌手更需要指挥"。

如何打节拍需要确定下来,经过一段时间的摸索后最终确立了基础:一上一下是四二拍,三角形是四三拍,一下两左三右四上是四四拍。接下来就是指挥棒本身的问题。斯蓬蒂尼在柏林时用了一种类似元帅权杖的东西,黑檀木质地,长而粗,两头镶象牙,他用手握住中段指挥。无人能敌的炫技大师路易·安托万·朱利安(Louis Antoine Jullien)有一根珠光宝气的指挥棒,约五十六厘米长,枫木质地,雕着金色圆环,两条烫金大蛇缠绕其间,蛇头上还各镶一颗钻石。这耀眼的音乐权杖上还有一个大金环,底座是七颗钻石,簇拥着一颗大宝石。与之截然相反的是,施波尔的棍子肯定短小而简单,因为他得能从大衣口袋里掏出来。柏辽兹后来推荐给他一根约五十六厘米长的细棒,但这不是他在1843年与门德尔松交换的那根著名的指挥棒。这两位伟人在莱比锡相遇,当时柏辽兹在巡演途中,他问门德尔松要一根指挥棒。门德尔松

殷勤地说:"一定送到。我可以要求您的指挥棒作交换吗?"柏辽兹更为殷勤:"那真是以铜易金了,自当从命。"据塞巴斯蒂安·亨歇尔(Sebastian Henschel)说,柏辽兹的指挥棒"是一根椴木短棍,上面还有树皮",他自己却说是"沉重的橡木"。门德尔松的指挥棒第二天送到,显然柏辽兹占了大便宜。门德尔松的指挥棒一如他本人的优雅,轻巧的鲸鱼骨质地,包着白色的真皮,以呼应他的白手套。(英国所有指挥家以及其他地区的大部分指挥家在指挥时都戴白手套,这个习惯一直持续到二十世纪。在俄罗斯,沙皇亚历山大二世仁慈地准许指挥脱掉左手手套,因为戴着手套不容易翻谱。)柏辽兹像大部分欧洲浪漫主义者一样,刚受过一场詹姆斯·费尼摩尔·库柏(James Fenimore Cooper)的洗礼,他给门德尔松送指挥棒时附上小纸条,写着"我希望这不会令最后的莫希干人丢脸":

> 酋长啊!我们交换战斧就是定下盟誓。我的平凡,你的朴素。只有女人和白人才喜欢花哨的武器。让我们义结金兰,这样等到上神召唤我们去乐土时,我们的战士们会在长屋门口将我们的战斧并肩悬挂。

唉,这个柏辽兹。

至少有一位改革家完全不用指挥棒。他就是贝多芬的朋友奇普里亚尼·波特(Cipriani Potter,贝多芬形容这位瘦小的英国人"看上去是个好人,也有作曲的天分")。他浓眉大眼,回到伦敦时仅用双手指挥。波特在这方面是孤家寡人,他的创造从未成为主流,

即便多年后的1906年瓦西里·萨福诺夫（Vassily Safonoff）也大声宣布："记住我的话：十到十五年后，乐团里不会再有指挥棒。"

在指挥艺术发展早期，还有许多关于指挥到底应该指挥到什么程度以及指挥风度的讨论。应该像哈勒的丹尼尔·蒂尔克（Daniel Türk）那样暴烈吗？他早在1810年就展示了一种罕见的步法，直到一百年后才得以普及。蒂尔克挥指挥棒的力气如此之大，有时甚至会击碎头顶的水晶灯，洗一次碎玻璃浴。许多音乐家对这种举动感到惋惜。人们感觉一个指挥家如果过度表达自我是不合适的，甚至是粗鄙的。许多早期指挥家认为他们的作用是给节奏多于诠释，有时甚至连拍子也不会一直打。卡尔·马利亚·冯·韦伯在德累斯顿时对自己的乐团十分自信，很长时间里会放下手臂，任由乐团自己发挥。舒曼也提到过门德尔松放下指挥棒，仅安静地站着。许多年后，汉斯·里希特在指挥柴科夫斯基的《"悲怆"交响曲》中有一个多乐章任由乐队发挥，但那已是一种炫技，而许多早期指挥家停止打拍子只是因为他们觉得这样才合适。正如门德尔松的朋友爱德华·德弗里恩特（Eduard Devrient）所概括的指挥的责任："在整个乐章中连续打拍子，而且必须像机器一样，这着实让我头疼，但还是得照做……我一直觉得指挥只应在特定的难点段落或是演奏者不稳定时，才需要打拍子。当然每一位指挥的目标是在不勉强自己的情况下施加影响。"

当时指挥的地位已经十分稳固。这种新角色的将来如何，没有人能预测（不过斯蓬蒂尼在柏林的工作以及韦伯在欧洲的工作肯定给出了有力的信号）。但是到十九世纪二十年代中期之后指挥的好处已经没有人怀疑。十九世纪四十年代早期舒曼在

《新音乐杂志》(Neue Zeitschrift für Musik，当时音乐家的信息仓库）的一篇文章中概述了重要的乐团和指挥。这可是当时的花名册。舒曼提到了：

> 法兰克福的里斯（Ries），奥格斯堡的谢拉尔（Chélard），哥尼斯堡的舒伯特（L. Schuberth），柏林的斯蓬蒂尼，卡塞尔的施波尔，魏玛的胡梅尔，莱比锡的门德尔松，德累斯顿的赖辛格，德绍的施奈德（Schneider），汉诺威的马施纳（Marschner），斯图加特的林德佩因特纳（Lindpaintner），维也纳的赛弗里德（Seyfried），慕尼黑的拉赫纳（Lachner），布拉格的韦伯（D. Weber），华沙的埃尔斯纳（Elsner），斯德丁的勒威（Loewe），多瑙埃兴根的卡利沃达（Kalliwoda），哥本哈根的魏泽（Weyse），布雷斯劳的摩西魏尤斯（Mosewius），不来梅的里姆（Riem），法兰克福的古尔（Guhr），卡尔斯鲁厄的施特劳斯，里加的多恩（Dorn）。

这些名字中有的出名，有的早被遗忘。所有这些指挥家都是作曲家，并且在他们的时代家喻户晓。有趣的是，他们越是重要的作曲家，就越是可能成为重要的指挥家。十九世纪中期欧洲最重要的指挥家是韦伯、斯蓬蒂尼、尼柯莱、柏辽兹、门德尔松和瓦格纳。这其中只有一个特例，就是巴黎的阿伯内克。在十八世纪，创作者和演出者是同一人，这种情况一直持续到十九世纪下半叶，之后才诞生了一批专事演奏的音乐家，他们视自己为诠释者而非创作者。

7

韦伯和斯蓬蒂尼

指挥史上最早的几位人物中,最重要也最现代的要数卡尔·马利亚·冯·韦伯(Carl Maria von Weber),可惜他英年早逝,未能充分实现潜力。他创立了浪漫派歌剧,发明了一种新式键盘风格,是第一批四处巡演的钢琴家,也是一位杰出的、足智多谋的、有想象力的指挥。音乐史上少有人物拥有他那样的天才,更少有人能够在那么短的时间内进行如此繁多的活动(也许莫扎特是仅有的例外)。韦伯去世时年仅四十岁。

他瘦削、紧绷,常常生病,过劳的职业生涯总是处于高度紧张状态中。在神童期已过、巅峰期尚未来临时,他在布雷斯劳开始了指挥事业,那是1804年,他十八岁。很快他就发现所有人、所有事情都在跟自己作对。他太年轻,没人拿他当回事,何况他要接管的乐团都是经验丰富的老手。在普鲁士统治的布雷斯劳,他的姓氏也成了绊脚石。他出身于没落贵族家庭,既得不到中产阶级的信任,又为贵族阶级所轻视。韦伯来到布雷斯劳时,乐团

的首席小提琴立刻辞职走人，这位年轻人面对着一场革命。

不过他立刻控制住了局面，重组了歌剧公司（韦伯一生几乎都在歌剧院里指挥），给乐团重新排座位。韦伯是第一批采用现代座次的指挥之一，他把管乐放在后部，小提琴声部也与今日相当。自然他也遭到了巨大的反对。当日的乐手们跟今天差不多，都极端保守，拒绝改变。韦伯经历了一次又一次不快后于1806年辞职，其间发生了一次可怕的事故——他把一杯硝酸当成红酒喝下了肚，差点儿死掉。

接下来的几年中他作为钢琴家四处巡演，并担任客座指挥。他用一卷纸当指挥棒，一位柏林评论家在1812年形容他的指挥"无声而有力"。此时韦伯已完全是一位专家，他知道所有的捷径，并能速度和效率并重。柏林歌剧院公司的经理仔细地观察了他，据这位先生所言："他指挥自己的歌剧《西尔瓦娜》（*Silvana*）时，我得以有机会观察他作为指挥的伟大才华。大部分指挥要求六到七次排练来准备那些复杂的音乐，韦伯只要三次。"1813年他在布拉格歌剧院找到了位置，却再次发现自己面临困境，这是当年任何有新想法且立志付诸实施的指挥都会遇到的情况。他在给戈特弗里德·韦伯（Gottfried Weber，没有血缘关系，只是密友）的信中写道：

> 乐团彻底陷入了叛逆状态。在这些担忧中，我还得照顾那些新来的乐手，为他们拟订合同，整理混乱的图书馆，编目录，校对乐谱，为首次演出的歌剧准备场景，向画匠描述背景，向服装师描述戏服。因为这些来来去去的人，我一刻

安宁都没有。

……我早上六点起床,常常工作到午夜才睡觉。

1813年9月9日,韦伯在布拉格正式走马上任,一边指挥斯蓬蒂尼的《费尔南德·科尔特兹》(Fernand Cortez),一边对付乐团的抵触情绪。乐手们用捷克语咒骂他,他也听不懂。但这没持续多久,韦伯学任何东西都很快,又是一个天生的语言学家,很快就学会了捷克语。不久他就向朋友报告了工作的起色:"乐手们渐渐屈服于我的铁腕,向我卑躬屈膝了。"几个月后,他已经指挥了十七部歌剧,"如果你能亲耳听到我的乐团,一定会满心欢喜。他们是如此活泼、有力而优雅,我感到十分满意"。

1817年的德累斯顿,是韦伯的第二站。他很快给乐团和歌手们立了规矩:"我期望绝对的服从。我会公正,但对那些需要严厉对待的人也会毫不留情,包括我自己。"像往常一样,韦伯发现必须运用自己拥有的每一点权威。他从上到下重组了行政班子,将排练制度化,并开始在政策和运行上大动干戈。德累斯顿没有给他提供多么好的乐团。乔治·斯马特听说韦伯指挥《魔弹射手》时只有十六把弦乐——十把小提琴,中提琴、大提琴、倍大提琴各两把。韦伯在德累斯顿时开始用指挥棒,乐团一点也不喜欢这玩意儿。他们也不喜欢韦伯在指挥台上说一不二的权威性,他们习惯于各管各的。当韦伯试图赶走那些年老的或效率低下的乐手时,斗争公开化了。

乐团发现韦伯是个现代主义者,逼他们摈弃所有十八世纪的习惯。1817年1月20日,他指挥了梅于尔(Méhul)的《约瑟在

埃及》(Joseph in Egypt)，当时男低音没有注意韦伯的指示，而是习惯性地加入了许多十八世纪风格的装饰音。韦伯在音乐方面态度强硬，毫不妥协，狠狠训斥了那歌手一顿，叫他终生难忘。韦伯的台风安详克制，含而不露，把肢体动作减到最低。他常常打上几个小节，然后任由乐团发挥，直到他们需要指引时再开始指挥。当然，这只能证明韦伯已经在排练时把工作都完成了。他灵敏、高效，听力从不出错，坚定、精准，也体谅乐手，他是音乐家中的音乐家。他无须用夸张的动作传达意愿，仅锐利的一瞥就足够。在给钢琴家朋友斐迪南·普雷格（Ferdinand Praeger）的信中，他对指挥之功能的阐释颇有启发：

> 打拍子绝不能像暴力的大槌那般施压或驱赶，拍子之于音乐，必须像脉搏跳动之于人的生命那般。慢速度中也会包含轻快的段落，以避免拖沓之感；同理，快速度中也有地方需要渐慢的处理，这样就不至于急急忙忙抛弃表现的机会……但加快或减慢速度时，决不能给人以骤然或过强的印象。为达到音乐或诗意的效果，变化必须井井有条，分期分乐句完成，是带有表现力的温暖变化。乐谱上是不会标记这些的，它们仅存在于人类灵魂的感知能力中。如果人们没有这种感觉，那么用节拍器也帮不上忙（节拍器只能用来纠正更糟糕的错误），更别说我这些远称不上完美的认知了。

只有一位敏感、多思、有创意的音乐家才会写下这些句子，从中我们可以清楚地看出韦伯远不止是一个打拍子的人。他从整

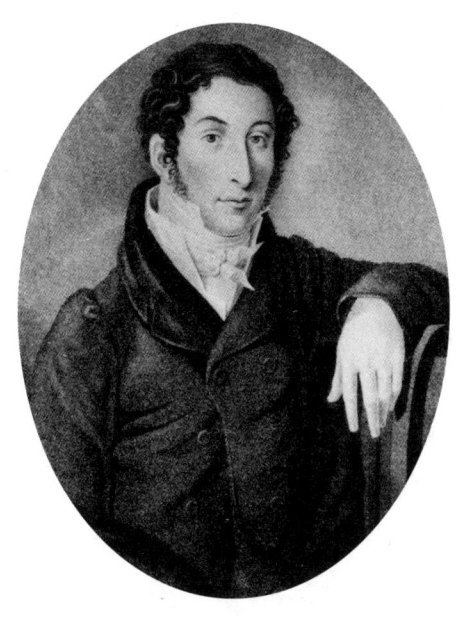

✤ 卡尔·马利亚·冯·韦伯。许多方面上说,他是今天意义上的现代指挥的头一人。他坚持彻底重组交响乐队,这直接引向了瓦格纳

埃里克·沙尔(Eric Schaal)收藏

✤ 1826 年韦伯在科文特花园指挥《魔弹射手》音乐会版的三个场景。他用的是一卷纸而非木棒。他身后是几位独唱歌手

胡尔曼(Hullmann)的石版画

韦伯和斯蓬蒂尼

体上去观照音乐作品,他要求弹性,他有想象力,他痛恨把音乐割裂成几串乐句。很明显,音乐的结构和形态对他至关重要。从许多方面上看,他的理论与瓦格纳有惊人的相似之处;特别是他对速度的评论与瓦格纳的速度波动堪称异曲同工(这种概念将会统驭十九世纪的指挥艺术)。韦伯离开没几年,瓦格纳就来到德累斯顿,不难想象他吸收了不少韦伯的理念,却一如既往地绝口不提来源。作为作曲家的韦伯对于瓦格纳的影响已经被深入全面地探讨过,但作为指挥家的影响还是处女地。韦伯是个先知型的人物,他有足够的理由被称为第一位现代指挥家。当然,他的思想以及旋律线的概念直到瓦格纳崛起时才得到了传承。

与安静、高效的韦伯截然相反的是矜夸、高傲的加斯帕罗·斯蓬蒂尼(Gasparo Spontini,出生名路易吉·帕奇菲科),柏林歌剧院1820—1841年的明星。斯蓬蒂尼的指挥水平到底有多高现在很难判定,很大一部分原因是他只指挥自己的歌剧,他的作品在当年很受欢迎(柏辽兹一生热爱《贞洁的修女》和《费尔南德·科尔特兹》),难得指挥一次莫扎特(《唐·乔万尼》)和格鲁克(《阿尔米德》)。当斯蓬蒂尼极罕见地指挥交响乐时,便会触犯严肃的音乐家。至少门德尔松对斯蓬蒂尼指挥的"贝七"不以为然:"不忍卒睹……我从来没见过如此粗糙马虎的演出。"

不过斯蓬蒂尼对接下来的一代指挥来说十分重要,即使门德尔松也不得不承认他在歌剧院中无人能敌。柏辽兹也这么认为。1836年瓦格纳在听完斯蓬蒂尼指挥《费尔南德·科尔特兹》后说,这是终生难忘的一次艺术体验。他说其指挥的精神"前所未有地令我震颤……超常的精准、激情,以及对整体的丰富把握,这些

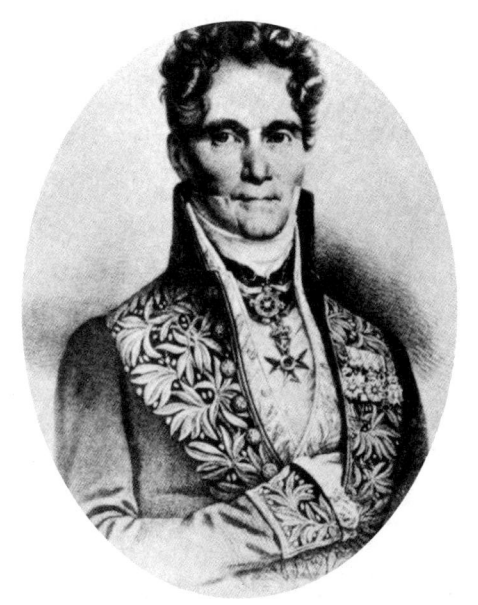

✤ 加斯帕罗·斯蓬蒂尼。乐团领袖中的拿破仑,第一批表演指挥家之一。他在柏林歌剧院使用铁腕政策。瓦格纳大大受到他炫目指挥风格的影响

莫林(Maurin)的石版画

对我来说十分新鲜。我对于大型剧场演出的特殊高贵性有了全新的认识,其中的一些部分可以通过恰如其分的节奏达到艺术的巅峰。"

斯蓬蒂尼生于意大利,1803年来到巴黎。他在巴黎创作了最著名的歌剧《贞洁的修女》(*La Vestale*)和《费尔南德·科尔特兹》,1810年成为巴黎的意大利歌剧指挥。1819年普鲁士的腓特烈·威廉三世将他召至柏林重组歌剧院,并要求他每年创作两部新作。现存的证据显示斯蓬蒂尼是个糟糕的指挥,他的音乐素养和技巧都不高,指挥宣叙调时十分不自在,排练时反应迟钝。不过多谢腓特烈·威廉,斯蓬蒂尼有足够的排练次数,有时候多到

一出新制作可以排练八十次。这样斯蓬蒂尼可以反复练习直到不出错。等到首演之日,每个乐手和歌手都能背诵自己的部分。接着伟大的斯蓬蒂尼会登台指挥,他高挑,看起来像个贵族,总是穿着深色苔藓绿的外套,衣服上整齐地挂着各式勋章,他手握的是一支真正的指挥棒,那著名的圆头棒。他握住棒的中部,看起来一定很威风。(柏辽兹继承了一根这样的指挥棒。1852年他在英国指挥《贞洁的修女》选段时,斯蓬蒂尼的遗孀送给他一根意大利指挥棒,附上便条:"不可能找到比你更好的双手去托付了。")

不仅是这种指挥棒让斯蓬蒂尼取得了"乐团中的拿破仑"的名声,他的确有一种拿破仑情结,他在排练时甚至会用拿破仑式的军队口号,朝乐手们大喊着"冲啊!前进!进攻!"当最后一次排练满意后,斯蓬蒂尼会总结道:"下次战场上见!"通常他的演说夹杂着意大利语、法语和德语,很有可能会这样:"偶的先森们!奈们要记住,迭块是强奏……"自负、傲慢、盛气凌人,他把自己看得很高,要求他人的完全服从。他是第一位自我中心的著名指挥,1837年克拉拉·诺韦洛(Clara Novello)拜访他时注意到"他家里挂满了自己的肖像,还有歌颂他的十四行诗、半身像等等。他坐在那间王室正中升起部位的宝座上,周围环绕着肖像画、半身雕塑、勋章和十四行诗"。人们可以得出结论:他必须是一切的中心。一次派对上,女高音施罗德-德弗里恩特因为某人的低语大笑而打断了他,他说:"我不知道你为什么在我面前笑,我从来不笑,我很严肃。"瓦格纳当时也在场,转述这个故事时对斯蓬蒂尼的"神奇的牙齿"印象深刻,因为它们嚼碎

了巨大的糖块。(这与神奇何干？)

斯蓬蒂尼这样自大且自以为是的人物，既树了不少敌，也成为人们的笑柄。但是没有人嘲弄他为音乐付出的努力——他在追寻声音、乐队和舞台制作的终极融合。他有真本事。自曼海姆管弦乐团的巅峰期之后还没有过如此技巧高超、极端充满活力的景象。乐手们在斯蓬蒂尼棒下证明了他竭力追求的"光与影"的变化。很明显他对乐团有一种催眠力量，一位柏林乐手莫里茨·哈内曼（Moritz Hanemann）描写斯蓬蒂尼"像一位国王……大步走进乐团，站上统帅的位置，用犀利的眼神环视一圈，盯住重型武器——也就是大提琴和倍大提琴，然后指示开始"。哈内曼还说斯蓬蒂尼"站着像一尊铜像，只移动小臂"。

受到斯蓬蒂尼巨大影响的瓦格纳，给了我们这位意大利作曲家指挥最为生动的描述。1844年斯蓬蒂尼来到德累斯顿制作并指挥了《贞洁的修女》，瓦格纳得以近身观察。瓦格纳说斯蓬蒂尼有西班牙王公的气派。斯蓬蒂尼问的第一件事是有哪种指挥棒可供选择，瓦格纳描述了一下，斯蓬蒂尼说这不行。于是必须用黑檀木和象牙定做一支他那著名的圆头棒。事实证明斯蓬蒂尼不仅用这棒子打拍子，还用它发号施令。斯蓬蒂尼告诉瓦格纳他其实根本用不着指挥棒，大部分时候他是用眼睛指挥的。"我的左眼管第一小提琴声部，右眼管第二小提琴声部，要让眼神有力量，就不能戴眼镜，哪怕近视眼也不能戴，只有糟糕的指挥才那样。"斯蓬蒂尼就是近视眼，他承认自己根本看不清三十厘米以外的东西。"但我还是能让他们按照我希望的方式演出，只要用眼神教他们就行了。"

为演出《贞洁的修女》，斯蓬蒂尼想要十二把第一小提琴、十二把第二小提琴、十把中提琴、八或十把大提琴、六或七把倍大提琴。他希望第一小提琴在自己左边，第二小提琴在右边，并且坚持这样做了。"因为完全把弦乐放在一边，把木管和铜管放在另一边，结果就变成了两支乐团。"从这点上说，斯蓬蒂尼相当现代，瓦格纳注意到他唯一一处古怪习惯（从巴黎时就开始了）是将两把双簧管放在自己背后。除此之外，瓦格纳完全同意斯蓬蒂尼的座位安排。斯蓬蒂尼还把木管和铜管分布在整个乐团各处，瓦格纳写道："这进一步避免了铜管和打击乐器从一处发声时的互相湮没，把他们分列两边，再让更细致的木管乐器保持明智的距离，这样就能在提琴声部之间形成连接。"瓦格纳自己的乐队排座大部分依循了斯蓬蒂尼的观念。

斯蓬蒂尼可能是位有局限的指挥，不仅曲目局限，他个人关心的也偏重于音乐的肤浅方面，缺乏表现力，重技巧和乐团流畅性多于音乐的结构和内涵。可以肯定他是老派音乐家，厌恶新式浪漫派歌剧。瓦格纳忍不住挖苦他："他这样严肃的人是不会去碰这种小孩玩意儿（指浪漫派歌剧）的，他须先穷尽严肃艺术。什么民族能够诞生出超过他的作曲家？"然而当斯蓬蒂尼指挥自己的歌剧时一定是电光四射，他以及他的拿破仑情结催生了一种看待指挥的新态度。门德尔松、瓦格纳、柏辽兹这样的新人很快就将从他的范例中得益。指挥成了国王，成为任何演出中方方面面因素的无可置疑的统治者。只有他，他一个人，才能管理演出进行。独裁者到来了。

斯蓬蒂尼的一生暴风骤雨。他在柏林与权贵发生多次争执，

这最终导致了与国王本尊的决裂,斯蓬蒂尼险些因欺君犯上而入狱,而他的骄矜和专横也令柏林观众望而却步。1841年他领全薪退休,此后少有演出。柏辽兹在他临终时前去探望,据称有过以下对话:

斯蓬蒂尼:我不想死!我不想死!我不想死!
柏辽兹:您怎么能想着死呢?您已经不朽了呀!
斯蓬蒂尼(生气地说):别开恶劣的玩笑!

8

弗朗索瓦-安托万·阿伯内克

当斯蓬蒂尼在柏林进行歌剧改革时,弗朗索瓦-安托万·阿伯内克(François-Antoine Habeneck)也在巴黎改革交响乐文化。虽然他是老派的小提琴领奏型指挥的旁系,却也是第一批以现代态度对待交响音乐的指挥之一。他在指挥史中占有极为重要的地位。他在音乐学院创建了第一支伟大的现代乐团,将之训练到了被认为是欧洲奇迹的高度。所有音乐家都同意阿伯内克不仅有了最好的乐团,而且他演出的贝多芬也是当时最好的。1832年门德尔松说:"这是我听过的最好的乐团。"他欣赏乐团的和谐一致,弦乐部的庞大,"他们能够以完全一致的弓法、风格、审慎和热忱一同演奏"。英国来的乔利听过阿伯内克的音乐学院管弦乐团后,也为其精准所震撼:"小提琴声部精彩绝伦!……大提琴声部多么清晰,伴奏多么完美,应答如流,表述多么细腻!"乔利接着逐一评论了各声部,最后总结道:"这个乐团是一架机器,简言之,秩序井然,听从经验和智力的指引;就

法国音乐而言,这些都在阿伯内克先生身上得到了实现。"柏辽兹并非阿伯内克的崇拜者,也不得不赞扬其乐队的弦乐声部;瓦格纳对他评价更高些,说德国没有一支乐队能够与这些法国弦乐的力量和能力匹敌。就连脾气暴躁的老安东·辛德勒也说了好话。辛德勒只要一谈到老师兼密友贝多芬便成了喋喋不休的讨厌鬼,他不停地说再也没有人哪怕丁点儿明白应该如何演绎贝多芬;但是当辛德勒1841年听过音乐学院乐团的演出后,他和所有人一样,立刻承认阿伯内克是诠释贝多芬的权威。辛德勒说,阿伯内克不像那些德国指挥,他不急着赶速度。

音乐学院乐团的弦乐部分被挑出来特别嘉奖是顺理成章的,因为他们的指挥是一位优秀的小提琴家。阿伯内克曾在音乐学院学习,师从巴约(Baillot),1800年毕业。他留在音乐学院教小提琴,从1825年开始直到1849年去世。1821—1824年间他还担任了歌剧院的音乐总监,接替了鲁道夫·克鲁采尔(Rodolphe Kreutzer,就是贝多芬《克鲁采尔奏鸣曲》的那个克鲁采尔)的职位。那些年间,阿伯内克一直喜爱并研究巴黎人闻所未闻的贝多芬交响曲。早在1807年他就指挥过贝多芬《第一交响曲》,甚至在1811年试过公开演出《"英雄"交响曲》,反响十分冷淡。

1826年11月22日,阿伯内克邀请一大群音乐家吃午饭,并让他们带上乐器。午饭之后出人意料。阿伯内克让乐手们坐到放着《"英雄"交响曲》乐谱片段的谱架面前,他的热情感染了其他人,他们对这音乐变得同他一样激动。接下来的一年多,阿伯内克和他的同伴们继续见面,排练《"英雄"交响曲》。最后,在1828年,阿伯内克恳请音乐学院院长路易吉·凯鲁比尼准许公演。

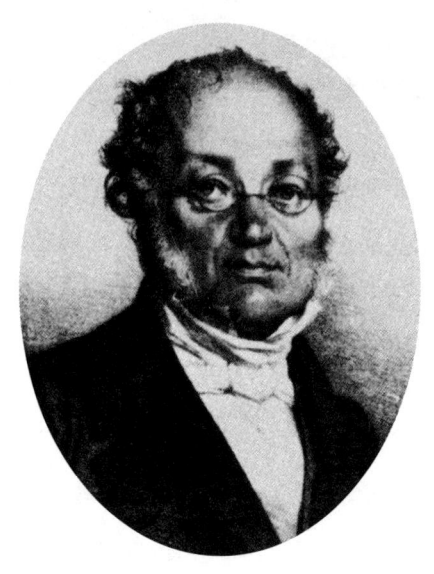

✤ 弗朗索瓦·阿伯内克。第一位现代法国指挥。他创建了巴黎音乐学院管弦乐团

埃里克·沙尔收藏

凯鲁比尼不仅同意了,还拨给他们两千法郎的经费。于是著名的"音乐学院音乐会协会"成立了。自然,1828年3月9日的第一场音乐会以《"英雄"交响曲》开幕。阿伯内克担任该乐队的指挥,直到1848年4月16日的最后一场音乐会。他总共指挥了一百四十八场音乐会。

巴黎人起先看到的是一支年轻的乐队,平均年龄三十岁,纯粹音乐学院制造。这是个大乐队,有八十六名乐手,十五把第一小提琴,十六把第二小提琴,十二把大提琴,十二把倍大提琴,四支长笛,三支双簧管,四支单簧管,木管、铜管和打击乐声部配置完备。后来,乐团的平均规模在六十人左右。一个音乐季包括六场音乐会,外加一两场特别活动,贝多芬的作品是主心骨。

音乐学院乐队成立的前十年，演出了六十八场贝多芬交响曲，七场海顿交响曲，五场莫扎特交响曲，四场乔治·翁斯洛（George Onslow），四场其他音乐。1838—1847年间的比例也差不多：九十场贝多芬交响曲，二十三场海顿，十五场莫扎特，五场门德尔松，十场其他。曲目安排与今天的风格类似，通常包括一首序曲、一到两首交响曲、一到两首独唱或二重唱、一首协奏曲或器乐独奏，外加一到两首合唱作品。

多亏了无休止的排练和规章制度，巴黎音乐学院管弦乐队的弓法整齐划一，其完美甚至让一些听众感到不安。乔利提到了"整齐地上上下下的琴弓方阵"，并认为这乐团具有几乎非人的特征："没有长笛不幸地早半拍尖鸣，也没有巴松会在休止的时候漏出一声低沉的半兽人似的粗气，没有圆号踉跄发出邮车急刹车般的噪音……"乔利被这种优雅惹恼了，但从他的评论可以想见当时其他乐队的水准。

当矮壮、安静、戴着眼镜的阿伯内克接手之时，他代表的仍是老派风格。诚然他没有钢琴指挥，但他经常和乐队一起演奏，在必要时用弓子打节拍。在乐团的早期岁月中，他演奏的时间要比指挥多。后来，乐手们几乎将各自的部分成竹于胸，他便很少演奏。他面前的乐谱只有第一小提琴部分，其他乐器进入时仅以十字标识。这就带出一个问题：如果不看乐谱指挥，阿伯内克还会是一个好指挥吗？但这个问题是吹毛求疵。很明显阿伯内克早已把贝多芬所有交响曲的总谱都铭记于心。只要不断地排练就能做到，《"英雄"交响曲》排练了一年半。瓦格纳曾写道，阿伯内克花了三个冬天排练《第九交响曲》，然后才决定演出。1831年

阿伯内克首演了"贝九"。当时的乐团和观众都对该曲摸不着头脑,之后只能分乐章演出。直到1837年"贝九"才作为完整曲目出现在节目单中,那时乐团已经有了足够的接触和了解。(1824年贝多芬仅在康特纳托尔剧院听了两次排练,虽然他要求了第三次。)1839年瓦格纳听了一次"贝九"的排练。他对阿伯内克的好感甚至超过了对斯蓬蒂尼的好感,并不吝笔墨地描写了阿伯内克的音乐带来的冲击:

> 我的眼角膜都要掉出来了。我终于明白了正确演绎的价值和精彩表演的秘密。乐团学会了在贝多芬乐谱的每一个小节中寻找旋律(莱比锡的优秀乐手们就没有发现这种旋律),然后歌唱出来。这就是秘密所在。阿伯内克解决了难题,他使这场演出得以成功,但他并没有特殊天赋。他在第一个冬天排练这首交响曲时,也觉得它不可理解、毫无作用(德国指挥会如此坦诚吗?)。但他坚持了第二季、第三季,直到乐团里的每个成员都能理解并且正确表现贝多芬的新旋律。阿伯内克是个老派指挥,他是大师,人人都服从他。我实在无法用语言形容这场演出的美妙。

另一件事也令瓦格纳震动,那就是乐团完全按照乐谱指示演奏了"贝九"。这似乎是阿伯内克最特别的方面,在当时堪称史无前例。正如瓦格纳指出的那样,阿伯内克可能不是最有想象力的指挥,但他一丝不苟、诚实、认真、谦卑。他觉得自己是作曲家的仆人,尽一切所能尽量精准地表达音乐,而不是表达自己。

不断的排练给了乐团一种光泽度和权威感,这些在欧洲都要等到四五十年之后才成为普遍现象。当然这些年轻乐手们具有相同的音乐学院背景也帮了不少忙。亚当·卡斯的总结完整而可信:

> 音乐学院的乐手们研习一部作品,就像独奏家在音乐会前所做的准备一样,或者像是弦乐四重奏,每个人都从不同角度理解整部作品,不光是自己的部分,而是作为整体的作品。阿伯内克不会早上把新作品放在乐队面前,下午就公开

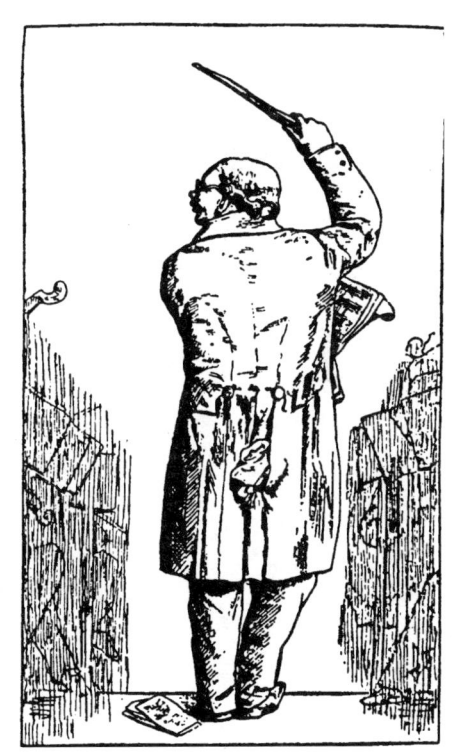

✤ 当时人描绘阿伯内克用小提琴弓指挥乐团。他尤其擅长指挥贝多芬的作品

当唐(Dantan)绘

演出。就像瓦格纳说的,他不是特别有灵性的指挥,但他知道乐团演奏从上到下的每个细节,也明白光正确奏出每个音符、观察到每个表情记号是不够的。每个乐手都必须细细咀嚼自己的部分,直到他明白自己对整体的贡献在哪里……这里没有捷径可走,需要花时间,阿伯内克就给他们时间,很幸运他有权这样做。

尽管阿伯内克偶尔也会表现出专制的一面,但他教导给乐团的是一种伟大的团队合作精神。英国小提琴家经理人约翰·埃拉(John Ella)讲的一个故事正好描述了乐团的这种精神。好像是第二小提琴声部首席去世了,阿伯内克对第一小提琴声部的精英们说:"我的孩子们,你们已经看到,一个重要的位置空缺了。谁愿意来担任我的二把手呢?"埃拉说,阿伯内克的学生、巴黎最好的小提琴手、年轻的让-德尔芬·阿拉尔(Jean-Delphin Alard)立刻"在整个乐队的欢呼声中横穿乐队冲向空缺的座位"。

音乐史的讽刺之处在于,这位高贵的、令人尊敬的音乐家仅仅作为柏辽兹的讽刺对象在音乐史中留下了一席之地。柏辽兹从未将阿伯内克视为有创造力的音乐家,这可以理解。阿伯内克代表的是过去的音乐,柏辽兹代表的是未来的音乐。矛盾在柏辽兹的《安魂曲》首演时激化了,那是1837年,阿伯内克担任指挥。柏辽兹如此写道:

演出日终于来了,地点是荣军院的教堂。王公大臣、乐界同行、法国媒体、外媒记者和一大群观众前来聆听。对我

来说取得成功至关重要，中等水平已经是灾难，失败的话简直是要了我的命。

现在仔细听。

乐团各个乐器声部的布局差强人意，特别是《神奇的号角》(*Tuba mirum*)中进入的四个铜管声部，分别占领了整个乐团和合唱队的四个角落。在《最后审判日》(*Dies Irae*)和《神奇的号角》之间没有停顿，但后一乐章的速度比前面慢了一半。这时整个铜管部进入，先是一起，然后分段落彼此提问应答，每次进入都比前次响亮三分之一。很明显，采用新速度之前的那四个拍子是至关重要的，应该单独标识，否则那末日审判的大爆发只会是一场恼人的混乱噪音。我如此精心地设计了这一音乐场景，采用了前所未有的组合和比率，只要正确演绎，便能描绘出最后审判的景象，我深信那一天终究会来的。

我向来对人缺乏信任，于是我躲在阿伯内克看不见的地方，背对着他，注意着他看不到的定音鼓部分，等待他们演奏大爆发的那一刻。可能是在《安魂曲》的一千小节左右。当乐章渐渐开阔，铜管爆发出恐怖的号角，事实上只有在那一个小节中，指挥是绝对不可缺少的，而阿伯内克放下指挥棒，安详地拿出鼻烟盒，准备吸一口鼻烟。我的眼睛从未离开过他，这时我立刻脚底抹油冲到他面前，伸出手臂打了那四个重要的拍子。乐手们跟着我，我一直指挥到乐曲结束，那久久在我脑海中魂牵梦绕的效果终于取得了辉煌的成功。在合唱队结束时，阿伯内克看到《神奇的号角》被挽救了，说：

"我真是出了一身冷汗啊!没有你的话,我们就要迷路了。"

"的确如此。"我回答道,眼光逼视着他。

柏辽兹怀疑是阿伯内克和凯鲁比尼在联手策划"卑怯的进攻"以毁坏自己的名声。"我并不喜欢这样去想,但是对此事实也毫无疑问。如果我冤枉了他们,请上帝原谅我。"

一些学者比如厄内斯特·纽曼(Ernest Newman)好奇柏辽兹是否在这种想象的主导下写下上述文字。纽曼甚至严肃地指出柏辽兹晚年在鸦片的作用下常常产生幻觉。不过阿伯内克并不总是打拍子也是众所周知的。同当时的许多指挥一样,在音乐流畅进行时,他会放下指挥棒。对新音乐并无特别爱好的阿伯内克,很可能对柏辽兹那复杂而暴烈的乐谱感到困惑,并在错误的时刻放下了指挥棒。但没有证据表明他参与了任何反对柏辽兹的阴谋活动。钢琴家查尔斯·哈勒(也就是哈勒管弦乐团的创始人)的记述印证了柏辽兹的故事。哈勒也出席了《安魂曲》的演出,并看到阿伯内克放下了指挥棒。哈勒认为阿伯内克是出于习惯,并指出他常常放下手臂"满意地听着乐团的演奏"。令哈勒乃至所有观众大为吃惊的是,"突然看到柏辽兹站在阿伯内克的位置,拿起琴弓指挥到乐章结束。"哈勒并不认为阿伯内克想存心毁掉演出。

然而大量证据表明阿伯内克不理解也不喜欢柏辽兹的音乐。作曲家还提到了一次与指挥家的冲突,这次涉及的作品是《本韦努托·切利尼》(*Benvenuto Cellini*)。阿伯内克一直无法掌握其中萨尔塔列洛舞的快速度,舞者们抱怨他拖了这支意大利舞的节奏,于是柏辽兹试着催促阿伯内克。阿伯内克在盛怒下砸断了琴弓。

多年后柏辽兹指挥了《罗马狂欢节》序曲，其中也有这首萨尔塔列洛舞。该曲表演完美，并被观众要求再来一遍。演出后柏辽兹偶遇阿伯内克，并甩给他一句话："这样演才对。"据柏辽兹说，阿伯内克没有回答。

柏辽兹还拿阿伯内克开过一次涮。在《乐队之夜》(*Evenings with the Orchestra*)的"第十夜"中，柏辽兹详述了阿伯内克爱拿棒敲提词人柜子顶部的习惯。柏辽兹甚至杜撰了一个叫莫罗的提词人，他常常被阿伯内克的敲击弄得走神，对他来说这不啻是中国酷刑。于是他在柜子顶部垫了布。阿伯内克敲了敲，没声音。"怎么回事？"然后阿伯内克敲了柜子的侧面，木头立刻发出了一声"嗒"，比以前更清脆、更响亮，也更有效果，"嗒！"对提词人来说这可怕极了，因为声音正好在他耳朵旁边。阿伯内克带着梅菲斯特般的坏笑，整晚不停地敲着"嗒"。

于是莫罗心力渐至衰竭，一命呜呼了。

9

埃克托·柏辽兹

尽管柏辽兹对待可怜的阿伯内克的方式颇为恶毒,但至少柏辽兹有资格说自己是第一位现代法国指挥,很有可能还是最伟大的,他绝对比阿伯内克更理解乐团及其潜能。柏辽兹、门德尔松和瓦格纳是一切现代指挥艺术三位一体的基石。所有之前的先驱从吕利到阿伯内克,都指向了这三位,这三位像现代指挥一样思考和行动,柏辽兹和瓦格纳还针对艺术问题写了许多论述文章。

柏辽兹开始指挥的年纪比门德尔松和瓦格纳晚一些。(值得指出的是,柏辽兹跟瓦格纳一样,既不是钢琴家也不是小提琴家,是音乐史上第一批缺乏所谓基础素养的大师。)几桩事情把柏辽兹推上了指挥台。1834年他的朋友吉拉尔(Girard)把《哈罗德在意大利》演得一团糟,之后他决定"未来解决问题的方法就是我自己指挥,不允许其他任何人把我的想法传达给演奏者"。柏辽兹必须这样做。他的音乐在当时对乐团来说是前所未有的繁难,正

如二十世纪五十年代布列兹的音乐一样。除了作曲家本人之外，没有人能够把乐团和如此激进的新音乐糅合在一起。另一桩让柏辽兹心烦的事实是许多杰作被随意糟蹋，乐团演奏普遍草率马虎。柏辽兹决心纠正这种情况。

在现代乐团开始形成的过程中，很少有指挥会监督乐手。而那些乐手们只有受到催促，才会有所反应。柏辽兹在一篇论指挥的文章中指出了几乎所有欧洲乐团都有的坏毛病，"这些习惯让作曲家绝望，而尽快消灭它们则是指挥家的责任"。他举了个例子，弦乐部乐手无法奏出正确的颤音。"真正的颤音所要求的快速手臂动作对他们来说无疑太费力气，这种懒惰让人忍无可忍。"他厉声斥责过低音提琴手，因为他们总是简化自己的部分，"要么出于懒惰，要么害怕无法克服某些难点。过去四十年中这种简化的系统十分普遍"——这话写于 1856 年——"但绝不应该继续下去"。柏辽兹继续列清单：长笛手经常吹高八度，乐手不会数数，器乐家不会调音，吹单簧管的在被明确要求 D 或 A 时依然吹着降 B。

于是满怀激情的青年柏辽兹开始着手对付这些恶习，他在欧洲和英伦各地指挥，除了自己的作品之外还指挥莫扎特、贝多芬等人的作品。他旅途奔波，随身带着五百磅重的手稿，不仅要承担自己的旅费开销，还要承担他指挥的乐团需要增补乐手的费用。他在指挥自己的作品时肯定是位绝佳指挥，而且他肯定影响了瓦格纳的指挥观念。三个影响了瓦格纳指挥风格的人分别是：斯蓬蒂尼、阿伯内克和柏辽兹。尽管瓦格纳并不看重柏辽兹，但在 1839 年冬听了柏辽兹指挥的《罗密欧与朱丽叶》后，对这位法国人不吝溢美之词：

......对我来说真是一个全新的世界……开始时那恢弘而完美呈现的乐队部分让我折服。它超过了我的一切想象。那奇妙的大胆,那锐利的精准勇敢地结合在一起,其清晰度触手可及,给我留下了深刻印象,将我自己对于音乐的诗意与残忍的暴力结合的想法驱赶进了灵魂深处。我只能全神贯注倾听这我从未梦想过的声音,然后感觉自己也必须努力实践之。

瓦格纳不是唯一一位听过柏辽兹的指挥而感到如此激动的音乐家。这个激情四射的法国人,在指挥台上一刻不停,电光火石,带动乐手们一起,给所有人留下深刻印象。安东·塞德尔(Anton Seidl)对科西玛·瓦格纳如此描述:"他先向上冲,然后立刻低到谱架下;他紧张地朝大鼓转过去,然后又开始哄长笛了。"塞德尔看柏辽兹的指挥时一定还很年轻,但他的描述与大部分人并无二致。哈勒是柏辽兹的密友,之后成为其音乐的倡导者,他对一支乐团说柏辽兹"长着一张鹰脸,头发倒竖,他发号施令的气质随着激情熠熠发光。他是我见过的最完美的指挥,能够完全支配手下的队伍,就像钢琴家弹黑白键一样"。虽然柏辽兹喜欢在指挥台上旋转,但他的拍子总是那么清楚明白。"简单,干脆,优美",是里姆斯基-柯萨科夫的评价。

柏辽兹并不总能获得他想要的结果。乐团常常达不到他的标准,更别说分享他的愿景了。圣-桑写道:"柏辽兹在年轻的时候对乐团的要求是超人的,要知道当时的乐团可不比现在。如果说在所有新的原创音乐中都有一些无法避免的难点,那么总有些

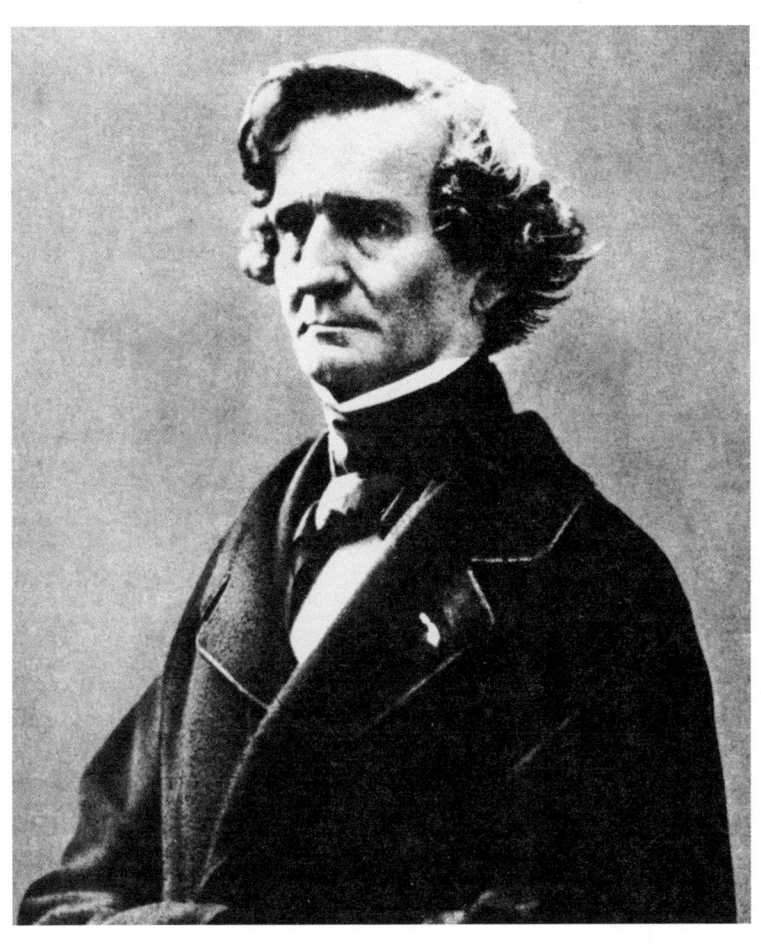

✤ 埃克托·柏辽兹,约 1855 年。他将乐团和指挥艺术带上了前所未有的高度

纽约公共图书馆藏

难点是可以在不损害作品的前提下避免的,但是柏辽兹从不考虑这些实际的细节。我见过他就一首曲目排练上二十次甚至三十次,满头大汗,达不到理想的结果就会摔指挥棒和谱架。"然而柏辽兹碰到的多半都是别人无法克服的障碍。1847年他首度访英时,发现了一支好乐团,但是经理带着最好的乐手去巡演了,柏辽兹不无厌恶地写道:"我们只有剩下的这点人,必须想办法克服。"当时流行副手代替制,柏辽兹发现没有一次排练是整个乐团到齐的。"这些老爷们高兴了就来,外面接到活了就走,有些排到一半,有些只排到四分之一就走了。第一天我没有圆号,第二天有了三把,第三天有两把圆号排到第四首曲目就走了。"这些都是当年指挥乐队要冒的风险。

我们无从得知柏辽兹在指挥事业初期是否顺利,但很明显他有领导力、自信和那个年代最敏锐的听力。他边干边学,成长为一位最有经验的老手,不受任何干扰。哈勒有一次要在柏辽兹棒下演奏贝多芬《G大调钢琴协奏曲》,排练结束时柏辽兹敲着自己的头说:"我忘记了序曲!"这序曲是他自己的《罗马狂欢节》,当天晚上是第一次演出。柏辽兹决定不排练试一次。那一幕哈勒永生难忘:

> 乐手们都知道这部作品节奏复杂,充满了繁难节点,所以他们很清楚不排练有多冒险,也好奇指挥如何能成功。但是看啊,柏辽兹在演出时的表现令人难忘。他能关注到巨大乐团中的每一分子,他的拍子是如此坚定,所有细微处的指示都如此清晰无误,那序曲进行得十分流畅,外行们根本想

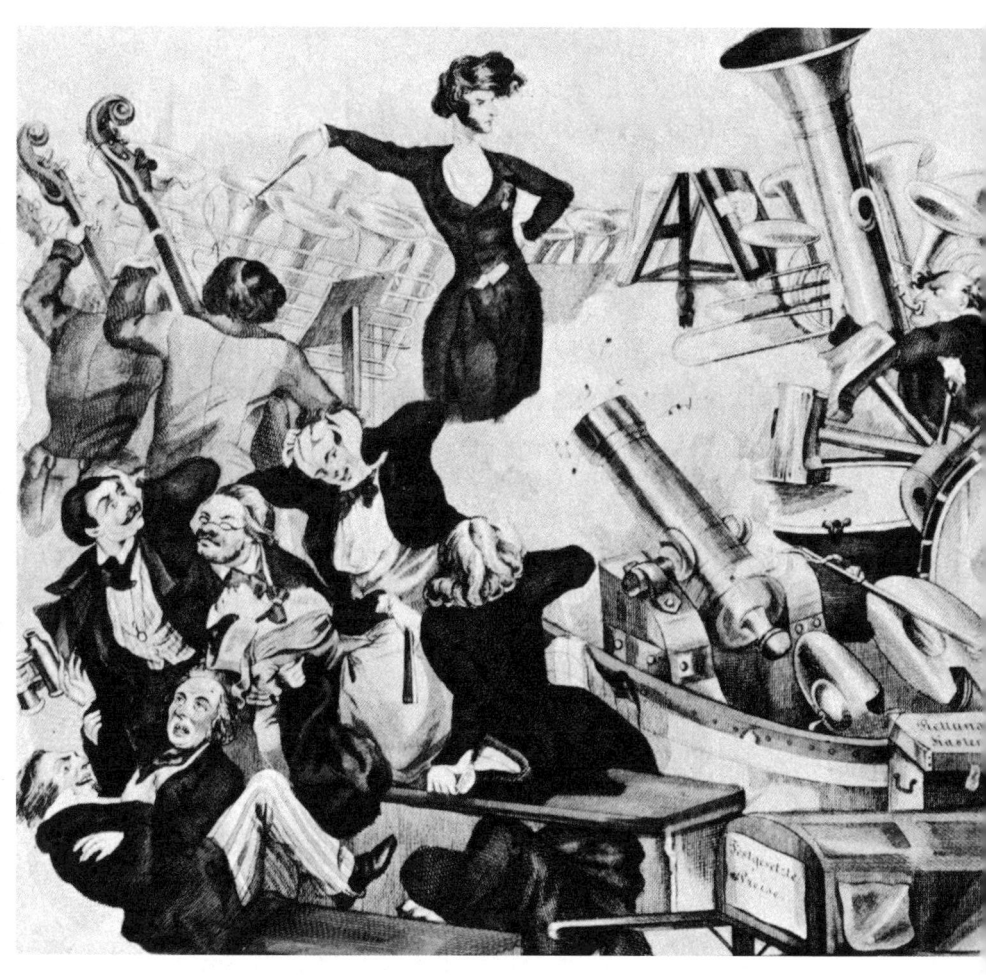

✣ 柏辽兹喜爱的巨型乐团简直是为漫画家而生。画中柏辽兹用大炮作为乐器,把被震聋的观众们赶出了音乐厅

不到这是未经排练的演出。

等到他开始撰写论指挥的文章时，已经对乐团和乐手们的心理无所不知了。把他的论文和瓦格纳的一起读十分有趣。柏辽兹的文章完全是实践性的，讨论技巧和实际；瓦格纳则充满意象、形而上的玄思。柏辽兹开门见山，从讨论好指挥和坏指挥开始。好指挥必须能够与乐手们沟通自己的感受，然后他的情感才能自我表述。"他的内在火焰温暖了他们，他的激情带动了他们，他放射出音乐的能量。"相反，坏指挥则冷漠、迟钝、无所谓，对周遭事物麻木不仁。柏辽兹还讨论了排练以及如何处理排练。"经济地使用时间是指挥最急需的技巧。"他建议用节拍器打出初始节奏，但也提醒节拍器的一丝不苟"会给音乐带来冰冷感"。指挥当然应该知道如何打拍子，但这并不像听上去那么容易。柏辽兹说，没几个人有打分拍的能力。指挥必须明确地知道一部作品的基本概念，以及它的整体风格。指挥还应坚持让乐手们看着指挥棒，因为"一支不看指挥棒的乐团等于没有指挥"。

他的论文还附上了基本节拍的示意图。他的所有建议都很现代、明智、实用，即便对今日的指挥来说也值得再读，特别是对挥棒的评论。"很重要的一点是，指挥应尽量少动胳膊，这样指挥棒的动作就不会占据太多空间。"柏辽兹提醒大家，如果划弧太大，会导致"对速度的延迟以及整个乐队表演的不愉快的沉重"。（多少次我们看到年轻指挥在音乐加快时，打拍幅度不是更小而是更大，结果把困惑不解的乐队搞得完全脱节。）柏辽兹对节奏问题有极大的兴趣，他在论文中用大量篇幅讨论了如何处理古怪的节

拍、切分音及其他问题。

柏辽兹一直是先锋派，一直朝前看，他甚至详细描述了费布吕亨（Verbrugghen）1848年发明的电动节拍器，并建议用它来将后台音乐按时引入。（费布吕亨的装置通过铜丝连接到一个伏特堆，当指挥按下按钮时，它就开始摆动。柏辽兹在布鲁塞尔用过它，感到十分满意。他对新鲜小玩意儿的兴趣，跟一百年后的斯托科夫斯基差不多。）他在论文中还要求指挥应该看总谱，而不是小提琴声部的分谱；乐队分布（多至五层）应该是小提琴分居左右，中提琴在中，木管和铜管在第一小提琴后，大提琴和倍大提琴在木管后，鼓和其他打击乐器在铜管后，指挥家应站在靠近小提琴的地方，背对观众指挥。他还强烈要求分声部排练。柏辽兹的文章中有一处颇为怪异，他坚持调音应在后台完成。"指挥……必须特别注意乐手们是否精确调音。但是这不应在观众面前进行，一切乐器杂音或者休息时的调音小插曲都会冒犯所有文雅听众的耳朵。"

这篇论指挥的文章在一篇论配器的论文最后。柏辽兹认为一支正规乐队应有一百一十九名乐手（今天的大乐团也只有一百零六人），他一直对大尺寸着迷，一生中也曾有偶然机会指挥巨型乐队。1866年他在维也纳的雷德滕萨尔厅（Redoutensaal）指挥《浮士德的劫罚》（*Damnation of Faust*）时用了一百五十人的大乐队和三百人的合唱队。此前在巴黎他甚至用了更多人。在自传中，他很乐于讨论1840年那场著名的音乐会（有格鲁克、亨德尔以及他自己的作品），他说自己为了雇六百个演奏者（实际上是四百五十个，柏辽兹有时在回忆录中会有些夸张），在歌剧

院、意大利剧院和音乐学院之间奔波了好多天。"在歌剧院前厅里，我把弦乐器从八加到十二，把木管从十二减到四。我口干舌燥，几乎失声，右手差点儿瘫痪。"柏辽兹在这场音乐会上砸了不少钱（据他自己说）。"我组织了巴黎有史以来最了不起的音乐会，还赔掉了三百五十法郎。我真希望能发财！"四年后，他在杜乐丽花园指挥了一千二百名歌手和乐手，为此还需要七位副指挥。

柏辽兹从未遇见一支梦想中的乐团，就是他论文中写到的那种配置的乐团。柏辽兹总是受到音响的催眠，光看他的作品就能找到大量证明。他挣扎，他斗争，对今日乐队之形成，他比任何人的贡献都要大。没有一位他之前的作曲家对于纯音响以及如何获得其效果有他那样的认识，可能之后也不会有，就连马勒也做不到。他沉醉在新的声调组合中，调动了一切乐器的潜能，用超级乐队演奏超级音乐。他也的确勾勒了梦想中的超级乐队：

一百二十把小提琴（分成四组）

四十把中提琴（十把要能充当柔音中提琴）

四十五把大提琴

十八把低音提琴（G-D-A）

十五把其他低音提琴（E-A-D-G）

四把八度低音大提琴（1849年纪尧姆发明；三米九高，三根弦）

六支长笛

四支降 E 调长笛

两支短笛

两支降 D 调短笛

六支双簧管

六把英国管

五把萨克斯风

四把五度巴松（一种小型巴松，比标准巴松高五度）

十二把巴松

四把降 E 调单簧管

八把降 B 或 A 调单簧管

三把低音单簧管

十六把法国圆号

八把小号

六把短号

四把中音长号

六把高音长号

两把低音长号

一把 C 调低音大号（大号的前身，现已绝种）

一把 B 调低音大号

两把低音大号

三十架竖琴

三十架钢琴

一架管风琴

八架定音鼓

六架小鼓

三架大鼓

四套钹

六个三角铁

六架钟琴

十二个钹（在上列四套钹之外）

两口大钟

两扇铜锣

四个半月铃鼓（钟形口打击乐器，起源于土耳其，当时用于军乐队）

柏辽兹估计的总人数是四百六十五人（没算重复部分），外加三百六十人的合唱队。这样，他说："拥有这个巨型乐队，就可以有百万种变化组合，有和声的丰富，有音响的多样，有变化的层次，至今任何艺术成就都无法与之相比。"柏辽兹禁不住让自己的浪漫想象天马行空：

> 一场热带风暴或是火山喷发。这里有原始森林的神秘沙沙声，有深情的爱与情感之国度中的哀悼、感伤、凯旋之歌。

就连寂静的肃穆也能令人悸动，渐强处会让哪怕最麻木的人们激动得颤抖。它会发展成燎原大火，最终烧遍天际，将天空染红。"

但这只是柏辽兹思考的一部分，他不仅仅对高潮、巨响感兴趣。"庸俗的偏见认为大乐团吵闹，但如果他们平衡得好、被训练得好、引导得好，如果他们演奏真正的音乐，就应该被称为有力量。"柏辽兹对意义的兴趣跟对效果的兴趣一样大。

作为指挥，柏辽兹必然显示出了典型的法国特征。从各种记载来看，他的拍子十分清晰，他拥有激发乐手灵感的个性魅力。正如所有法国音乐家，他有着稳重而丰富的节奏，但却不喜欢瓦格纳的德国学派的速度波动。他追求的效果是：节奏稳定，但又要避免节拍器式的中规中矩。他所代表的，是逻辑、比例，将合唱平衡到最佳效果的能力，好的意义上的直译主义。对于百年之后德国学派的克伦佩勒或瓦尔特来说，他好比是蒙特（Montexu）或明希（Munch）。柏辽兹的指挥从不沉重，从不夸大，充满清晰和优雅，比起音乐的形而上学，他对轮廓和纯粹的音响更感兴趣。

所以他和瓦格纳无可避免地走上两条道路，瓦格纳主张 melos（旋律），其节奏处于不停的波动中，他把贝多芬交响曲想象成惊涛骇浪的斗争，他在音乐中拾了黑格尔、叔本华和席勒思想的牙慧。柏辽兹和瓦格纳说的不是同一种语言，他们是彼此的对立面。柏辽兹对瓦格纳的指挥只有一处评论，他说瓦格纳"指挥自由，就像克林德沃特（Klindworth）弹钢琴……这种风格好像在软钢

丝上跳舞，永远是自由速度"。瓦格纳关于自由速度的思想，对于柏辽兹直截了当的音乐头脑来说必定不合时宜。

相反，瓦格纳对于柏辽兹的指挥则有不少评论。1855 年两人都在伦敦，有机会听到对方的音乐会。瓦格纳对于柏辽兹指挥的莫扎特《G 小调交响曲》极为失望，"我……惊奇地发现一位在演出自己作品时十分激情的指挥竟会使用最寻常庸俗的拍子"。这两位个性极强的伟人终于见面了。瓦格纳是主人，他在自传中详细记录了伦敦这一夜。我们可以想象一下这幅图景：喋喋不休、形而上的德国人十分认真地满口理论，样样东西都要满足自己的想法；而另一方是智慧、儒雅、逻辑、敏锐、实用的法国人，这两位都是天才，却大相径庭。瓦格纳滔滔不绝地阐述了创造、再创造的秘密以及他的艺术观念：

> 我希望能在内部意识中将外部经验包括进来，因为这种经验以其自己的方式俘虏了我们。我们只能通过发展最私密的创造力来逃脱它们的影响，外部经验不会通过此种表达而产生，只能通过它们的沉睡而产生，所以艺术创造绝不是外部经验的产物，相反，是摆脱了外部经验之后的产物。

如此这般，这般如此伟大的、沉重的、真诚的、自我中心的长篇大论。你会好奇柏辽兹是否听进去了一个字。这就是瓦格纳在伦敦的待客之道。柏辽兹似乎礼貌地全盘同意，也可能是面无表情地在拿瓦格纳开玩笑吧。瓦格纳最后认定柏辽兹口才伶俐，他的结论是：一个真正的法国人。柏辽兹的确是。他们代表了

完全不同的观念，有着不同的情感以及不同国家的态度。且不论其他，柏辽兹的情感中有一种强烈的古典主义倾向——他的四百六十五人大乐队除外。而瓦格纳几乎没有古典主义情结，他是个彻头彻尾的浪漫主义者，对于在法国指挥学派中从未完全谢幕的古典主义无法响应。瓦格纳说柏辽兹的莫扎特《G小调交响曲》只是打拍子，反讽之处在于，据我大胆猜测，柏辽兹指挥该作品的风格要比瓦格纳那波涛汹涌、夸张矫造的浪漫主义风格更符合我们的口味。

10

门德尔松和德国学派

第一位统治德国指挥舞台的是那位完美音乐家:费利克斯·门德尔松。他是莫扎特级别的神童,长大后不管创作何种形式的音乐,都有一种精雅的舒适和自由感。他的听力和记忆力都是传奇,哈勒十分确信门德尔松记得自己写过的每个小节,而且能够立即重复。很难想见历史上有哪位音乐家具有如此的天生才能。门德尔松幸运地出生于富裕的书香门第,他的天才得到了精心的培育,没有人利用他,不像莫扎特、贝多芬和韦伯的早年经历。他的父母鼓励小天才的发展,甚至为他提供了一支小型乐队。别的孩子有玩具士兵和洋娃娃,门德尔松则有一支室内乐团。1821—1824年他在家指挥乐队(1821年他才十二岁),从一开始就使用了指挥棒。他成为了一位贵族,一个全能音乐家,一个无所畏惧的音乐家,他有经典的品位,为人正直,注定要成为那个提升标准的人,只演奏最优美的音乐,与廉价而虚伪的音乐斗争。

他的高品位早有体现，真正显山露水是在1829年3月11日，他复兴了巴赫的《马太受难曲》。巴赫的原谱早已被遗忘，门德尔松将之重新介绍给欧洲，由此推动了巴赫的复兴（但如果以为巴赫在当时无人知晓就错了，事实上他从未被忘记，从1750年起对每一位音乐家来说提起巴赫就像家常便饭，直到十九世纪的伟大复兴）。关于门德尔松对该曲的复兴，有几点需要注意：如果这证明了他有最纯正、最高贵的音乐直觉，也证明了他还只是个孩子。像当时所有的音乐家一样，他毫不犹豫地对早期音乐进行现代化；《马太受难曲》被彻底改编得适合当时听众的口味。他删节、重写、编辑，将音乐更浪漫化，并引进了一些特殊效果，比如"神庙中的帷幕被扯碎"那一段，就有一道闪电般的声音穿过乐队。门德尔松用了四百人的合唱队和规模大大增加的乐队。

很明显，当时有不少人反感一个二十岁的年轻人，而且是个犹太人，竟然在如此"基督教"的作品中发挥了如此重要的作用。不过演出还是获得了巨大成功。3月21日和圣周（复活节前一周）都重演了该作品。门德尔松的朋友爱德华·德弗里恩特（Eduard Devrient）描写了其指挥的一个侧面，之后许多人都注意到了这点："大部分人指挥的时候会把拍子从头打到尾，但是费利克斯……只要大段大段进行得都很顺利的时候，他就会放下指挥棒，带着天使般的快乐感觉去聆听，时而用眼或手示意。"自然他已将乐谱烂熟于胸，事实上他凭记忆指挥了所有的排练。当时凭记忆指挥被视作不礼貌的行为，是对作曲家的不尊重；所以在正式演出时，门德尔松在面前放了一本乐谱。如果哈勒的逸事是真的，那么门德尔松在第一场音乐会上带错了谱，他只好假装认真地翻着谱子，

以免旁人不安。

门德尔松作为作曲家、教师、钢琴家、管风琴家、指挥,工作异常繁忙,一直旅途奔波。他时常碰上别人反对自己的新方法。尽管施波尔1820年在伦敦首创了指挥棒,乐手们却并不喜欢这玩意儿,1832年门德尔松在伦敦指挥时,发现自己受到了小提琴领奏和钢琴指挥的夹攻。这两位都不喜欢门德尔松的指挥棒,他们讨厌放弃任何权力。向来友善的门德尔松情愿离开也不想得罪那两位先生,但是迈克·科斯塔、约翰·埃拉和贾科莫·迈耶比尔都劝说他留下。埃拉去了音乐会,一直记得那些"拉长脸皱着眉的小提琴手,他们的风头都被门德尔松的指挥棒抢光了"。

且不论天才与否,门德尔松的确完成了不少指挥训练。他先是自学,青少年时便已开始担任客座指挥,1833年成为杜塞尔多夫管弦乐团的音乐总监,并在此得到认可。他一到任便立刻重组乐队,继而复兴了帕莱斯特里纳(Palestrina)、洛蒂(Lotti)和莱奥(Leo)的教堂音乐(杜塞尔多夫是天主教区),他在音乐会中则强调亨德尔、格鲁克、贝多芬、韦伯和凯鲁比尼。而且,他还在大约二十次排练后,整出了一台《唐·乔万尼》,这是他一生中少有的几次指挥歌剧。门德尔松在杜塞尔多夫并不快乐,乐手们喝醉的时候会大打出手,完全没有规矩可言,即便是好说话、英俊、贵族气、小块头的门德尔松也时常抑制不住发脾气,撕乐谱,大骂乐团。1835年,门德尔松离开杜塞尔多夫去了科隆的下莱茵河音乐节;同年转道去莱比锡。慕尼黑歌剧院想邀请他,被他拒绝。他从不喜欢歌剧,而更倾心于交响乐与合唱。

在莱比锡的日子是门德尔松即将结束的短暂一生中最活跃的

时期。莱比锡久负音乐盛名（毕竟这是巴赫待过的城市），圣托马斯合唱团正欣欣向荣，还有布商大厦音乐会、歌唱学院、欧忒耳佩协会和歌剧院。但是这城市还需要一股力量来激发活力。克里斯蒂安·奥古斯特·波伦茨（Christian August Pohlenz）是布商大厦音乐会的指挥，属于无足轻重的老朽派。瓦格纳听过他1831—1832音乐季的演出，被惊呆了。他如此写道："波伦茨属于那种肥胖而愉快的音乐总监，是莱比锡公众最喜爱的人物。他常常手执一根极为重要的蓝色指挥棒上台。"瓦格纳继续描述了波伦茨指挥的"贝九"。前三个乐章像一曲海顿交响曲，演奏糟糕到令瓦格纳开始怀疑是不是贝多芬胡写的。演出一团混乱，直到一位低音提琴手"用粗口"让波伦茨别指挥了。之后的演出聊胜于前。

门德尔松取代波伦茨的第一步是炒掉那些自卑的乐手，然后将四十人的乐队扩大到五十人，并请费迪南·大卫（Ferdinand David）担任乐队首席。大卫是当时欧洲最好的小提琴家之一。门德尔松还为每位乐手争取到了一笔津贴。他立刻抛弃了由里斯（Reis）、赖辛格（Reissiger）、诺伊科姆（Neukomm）及其他庸才的音乐所组成的破烂曲库，代之以古往今来最好的作曲家作品。1835年10月4日他的第一套曲目上演，包括他自己的《平静的海和幸福的航行》序曲，韦伯《魔弹射手》中的咏叹调，施波尔的《小提琴协奏曲第8号》，凯鲁比尼的《阿里巴巴》序曲及引子，以及贝多芬《第四交响曲》。这还不算典型的门德尔松式曲目，后来他发展出一套公式，这套曲目公式很快风行全欧洲：一首古典交响曲序曲；一首咏叹调；一部协奏曲；歌剧中的声乐合唱

（从四重唱到大合唱）；中场休息；一部小型交响曲或序曲；一首咏叹调；接着是管弦乐大作品，通常包括独唱家和合唱队。

他是莱比锡急需的人。一个像他那样杰出的音乐家必然会成为一股鼓舞的力量；突然间乐团发现自己具有了国际声誉，而不再是那个冷清的地方小乐队。舒曼描述了这种新找到的激情：它如何发展成了一种集体荣誉感，人们如何在门德尔松的敦促下积极地合作。舒曼写那些乐手们"每天都见面，一起排练；他们几乎步调一致，可以在不看谱的情况下一起演奏一首贝多芬交响曲。再加一句，有一个可以以背谱指挥的乐队首席，一个理解且尊重乐谱的指挥，真可谓完璧"。

门德尔松的主要工作集中在莱比锡，还建立了著名的音乐学院，但他还是忙里抽闲担任了不少客座指挥。他的合同中包括六个月休息，他便充分利用了这段时间。他是当时最受欢迎的作曲家，关于他的文字记录很多，许多文献证据充分而准确地描述了他在指挥台上的风格和音乐理念。他给人的最深刻印象是提倡古典主义。门德尔松的指挥正如他自己的音乐和性格：优雅而精致，从不夸张，客观而平衡。他性格不算外向，总是避免任何过分之处，不论是在指挥、作曲，还是私人生活中。在指挥台上他颇为拘谨，动作不多。舒曼喜欢他的风格，"看他指挥真是享受，他有预见性，每到有意义的转折和微妙处使用眼神交流；同那些用权杖敲打乐谱相威胁的指挥相比，这位优秀的指挥会带领乐团乃至观众领略从最优雅到最激情的音乐"。约阿希姆同意舒曼的印象，描述了门德尔松的"几乎无法察觉却极为生动的动作……这能够将他的个性精髓传达给合唱队及乐团，只须手指微弹便能纠正细小失误"。

很明显门德尔松更倾向于以柔克刚，只有必要时才使用铁腕。所有人都是他温存性格的见证，他指挥任何乐团时总是那么友好。柏辽兹自己脾气火暴，却从未停止过赞叹门德尔松的耐心和礼貌。"他每说一句话都那么安详愉悦，像我这样的人更为欣赏他的态度，因为明白这种耐心有多难得。"门德尔松追求社会的平等，用音乐来表达爱心。但他也绝不会让任何人利用自己。柏林管弦乐团在专制的斯蓬蒂尼离开时得到了一个恐怖的名声：一群不上学的野孩子。门德尔松1841年碰上了他们，并向大卫描述了自己的经历：

> 起先乐团在排练时表现得很糟。到处都是乱哄哄和傲慢的情绪，我简直没法相信自己的眼睛和耳朵。然而等到第二次排练，我转败为胜了。该轮到我动粗了。我惩罚（罚款）了半打乐手，现在他们把我看成另一个斯蓬蒂尼了。从那时起就没有小动作了。只要他们看到我，就专心致志卖力工作。他们现在诌媚奉承，点头哈腰，再也不敢傲慢无礼了……

当腓特烈·威廉四世成为普鲁士国王时，将门德尔松召到柏林执棒管弦乐团，直到1844年。

门德尔松是个保守主义者，对于柏辽兹、瓦格纳和李斯特搞的新音乐持怀疑态度。"他太喜欢死人了。"柏辽兹讥笑他。他的曲库最多到贝多芬、舒伯特和舒曼为止。1839年门德尔松指挥了舒伯特《C大调交响曲》的世界首演，还引介了两首舒曼交响曲。他的音乐会曲目有时非常富有想象力。他会整晚指挥巴赫和亨德

尔（舒曼认为门德尔松比任何在世的音乐家要更理解巴赫和亨德尔）；或是指挥贝多芬专场，反复演《费德里奥》和三首《莱奥诺拉》序曲。[1] 当他指挥"新"音乐时，也必是具有保守主义倾向的作曲家如希勒或拉赫纳（Lachner）的作品。所有记载都显示他的指挥精确、生动而温和，强调节奏和节制；他尤其讨厌节奏感差的乐手。门德尔松另外一个大家公认的特点（除了一个例外）就是热衷于快速度。唯一的例外是舒曼，他抱怨门德尔松指挥的《"英雄"交响曲》速度太慢。也许舒曼正好碰上门德尔松不在状态的一晚。当然海量的证据都暗示着门德尔松的速度若是用在今天会引发不少讨论。"只要轻快、清新，一直前进！"他会这样喊。而约阿希姆只是简单地说："门德尔松喜爱轻快的速度。"瓦格纳激烈反对门德尔松的地方主要是速度，他觉得门德尔松十分肤浅。瓦格纳听过门德尔松指挥"贝五"的排练：

> 我注意到他会在这儿或那儿挑出某个细节——几乎是随意为之，然后慢慢地打磨，直到达到他要的清晰效果。在处理细节上他有如此贡献，以至于我好奇为何他没有以同样的关注对待其他细小差异处。于是这首起伏汹涌的交响曲竟以一种絮絮叨叨的闲谈风格流淌了出来。至于指挥艺术，他私下里跟我提到过一两次，说太慢的速度是魔鬼，他宁愿选择过快；他还说真正的好演出在任何时代都是罕见之物，但是

[1] 贝多芬只创作了一部歌剧《费德里奥》（原名为《莱奥诺拉》），他先后为《莱奥诺拉》写过四首序曲，最后只用了第四首，前三首作为音乐会演出使用。——译注

只要花上些心思，还是能够掩盖缺陷，而且这只能通过脚踏实地做到，游手好闲可不行。

简言之，瓦格纳认为门德尔松在骗人，用快速度掩盖不当之处，特别是在贝多芬《第八交响曲》的第三乐章。"真是不修边幅到了极点。"瓦格纳说。但是他的话有几分可信呢？他只能跟自己能够驾驭的人共事，而门德尔松可不是那么容易驾驭的。瓦格纳有个著名的坏毛病，就是除了他自己的观点之外根本看不到别人的观点；更何况，门德尔松是个犹太人。汉斯·冯·彪罗几乎像瓦格纳一样疯狂地反犹，却为门德尔松的"弹性敏感度""他动作的磁石般的说服力""音色的精妙差别"等所倾倒。约阿希姆与瓦格纳意见相左，他说门德尔松"远非瓦格纳所批评的那样肤浅……他有一种无法模仿的节奏自由"。事实上，瓦格纳是唯一一个对门德尔松的指挥能力提出异议的大人物，光这点就值得怀疑。

门德尔松勤勉工作，至死方休。在生命的尽头他已十分疲倦，但依然日程满满，教学、作曲、指挥、编辑、演奏钢琴和管风琴、管理莱比锡音乐学院、保持大量通信，一样都没懈怠。1846年他去世前一年给卡尔·克林格曼（Karl Klingemann）的信中说："演奏和指挥，事实上每一次在公众面前正式露面都让我越来越不舒服，以至于每次我下决心时都有一百个勉强和不情愿。"挚爱的姐姐范妮意外身故是对他的最后一次重击，门德尔松再也没有从震惊中恢复。然而在他三十八年的生命中，他已经贡献了太多，他开创了一个指挥学派，尽管该学派有一段时间处在瓦格纳及其

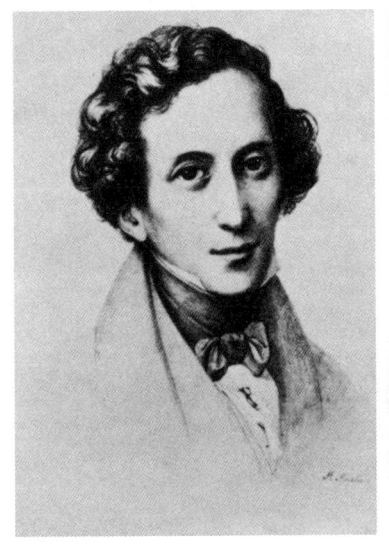

✤ 费利克斯·门德尔松。他的指挥艺术统治了德国和英国的音乐舞台达二十年之久。他的诠释风格十分古典

约瑟夫·克里乌伯（Josepf Kriehuber）的石版画，维也纳，1847 年

✤ 奥托·尼柯莱。指挥家，作曲家，1842 年创建维也纳爱乐乐团并担任首任指挥。很可惜尼柯莱英年早逝

主观狂热派的阴影笼罩下，但从未湮没无闻，只要有那种代表了优雅、明媚、智慧、客观和深厚音乐底蕴的指挥出现，它便能走到前台。

无论如何，从 1830 到 1850 年之间的指挥艺术是由门德尔松统治的，那是在瓦格纳帮占上风之前。奥托·尼柯莱（Otto Nicolai，1810—1849）几乎与门德尔松完全同时，属于门德尔松

学派。今日他的声名主要是创作了《温莎的风流娘儿们》，但他也是一位杰出的指挥，现代主义的先驱之一，每当他举起指挥棒便能让音乐鲜活起来。1837年他开始担任维也纳克恩顿城门剧院（Kaerntnertor）的合唱队指挥，1841—1847年任首席合唱指挥。1842年他创立了维也纳爱乐乐团，同年3月28日指挥了第一场音乐会。他严谨而恪守规范，注意细节，像门德尔松一样立志只演奏最好的音乐。柏辽兹称他是自己见过的最好的乐团指挥之一：

> 他具备一个完美指挥必备的三种特质。他是渊博的作曲家，有技巧，有激情；他很有节奏感；他的指挥极为清晰而精准。简言之，他是一位灵巧而不懈的组织者，从不抱怨排练的时间或麻烦；他知道自己在做什么，因为他只做自己知道的事。

另一位受到柏辽兹赞誉的指挥是斯图加特的彼得·约瑟夫·冯·林德佩因特纳（Peter Joseph von Lindpaintner），而且他不仅仅受到柏辽兹的尊重。1831年门德尔松干脆称他是德国最好的指挥。不似许多同时代的德国人，林德佩因特纳具有足够的思想和技巧去驾驭现代音乐。柏辽兹无法忘记林德佩因特纳训练的那支乐队："年轻、火热、激情……也是无畏的读者。没有什么能让他们沮丧为难，他们从不错过任何一个表情符号……我惊呆了，他们仅用两次排练就搞定了全部。"这里的"全部"恰好就是《幻想交响曲》，即便对今日的乐团来说也过于繁难，遑论十九世纪

四十年代。两次排练就能让吹毛求疵的柏辽兹满意！柏辽兹对德累斯顿管弦乐团及其指挥卡尔·戈特利布·赖辛格也有好评，赖辛格是著名的好脾气指挥，所有的乐团都爱他。他会在演出时看着表，如有必要就会加快速度。这样便能够在向妻子允诺的时间内赶到家。

门德尔松时代的另一位重要指挥是反瓦格纳派的中坚海因里希·多恩（Heinrich Dorn），活跃于里加（1839年他在此地接替了瓦格纳）、科隆和柏林。据称他有灵敏的耳朵和从不出错的记忆力，万事务求精确。（至少有一件事多恩比瓦格纳先行一步。1854年他根据尼伯龙根传奇创作了一部歌剧。有人看过吗？）卡尔·威廉·费迪南·古尔（Carl Wilhelm Ferdinand Guhr）活跃于法兰克福，是个老派指挥，有些脱离于主流之外。他是第一批表演派指挥之一，追逐感官效果。在演出海顿的《创世记》时，到了"要有光"那句，他让好几支军乐队加入管弦乐队齐奏出一声巨响；等到"光"这个字时，剧院里所有的煤气喷嘴霎时全都被点燃了。古尔脾气暴躁且专横，柏辽兹对他的评价是："很明显，他对乐团绝不会犯下过于放任这样的错误。"更重要的指挥是慕尼黑的弗朗兹·拉赫纳（Franz Lachner），他没有太多灵感（克拉拉·舒曼对他的印象是"理解多于诗意"），但是他有能力，勤勤恳恳，是个优秀的音乐家，他建立的乐团于十九世纪六十年代在彪罗的棒下首演了《特里斯坦和伊索尔德》和《名歌手》。

卡尔·奥古斯特·克雷布斯（Karl August Krebs）的漫长事业生涯1827年始于汉堡（他在当地的歌剧院担任领导长达二十三年之久），1871年终于德累斯顿。他有严肃、冰冷、正确、缺乏想

象力的名声；同样的评价也可以用在鲁莽的尤利乌斯·里茨（Julius Rietz）身上，他在莱比锡活跃多年，1860年接替了赖辛格在德累斯顿歌剧院的职务。瓦格纳将里茨贬为"根正苗红的门德尔松派……很好的领导，能够将乐团团结在一起，但是完全无法理解一部戏剧性的作品，这比领导一支好乐团要求高多了"。无论如何，很长一段时间内，里茨是德国最有影响力的指挥之一，是寡淡、迂腐、有学问且高效的指挥家典型。

还有科隆的费迪南·希勒（Ferdinand Hiller），他是肖邦、门德尔松、李斯特、瓦格纳的朋友，是所有人的朋友。所以他很受尊重，生活丰富多彩。他不是个特别优秀的指挥。瓦格纳称他粗枝大叶、漫不经心。他在莱比锡指挥过一次《哈利路亚》大合唱，速度慢到费迪南·大卫说等到结束时都可以开始明年的节日了。希勒写了一篇论指挥艺术的文章，他说表演和个性在这种艺术里都没有地位。唯一一位赞扬过他的慢速度的是老安东·辛德勒，他忙不迭地告诉所有人门德尔松指挥的贝多芬太快了，希勒的速度正好。

至于罗伯特·舒曼的指挥则无话可说。这位伟大的作曲家在指挥台上一事无成，他无法把乐队或合唱队整到一起，乐手们对他的印象是软弱且消极。可怜的舒曼作为指挥的无能可谓前无古人，这其中的原因令人心碎，他是被妻子推上指挥台的，她总是给她的罗伯特加上种种瑰丽的愿景。我们可以找到1849年舒曼在德累斯顿指挥自己所作的《浮士德》的记载：

乐手们的心不在焉导致了不准确乃至混乱，坚持进行必

要的反复,其结果只是令在场的所有人更加绝望。尽管时常反复,圆号在一段温和宁静的段落中仍然吹破了音,这时舒曼会以无穷无尽的耐心放下指挥棒,兴奋地搓着双手,然后用最礼貌友好的态度让乐团把整个段落重新来过,于是大家的烦躁和苦恼只得让位于惊诧了。

杜塞尔多夫的情况则更糟了,舒曼把乐团和合唱队搞得筋疲力尽。他对于指挥艺术似乎只有一项贡献。在多番考虑之后,他用绳子把指挥棒绑在手腕上,这样棒子就不会掉了。舒曼对于这个点子十分自豪。

11

理查德·瓦格纳

 如果说贝多芬是雏形，韦伯是先驱，门德尔松和柏辽兹是第一批现代指挥，那么时代的巨人、世纪最强的指挥力量，便非理查德·瓦格纳莫属。他在事业伊始便与乐团合作，他掀起了一股对指挥的狂热崇拜之风，指挥成了全智全视全能的神人，超越一切规范、语言和行为之上。而且他论述指挥的文字也数量颇丰，他对指挥技术的理念塑造了接下来的一代人，他的门徒汉斯·冯·彪罗四处传播福音，他在拜罗伊特的剧院于十九世纪下半叶向全世界输送了许多伟大指挥家，比如里希特、莱维、莫特尔、塞德尔。

 瓦格纳属于非神童出身的少数指挥家行列，尽管有着对其他人来说是致命的缺陷，他却通过奋斗登上了顶峰。比如，他不会演奏乐器，所以读谱能力平平，对此他并不忌讳。1854年彪罗寄给他一些乐谱请他鉴定，他坦率地承认阅读有困难。"首先，我该怎么去理解这些玩意儿呢？你知道我多么讨厌弹钢琴，我根本无

法靠那种办法理解任何东西，除非我事先已成竹在胸。要对作曲水平有个概念，光靠阅读是不够的（和我的期待相比）。"瓦格纳有的是对音乐炽热而富有激情的爱，此外，还有对自己品位和学识一贯正确的充分自信。其他人以为自己对，而幸运的瓦格纳总是知道自己对。他的理念很早就成形了，并贯穿其事业生涯。

瓦格纳在自传中讲述了自己早年的音乐经历——《魔弹射手》给他的印象；他如何拿到了一份"贝九"的乐谱，抄写后改成了钢琴版。"贝九""成为我对音乐所有奇异的想法和欲望的神秘目标……我生命中的精神上的基调"。当时他十七岁。十八岁那年他听到波伦茨在德累斯顿毁了"贝九"。从此指挥职业强烈地吸引着他，1834年二十一岁时他便自信满满地站到一支乐队前，那是在劳赫施塔德（Lauchstädt）指挥《唐·乔万尼》。一年后，瓦格纳说他"完全自信"已经掌握了指挥乐团的能力。

他作为指挥的职业旅途跟如今的经典欧洲模式并无二致：先从歌剧院的小职位做起，再一步一步发展。1833年他在维尔茨堡（Würzburg）任合唱队指挥；1835年在马德堡（Magdeburg）；1836年在柯尼斯堡（Königsberg）；1837—1839年在里加歌剧院度过了暴风雨般的几年。在那里他有一支二十四人的乐团，被他鄙夷地称为"只能算一个弦乐四重奏"，因为只有两把第一小提琴、两把第二小提琴、两把中提琴和一把大提琴。野心勃勃的瓦格纳无法满足于这种境况。他想把歌剧院改头换面，在歌剧季之外再加六场音乐会套票，并仔细盘算好了所有细节：

不光要为内行提供振奋人心的音乐体验，对普通大众也

不例外，他们也应该有机会在音乐会的中场休息时碰面聊天。比如一家瑞士面包店可以负责自助餐，这样大家可以在中场时补充些能量。简言之，我们应该尽一切可能让大众能够在夜晚愉快地欣赏音乐会，因为人人都知道大部分人想要的不仅仅是艺术。

这计划从未实现。只消快速一瞥，里加就发现瓦格纳的长篇备忘录不仅要彻底重组歌剧院、管弦乐团，甚至要改变城市的音乐生活。接下来便是大吵。瓦格纳的独断专行以及拒绝妥协招来了不少敌人，1839年他被炒了鱿鱼。他一路晃到巴黎，听了阿伯内克和他的伟大乐团的演奏。那段时间他靠做苦力过活。1843年在德累斯顿他跨出了一大步，和身材壮硕、和蔼可亲的赖辛格一同指挥。赖辛格可以忍受当地的环境，但是年轻、有远见、咄咄逼人、投入、激进的瓦格纳可受不了。他的苛刻要求简直让乐团想造反：要分组排练，要全体排练，要更好的乐手。当旧规矩摇摇欲坠时，乐团里总会发出尖叫。"不，"乐手们意味深长地摇着头说，"以前从来没有这样过。好像我们的大提琴手和倍大提琴手之前没学过拉琴似的！"瓦格纳向赖辛格抱怨，后者只是说了些安慰话儿，这是当指挥的无法避免的命运云云。瓦格纳说："接着，他重重地捶了自己的肚子，希望我很快也长出一个像他那么圆的肚子来。"另一件让瓦格纳心烦的事是乐团的座次，乐手们在音乐会中围着合唱队坐成半圆形。赖辛格说这是从上一任指挥弗朗切斯科·莫拉基（Francesco Morlacchi）那儿延续下来的传统，没有改变过。

瓦格纳在德累斯顿待了六年，才磨炼成了欧洲一流的指挥。

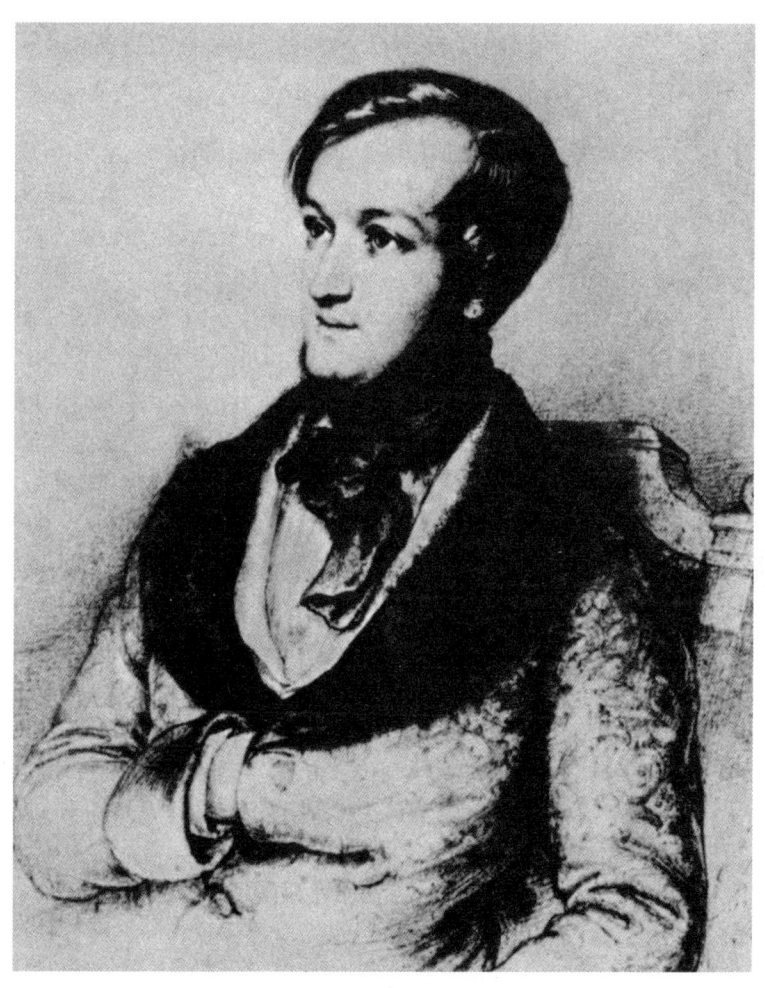

✤ 1842年的理查德·瓦格纳。当时他在巴黎做苦力

基耶茨（E. B. Kietz）的铅笔画

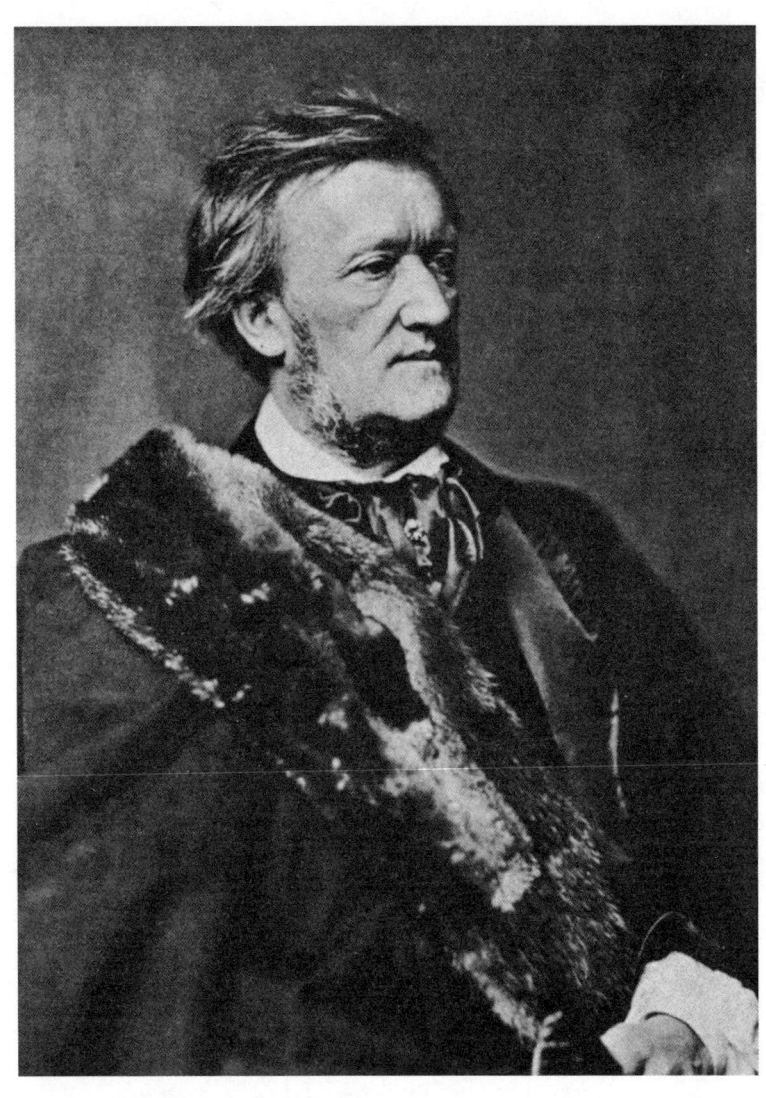

✤ 1865 年的瓦格纳。这张照片摄于慕尼黑，时间是《特里斯坦和伊索尔德》首演后不久

他的坚定意志能够镇住乐团,但也不停地令他陷入麻烦。然而他终究学会了一定程度的妥协。他在德累斯顿要做的第一件事是打破资历制度。在资历制度下,无论一个乐手多糟糕,只要待的时间够长,就能拿到相当于长聘公务员的薪水。当瓦格纳想从达姆施塔特引进一名乐手时,差点儿遭到了罢工,只好放弃了这一打算。他还要与旧的首席分权制抗争。小提琴部首席卡尔·约瑟夫·利平斯基(Karl Joseph Lipinski)坚决反对这位年轻的指挥,想尽办法跟他捣乱。利平斯基把自我和自己的演奏看得相当高,瓦格纳注意到他"总是比其他小提琴手早来一会儿;他是双重意义上的领导,因为他总是超前一步"。此外,瓦格纳的音乐及其诠释的观念对于乐团和公众来说都十分怪异,这令他的处境更为艰难。瓦格纳在给剧院主管冯·吕茨乔(von Lüttschau)男爵的信中保证"不改变目前为止大家已经习惯的速度,诸如此类;指挥老歌剧时,即便这与我的艺术判断相悖,也能让我更放松;而指挥新歌剧时,我会实践我自己的最佳判断,让诠释尽可能完美"。我们可以想见瓦格纳写这封信时的一脸苦相,别人正在幸灾乐祸地提醒他的不利处境。在德累斯顿的日子真是风雨欲来啊。瓦格纳得不停地就如何提高乐团水平的问题提交各类问题整理、建议、报告以及备忘录。他所有的建议都相当合理。正如厄内斯特·纽曼所言,他们带着自己的理由和信念;他们"是理想主义者而不是空想家",深谙实用性的精髓。瓦格纳发现自己的建议无一被采纳。他不受欢迎,被视作自大、傲慢、装腔作势、乱花钱的人。他经常受到官方的谴责。

然而他带来了欧洲独一无二的深邃、剧烈、高度个人风格的

诠释。乐团也逐渐开始熟悉他的方式。多年后德累斯顿管弦乐团的长笛手告诉费利克斯·魏因加特纳（Felix Weingartner），当瓦格纳指挥时，"乐手们没有被引导的感觉，每个人都相信自己是在自由地表达自我，但他们又能完美地协作"。有些乐手可能抵制过瓦格纳的分组排练，但当他们终于完整排练了一首贝多芬交响曲后，乐团发出了由衷的喝彩。他们从未遇见这样一位指挥，能够在每个力度变化处引出如此均衡的音响。瓦格纳要求并坚持各种各样微妙的色彩变化和力度变化，举个例子，小到"稍强"（poco crescendo）这样的记号，"哎呀我们的乐手几乎没见过这个表情记号"，必须跟"更强"（più crescendo）区别开来。（今天的指挥又有几个会去观察两种渐强记号的微小差别呢？）瓦格纳一直提醒自己注意此类细节（还专门撰文论述，正如他对所有问题都会撰文论述一样；他对于表演、歌唱、舞台管理和"总体艺术"的长篇论文中的观点最终都在拜罗伊特得到了实践）。没有细节应该被忽略。"搞清楚每一个乐句、每一个小节，尤其是每一个音符的意义，没有什么比这更有价值的研究了。"

1846年他终于指挥了"贝九"。在当时的环境下，他觉得有必要给乐谱配上一段解释，于是大量使用了歌德的《浮士德》。（浪漫主义者对于给音乐配上说明十分着迷，即便是舒曼、约阿希姆和彪罗这样的知识分子也会在任何音乐的音符之中看到"言外之意"。比如约阿希姆深信勃拉姆斯《第三交响曲》的末乐章再现了《海若与利安德》的传说。相反，克拉拉·舒曼则认为此曲"是一曲丛林牧歌"，还为之写了完整的说明。）在这场"贝九"演出中，瓦格纳旨在"尽可能有表现力地渲染"。但是，尽管崇拜贝多芬，

瓦格纳却不是那种让作曲家说了算的指挥：

> 我从不会让虔敬发展到完全占主导的程度。如果大师做出的错误指示会牺牲效果，我宁可让弦乐声部奏出适度的强音，而不是真正的最强，直到和木管声部一起继续新主题；这时主题动机由两套木管乐器全力吹出。我相信，这是该交响曲诞生以来第一次被演绎出了真正的不同。

瓦格纳指的是第二乐章中的段落，弦乐在为木管主题做有节奏的伴奏。这部分的处理正体现了瓦格纳及其学派所代表的"爸爸说了算"的态度。他们不太关心乐谱上的信息，而对音乐的精神更感兴趣。1847年瓦格纳指挥格鲁克的《伊菲姬尼在奥利德》（*Iphigénie en Aulide*）时，他让巴黎方面寄来了原稿。这只是起始点而已，他接着删掉了一些情节，重写了一些，最后全面修改了作品。他这样做"只是为了让现有版本更符合我想要的效果"，请注意，不是格鲁克想要的，而是我想要的。然而这是浪漫主义规则的一部分，而瓦格纳是浪漫主义的巅峰。在浪漫主义中，自我是一切中最重要的，演奏者就是创造者，个人的热望要比什么学术性或者忠实于乐谱这样模模糊糊的东西重要得多。十九世纪没有人会考虑"忠实"，他们考虑的是自我表达。在涉及十九世纪以前的音乐时，浪漫主义者会公开表示要对老作曲家进行现代化改造，让他们的音乐更适宜于当代听众，美其名曰"向某人致意"。李斯特改编舒伯特的钢琴音乐时，对于自己的批量处理十分自豪。"我把一些段落和《C大调幻想曲》全曲都用现代钢琴的形式重

写了一遍，我想就算舒伯特再世也不会不悦的。"所以说，就改编格鲁克和贝多芬的音乐来说，瓦格纳的所为是当时任何一位音乐家都会做的。二十世纪中期也许会反对这种观念，但用晚近的标准去评判之前的时代也是十分危险的。如果情况倒过来，十九世纪的人也会对我们的标准嗤之以鼻吧。

1848年革命到来之际，瓦格纳站错了队，然后逃往瑞士。在苏黎世他也建议了一整套对乐队和音乐生活的改造办法，其中包括：乐团每年要演出八个月（五个月歌剧，三个月音乐会），成立协会以引入联票音乐会；每场音乐会须排练三次；在音乐爱好者中设立基金会；演出歌剧至少需要三十二名乐手，音乐会至少需要四十六名乐手。所有这些建议都很合理，但无一被采纳。1850—1851年瓦格纳埋头于指挥苏黎世歌剧院，曲目包括《魔弹射手》《诺尔玛》《白衣夫人》《魔笛》和《费德里奥》。瓦格纳还改编了《唐·乔万尼》，由他的两个助手彪罗和卡尔·里希特帮忙准备。苏黎世还有音乐协会系列音乐会，瓦格纳在1851—1855年间指挥了其中二十二场。

到十九世纪五十年代中期，瓦格纳对于指挥和诠释的理论已经成形，在1869年论指挥的文章中有详细阐述。理解瓦格纳的诉求的基础，是理解他的"旋律"（melos）——或者说音乐作品的歌唱性（也就是"旋律"的变体）——的概念。对瓦格纳来说，速度至关重要，但只有正确的"旋律"才能保证适当的速度。"这两方无法分开，一方界定另一方。"瓦格纳接着写道，大部分指挥不明白什么是适当的速度，因为他们不明白歌唱性。那么如何获得"旋律"？指挥必须研究主题和音型，只有理解了乐句的特

征才能决定正确的速度。瓦格纳批评了一些指挥,他们只要看到慢板就开始找这样那样的音型,然后根据该音型假设的速度来调整自己的指挥速度。"也许我是唯一敢于在'贝九'第三乐章严格依据其特征而采取正确的慢板速度的指挥。"不过正确的速度也只是其理论的一部分,更重要的是速度的变化——"我们的指挥不仅不明白这一点,还愚蠢地取缔了它。"瓦格纳将速度变化称为"我们所有音乐的绝对生命本能"。

他的意思是:为了表达的需要,有必要改变基本速度。从瓦格纳的文字中可以看出,到十九世纪五十年代为止,基本上所有的指挥都依赖于节拍器,一种以小节线为界的节拍,一种毫无微妙感或弹性的节拍。瓦格纳的速度变化的概念远远超过了它(他可能从李斯特的钢琴演奏和指挥中学到了这点,正如他从李斯特那里学到了很多其他东西)。这种概念比自由速度丰富,它包含了起落、减速和加速、速度变化,它用渐慢来连接对比段落,总是显而易见又在严格的控制中。瓦格纳用《名歌手》的前奏解释了这种概念,当E大调抒情主题进入时,"步伐必须松弛下来一点儿",以便"保持主题的主要特征,也就是柔情"。要做到出神入化(也就是在不抹杀整体速度的基础上),就要在乐句的前几个小节开始稍稍渐慢。然后,随着主题发展越来越紧凑,"我就很容易把速度带回原初的轻盈状态了"。瓦格纳想达到的效果同辛德勒对于贝多芬交响曲应该如何演奏(见第四章)的描述十分相似。当瓦格纳开始讨论如何指挥贝多芬交响曲时,他提倡辛德勒声称是作曲家自己诠释的那种自由。瓦格纳会熟悉辛德勒的注释吗?无论如何,瓦格纳表示得很清楚,他不是要为随意改变速

度辩护。他明白其中的危险。"当然,就我刚才所举的例子而言,没什么能比随意进行速度变化更糟糕的了,这会立刻向一时兴起的天马行空敞开大门,每个空洞、自负的拍子都以效果为目标,这最终会使我们的经典文献完全无法辨认。"但同时,"所有为了更好地演绎古典音乐特别是贝多芬的音乐而进行的速度变化,都引起了我们时代指挥行会的不悦"。

到这里为止所有关于"旋律"和速度变化的论述都十分含糊,这的确为某种"诠释的无政府主义"打开了大门。瓦格纳想要概括出一种音乐诠释的总则,但他的文字晦暗模糊,思路不清。总之,他想要定义不可定义的东西,他归纳出的通则基本上就是他的个人直觉。任何诠释行为都是折射的过程,作曲家的思想通过诠释者这一棱柱折射出来。无论瓦格纳如何发高论,诠释依然是一种基于学识加直觉的个体经验。瓦格纳的学识和直觉关乎一种更高的秩序,但它们却无法传递给其他人,所以他对诠释进行美学阐释的绝望努力注定要失败。

但是他的理论依然能够引起兴趣,他对贝多芬的评论尤为重要,因为瓦格纳指挥贝多芬的理念直接导向了一批高度个人风格化的指挥,比如尼基什、门盖尔贝格和富特文格勒。贝多芬从一开始就在瓦格纳生命中占据了特殊部分,瓦格纳在贝多芬的九部交响曲中看到了神话色彩和一种精神气质。他受到叔本华的影响,并拓展了哲学家对于音乐的理念,音乐于瓦格纳来说"提供了一种其他艺术无法比拟的狂喜境界,其中意志将自己视为一切事物的全能意志"。于是贝多芬的音乐"必须向我们揭示来自另一个世界的启示"。当然"贝九"大大超过其他交响曲,瓦格纳像被它施

✤ 四幅瓦格纳的指挥漫画，时间段为 1863 到 1877 年。瓦格纳是当时最伟大也最有争议的指挥，多次成为漫画的主角。他的指挥理念包括大幅度的动作、对乐团的绝对统驭、打拍子应跟随乐句而非小节，以及高度的表现力。这是一种高度个人化、浪漫主义风格的指挥，与柏辽兹、门德尔松所代表的更加保守而古典主义的态度不同

了咒，好像后来的马勒和布鲁克纳一样。"贝多芬的最后一首交响曲将音乐从她本身的特质中救赎出来，进入普遍艺术的领域。这是一部未来艺术的人类福音。在它之上，已无法更进一步，因为它之上便只有完美的未来艺术——总体戏剧，而贝多芬为它造出了钥匙。"这些话写于1849年。后来瓦格纳说贝多芬的交响曲"是真正的诗歌，致力于再现真实的对象。而理解它们的障碍在于难以确定被再现的对象到底是什么……贝多芬所作的交响作品中的诗意对象只能由一位交响诗人才能发现"。自然这位交响诗人就是瓦格纳本人。

　　瓦格纳笔下的贝多芬交响曲"致力于再现真实的对象"，这的确是他的想法。在瓦格纳对《"英雄"交响曲》的分析中，他把第三乐章说成"一个讨人喜欢的快乐男人"，而第四乐章则代表了男人的整体，身心和谐。接着女人进入，交响曲最后以爱的巨大力量结束。"又一次，心弦颤动，人类的纯洁泪水奔涌而出；然而从悲伤中很快迸发出一种欢乐的力量——这种力量最终奔向了爱。在爱的帮助下，那完整的人现在对我们大声宣布了他的神性。"一派胡言？蠢话连篇？然而人们从这种浪漫的胡言乱语之中看到了一种象征意味，正是这种象征意味，使得《"英雄"交响曲》有了一种高贵的力量，一点儿也不愚蠢。瓦格纳在讨论"贝五"时甚至想象出了贝多芬的自言自语：

　　　　我的休止必须长而严肃。紧紧地把握住它们，用力。我不是为了开玩笑或是因为不知道如何继续才写休止。我沉浸在慢板那种完全的持续的情感表达之中……音响的最后一滴

生命之血即将被抽干。我制止了惊涛骇浪,海洋必须深不可见;我飞上云霄,拨开迷雾,慢慢展现蔚蓝的苍穹和耀眼的阳光。为此我在快板中用了延长记号——意外的,拖长的,延续的音符。在第一次宣布我的主题时,要沉吟一下。在三个短促暴烈的四分音符后,有力地延长降E音,同时理解这种情况再次发生时的意义。

一个能够写下这种文字的人很明显把"贝五"看成了极端戏剧化的冲动的作品。我们可以无视瓦格纳的冗词,然而将他的观点层层剥开后,一幅清晰的图画浮现出来。我们看到了一个有着超凡力量和想象的指挥,他试图在诠释中创造。我们看到了一个对乐团拥有彻底知识的人(他对"贝九"中的乐句处理,如何简化、修改配器的评论依然具有可读性)。我们看到了一个把音乐看作道德力量的人,不带任何先入之见地吸收乐谱,直到它成为自己的一部分。我们看到了一个懂得聆听的指挥;一个尤其懂得平衡的指挥,他知道如何让旋律歌唱,这样才不会为配器的笨拙所湮没(如果配器又偏偏很糟糕,那么就尽可能地去改编吧)。我们看到了一个有着自由思想的诠释者,追寻着节奏的微妙变化和弹性,强调乐句而非小节线(这可能是瓦格纳最伟大的贡献之一)。我们看到了一个有原创性的头脑,必然会撼动当权派。我们看到了一个自信到傲慢的人,坚持完美。我们看到了一个超凡的主观主义者,其诠释一边表达作曲家,一边表达自我。我们看到了一种对于节奏和速度要求永恒波动的取向,一种超级自由速度,通过种种速度和节奏的变化来连接观念和情绪的变化。

瓦格纳也许不是一位好的指挥棒技巧大师。一位尼基什那样的指挥能够面对任何古怪的乐团，一次排练就能得到了不起的成果。而瓦格纳,得努力再努力。他观念的新颖性令情况变得复杂，尽管这些新观念会成为下一代人的家常便饭。观察者们都同意，瓦格纳要花上很长时间才能让乐团有所反应。安东·塞德尔证明先期排练往往很糟糕，"因为大师很不耐烦，他希望一下子就完美起来。他长长的指挥棒尽做些奇怪而又似乎颇有意味的动作，让乐手们摸不着头脑，直到他们开始明白，在这儿起作用的不是小节线，而是乐句,或者说是旋律,是表达"。弗朗西斯·许弗（Francis Hueffer）看到瓦格纳在排练时只有绝望、暴怒、嘶叫、跺脚。（几年后，萧伯纳写到了1877年伦敦的瓦格纳音乐节，他说瓦格纳在想要重音的时候会跺脚。萧伯纳还写到了瓦格纳"紧张而神经质的瞪眼"。）许弗说瓦格纳没有坚定的拍子，也没法带乐团分解一部新作品中的繁难段落。但是一旦乐团反应过来，"他就能让乐团发出一个乏味的指挥想也想不到的声音。"费利克斯·魏因加特纳称瓦格纳的这一特点是"即时沟通的才能"。

对于那些在老派学校受训的乐手们来说，瓦格纳的拍子无法理解。老派指挥们在小节线处上上下下，而瓦格纳指挥的是乐句；英国备受尊重的权威乐评家詹姆斯·威廉·戴维森（James William Davison）抱怨瓦格纳的"强拍"和"弱拍"没有区别。"至少我们就算怀着良好意愿，也无法区分他的'弱拍'或'强拍'，如果乐手们到音乐季结束还在他打'弱拍'时强奏,在他打'强拍'时弱奏，我们就要准备一些鹅毛管牙签交给他们当罚款，因为我们自己也缺乏鉴别能力嘛。"戴维森是位杰出的文体家，这便是

他精致优雅的智慧的范例。

　　1855年瓦格纳已是欧洲最著名也最富争议的音乐人物，他受邀指挥伦敦爱乐协会音乐会时，还在英国首都引起了不小的骚动。爱乐需要一个大名头的人物抵消柏辽兹的影响，指挥"新"爱乐音乐会。斯图加特的林德佩因特纳本是第一人选，但他拒绝了。瓦格纳同意以两百英镑的酬劳指挥八场音乐会。3月4日他到达伦敦，立刻就开始痛恨这城市及其一切。"我住在这里，简直就像受诅咒下地狱的倒霉蛋……伦敦的恶劣空气让人身心麻痹。此外，还有无法忍受的煤炭废气，哪里都躲不开，不管是屋子里还是马路上。每个人的手都像扫烟囱的一样，我必须每个小时洗一次手。"他一如既往地缺乏风度，在剧院的休息室大肆抱怨，说他很后悔来伦敦，他的美感受到了冒犯云云。各大报纸没有放过这一点，可想而知这对瓦格纳没什么好处。当他得知每场音乐会只有一次排练时很不高兴，而第一场音乐会的排练证实了他最糟糕的担心——他惊恐地发现乐团完全是按照一套门德尔松式的传统。瓦格纳到处都能嗅到门德尔松（其时已过世八年）和犹太人的气息。"门德尔松指挥过这支乐团相当长一段时间，"瓦格纳后来写道，尽管不太准确（门德尔松一生只指挥过该团五次），"门德尔松式的演奏成了众所周知的传统。"瓦格纳继续写道：

　　　　事实上，该协会音乐会的特色与习俗传统如此相宜，以至于像是门德尔松从他们这里发展出了自己的模式。这些音乐会需要大量音乐供应，但每场演出却只允许一次排练，连我自己也只能任由乐团依循传统，并由此熟悉了那种演奏风格，

它一刻不停地迫使我想起门德尔松的教化。（瓦格纳此处指的是门德尔松称"太慢的速度是魔鬼"。）音乐好像从一个公共喷泉里流淌出来，想试着检验一下也根本没门儿，每个快板部分都以无可争议的急板结束……乐团演奏时永远是中强，从来没有奏出过真正的强或真正的弱。在某些重要时刻，只要可能，我至少会坚持一下我自己认为正确的诠释方式以及正确的速度。好乐手们没有反对，并表现出由衷的愉快，公众也明显没有觉得不妥；但是评论却骂声一片，以至于委员会有一次竟让我把莫扎特《降 E 大调交响曲》的第二乐章快速过一遍，这是大家习惯的方式，就像门德尔松当年演的那样。

瓦格纳表现出了不屑。当时伦敦的习惯是戴着白手套出场，然后再脱掉。但在一次音乐会上，瓦格纳戴着手套指挥了门德尔松的《意大利交响曲》，另外一首乐曲的时候才脱掉。乐团对瓦格纳的兴趣与媒体痛恨瓦格纳的程度相当。第一次排练时他背谱指挥了《"英雄"交响曲》，这在当时几乎是前无古人的伟绩。排练后乐团迸发出了一阵暴风雨般的掌声。但是评论界对瓦格纳从不留情。戴维森的酷评很典型："从来没有一个外国指挥是如此自命不凡，给人留下如此不愉快的印象……结果就是一系列无法比拟的无能的演出……爱乐协会要是再来几场这样的音乐会就可以关门大吉了。"唯一一位支持瓦格纳的评论家是《每日新闻》的乔治·霍加斯（George Hogarth），所有其他评论家都对瓦格纳的理念感到迷惑。这其中也许掺进了些沙文主义，因为在瓦格纳来之前当地媒体曾经热议过是否应由英国人来指挥这些音乐会。当然也有人真

心反对瓦格纳的微妙表现,特别是他的速度,也不同意他将乐曲中的有力部分和抒情部分进行强对照(阳刚的和阴柔的),还有他在第二主题进入时放慢速度的习惯。瓦格纳被指责对待音乐过于随心所欲。亨利·斯马特的反应很典型,而他也是一位优秀的音乐家。他不喜欢瓦格纳让快乐章更快、慢乐章更慢的习惯,尤其不喜欢瓦格纳"在某些重要点进入之前,或是回到主题时(尤其是在慢乐章中)用一种夸张的渐慢作预告;而且……他减慢了快板的速度,比如在一首序曲或交响曲的第一乐章中,只要一有如歌的乐句出现,速度立刻减到三分之一"。瓦格纳读到这样的评论会耸耸肩。他相信所有的媒体都收了犹太人迈耶比尔的钱。

会不会是斯马特太夸张了?很明显瓦格纳会改变速度来引出和强调抒情段落,他自己也是这么说的。但是斯马特所指的那种野蛮的扭曲很难采信。1855年后瓦格纳指挥的那种持续地起起落落的乐句一直令乐手们和评论家们心烦,伦敦的音乐季是瓦格纳最后一次作为客座指挥演绎标准曲目。那一年之后他越来越专注于作曲,只靠一些客座指挥工作来填荷包。1860年他在巴黎和布鲁塞尔指挥;1862年在莱比锡;1863年在布拉格、圣彼得堡和莫斯科。1864年他遇见了巴伐利亚的路德维希二世,此后一切需求皆得到满足。只有在特殊场合他才会露面指挥,汉斯利克在1872年听过瓦格纳在维也纳指挥《"英雄"交响曲》。汉斯利克的评论深思熟虑,形象地描述了瓦格纳的风格,也指出了其中的问题,特别是对那些习惯于不那么私人风格的观众而言:

简言之,瓦格纳诠释的新鲜之处在于,他在一个乐章内

不停地变换速度……打个比方，第一乐章的开头非常快，然后他把第二主题（第四十五小节）处理得非常慢，这扰乱了听众们本来并不确定的对该乐章基本情绪的理解，把交响曲"英雄的"性格转向了多愁善感。他把谐谑曲处理得出奇地快，几乎成了急板——这哪怕对一支名团来说也是十分冒险的……如果瓦格纳的指挥原则被普遍采用，那种速度变化会向令人无法忍受的武断敞开大门，我们很快就会听到"自由改编自贝多芬"的交响曲而不是"贝多芬创作的"交响曲……瓦格纳的指挥就像他作曲一样，只有适合他个性和他超凡天才的才会被视为唯一的、普遍的、真正的、独家授权的艺术法则。

俄罗斯作曲家塞萨尔·居伊（Césai Cui）同样感到不安。"就贝多芬作品而言，我喜欢柏辽兹的指挥远甚于瓦格纳。尽管瓦格纳有许多优秀品质，但他时常显得矫揉造作，用渐快制造一种可疑的感伤。"瓦格纳到底夸张到何种程度我们永远无法知道。他在贝多芬交响曲中糅入的强烈个性很有可能不适合那个严肃的时代，或者说一种认为文献比精神更重要的时代。但也要记住，没有一位十九世纪的指挥（柏辽兹可能是例外）能够满足二十世纪后半叶的观众。事实上，瓦格纳是正确时间在正确地点的正确人选，他塑造了一代指挥家，正如他塑造了一代作曲家。

12

英格兰舞台

在英格兰,拥有天时地利的指挥是迈克·科斯塔(Michael Costa),他的指挥事业十分漫长,从1833年直到1884年去世,他见证了秩序和规范代替混乱的过程。过去的大部分时期里,只有混乱。在科斯塔登场前,英国连一支能在欧洲算得上号的乐团也没有。领导权分离是老规矩,副手制度也一样,乐手们在有更赚钱的活计时可以送个副手去排练甚至演出。科斯塔矮小、神气、坚定,祖籍西班牙,但在意大利出生、受教育。作为音乐家他多才多艺,会唱歌,会弹钢琴,会作曲。他可以恫吓任何英国乐手,让他们乖乖听话,因为他比他们任何人都懂得更多,他们也知道他比任何人都懂得更多。1829年他作为歌手来到英国,1830年成为国王剧院的大键琴师,1833年执掌乐团。三十年代末他接手了一支由一群庸才组成的乐团,将他们训练成了七十七人的优秀团队。然后他去了科文特花园,带走了部分国王剧院的精兵强将。他还指挥过爱乐协会音乐会、神圣和谐协会和伯明翰音

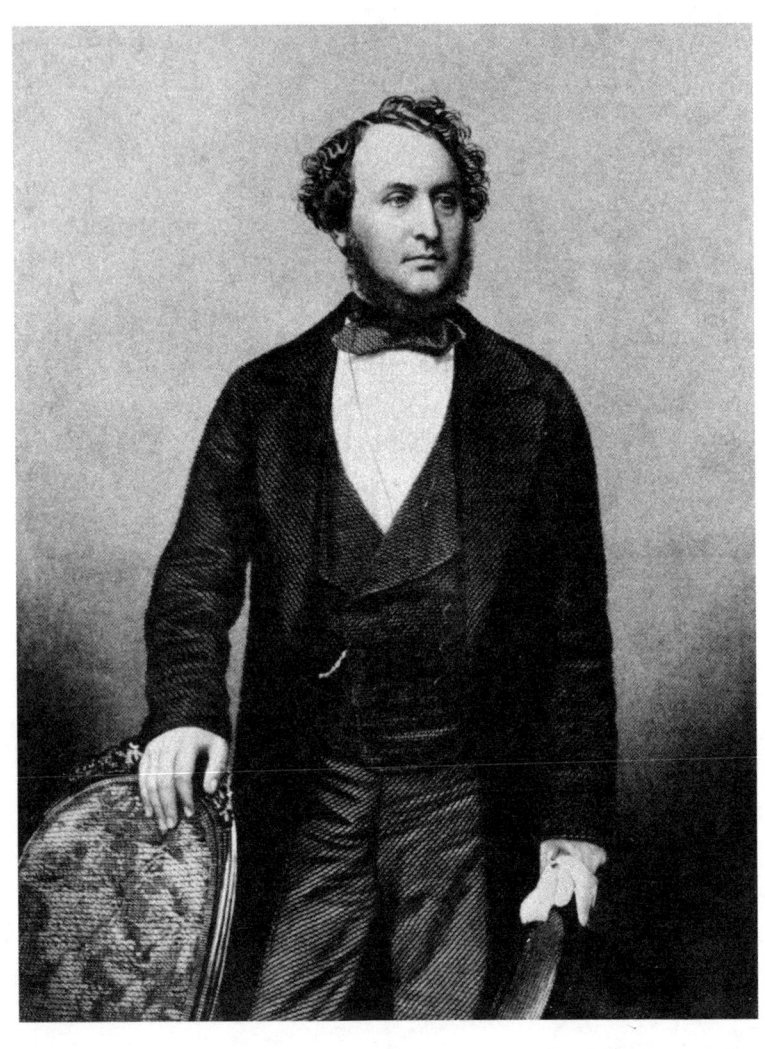

✤ 1850年左右的迈克·科斯塔，英国最重要的指挥。他是位优秀的音乐家，严苛却训练有素

庞德（D.J.Pound）根据梅奥尔（Mayall）照片所作的版画

乐节。十九世纪五十年代之前的许多年间,他是英国音乐界的大人物,而且是唯一的重量级指挥。

科斯塔给音乐界带来了权威。施波尔和门德尔松已经展示了意志坚强的领袖会怎样做,但他们只是客座指挥,未能对英国乐团形成持久影响,英国乐团是很不情愿放弃老办法的。乐团期待分权领导制,拒斥任何形式的规范。乐手们都像首席女伶一般,他们对于集体的概念(也就是为了音乐的繁荣将个体团结起来)闻所未闻。有些优秀的乐手更关心如何表现自己作为独奏家的能力。据说在前科斯塔时代,音乐会演出就像农神节狂欢,每个乐手都憋着劲儿要超过别人。指挥的地位同跟班差不多,歌手们会告诉他该用什么速度,哪里该删掉,哪里该渐慢。

新官上任三把火。科斯塔接手爱乐协会时,发现乐手随意缺席。于是他打算开始重重罚款,这自然没什么好处。于是当约翰·埃拉传达新规定时,他把乐团全体成员召集到一起:"先生们,我很高兴告诉你们,我废除了缺席罚款的规定。"大家热烈鼓掌。"但是任何人不经我同意缺席排练,就会被罚款。"大家开始小声议论。科斯塔坚持了决定,不喜欢的尽可以走人。他像中学女教师管教问题少年一样地看管乐手们。尽管缺席罚款被废除了,因为再也没有人缺席,但却还有许多其他罚款项目。科斯塔亲自负责罚款事宜,发薪日他会坐在舞台上,乐手们要一个一个通过他的审查。有一次一个年轻小提琴手穿着大衣一脚泥土来上班,科斯塔问他怎敢如此装束出现,小提琴手解释自己刚从外地回来,没有时间梳洗。"马上回家,"科斯塔命令他,"换双干净靴子,穿晚

✤ 1872年的科斯塔,在钢琴边指挥歌剧。注意他指挥棒底部摇晃的流苏

《名利场》上的"偷窥"漫画

礼服。"等到这可怜人回来的时候,演出第二幕都快结束了,结果他被罚掉了这场演出三分之二的报酬。

科斯塔的歌剧指挥风评比交响乐高。罗西尼和门德尔松对他的歌剧指挥万分尊崇,迈耶比尔不惜溢美之词,说他是世界上最

伟大的指挥。的确，与科斯塔相比，当时最有名的英国指挥如毕肖普、斯马特、帕里、巴尔夫、本内迪克特不过是好脾气、讨人喜欢的业余爱好者。科斯塔执棒时，有规矩，有准头。他可能没有太多想象力，但绝对是位巨匠，所有评论家和音乐家都承认，当时英国没有人能比他更好地控制乐团，就连全欧洲也没几位。这种控制力部分来自卓越的指挥棒技巧，部分来自纯精神驾驭。大部分乐手被科斯塔盯上一眼，都会突然变得驯良起来。他的脾气远近皆知。1879 年他与著名男高音安杰洛·马西尼（Angelo Masini）大吵一场，结果是马西尼拒绝再来英国演唱。科斯塔常常与歌手闹矛盾。一次一位首席女伶即将在英国进行首演，她给科斯塔送了一百英镑，本意是让他关照自己，不要删掉她的高音部分。她没有意识到自己的行为等同于给威尔士亲王小费。科斯塔拒绝为她指挥。

也许他是个学究气的指挥。音乐必须如此进行，他棒下没有"即兴"这个词。剧院经理亨利·梅普森（Henry Mapleson）写到过科斯塔生来就有纪律精神：

> 他做任何事情都会井井有条，准时，一丝不苟。许多歌剧院比预告时间晚五到十分钟开始；而迈克爵士指挥的剧院一分钟也不会迟。这位模范乐队领导总是在每件背心口袋里都放一个计时器，在看过计时器后，他知道应该开始了，就会举起指挥棒，开始演出。他甚至不会看乐手们是否就座。他知道，只要按自己的规矩来，他们必须在那里。

和那个年代的所有指挥一样,科斯塔的作品在现代耳朵听来会显得很奇怪。他的节奏相当机械,他的速度特别是交响乐速度非常快。1836 年威廉·斯滕代尔(William Sterndale)给詹姆斯·戴维森的信中写道:"明年科斯塔要指挥爱乐音乐会,这是真的吗?我可不希望这是真的,唯一的好处是:我们可以在一晚上听完贝多芬全套交响曲,还能抽出时间吃晚饭。"此外,科斯塔和那个年代的所有指挥一样,不停地修改、重写乐谱,这令柏辽兹这样的纯粹音乐家十分反感。科斯塔做的是批量修改,比当时允许的自由度还要过分。柏辽兹听过他指挥的莫扎特和罗西尼歌剧,简直无法相信自己的耳朵。"长期以来科斯塔先生似乎很适合给作曲家们开配器课,我很遗憾巴尔夫(Balfe)也学了他的样。"柏辽兹仔细检查了《唐·乔万尼》的乐谱,发现巴尔夫模仿科斯塔,插入了三个长号、一个低音大号、一支短笛、一个低音鼓还有钹。柏辽兹对低音大号尤为好奇,"这种乐器发出的笨头笨脑的声音会破坏莫扎特音乐的轻盈感,就像朝拉斐尔的画上扔沙浆一样"。科斯塔喜欢鼓、钹、长号和低音大号的组合,这几乎成了他的招牌。"他把它们到处放。"柏辽兹说。

然而不论如何这个人有境界,他是汉斯·里希特出现之前对英国指挥艺术唯一有重要影响的人物。萧伯纳 1877 年称科斯塔"在我们少得可怜的指挥家里占据显赫地位,这是毫无疑问的"。萧伯纳还继续说科斯塔是英国唯一一位能让乐团表现得训练有素的指挥;他棒下的乐团技术精准,风度优雅。但萧伯纳并不认为他会不朽。"指挥中的顶尖人物拥有一种磁石般的影响力,他的指挥棒让乐团乖乖顺从,就像用手指弹钢琴一样。我不觉得迈克爵士能

够做到这点。他能让别人听自己的话，这是贵族而非艺术家。"

科斯塔还是一位高产的作曲家，不过没有一部作品成为常演曲目。著名的鉴赏家罗西尼1856年曾对科斯塔的音乐有此评价："好心的老科斯塔送给我一部清唱剧乐谱和一块斯第尔顿奶酪。奶酪的味道棒极了。"

几乎与科斯塔完全同时的是查尔斯·哈勒（Charles Hallé），科斯塔从十九世纪三十年代起成为英国指挥界的领军人物，而德国出生的哈勒直到1848年才来到英国定居，1857年才在曼彻斯特建立了他的丰碑——哈勒管弦乐团。他是位重要的音乐家，也是当时最好、最真诚的钢琴家之一，与肖邦和柏辽兹是好友。（他是史上第一位演奏了全套三十二首贝多芬钢琴奏鸣曲的钢琴家。）哈勒的一生都虔诚地献给了音乐，可谓鞠躬尽瘁。赫尔曼·克莱恩（Hermann Klein）说："一年的大部分时间里，他早上练琴，带领乐团排练，策划演出；下午开独奏会；晚上指挥音乐会；夜里不是在宾馆，就是在火车车厢里。"最终哈勒打造了英国最好的乐团，萧伯纳甚至愿意将这支曼彻斯特乐团与瓦格纳的门徒、伟大的汉斯·里希特在伦敦指挥的乐团相提并论，最后里希特接手了哈勒创建的这支乐团。

指挥舞台上的次要人物包括卡尔·罗萨（Carl Rosa），他更像是一位经理和商人，将英国歌剧推广给更多的人；路易吉·阿尔迪蒂（Luigi Arditi）则把意大利歌剧推广给更多的人（他为今人所知是通过那首脍炙人口的《吻之圆舞曲》）；奥古斯特·曼斯（August Manns），一个在伦敦定居的德国人，他把交响乐推广给大众，他接手了水晶宫的流行音乐会，并训练出了一支优秀乐

团。该系列音乐会是逍遥音乐会的先驱,曼斯以低票价将那些原本一辈子也不会听一个音符的人们吸引到了音乐厅。哈罗德·鲍尔(Harold Bauer)一直认为曼斯从未得到过应得的认可,因为他为交响乐所做的先锋工作与罗萨和阿尔迪蒂为歌剧所做的正相同。作曲家、歌唱家、钢琴家(可能这三样都比指挥好)乔治·亨歇尔(George Henschel)在许多年间也提供了低票价音乐会。他是波士顿交响乐团的第一位指挥,不过专业不精导致一阵批评风暴将他刮出了指挥舞台。

然而在英国最活跃、最受欢迎、最受关注、产生了最难忘之影响的指挥,是法国人路易·安托万·朱利安(Louis Antoine Jullien),他是第一位重要的炫技表演派指挥,这一派下启列奥波德·斯托科夫斯基和莱昂纳德·伯恩斯坦。就音乐思想论,朱利安在音乐史上未必能占到一席之地,但作为一股流派,作为第一位备受欢迎的人,作为前无古人的表演天才,他绝对拥有独特地位。

1841到1859年在英格兰,他的天才得到了充分发挥,在自己的国家倒事业平平。他从音乐学院毕业时毫不出众,1836年有人看到他在土耳其花园(Jardin Turc)指挥舞曲和流行音乐。无疑朱利安在那里跟菲利普·米萨尔(Philippe Musard)学到了一招半式,此人的流行音乐会十分受欢迎,人称"拿破仑·米萨尔""伟大的米萨尔"。他不修边幅,头发蓬乱,一脸麻子,总是穿着黑衣服。人们来看他砸椅子,朝天空开枪,或是乱扔指挥棒。1835年柏辽兹有如是评价:"现在我们被米萨尔的成功惊得目瞪口呆,他已经变得极度膨胀,以为自己胜过莫扎特。莫扎特从来没有写过《鸣

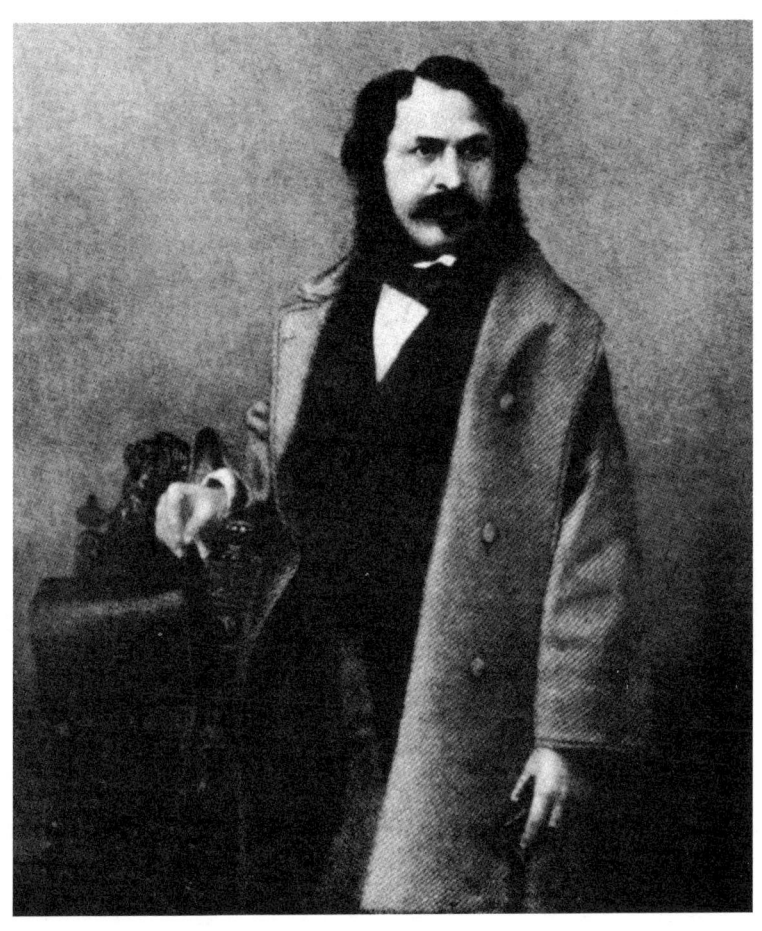

✤ 路易·安托万·朱利安是十九世纪最伟大的表演指挥。这是根据他最后一张照片绘制的蚀刻版画

埃里克·沙尔收藏

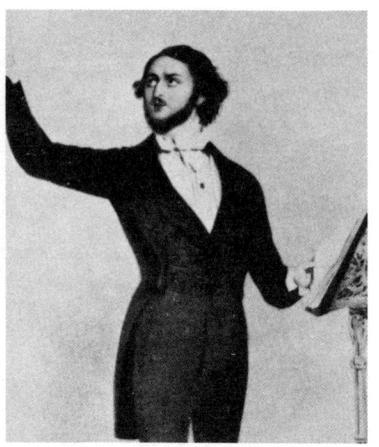

✤ 图为路易·安托万·朱利安的漫画形象。上图出自《喧闹》(*Le Charivari*)。下图是佚名英国艺术家的漫画,图片下方潦草地写着:"征服者进城宣布胜利。1856年11月21日。"右边还有一句附加评论,看着像是"Fee Gee Just",天晓得是什么意思

枪方阵舞曲》，所以莫扎特死于穷困。"米萨尔死时十分富有。

朱利安照搬了不少米萨尔的伎俩，但更讲究穿着，是个衣冠楚楚的公子哥。英国记者、旅行家乔治·奥古斯图斯·萨拉（George Augustus Sala）有一次在德国的火车车厢里碰见了这位："宏伟的化身，一头鬈发油光发亮、香气逼人，他身着水缎面镶边礼服，挂满环佩珠宝，脚蹬漆皮鞋，手拄琥珀头手杖，戴着淡黄色山羊皮手套。"这道景观自然就是英格兰的偶像朱利安，你现在明白为何他能造成如此影响了吧。亚当·卡斯在朱利安的传记中做了并非无足轻重的比较，说巴黎的米萨尔、英格兰的朱利安和维也纳的老施特劳斯"是第一批仅凭技术和个性就能吸引到观众的指挥，他们的指挥完全独立于其他吸引力和影响力之外……人们不会特意去看阿伯内克或科斯塔指挥，但他们会去听这二位指挥的音乐；很多人只想看米萨尔或朱利安指挥，倒不太在乎音乐怎样"。

多数时候朱利安的额头上写着大大的"假内行"，但他的确是个音乐家。他从六岁即开始登台（可以唱近百首法国、意大利歌曲），长大以后成为样样乐器都能玩的多面手。他在巴黎的逍遥音乐会颇受欢迎，但又不敢公然与米萨尔唱对台戏，于是1840年前后离开巴黎来到伦敦，比长官捷足先登一步。他并不是第一位在英国首都开逍遥音乐会的人。伦敦本有悠久历史，沃斯豪（Vauxhall）、梅利本（Marylebone）和朗尼拉（Ranelagh）的花园相当于巴黎的土耳其花园、维也纳的奥加登宫（Augarten）和美景宫（Belvedere）。1840—1860年朱利安的逍遥音乐会带来了一些新气象——一支由精准的管弦乐团演奏的轻音乐曲目单中，莫扎特和贝多芬的名字偶尔出现。天知道朱利安镀金棒下的贝多芬听上去怎么样。早在

1841年他就因为擅改贝多芬的乐谱而遭到谴责,《笨拙周刊》发表过一首令人过目难忘的两行诗,押的是诗歌史上最狂的韵:

你为何不用炖肉锅和肉烤箱
把伟大的贝多芬做成炖肉酱?
（Why did you leave your stew-pans and meat-oven
To make a fricassee of the great Beethoven？）

朱利安的第一步是接手德鲁里巷剧院的夏季音乐会,在那里他掌管一支有一百多号人的乐团外加四十多名歌手。一大亮点是演出贝多芬的《"田园"交响曲》,朱利安敲打着一罐干豌豆模仿暴风雨中冰雹降下的声音,帮助贝多芬与大自然融为一体。(朱利安指挥贝多芬时十分恭敬,他会戴上特制的白手套,使用一根镶宝石的指挥棒,还得用银色大浅盘端上来。只有贝多芬才能享受这种礼遇。)他在科文特花园、德鲁里巷和其他地方都举办了低价音乐会。他时常破产,但总能东山再起。最彻底的一次惨败是某个英语歌剧季,为此还请了柏辽兹。

大部分职业音乐家无法允许音乐的鸡舍里有黄鼠狼。朱利安请约阿希姆担任一场音乐会的小提琴独奏,这位著名小提琴家气呼呼地拒绝了。他说他无法与一位"毫不掩饰的半吊子"共事,在郑重地整了整衬衫之后,他一边优雅地离开一边说:"我若能降低艺术身价与江湖骗子打得火热,那还有什么事情做不出来？"朱利安毫不在乎,仍旧一路飞黄腾达。等到地位稳固时,他的节目单开始渐渐变化,其中一半是古典音乐,甚至包括全套

交响曲和协奏曲。他热衷作秀，总是站在乐团中间指挥，指挥台上放着一张巨大的镀金安乐椅，以供他在乐章间休息。他的谱架由纯金打造，指挥棒上镶着珍贵的宝石。乐团越大，朱利安越高兴。在皇家萨里花园的特殊场合，或是1849年在艾克特堂（Exeter Hall）的国会音乐会，他指挥一支有三百人到四百人的大乐队；1856年他弄了一支一千人的乐队加上合唱队，演出通俗清唱剧。他尤其喜爱外国来的特大号乐器，其乐团中有一把高约四米五的倍大提琴——巨大的八度低音提琴，1850年从巴黎弄来的。他还有巨型大鼓、倍低音萨克斯风，甚至一些杂种乐器比如低音巴松（serpentcleide）、低音大号（bombardon）、高音军号（clavicor）。他的每场音乐会都以夸张的方阵舞曲为主打，最夸张时还要外加六支军乐队助阵。瞧瞧朱利安如何差遣这些队伍：他甩着一头爆炸式黑发，外套不经意地解开，露出里面亮闪闪的白色丝绸衬衫和绣花背心，袖口正面背面都绣满了花！瞧他站得笔挺，用一种路易十四召唤侍臣的傲慢架势给乐手们下指示！瞧他不停地整理自己的装束，这样观众们可以颂扬他最完美的一面！瞧他那驾驭雷霆之势，大炮轰鸣，合唱呼号，观众尖叫！

当时的许多观察家感到朱利安并不仅是一个作秀者。事实上，有不少好音乐通过他的节目单给人留下了深刻印象。中产阶级是他的忠实拥趸，一些下层阶级也喜欢他的音乐会。《伦敦新闻画报》（*Illustrated London News*）写道：

> 他最早期的音乐会并不像后来那样。前者完全由华丽喧闹的舞曲组成，如方阵舞曲、华尔兹、波尔卡等等，完全为

了讨好那些没文化的耳朵。但后来他开始在这些熟悉的音乐里掺入一些更高级的音乐，比如海顿、莫扎特或贝多芬交响曲的几个乐章（先是短的），以及意大利或德国歌剧中最美的声乐片段。尽管他小心翼翼地加入这些新元素，却并没有立即获得成功。休闲音乐会上的那些观众不仅不耐烦，甚至会大声责难（有时候会搞得一团糟）。但朱利安坚持了下来，慢慢增加药量，直到治好了这些病人（公众）。他将青史留名，因为他不同凡响，在这个国家，他为音乐艺术的发展做出的贡献比任何个人都要多。

已然征服英格兰，朱利安开始寻找新的领土，自然而然去了新世界，一并带去了二十多个核心乐手。1853年他在纽约首演，美国媒体一片沸腾。一些记者大开眼界，其中一位写到了朱利安那闻名遐迩的巨鼓："多么妙的聚合体啊！它集合了各种鼓于一体，包括小军鼓、小鼓、低音鼓、枯燥乏味鼓（humdrums）和有气无力鼓（doldrums）。"纽约《询问快报》（*Courier and Enquirer*）对这次首演的评价颇能代表当日的美国记者文风：

……在巨大乐队的正当中，是那个镶着金边的深红色指挥台，指挥台上的谱架镀着金箔，谱架之后是白色与金色相间的雕花座椅，坐垫部分是深红色织锦丝绒，完全是一派音乐帝王的宝座架势。他上前一步，那芳香的络腮胡子和尖尖上翘的髭须便立刻不朽；我们凝视着那整洁无瑕的马甲，那透明的衬衣前襟，之后你还会看到那无法模仿的领带；然后

这位帝王优雅而可亲地接受了几千名观众雷鸣般的致意……

自然他又要演出那震天响的方阵舞曲了。最著名的要数《消防员方阵舞曲》，火焰从天花板上直冲而下，外面火警铃声大作，三队消防员冲进来扑灭了火苗。整个行动中乐队一直在演出，观众席中女人们惊声尖叫，引座员们四处奔走，向观众保证这只是演出的一部分。纽约《论坛报》合情合理地赞成了这种做法："如果他演了方阵舞曲，是因为一个天才既可以用他的天才演交响乐和弥撒，也可以用他的天才演方阵舞曲，一曲精彩的方阵舞曲要比平庸的弥撒或交响乐贡献更大；换句话说，这正是天才的象征——天才的灵魂可以在最狭小的限制中放光，证明自己的神圣。我们认为朱利安大师正是这样一位天才。"神圣的朱利安在文化中心纽约并非没有竞争者，但他雄赳赳气昂昂地将别人比了下去，正如《星期日电讯报》（*Sunday Dispatch*）报道所言：

是，朱利安！整个城市都因朱利安而活了起来！这是怎样的一周啊！我们有体育协会节，一整周的戒酒公约，妇女权利公约，妇女完全禁欲协会会议，紧接着是一场全麦面包和金水狂欢，社会主义者和傅立叶派会议，军队和消防员访问，剧院开幕，水晶宫的煤气灯展……然而在所有这些男人、女人和成年人之间，在这些缅因法拥护者、社会规范破坏者、废奴主义者、白人、黑人、政客、傅立叶派、伪君子、吃全麦面包的、像男人的女人和像女人的男人、士兵、体育协会会员和消防员之间，朱利安成功地站到了最顶端。

朱利安在美国待了近两年，巡演足迹南至新奥尔良和莫比尔。几乎所有人看他的演出都会歇斯底里。1854年底他回到伦敦，重新开始指挥系列音乐会。1860年是他生命的最后一年，他疯了。柏辽兹伴他走完生命旅途，最后不得不听朱利安亢奋地解释他对于音响的超凡新发现。柏辽兹写道："他在每只耳朵上各放一个手指，听着血流过血管时人脑产生的无聊声音，然后坚信这是地球在太空中旋转所产生的巨大的A。他会用口哨吹出一个D、降E或是F，然后激动地大叫：'这是A，真正的A！地球的A！永恒的音叉！'"然后朱利安在蓝色的云朵中见到了上帝。他想过把主祷文谱成音乐，他说这样的话主祷文的扉页就会是：

主祷文

耶稣　词

朱利安　曲

13

弗朗兹·李斯特

即将统治欧洲大陆逾五十年之久的是瓦格纳派指挥,这一学派重旋律、重自由、重灵感。该派的两位伟人是弗朗兹·李斯特和汉斯·冯·彪罗,尽管李斯特常常难于决定自己应该从瓦格纳那里汲取还是给予。也许这二人一直在刺激彼此,瓦格纳时常说要感谢岳父。(瓦格纳比李斯特小两岁,并娶了李斯特的女儿科西玛,科西玛之前是彪罗的太太;瓦格纳常叫李斯特"爸爸"。)李斯特是历史上最有原创力的音乐思想家之一,没有他,许多现代音乐无法成形。哪怕是十九世纪最著名的和弦——《特里斯坦和伊索尔德》的开头:

也曾几乎原封不动在李斯特 1845 年所作的歌曲《我想去》(*Ich möchte hingehen*) 中出现过，比瓦格纳"创作"《特里斯坦》的开头早了十多年。李斯特歌曲中的和弦是这样的：

当然，李斯特从钢琴家起步，直到 1848 年从音乐会舞台上退休后才专注于指挥。但那时他并不是完全的指挥外行，之前他也曾偶尔为之。柏辽兹 1845 年在波恩的贝多芬音乐节上听过李斯特指挥的"贝五"，感到心醉神迷，特别是第三乐章，李斯特"完全遵守贝多芬的乐谱，没有像巴黎音乐学院多年延续的那样删掉开头的倍大提琴，并按照贝多芬指示的那样反复了结尾——直到今天在所谓的音乐学院音乐会中依然大胆地无视这次反复"。（柏辽兹触及了一个很有趣的问题。今天我们几乎是奴隶般盲目地进行完全的反复，但其实自 1820 年起乐谱上的反复记号只是依循惯例而已。很少有浪漫派演奏家会注意到反复记号，在十九世纪哪怕连大部分作曲家也并不期待别人会注意反复记号，他们把自由留给了演奏者。这一重要课题极少有研究涉及。）李斯特在魏玛定居后，举起了一面未来音乐的大旗，他认为作为这一运动的领导者，极有必要自己指挥演出。他也有担忧，他知道自己做指挥无论如何不可能像当钢琴家那般杰出，于是开始勤勉练习指挥棒技巧。然而他的技巧失利之处，非凡的音乐思想和直觉会帮他渡过难关。

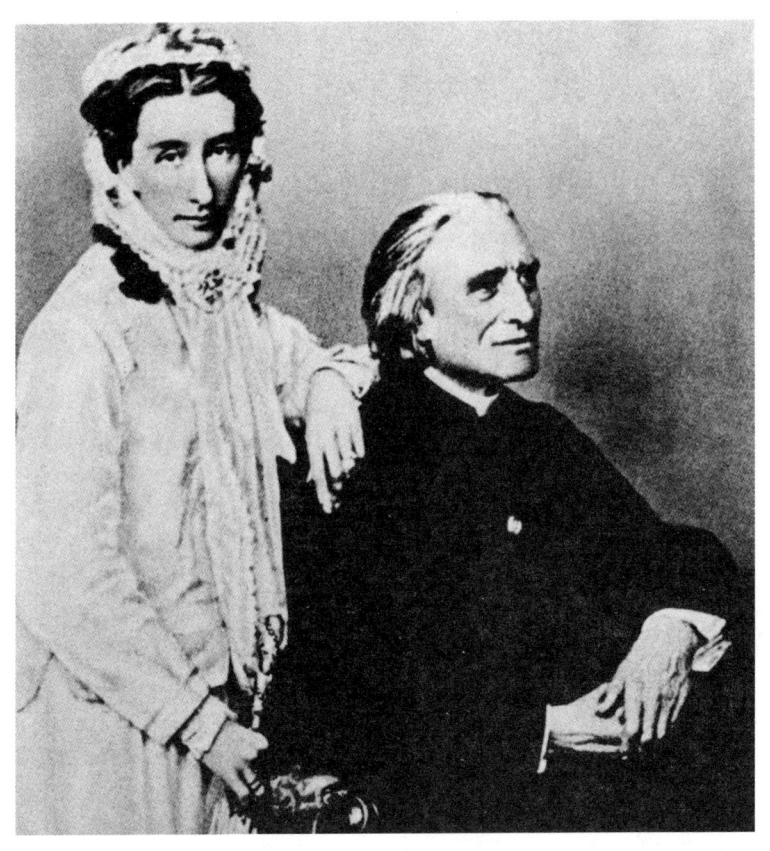

✤ 李斯特和女儿科西玛,她嫁给了汉斯·冯·彪罗,但同瓦格纳私奔,后来改嫁瓦格纳。李斯特为指挥台带来了许多有想象力的概念

他将魏玛变成了当代音乐的中心,把那些杰出的才俊都吸引到了欧洲。李斯特旨在刺激"音乐艺术的重生"。他的计划包括每年至少上演一部德国作曲家的新歌剧,但他手中的资源却并不太多。他仅有一个小歌剧院和三十七人的小乐队,合唱队二十三人,

芭蕾团四人。他继承的这支乐团简直是个笑话。1843年柏辽兹听过后，将之描述为"一帮既无音调又无节奏的可怜虫在号叫"。李斯特不得不完全重组乐团，他请来著名的约阿希姆担任乐队首席，德国最好的演奏家伯恩哈德·科斯曼（Bernhard Cossmann）担任大提琴首席。李斯特迅速地兑现了介绍新音乐的承诺：舒曼、柏辽兹、韦伯、斯美塔纳、舒伯特、拉夫。他一早就对瓦格纳产生了兴趣，于1849年首次将《汤豪舍》搬上舞台，1850年8月28日世界首演了《罗恩格林》。该版《罗恩格林》仅用了三十八位乐手，由那支骁勇的三十七人小乐队加上一把大号。这场演出肯定糟糕透顶，后来李斯特也承认了这点。

1840年李斯特与瓦格纳在巴黎首度见面，但直到1848年二人才开始交好。他们俩在德累斯顿陪伴舒曼的著名一夜成为知己，瓦格纳找到了知音。当李斯特在魏玛指挥《汤豪舍》时，瓦格纳大为惊叹（别忘了他是个冷酷刻薄的评论家，特别是牵涉到自己的音乐时）。他指出李斯特的指挥"尽管考虑音乐方面多过戏剧方面，但仍旧首度让我感到一种愉悦的温暖，因为我发现另一个灵魂竟是如此懂我……我看过一次李斯特指挥《汤豪舍》的排练，惊讶地在他身上发现了第二个我。我在写作这音乐时的感受，他在演出时表现了出来；我想通过笔表达的，他将之变成音响"。

李斯特在魏玛待到1858年，这一年在彼得·科尔内留斯（Peter Cornelius）的《巴格达理发师》的世界首演上有一次抗议活动，大半针对他。于是李斯特辞职了。无论如何，他在魏玛开创了新时代。1848年他到达时，查理·弗里德里克大公倾力相助，可惜大公于1853年去世，他的妻子大公夫人玛丽亚·巴甫洛夫娜不

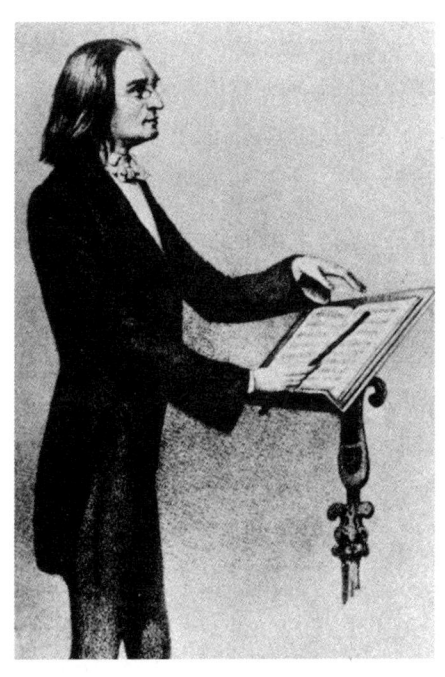

✤ 指挥时李斯特喜欢极大的速度自由。瓦格纳可能从他这位岳父身上学到了不少东西

霍夫曼（G. Hoffmann）版画

久也去世了。他们的继承人查理·亚历山大大公对音乐没有兴趣，而且对李斯特在音乐建制上的花销十分嫌恶。他没有赶李斯特走，但也没什么热情。科尔内留斯歌剧遭遇惨败，使事情变得紧迫。李斯特没有离开魏玛，他留了下来，但放弃了除钢琴教学之外的一切活动。他的许多优秀学生来到了魏玛。李斯特作为指挥的十一年任期对欧洲音乐发展意义重大，彪罗对于那些年有慷慨的总结："看到一位在世指挥……成功地将能令歌剧复兴的作品推

行到底,在目前的政治和社会环境下,只要还有可能,他就不会停。这也许能够唤醒正在成长的一代人。"

作为指挥的李斯特为指挥台带来了很多钢琴演奏的效果。他对严格地打拍子和逐字逐句地解释兴趣不大,对色彩、弹性、戏剧性、效果则十分在意。他在指挥台上一定是个极有感染力的人物。年轻的彪罗第一次看他的演出,就立刻失去了自制:"棒极了!精彩绝伦!"李斯特本人对指挥艺术也有阐述。他要求"拿指挥棒时须比迄今为止许多乐团已习惯的方式更当心、更柔软,须懂得色彩、节奏和表达上的效果"。为了让拍子更有表现力,李斯特抛弃了标准的三角形或四方形的指示动作,而代之以描绘乐句起伏的动作。(多年后富特文格勒采取了相同的方式。)李斯特指出,自己作为一位作曲家,已经在乐谱上给出了尽可能多的详细指示,但是同样作为一位作曲家,他比任何人都清楚纸上的音符是多么不确切。"如果一个人相信能用白纸黑字写明白真正演出时需要的个性和美感,那他是在白日做梦。秘密在于指挥和乐手的才能和灵感。"李斯特很清楚当时的音乐家和批评家攻击他作为指挥的"不足",并暗示这是因为他们没有意识到他所做的尝试。李斯特自豪地指出自己代表着"演奏风格本身"的进程,他在追寻"冷静地打拍子"之外的东西。他在给理查德·波尔(Richard Pohl)的信中解释了自己的目标:

许多情况下即便是简单地照谱打拍子 |1, 2, 3, 4|1, 2, 3, 4| 也会与情绪和表达相抵触。"逐字逐句阐释会谋杀音乐的灵魂",这是我绝不会做的,无论它看上去多么客观公正,无

论我因此受到多少攻击……寻常指挥的那种老习惯和规矩已经不能满足我的需要，它们甚至与艺术的尊严和崇高的自由相悖……因此，尽管我对许多同事怀着无限敬意，我还是要公开表示：我对他们曾经以及将来继续为艺术提供的服务感到十分欣慰，但我本人绝不会在任何具体方面步他们的后尘，无论是作品的选择，还是他们构思及指挥作品的风格。我想我已经对你说了一位指挥的真正任务，在我看来，这包括让他自己不要显得那么无用。我们是舵手，不是机器……

李斯特像瓦格纳一样，坚持一种微妙的重音，这常常会导致完全忽略小节线。"在一场美丽的交响乐演出中，仅仅指出神经线是不够的。"于是他恳求指挥们不要在小节线处用力向下挥以标识重音（不敏感的指挥们总是这样，而且会继续下去），他希望指挥更注重乐句而非小节，像自由辩论那样强调主题元素。这些都是十分瓦格纳式的，忠于旋律；但是像我之前写过的，这里的时间线未必确切，很有可能李斯特是原创者，而瓦格纳是追随者。李斯特的诠释习惯肯定远在瓦格纳之前就固定了，他的钢琴演奏中的自由个性即包括超越小节线，这一点必然影响了瓦格纳对乐句的观念。

李斯特在指挥台上是个生动的人物，像他那样爱表现的人不会因为手握指挥棒便一本正经起来。乔治·斯马特如此评论李斯特的台风："一个上蹿下跳左扭右拧的人。"保守派更是出离愤怒，特别是那些与李斯特所代表的一切斗争的人。约阿希姆很快脱离李斯特阵营，加入了勃拉姆斯派，并极为嫌恶地写下李斯特的做

作:"李斯特在指挥台上像游行般展示了绝望的情绪、悔恨的纠结……与此混合的是最病态的感伤主义,每个音符背后、每个动作之中都有那种殉道者似的空气在飘浮……我突然意识到他是个狡猾的效果策划者,只不过估算错误罢了。"克拉拉·舒曼讨厌李斯特,她读到这封信时一定万分满意。

自然李斯特的新观点和新指挥技巧掀起了一股巨浪。他没有受过指挥训练,向乐团解释自己的意图时也有困难,特别是那些他没有指挥过的曲目。哪怕再优秀的乐手也无法无视李斯特的不足之处。1853 年卡尔斯鲁厄音乐节后,费迪南·希勒(Ferdinand Hiller)对于指挥家李斯特有如下尖刻评价:

> 大家一致认为他不适合挥指挥棒,无论是指挥音乐还是其他什么。这不仅是因为他根本没有拍子(用最简单的词来形容,拍子,是伟大的大师们确立的),更因为他那巴洛克式的生龙活虎不断地(有时甚至是危险地)令乐队犹豫。他不停地将指挥棒从一只手换到另一只手,有时甚至完全将指挥棒放下,用这只手或那只手朝空气中发信号,有时两手并举,而之前他又告诉乐团"不必太严格遵守节拍"(这是他排练时的原话)……难怪……在"贝九"末乐章结束时发生了重大失误,李斯特意识到乐队马上就会陷入巨大混乱,只好让乐团停下,将此乐章从头来过。

然而希勒是个老派音乐家,同时也是迂腐的钢琴家和指挥,他完全无法理解使得李斯特如此现代的原因:正是他明确指示乐

团不用严格遵守节拍；正是他用两只手指挥；正是他试图达到的那种弹性。希勒习惯的是那种清楚有力地标识的常规重音，而李斯特更关心乐句的起伏。李斯特回应了希勒的攻击，说新音乐会提出新问题，指挥家不是划桨者，而是掌舵者。以后的时代意识到了这一点。也许是因为李斯特没有在指挥台上充分实施他的意图，他是个优秀的钢琴家而非指挥，然而他的确指出了未来的方向。如果他从指挥起步，将会成为那个时代最伟大的人物。事实上，他为指挥艺术带来了新观念、新表现方式和新节奏概念，他与瓦格纳一起确立了新德国风格，从而成为现代指挥艺术的奠基人之一。

14

汉斯·冯·彪罗

李斯特和瓦格纳的主要角色是作曲家、原创者，指挥不过是他们事业中的次要角色。他们之前的作曲家亦是如此，唯一的例外是阿伯内克（即便他也自命为作曲家）。随着汉斯·冯·彪罗的出现，一种新鲜职业应运而生——其使命是阐释他人的作品，是一位进行再创作的音乐家，而不是原创者。这在今天已成惯例，二十世纪伟大的器乐演奏家和指挥家中鲜有重要的作曲家。

彪罗这位伟大钢琴家、伟大指挥家，是个矮小而紧张的男人。（如此多指挥都是小个子的事实着实令人惊奇，难道是某种弗洛伊德式的靠工作补偿身材不足的心理在起作用吗？）他脾气暴躁，言语尖酸，极度聪颖、专横，称霸德国乐坛三十年。起先他属于瓦格纳—李斯特阵营，后来投靠勃拉姆斯，但也没有完全抛弃瓦格纳，在德国音乐领域他是领军人物。他是模范音响艺术家——他只为音乐而生，除了音乐知之甚少，他从不出错的耳朵受到音

响的统领。此外,他专制独裁、信奉沙文主义、无所不知、无所不能。

他幼年便被音乐吸引,尽管母亲极力反对。他从弹钢琴开始(这项技艺他保持终身,并跻身重要钢琴家之列),在莱比锡音乐学院跟随路易·普莱蒂(Louis Plaidy)学习。当时他年方十五,为了让手指头听话,练习得差点儿死掉。这从1845年他给母亲写的信中可以看出:

> 对于我的钢琴练习,您尽可以放心。可以这样说:"我像个黑奴一样工作。"每天早晨我弹颤音练习,然后是各种简单的半音阶,然后是大跳(我用的是莫谢莱斯、施泰贝尔特的练习曲和巴赫的二部赋格,两只手都要弹八度……),然后是普莱蒂先生给我的车尔尼的托卡塔,还要练莫谢莱斯和肖邦的练习曲,这样贝尔蒂尼、克拉默或克莱门蒂就没有必要练了。我觉得弹肖邦的练习曲已经足够,完全能够取代其他人,希望您也同意我的做法。昨天我完成了菲尔德的《A大调钢琴协奏曲》,其实我只练了第一乐章,普莱蒂先生觉得其他乐章没有太多价值,所以下节课我会开始弹门德尔松的《D小调钢琴协奏曲》。除此之外,我还在自学巴赫的赋格、克伦格尔的卡农、《奥伯龙的神奇号角》、胡梅尔的幻想曲、一首贝多芬的奏鸣曲(D大调《田园》),同时温习一些老曲目,比如肖邦的塔兰泰拉和夜曲、汉塞尔特的变奏曲、《春之歌》、胡梅尔的《B小调钢琴协奏曲》。

这是少年艺术家的另一幅肖像，在音乐界随处可见。1849年这个天才儿童遇见了李斯特，双方都颇有好感，彪罗更是对这位长者佩服得五体投地，将他当成英雄一样崇拜。但是过了好几年，李斯特才收他为徒，其中的缘由是彪罗的妈妈硬把他送去柏林的大学学习法律。当然，彪罗没花什么时间在法律上，他把一切都贡献给了音乐，他弹琴、写评论，与李斯特、瓦格纳代表的先锋派打得火热。他练琴比以往任何时候都要刻苦，还进行了许多自我批评：

> 我听了很多李斯特的演出，现在我已经仔细研究了自己钢琴演奏中的缺陷，比方说，我有一种外行的不确定，还想在概念的发挥上更自由，这些问题都得完全解决。特别是一些现代曲目，我必须培养自己更加无拘无束，一旦克服技术上的困难，就必须完全释放自己，听从自己当时的感受。

如此有启发的自我分析出自一个二十岁的年轻人，是很有趣的。这标志着终其一生的心理斗争，因为他从未真正释放自己。他基本上是个具有分析头脑的知识分子，更像几何学家而非诗人；他本是个期待被爱的男人，却从没有爱的能力。指挥像其他表达方式一样，关乎其人，而彪罗其人燃烧的却是冷火，这在他的作品中有所表现。作为钢琴家和指挥家，他以"激情的智性"著称，也有人觉得他的音乐很冷。也许这是真的，而彪罗音乐中超载着没有说服力的表达工具的原因之一，是因为他一生从未感受到任何温暖，所以认为有必要仿制出那种他无法感受的温暖。

✤ 1865年的汉斯·冯·彪罗。这一年他指挥了《特里斯坦和伊索尔德》的世界首演

埃里克·沙尔收藏

1850年彪罗在魏玛听李斯特指挥了《罗恩格林》，这是一个转折点。他不再假装学习法律，毅然决定跟随李斯特，并在1853年举办了钢琴独奏会首演。早在那时，他已经显示出了前无古人的树敌能力。无人能遏制他的毒舌，很快他就在政治和音乐方面都博得了激进主义者的名声，一些老音乐家比如莫谢莱斯对此颇为反感。"我的不受欢迎的程度是无边无际的，"彪罗的家信倒也有自知之明，"我对此感到无比愉快，因为这种不受欢迎也发生在李斯特身上；有句名言'宁为人恨，勿为人畏'，放在这里很

✤ 在这幅漫画中，彪罗与瓦格纳和科西玛保持了一段距离。图片说明是这样的："《特里斯坦和伊索尔德》排练后的马克西米利安大街。舒尔策（M. Schultze）根据1864年实景所绘。"1864年彪罗和科西玛还没离婚

埃里克·沙尔收藏

合适。"1857年彪罗和李斯特的女儿科西玛结婚,七年后他被瓦格纳召唤到慕尼黑。彪罗当时放下一切奔到路德维希二世的宫廷,帮助自己的偶像。1864年5月他到达时大声宣布:"我仅是瓦格纳的指挥棒。"彪罗来慕尼黑最重大的任务就是指挥《特里斯坦和伊索尔德》的世界首演,那是在1865年6月10日。而彪罗所不知道的是,当时他的妻子正背着他与瓦格纳偷情,瓦格纳有太多理由把他们召去慕尼黑。1865年4月科西玛诞下一名女婴伊索尔德,可怜的彪罗以为这是他的孩子。1869年瓦格纳和科西玛私奔,第二年彪罗与她离婚。整个过程中李斯特保持了谨慎的沉默。考虑到他自己的辉煌情史,他又怎么板得起脸来扮演那个负责的父亲,更何况科西玛本就是他的私生女,叫他如何开口?

在慕尼黑之前,彪罗已经与瓦格纳共事十五年。他们第一次合作是在1850年的苏黎世。瓦格纳当时推荐了自己的门生卡尔·里特(Karl Ritter)担任剧院总监,结果并不顺利,里特不仅毫无经验,也毫无才干。于是彪罗开始分担指挥工作。彪罗是瓦格纳的得力助手,负责指挥彩排,训练独奏家。那真是精彩而令人陶醉的体验,他事事学习瓦格纳,甚至包括瓦格纳病态的反犹主义。"今年冬天,"彪罗曾写道,"我有望结束为稻粱谋的学业,正式成为一位指挥,因为瓦格纳说过我拥有最关键的才能——耳朵敏锐、反应迅速、快速读谱、完美演奏。"他一头扎进工作中。"排练再排练,检查并纠正乐队,他们通常都是明目张胆地不守规矩,彻头彻尾地粗枝大叶;我还要为几出闹剧写些对句之类的玩意儿,所以我几乎没有一刻能消停下来。"在做这些事情的同时,他也志存高远。只要谈到音乐,彪罗总是盯着最高的目标。"若是只成为一个沙龙

✤ 1885年的彪罗,事业快到了尽头。他是整个德国无可争议的音乐沙皇

音乐家,我简直要自残。"

乐手们开始谈论彪罗的记忆力。所有音乐家都必须有好记性,而彪罗的记忆力超凡脱俗,他能够自动记住所有研习过的曲目。1850年他首次登台,指挥的是《塞维利亚理发师》,"我把乐谱都刻在脑子里,完全掌控了一切"。彪罗坚信一个音乐家应该背谱。"我觉得只有当一个人理解每个音符,每一处微小细节,每件乐器的精确位置和意义……他才能够真正理解音乐,这一切都只有

在一个人不用再看乐谱的情况下才能达到。"多年后,彪罗对着理查·施特劳斯说出了那最著名的警句:"你必须把乐谱刻进脑袋里,不是把脑袋埋进乐谱里。"

彪罗在苏黎世仅待了几个月。他过于理想主义,太不愿妥协,加之他嘴巴太尖刻,脾气又太坏。最后首席女高音发了飙。她当众宣布,要么他走,要么我走。她留下了,因为要找人取代首席女高音比取代一个年轻指挥难得多。彪罗被迫辞职。他在圣加仑找到了一份工作,指挥了几次演出,他在家信中写道:"瓦格纳说得对,我的确很有指挥天分。"但圣加仑的条件无法满足他,乐团由商人、律师、政府官员组成,几个职业乐手只是零星点缀。彪罗在圣加仑也没有待多久,但他学到了许多关于指挥的基础知识。"一天排练十个小时!我完全崩溃了,一次比一次差!"这就是当时学习指挥的方式。

1864年在慕尼黑与瓦格纳合作之后的许多年间,彪罗作为钢琴家四处巡演。他有时指挥,但直到1878年才将全副精力放在指挥事业上。那一年他成为汉诺威宫廷剧院的指挥,两年后执棒迈宁根大公的管弦乐队。公爵乔治二世和妻子海伦妮·冯·海德伯格(Helene von Heldburg)都是鉴赏家,且富甲一方,他们很愿意容忍彪罗这样一个严格的独裁者来掌管自己的乐团。彪罗一生仅有这一次得到了理想的安置,当时他已经从歌剧音乐转向交响乐,而后者正是大公和公爵夫人想要的。彪罗在智性方面更倾向于抽象性而非戏剧性。据魏因加特纳说,彪罗在指挥歌剧时对乐团的关注要比对歌唱家多得多,并且只有在纠正音乐上的错误时才会注意到舞台上的情况。"他指挥歌剧就像指挥交响乐,歌手的

✤ 彪罗在指挥台上夸张的矫造是当时卡通画家的最爱

1884年施利斯曼（Schliessmann）所绘

噪音只是一种乐器罢了。"

从1880到1885年的六年间，彪罗执棒这支许多人眼中的全世界训练最精良、最守纪律的乐团。乐团并不大，只有四十八位乐手，但其影响力巨大，其程度与成熟期的彪罗在指挥台上的影响力相当。他当然背谱指挥，也坚持要求他的乐团背谱演奏。乐手们不是总能做到，但大部分常演曲目他们都能背诵。彪罗还要求乐手们起立演奏，操练到精准为止。此外，他还像模像样地教导观众，

规劝他们,甚至矫揉造作地在指挥《"英雄"交响曲》中的"葬礼进行曲"时戴上一副黑手套(可不是开玩笑),还在同一张节目单上放了两次贝多芬《第九交响曲》。汉斯利克提到那双"贝九"时说:"用灭火水龙管给异教徒施洗。"

在迈宁根的任期即将结束时,彪罗选了二十五岁的施特劳斯当助手,施特劳斯兴味盎然地写到在迈宁根的日子——每天九点到十二点的排练,彪罗的喜怒无常、暴脾气和专制,以及彪罗不断提供的建议。"学着准确地读一首贝多芬交响曲的乐谱,"他告诉施特劳斯,"你就能发现它的解释。"施特劳斯还指出当彪罗掌管乐团时,没有任何人敢于干预,哪怕是大公本人。有一次在排练柏辽兹的《哈罗德在意大利》,

> 乔治大公走进剧院,后面跟着副官赫尔·冯·科策。彪罗立刻中断排练,问大公有何吩咐。殷勤的大公只想聆听音乐,就问在演什么,"柏辽兹的交响曲,"彪罗回答,并说他无法为大公演奏,因为才刚刚开始排练。大公说:"没关系,我只是随便听听。"彪罗说:"非常抱歉,先生,演出还不够流畅。我无法为您指挥。"大公说:"但是彪罗先生,说正经的,演得好不好无所谓,我能听听已经很高兴了。"彪罗僵硬地第三次鞠躬,说:"我真的很抱歉。以该交响曲目前的排练水平,我们最多只能为科策先生演奏。"乐团坐在台上窃笑,中间站着无可挑剔地遵守宫廷礼仪的彪罗,台下是大公和那可怜的受害者。真是一幅绝妙好图。

施特劳斯还说了另一个有趣的故事。彪罗听说勃拉姆斯会出席他的《学院庆典序曲》的演出，于是动了要打大钹的念头，施特劳斯负责大鼓。不过施特劳斯写道：

> 结果我们俩谁都不会数休止符。在排练的时候，我才数了四个小节就犯晕了，最后拿到总谱才帮上忙。而彪罗的注意力总是从自己的部分转移，因为大部分时间都是休止。他总是坚定地数上八小节，然后就急急忙忙去问小号手："我们现在到哪儿啦？"然后重新开始数："一，二，三，四。"那天晚上我们这两个指挥染指打击乐器，造成了史无前例的混乱。

在迈宁根，彪罗开始了与勃拉姆斯合作的伟大事业。之前他对勃拉姆斯的音乐感兴趣，并且是除了作曲家之外第一位公开演奏《D 小调钢琴协奏曲》的钢琴家。他在迈宁根安顿下来后，勃拉姆斯带着《降 B 大调钢琴协奏曲》的乐谱登门拜访。世界首演是 1881 年 10 月 27 日，彪罗指挥，勃拉姆斯弹钢琴。从那时起，彪罗把之前所有对瓦格纳的奉献精神转移到了勃拉姆斯身上。他甚至安排了与迈宁根管弦乐团进行音乐会巡演，为了让他朋友的作品为更多人所知。这的确为传播新福音起到了很大作用。对彪罗来说，没有折中的衡量方法。在那个他指挥了两遍"贝九"的著名之夜，施特劳斯和李斯特的拥趸亚历山大·里特（Alexander Ritter）演出前来到后台，勃拉姆斯也在。"你们来听'贝九'？"彪罗问施特劳斯和里特。然后他指着勃拉姆斯："这是第十交响曲

的作曲者。"勃拉姆斯感到很尴尬,里特感到很愤怒。

以处世方式而言,勃拉姆斯跟彪罗一样笨拙不得体。勃拉姆斯在法兰克福指挥了自己的《第四交响曲》,正好在迈宁根管弦乐团来演同样曲目的前夕。彪罗本来打定主意要指挥该曲的法兰克福首演(之前他刚在迈宁根指挥了世界首演),将勃拉姆斯的行为视为侮辱。哪怕不易动气的人大概也会有同感,而彪罗在典型的盛怒下辞去了该乐队的指挥职务(接替他的是著名的勃拉姆斯诠释者弗里茨·施泰因巴赫,他是作曲家的最爱,并为托斯卡尼尼和弗里茨·布许等伟大音乐家所敬仰)。

迈宁根是彪罗在乐团中担任常任职务的最后一站,尽管1885年后他作为客座指挥在欧洲四处亮相,其中包括1891—1892音乐季他与柏林爱乐的著名合作,他已与该团一同演出了五十次。那第五十场音乐会得到了全世界的关注。彪罗几乎每次演出都会发表演讲,这一次在指挥《"英雄"交响曲》之前,他作了一次哪怕对自己而言都尤其长的演讲。"女士们先生们,我再次愉悦地享受了宪法第27条所赋予的特权,对你们发表这次演说……"他概括地谈了贝多芬,特别是贝多芬和拿破仑的关系。接着他从音乐转到政治,嘲笑了"那些疯狂的词汇:自由、平等、博爱",并以"骑兵、步兵、炮兵"取而代之。他将这场"英雄"的演出献给"杰出的德国明星,他的时代的伟人,政治家中的贝多芬——俾斯麦公爵。愿他长寿!"这演说令音乐厅里的人们不知所措,有人鼓掌有人嘘。最后彪罗拿出手绢擦自己的鞋,人人都知道他是什么意思。威廉二世说:"如果有人不喜欢这个国家的行事方式,就请他擦擦鞋上的灰走人吧。"彪罗的确这样做了。

在这象征性的一幕发生后,他去了埃及,1894年终老他乡。

让我们仔细看看这人。他身型迷你,留着满大人的胡须,眼里燃烧着狂热。他身体虚弱,总是病恹恹的,一直受着头痛的折磨,一感冒便要病倒,精神却高度紧张,极易兴奋。他起码得过五次脑膜炎。他让人们害怕。勃拉姆斯自己也有令人生畏的毒舌,他这样形容彪罗:"他的赞扬像盐一般刺痛眼睛,叫人流泪。"塞萨尔·居伊对他说:"你虽不刮胡子,嘴巴却像一把剃刀。"他爱挖苦讽刺的名声传遍欧美。他曾对李斯特的一个年轻女学生说,她不值得被扫帚扫地出门,而最好是自己骑着扫帚飞走。另外一个女生演奏了李斯特练习曲中的"马捷跑"(*Mazeppa*),该曲描绘的是马儿奔驰,彪罗的评论是:她演奏此曲唯一合格之处在于她亦有一颗马儿的心灵。他不断与评论家对阵,还把观众也牵扯进来。有一次在维也纳,他本应指挥《艾格蒙特序曲》,但演出时他走上台对观众说,既然《异闻报》(*Fremdenblatt*)的评论认为他之前指挥的《艾格蒙特序曲》有些毛病,那么为了不再次让贝多芬蒙冤,他决定指挥勃拉姆斯的《学院庆典序曲》。他曾在指挥《罗恩格林》时对一个男高音说:"你不像天鹅骑士,倒像猪猡骑士。"[1] 还有一次一个人在街上对他说:"我打赌你不记得我了。"他立刻回答:"这个赌你赢了。"他曾对一个长号手说:"你吹出的声音像是烧牛肉汁冲进下水管里。"他对授予他荣誉花冠的委员会说:"我不是素食主义者。"有句著名格言也出自彪罗之口:"男高音不是一个男人,而是一种病。"他听说只要付给一位乐评家合理的费用

[1] 以天鹅(swan)与猪(swine)音近之故。——译注

就可以换来好评,"这还不算糟,"彪罗说,"他只收这么点钱,你几乎可以称他清廉了。"

在与瓦格纳和科西玛的三角恋中,他的角色想必十分受伤,这也许解释了他后来的病态紧张和暴躁脾气。他肯定在慕尼黑和其他地方都听到过一些流言蜚语,但当那一对私奔时,彪罗这个极度自尊的人,一定觉得自己被戴了史上最大的绿帽子。他用不停的工作来掩盖伤痛,甚至于1882年再婚。多年后威廉·梅森(William Mason)涉及了敏感话题,问他在私奔事件后与瓦格纳关系如何,彪罗试着作满不在乎状。梅森引述了他说的原话:"曾经发生的是世界上最自然不过的事情。你知道科西玛是多么了不起的女人,她那样聪慧,那样有抱负,自然遗传自她的父亲。对她来说我实在太渺小了,她需要一个像瓦格纳那样的巨型天才,而他也需要一个像科西玛那样懂艺术的聪明女人去理解他,给他灵感。他们走到一起是无可避免的。"这些好听的话是时光流逝的产物,但人们很难不去注意,那伤口其实从未愈合过。

彪罗头脑迂腐,他的钢琴演奏和指挥也一样。对他来说音乐是一种高贵的艺术,分担着神圣感,因此必须被神圣地对待。一个在柏林学习的学生米洛·贝内迪克特(Milo Benedict)写过一段文字描述彪罗,虽然好笑,但也抓住了彪罗音乐会的精神。指挥小步快速走上台,"他扩了扩胸,这样可以更好地表现装饰效果。"他很有贵族气派。"一切都变得严肃。观众看上去很严肃,台上的乐手们看上去也很严肃。"彪罗那高而秃的前额以及拱形的眉毛"代表着智性的严格。他鄙视安逸闲适"。观众们正襟危坐。乐手们敬仰他的知识,那些更为敏感的人比如布鲁诺·瓦尔特则

更敬仰他的"高贵的艺术纯洁性"。没有人否认彪罗的音乐的正直,但有些人觉得他少了些什么。席勒说他的贝多芬"闷,干,无感,无想象力",而汉斯利克在盛赞迈宁根管弦乐团精准的同时,又抱怨它没有满足感官的欲求。

彪罗是个音乐沙文主义者,他只对德奥音乐有感觉,很少指挥其他曲目。(他的钢琴曲目则更偏天主教。)其他所有音乐都一文不值,1874年他嘲弄威尔第和所有意大利作曲家,在米兰掀起了轩然大波。他受邀参加威尔第《安魂曲》的世界首演,据报纸引用他的话:"为了这,我得屈尊跟一群傻子一起伸长耳朵挤进圣马可教堂!"听起来真像彪罗。(后来他改变了对《安魂曲》的看法,并向威尔第道歉。)

两位乐思精雅的重要指挥家理查·施特劳斯和费利克斯·魏因加特纳都详细描述过彪罗的指挥,却得出了大相径庭的结论。施特劳斯说彪罗的"乐句精准,对乐谱严谨的考察结合了智性的洞见;他对乐句结构的分析,对贝多芬交响曲,特别是瓦格纳序曲中心理内涵的理解,对我来说都是光辉的典范"。彪罗的胜场是贝多芬和瓦格纳;施特劳斯还说"这些作品的演出都十分清晰,直到今天对我来说依然是管弦乐演出的完美巅峰"。

不过彪罗作为瓦格纳和李斯特的门徒,必然也有擅改速度的习惯,即便他的崇拜者施特劳斯也承认自己的指挥是在试着"更大程度地达到速度统一"。拿"贝七"打比方,彪罗在指挥谐谑曲的三次反复时一次比一次快,最后在极快中结束。瓦格纳和李斯特经常制造这种效果,又为彪罗所继承,并且完全符合当时流行的标准。然而不久的世纪之交便开始流行新风气,二十世纪的诠

释理念渐渐萌芽。施特劳斯已经对彪罗的一些方式感到不满,而对魏因加特纳来说,这简直就该诅咒。在魏氏眼中,彪罗开了音乐上哗众取宠的滥觞。

魏因加特纳在一本小书《论指挥》中表扬了彪罗的技术和调教乐团的能力。他宣称,在彪罗训练出的迈宁根乐团之后,没有一支管弦乐队能够继续邋遢懒散下去。但魏因加特纳又接着将彪罗大卸八块,他反对彪罗的教育方式,尤其反对彪罗对速度的篡改及夸张。魏氏举了彪罗的贝多芬《科利奥兰序曲》作为例证,其中(魏因加特纳发誓)彪罗几乎以慢板开始,在第七小节时加速,然后又回到慢板速度,再次同样加速。魏氏说,彪罗晚年的古怪行为令人难以容忍,他的指挥充满了品位错误,太多的自由速度,太多错放的重音。更糟的是,伟大的彪罗生产了一群小彪罗,处处模仿他:"紧张的动作,一有不顺心的地方就恶狠狠地盯着乐团,在某些微妙处半直觉半确定地四处观望,最后他自己成了那微妙处。"

不过魏因加特纳没有指出的是,彪罗的晚年当然无法代表他的最高水平。他头脑渐渐失灵,生命尽头的指挥更是成了笑柄。1887年彪罗在汉堡指挥,三位常任客座指挥叙谢、菲尔德和魏因加特纳不得不在侧台帮忙,给乐手们打手势作信号,因为彪罗完全沉浸在自我的世界中,根本不看乐队一眼。他有时正常,有时则陷入深深的忧郁状态。有段时间他去过精神病院,在那里给妻子写了一些可怜的字句:"地狱,地狱,有蓝天和骄阳,更是双倍的地狱。都是我的错,我知道的,我知道的。"魏因加特纳当然知道彪罗的精神状态,这并非秘密。他在谈论彪罗的指挥时

没有提到这点，倒显得有些褊狭。当然我们承认彪罗的指挥有时古怪，这使得他的诠释变得夸张。但我们不禁会问，他的指挥是否比同时代的其他指挥诸如李斯特和瓦格纳更夸张。早先的评论家绝不会谴责彪罗的任性，而是觉得他的缺点在于理智太多，感情太少，他们觉得他的音乐过于井井有条。直到二十世纪才有人开始抱怨彪罗对速度的自由态度。结论似乎无可避免。魏因加特纳的错误在于用晚近标准评价彪罗，这是审美的错误。事实上彪罗很大程度上使用瓦格纳的方式指挥，但没有瓦格纳诠释的那种感官效果。还有一桩事实，彪罗在许多年间是欧洲最重要的指挥，也是他的时代最强大的音乐思想家。

15

瓦格纳学派——里希特及其他

彪罗是第一位瓦格纳指挥学派的代表。很快他便后继有人。受过瓦格纳式训练的指挥（除了亚瑟·尼基什之外，但就连他年轻时也受了瓦格纳风格的熏陶）统治了十九世纪下半叶的欧洲。这并非因为欧洲缺乏受人尊重的指挥，当时奥托·戴索夫（Otto Dessoff）活跃在维也纳、卡尔斯鲁厄和法兰克福，他是勃拉姆斯的挚友，1876年指挥了《第一交响曲》的世界首演，还是一位合唱专家。满脸胡子、传统保守的卡尔·雷内克（Karl Reinecke）在莱比锡活跃多年。还有费迪南·勒韦（Ferdinand Löwe）是维也纳和慕尼黑的顶梁柱，他在后世的知名度来自对布鲁克纳乐谱的"纠正"。汉堡和柏林有马克斯·菲德勒（Max Fiedler），他曾来美国指挥了几年波士顿交响乐团，还与柏林爱乐录制了一些早期唱片。维也纳的威廉·格里克（Wilhelm Gericke）也在波士顿待过几年，他是个冷静、精准的守纪律者。约翰·赫贝克（Johann Herbeck）是舒伯特权威，也是维也纳的重要人物

之一。科隆的费迪南·希勒热衷于慢速度，认为在指挥中不应有炫技和个性。莱比锡的约瑟夫·叙谢（Josef Sucher）也很出色，并且极欲跻身伟大作曲家行列。还有一些名字也值得一提：汉斯·普菲茨纳（Hans Pfitzner）、马克斯·冯·席林斯（Max von Schillings）、弗朗茨·施雷克（Franz Schreker），他们都是优秀而投入的指挥。甚至约翰内斯·勃拉姆斯本人也可能成为一位伟大钢琴家或伟大指挥家，但最终安于成为一位伟大作曲家。勃拉姆斯年轻时曾想执棒汉堡爱乐，没有成功是他去维也纳的原因之一，1863 年他在维也纳的一家歌唱学院担任指挥。他只干了一年，八年后他接掌新爱乐协会，指挥了三个音乐季，曲目大部分是十八世纪作品，这些是他的拿手好戏（而且他修改乐谱的程度远比同时代任何指挥都要低）。

但上述人物中没有一位能够造成拜罗伊特早期的指挥团体那样的国际影响力，该团体包括赫尔曼·莱维（Hermann Levi）、菲利克斯·莫特尔（Felix Mottl）、安东·塞德尔（Anton Seidl），特别是汉斯·里希特（Hans Richter）。

匈牙利人里希特由瓦格纳亲自挑选并训练。1866 年，这位二十三岁的年轻人来到特里布申（Triebschen）担任瓦格纳的誊写员和音乐勤杂工。他身材高大、金发、行动迟缓，也许不算才华横溢，但他是个天生的音乐家，可以演奏乐团里的任何乐器，有几样甚至达到了专业水平。他在做学生的时候就常常出现在维也纳音乐学院管弦乐队中，一会儿吹长号，一会儿吹双簧管或巴松，小号或打击乐手缺席时他也可以补缺，还经常坐在小提琴席或是拿着倍大提琴挥弓。（他一生都保持了这种多才多艺。伦

敦《泰晤士报》的音乐评论家曾受邀与里希特共进晚餐,在他家门口听到里面传来一种奇怪的噪音,原来是里希特在练低音大管。)他还是钢琴和管风琴专家,约瑟夫·黑尔麦斯伯格(Joseph Hellmesberger)指挥维也纳音乐学院乐队时他还唱过一段独唱呢。毕业后,里希特在宫廷歌剧院乐队中吹圆号,而瓦格纳总是在搜寻人才,特别是把自己当成英雄而顶礼膜拜的人才,他对里希特没有看走眼。这个年轻人因为能近距离接触著名作曲家、"古往今来最伟大的人物"而乐昏了。瓦格纳可不稀罕简单的谄媚,他把里希特当成家人看待,换来了后者狗一般的忠诚。1866年到1867年里希特整个儿扑进了《名歌手》的乐谱,这正是他日后的拿手好戏。

1869年彪罗离开慕尼黑,瓦格纳提拔里希特接替他的位置。然而里希特的任期只持续了几个月。他辞职的理由是即将上演的《莱茵的黄金》无法体现瓦格纳的真实水平,人人都知道这背后的故事:里希特是瓦格纳的人,没有主子的完全同意他是绝不会辞职的。路德维希二世对他们二人感到震怒。于是弗朗兹·维尔纳(Franz Wüllner)成了半途杀进的程咬金,不仅在1870年指挥了《莱茵的黄金》,还指挥了《女武神》的世界首演。

里希特和瓦格纳从未疏远。尽管里希特为自己找到了稳定的职位(1871年至1875年在布达佩斯国家歌剧院),但他仍旧随时随地听从瓦格纳的差遣,花了许多时间帮助瓦格纳准备《尼伯龙根的指环》的乐谱。所以1876年拜罗伊特开幕季的全套《尼伯龙根的指环》由里希特指挥就毫不奇怪了。接下来的一年他和瓦格纳一起访问伦敦,大获成功,之后他的事业便在英国和维

也纳展开。他在维也纳指挥歌剧和交响音乐会，1879年在英国开始了"里希特音乐会"，1900—1911年执掌哈勒管弦乐团，还指挥过三年伯明翰音乐节。当然他还是拜罗伊特的常客，直到1911年退休；同样理所当然的是，他退休后在拜罗伊特度过余生。有趣的是，他将一生奉献给了瓦格纳，并没有妨碍他对其他音乐的兴趣。没有一位维也纳指挥会忽视勃拉姆斯，但正是里希特在1877年指挥了《第二交响曲》的世界首演，1883年指挥了《第三交响曲》的世界首演。他还在1891年指挥了布鲁克纳《第四交响曲》的世界首演，作曲家对排练如此满意，他给了富裕的里希特一枚奥地利银元，"拿着，买一大杯啤酒为我的健康干杯吧。"里希特真的收下了这枚银元，从此以后把它挂在表链上。

当时的指挥没有一人能够得到如大块头大胡子里希特那般的尊重。但同时他的故作深沉也引起了一些音乐家的不满。看上去似乎里希特虽然天才特出，但却缺乏感性和想象力。事实上，瓦格纳对于1876年里希特阐释的《指环》并不太满意。在科西玛·瓦格纳的日记（当然反映了瓦格纳的看法）中，有一条是写对《指环》的印象："里希特连简单的节奏也不确定……他太坚持他的四四拍了。"1878年瓦格纳写到对指挥很"震惊"，因为"我向来以为是我所知最好的指挥"里希特经常"无法保持好不容易找到的正确节奏，仅仅因为他无法理解为什么应该是这样而非那样"。彪罗也觉得他呆板沉闷，1881年他给女儿的信中说："在听过里希特先生指挥的《名歌手》之后，我感到甚为自得。"如果亚历山大·麦肯齐（Alexander Mackenzie）的话值得采信，那么勃拉姆斯一次在里希特指挥《C小调交响曲》时冲出了包厢，因为受不了指挥那节

✤ 汉斯·里希特是瓦格纳学派最重要的指挥之一。他年轻时便追随瓦格纳左右

纽约公共图书馆藏

拍器似的呆板风格。勃拉姆斯后来还为此大发雷霆。

此外,里希特的曲库不是特别大。他说法国无音乐,并且对瓦格纳和勃拉姆斯之后的音乐发展毫无兴趣(仅埃尔加除外),他嫌恶地扔掉了戴留斯的《布里格集市》(Brigg Fair),说:"这不是音乐。"他面对新乐谱总是感到十分不安,还搞砸了埃尔加《哲朗提斯之梦》(Dream of Gerontius)的世界首演。托马斯·比彻姆

✤ 里希特的四只手臂很有代表性。它们在维也纳歌剧院、拜罗伊特、维也纳爱乐和伦敦四处可见。那阳光灿烂的乐谱封面上写着理查德·瓦格纳几个大字

爵士带着惯常的夸张,到处说里希特只能指挥五部作品,一部也不能再多了。里希特也绝不是一个懂得轻巧的人,他棒下的莫扎特被人形容为跟他本人一样沉重,那可是叫人担心的沉重啊。

然而尽管汉斯·里希特动作迟钝,基本上没什么想象力,速度和节奏方正且没有弹性,但他拥有打动观众、令音乐家铭记的力量,被许多有识的观察家誉为当时最好的指挥。在自己熟悉并热爱的音乐上,里希特无疑拥有一种令人无法抗拒的力量。他的

指挥宏大、滴水不漏,有一种累积的推动力,毫无矫饰,用坚定的节奏和巨大的力量直接将你带进音乐的心脏地带。

萧伯纳是里希特的拥趸,他看了里希特1877年在英格兰的头几场演出。萧伯纳说乐团并不太喜欢瓦格纳,但是非常喜欢里希特,因为他会说他们的语言。"他从不会像一个跳战阵舞的野蛮人那样打手势。"他对于音乐的态度十分谦卑,总是将音乐置于自己之上。这种谦卑为音乐带来了尊严,观众也有所感受。后来当里希特被邀执棒伯明翰音乐节时,还引起了一阵风波。包括亚瑟·苏利文(Arthur Sullivan)爵士在内的许多人都嚷嚷着要一位本土指挥,萧伯纳则觉得这提议荒谬至极。"乐团得被骂才行,一个德国人这方面很在行,因为除了美国之外,用英语骂人这项技术已经灭绝了。"萧伯纳力挺里希特,他觉得后者是位指挥天才,能够"在演奏音乐中进行诗性的创作"。令萧伯纳印象深刻的是里希特的直觉。"一个把研究节拍器的成果带给音乐的指挥,是人人讨厌的家伙;一个把研究音乐的成果带给乐队的指挥,如果他的研究恰当,就是个好指挥。里希特正是好指挥。"萧伯纳显然熟读了他对瓦格纳音乐、旋律等的论述。

无论如何,里希特比起当时的英国指挥实在高明太多了。萧伯纳笔下的前里希特时代的普遍状况也十分好笑,其中有一段描述威廉·库津斯(William Cusins)爵士指挥的爱乐乐团:

> 库津斯先生浑身上下每一英寸都是一位彬彬有礼的英国绅士,他常常对着乐队做吃惊状,只不过他们教养过于良好,以至于视而不见。他明白他们一百样都不对,他们却觉得他

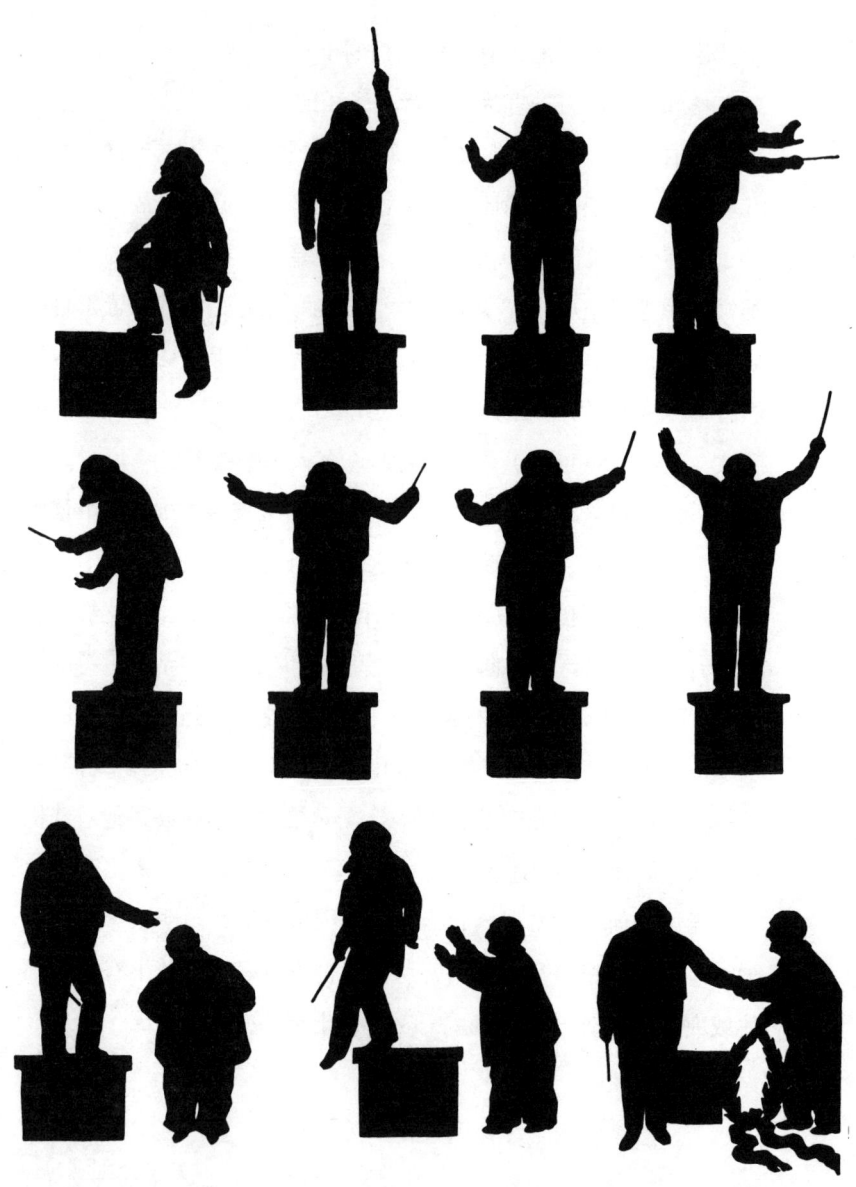

✤ 里希特指挥布鲁克纳的交响曲。最后三个剪影中出现了作曲家。不通世故的布鲁克纳曾经给了里希特一银元的小费

奥托·伯勒尔（Otto Böhler）博士所作剪影

们一百样都没错。看到这两方面都极为罕见的低技术水平,你就会明白爱乐在库津斯时代没散伙简直是万幸呐。

萧伯纳暗示英国指挥只会让乐团吹气或摩擦[1],而里希特却带来了"持续音调的力量"。

德彪西也对里希特印象深刻。他听过里希特在拜罗伊特早期的演出("当时他的头发和胡须还是金红色"),感到极度兴奋,几年后再次听里希特的演出还是一样激动。对于德彪西来说,里希特是所有瓦格纳指挥中最伟大的那一位,旁人不可能达到更完美的境界。"如今他的头发所剩无几,但在金丝眼镜后,他的双眼仍旧闪耀着神采。那是一位先知的双眼,他的确是一位先知……如果里希特看上去像一位先知,那么当他指挥乐队时,就是全能的上帝;你不禁会联想,如果上帝本人要开始这样一项事业,也会向里希特讨教诀窍吧。"

德彪西给出了一张里希特行动时的肖像。他用一支小指挥棒,左手指挥着每位乐手的演奏。"这左手像波浪般千变万化,柔软得令人难以置信!当看上去已经不太可能再取得更丰富的音响之时,他双臂一振,整个乐队便腾跃起来,像是要横扫一切顽固的冷淡那样开始了一轮猛攻。然而这一切都完成于无声的动作之中,毫无矜夸之感,从未引起观众不快的注意,也从未在音乐和观众之间造成隔阂。"

里希特指挥动作之精简是公认的。他的小指挥棒装有一个厚

[1] 吹气指管乐,摩擦指弦乐。——译注

软木把手，使他可以用整个拳头紧紧握住。他的手腕很松，由肘部支撑，他的指挥棒所到之处有种傲气，他的手臂很少高过肩膀。在维也纳歌剧院的乐池中，他坐在一张舒适的藤条椅上，打拍子清晰而直接。他和继任者古斯塔夫·马勒对音乐的见解并不一致，两人不论在情感、智性和技巧上都大相径庭。马勒一接手维也纳歌剧院，便抱怨里希特——里希特！——根本不懂瓦格纳的速度。要知道里希特是在瓦格纳的亲自指点下准备了《名歌手》和《指环》，他理应知道这些歌剧应该如何进行，而马勒只是说："也许他当时知道正确的速度，但之后他又忘记了。"而另一方面，里希特说马勒过于紧张，完全不理解音乐的内涵。

乐手们都尊重里希特，尽管他有时候会成为他们痛恨的类型。阿德里安·鲍尔特爵士（Adrian Boult）听到一位老同事回忆里希特去伦敦的第一年，"一个坏脾气的德国人，大胡子下面总在嘟囔什么，一双利眼极少懈怠。他身上似乎没有什么招人喜爱的地方，乐团（当时人要比现在强硬许多）越来越不喜欢他"。他从不忘记错误，如果哪个乐手搞错了一个音符，这个倒霉蛋就会被不停地提醒，可能是一年后，可能是五年后，或者无论什么时候再演同样的曲目时。"请记住，第 32 号之后的第三小节，是降 E，而不是 E。"不过令乐手们钦佩他的一件事是，只要他自己犯了错，他会第一个让乐队停下，承认错误，哪怕面对观众亦是如此。他熟记曲目（尽管面前永远放着一本乐谱），像金字塔般坚固，从不动肝火，从不说教，从不改变自己的音乐理念。他是个技术派。一次他被问及对正在排练的一部新作的看法，他说："我不是评论家，我是指挥。"他的节奏绝对可靠。他会说节奏是体，旋律

是血肉。不论是作为一个人还是一位诠释者，他从不兜圈子，总是直截了当。这也包括他的节拍，一位乐手说里面的空间足够容纳无数音符。里希特从未宣称自己有任何特殊天分，只说自己是个匠人。

乐团会出神地坐在那里，等待他的大胡子里迸出珠玑之语。里希特的英文是个传奇。他会要求"乐情些"（热情些），会要求让声音"消西"（消失）在远方；一次他问火车售票员买两张车票，"一江（张）给我回来，一江（张）给我太太不要回来"。一次他发现乐队席间有几个空位子，于是说："我看到几个不在这里的人。"他担心一名乐手酗酒过度，于是推心置腹地说："白天他干杯又干杯，一到晚上，他就不行了。"

通常有如此名望的指挥肯定会被美国邀请。亨利·希金森希望他去波士顿交响乐团，里希特差点儿就签约，不过最后还是退缩了。他并不期待漂洋过海，也不想在美国生活，关于后者他听说了很多可怕的事情。1907年奥斯卡·汉默斯坦（Oscar Hammerstein）宣布他将接棒曼哈顿歌剧院，里希特再次找到了不去的借口。

但是两位伟大的瓦格纳追随者去了。一位是在美国定居的安东·塞德尔，一位是菲利克斯·莫特尔，后者在美国的事业可谓短而又短。塞德尔在莱比锡学习期间引起了里希特的注意。里希特将他介绍给了瓦格纳，1872年他开始担任瓦格纳的秘书和助理，并很快成了左膀右臂。"如果没有了我的塞德尔我该怎么办呀？"瓦格纳会说。后来他在莱比锡和不来梅指挥歌剧，1885年去了大都会歌剧院，他是去接替猝然去世的列奥波德·达姆罗什（Leopold Damrosch），负责德国曲目的引介；他为美国观众带去了《名歌

手》《特里斯坦和伊索尔德》《莱茵的黄金》《齐格弗里德》和《众神的黄昏》。他对这些剧目十分精通。"如果我忘记了其中一句,"让·德·雷什克(Jean de Reszke)说,"我就看看塞德尔的嘴唇是怎么动的。"1891年他执棒纽约爱乐乐团。很明显他在那儿不算太成功,给人感觉他的强项在歌剧上。詹姆斯·亨内克(James Huneker)写道:"得老实说,有些古典曲目是他在爱乐协会音乐会上头一回指挥,这可不是推测,是事实。"而且,塞德尔还有擅改经典的恶名,指挥家可以胡作非为不受惩罚的日子已经一去不复返了。塞德尔在爱乐的主要成就是首演了德沃夏克的《自新大陆交响曲》。1898年他四十七岁时英年早逝——一位了不起的天才,却未能完全施展。

莫特尔在美国的经历可谓悲惨。1903年他初到大都会歌剧院时满怀希望,不想却陷入了一种令所有指挥都会感到困扰的情形——缺少排练,缺少权威,这在当时全世界的歌剧院都很常见,即便今天在美国依然司空见惯。在第一次指挥了《莱茵的黄金》后,他向经理海因里希·康里德(Heinrich Conried)抱怨一位次女高音在唱女高音的角色(莱茵仙女中的一个)。"那样可不行,指挥先生,"康里德亲切地说,"你知道这点,我亲爱的莫特尔。我知道这点,作曲家也知道,但是观众知道吗?"康里德拒绝改正,莫特尔只好听天由命。他是位极为重要的指挥,但在纽约影响甚微,而且1904年之后再也没有去过美国。

他作为舞台指挥参加了1876年全套《指环》的演出,是瓦格纳麾下三虎将(里希特、塞德尔、莫特尔)之一。瓦格纳提及拜罗伊特早期的指挥时,认为莫特尔的《特里斯坦》是迄今最好的,

就像里希特的《名歌手》和莱维的《帕西法尔》一样。多年来莫特尔一直是拜罗伊特的常客。圈内人觉得他作为男人有些过于软弱了,随时随地准备妥协(他向康里德投降即可证实这一点),而且他过于焦虑,也无法取悦科西玛。瓦格纳去世后,拜罗伊特的管理运行和艺术政策都由科西玛掌握,她开始当仁不让地告诉指挥家们应该如何指挥。她无法令坚定不移、沉着冷静的里希特信服,不过似乎可以将莫特尔玩弄于股掌之间。坊间传言科西玛把莫特尔的脑子搞得一团糨糊,以至于1888年他指挥的《帕西法尔》是场灾难。据魏因加特纳说,听话的莫特尔之所以能够指挥《帕西法尔》,仅仅因为科西玛急于除掉莱维,后者是犹太人,会带来腐化的影响。她成功了。"他们对于旺弗雷德[1]赶走了莱维感到十分高兴,"魏因加特纳说,"现在《帕西法尔》第一次到了正确的人手中;它将以基督徒的方式演出,成为焕然一新的作品。"魏因加特纳还挖苦跟随瓦格纳学习过这出剧目的莱维:"1882年是个犹太人,1888年(莫特尔接手那年)还是那个犹太人。"莫特尔指挥的速度"很拖,而且支离破碎。从1882年起被灌输进乐团和歌手们脑子里的观点全部被推翻了"。但是科西玛很高兴。"莫特尔是唯一一个掌握了正确的速度的人。"她说,还在一次公开演讲中表示如今《帕西法尔》终于神圣化了。

从1903年直到1911年在慕尼黑去世,莫特尔担任的主要职位都在卡尔斯鲁厄,他在那里建立了德国最好的歌剧公司之一。他还担任许多客座指挥的工作,在交响乐领域同样活跃。他粗

[1]瓦格纳在拜罗伊特的别墅。——译注

✤ 拜罗伊特三杰:赫尔曼·莱维(左)、菲利克斯·莫特尔(中)和汉斯·里希特(右)。莱维是犹太人,却被瓦格纳选为《帕西法尔》的首演指挥

壮健硕，作为指挥毫无矫造之态。对于《波士顿书摘》(Boston Transcript)的评论人来说，他代表了"身体的力量。他刚毅地站定，专业地对着乐团和观众微笑，他挥动指挥棒的方式清晰而准确，左手毫不费力地在空气中画着音乐的轮廓"。据传他还偏爱慢速度，他的指挥权威而透彻。作为少数几位对法国音乐有兴趣的德国指挥，他指挥了大量柏辽兹、弗朗克、夏布里埃的作品，也是最早演出德彪西的指挥之一，把《佩利亚斯与梅丽桑德》搬上了慕尼黑的舞台。

在慕尼黑接替莫特尔的布鲁诺·瓦尔特一直坚持莫特尔是当时最伟大的指挥之一，不论指挥莫扎特还是瓦格纳时都极具想象力。"他具有天生音乐家的直觉，适用于任何音乐流派。"萧伯纳对他也感到惊艳，他的"严密、精练和高品位使得音乐具有精密仪器般的准确和优雅"。萧伯纳还称他是一位极有说服力的指挥，"尽管大家都说他慢，但如果正确速度恰好要求快时他也可以飙速……兴奋正好与他的沉着互补，而非破坏；他的速度和精力好比一个强壮的人站在水平地面，而非一个凡夫俗子走下坡路。"对萧伯纳来说，莫特尔唯一可能的对手就是里希特。莫特尔是位晓畅而柔韧的匠人，拥有品位、简洁、自然以及完美的技术。W. J. 韩德森（W. J. Henderson）写道："他朝这边看看，朝那边点点头，一只手上抬或下压便足矣，乐手们知道他要什么。"

在慕尼黑有许多关于莫特尔和女歌手们的坊间流言。他喜欢女人，正如一则讣闻隐晦指出的那样，莫特尔培养了女歌手们，而不是有前途的年轻指挥们（指他没有徒弟）。他的第二次婚姻让人们说长道短。他和一位叫亨丽埃特·斯坦德哈特娜（Henriette

Standhartner）的女歌手离婚后，与一位叫丝丹卡·法斯宾德（Sdenka Fassbender）的女高音交往。她是他最后一次演出中的伊索尔德，而他在乐池里犯了心脏病（瓦尔特称正当法斯宾德唱到"注定要死的头，注定要死的心"时莫特尔发病了）。当时他脸色发白，呼吸困难，把指挥棒交给了乐队首席，被搀进房间后又发作了一次。之后他只活了一个星期，在病床上和他的丝丹卡结了婚。

赫尔曼·莱维是拜罗伊特早期四巨头中的最后一位，在里希特、塞德尔、莫特尔之后加入。莱维是犹太人，父亲是位拉比。他成了一个光芒四射的音乐家，一位高尚的人。1872年到1896年他在慕尼黑达到了事业巅峰。他与勃拉姆斯亲善，起先是反瓦格纳派。之后他突然转向瓦格纳阵营，使勃拉姆斯完全无法理解。1875年二人大吵了一架。勃拉姆斯无法相信一个人可以在没有任何利益驱动的情况下有如此大幅度的转变。他拒绝与莱维说话，1878年后二人再也没有联系。

瓦格纳很欣赏莱维的指挥，而且莱维在慕尼黑是路德维希二世的宫廷乐队指挥，正是后者出资建立了拜罗伊特。在瓦格纳心目中，莱维无疑是指挥《帕西法尔》的不二人选，即便他不喜欢犹太人。瓦格纳觍着脸企图说服莱维受洗为基督徒，这项建议并没有说动拉比的儿子。最后瓦格纳铤而走险，给莱维看了一封匿名信，信中指责瓦格纳允许一个犹太人指挥《帕西法尔》这样一部基督徒作品。此举没有赢得莱维的好感，他认为瓦格纳应该自己把信收好。在一番考量后，莱维要求辞去歌剧院的职务。然而瓦格纳从未让自己的反犹倾向干扰艺术判断，他设法平息了此事。

关于莱维的指挥艺术，记载和传闻并不多。据说他高度敏感、

有想象力、内向——一位给人灵感的指挥，像马勒那样，会激情燃烧，把尘世抛诸脑后。像马勒那样，他也会飘忽不定。一些踏实的人物如里希特、莫特尔总能让人倚仗，而莱维如果不在状态，就只是做做样子而已。彪罗一次恶批了莱维指挥的《第九交响曲》，那是1897年，莱维刚刚离开慕尼黑，并经历了一次精神崩溃，他当时已经一半入土。在最佳状态时，莱维可能是一位电光四射的指挥。

16

美国和西奥多·托马斯

美国是一个管弦乐团的国度,没有太多歌剧传统。当它还在成长为超级大国的青春期,就已经成立了一支永恒的乐队——纽约爱乐协会创立于1842年(同年维也纳爱乐创建)。甚至在1842年之前,已经有几次创建美国管弦乐团的尝试了。十八世纪末的新奥尔良有许多音乐活动(没有人写过那个城市的音乐史;如果写的话,结果会出人意料),中西部音乐活动频繁的地区也有零星的努力。1819年辛辛那提成立过海顿协会,1838年圣路易斯成立过音乐基金会,1842年芝加哥音乐协会成立,1850年爱乐协会成立。十九世纪六十年代摩拉维亚人汉斯·巴拉特卡(Hans Balatka)在芝加哥十分活跃,指挥了许多音乐会。波士顿交响乐团的前身是创立于1865年的哈佛音乐联盟,当时由卡尔·塞兰(Carl Zerrahn)指挥。十九世纪中期许多优秀的音乐家来到美国;当时欧洲革命频繁,他们只好收拾行囊,来到新世界安家。美国当时没有任何重要的音乐院校,音乐文化贫瘠,

那些外国音乐家很快便能为自己找到一席之地。他们为许多管弦乐团和音乐学院注入了核心力量，正如外国移民形成了有知识、有需求的核心观众一样。重要的美国乐团创建的年代大致如下：纽约爱乐（1842年）、纽约交响乐团（1878年）、圣路易斯管弦乐团（1880年）、波士顿交响乐团（1881年）、芝加哥交响乐团（1891年）、匹兹堡交响乐团（1896年）、费城管弦乐团（1900年）。

早年的纽约爱乐以纽约出生的小提琴家乌雷利·希尔（Ureli Hill）为主心骨，他曾师从施波尔。他指挥过一些音乐会，正如亨利·克里斯蒂安·蒂姆（Henry Christian Timm）、西奥多·艾斯费尔德（Theodore Eisfeld）、威廉·沙尔芬贝格（William Scharfenberg）、卡尔·伯格曼（Carl Bergmann），这四位都是德国出生，都是优秀的音乐家。优秀，但不伟大。第一位活跃于美国的伟大指挥家是德国人西奥多·托马斯（Theodore Thomas），他十岁时举家从汉诺威迁往纽约，所以托马斯可以算作是美国产物。

十岁的托马斯已经初显才华，他能够在剧院、沙龙和舞池乐队里拉小提琴为家里增加收入。他父亲是个乐师，给了他一些训练，剩下的全靠自学。少年时代他曾在美国南部进行音乐会巡演，为自己打的广告语是"神童T.T.大师"。他自己担任经纪人，自己做广告，自己站在门口收门票，然后冲到后台穿上正装，开始演出。他本有可能变成杂耍猴子，但他内心深处的音乐冲动极为纯洁。于是他得以保存理想，同时尽可能地谋生，包括1853年来到朱利安的乐团（尽管他对朱利安夸张的怪异姿态感到恶心）。从一开始，托马斯就全心相信好的音乐对人民来说是必需品，而非奢侈品。他下定决心要成为那个为人民带来好音乐的人。

工作必须有人来做。说美国音乐什么都可以，但不能说它不存在。一些曲目比如《布拉格之役》（The Battle of Prague）或斯金纳的《卡梅隆快步》（The Cameron Quickstep）曾被尊为古典音乐的巅峰之作。1852年纽约最引人注目的是小鼓手马什大师。宣传单上说，马什大师年仅四岁，可以同时在两只鼓上演奏。波士顿当时偏爱《铁路快步舞》（The Railroad Galop），演出时会有一个小型蒸汽火车绕着舞台开。音乐厅则完全不存在。纽约的爱乐系列音乐会最早在沃克街和里斯本纳街之间的百老汇舞厅阿波罗厅举行。这厅里连椅子也没有，为开音乐会特意从外面搬来了木板凳。这些音乐会实际上只不过是业余活动罢了。当时的乐团通常不健全，这就意味着双簧管或单簧管部分得由小提琴来演奏，要么就是圆号部分让中提琴或大提琴来拉。

托马斯起先没有任何成为指挥的征兆。他看上去对乐手的身份很满意，在乐团里当当自由人，或是加入威廉·梅森（William Mason）的乐队演奏室内乐。1860年疯狂迷上了学指挥。一个有名的段子说，《犹太女》（La Juive）计划在老音乐学院演出，指挥卡尔·安许茨（Karl Anschütz）突然染病。在完全没有提前准备的情况下，托马斯被叫去救场。据威廉·梅森回忆，乐队已经就位，观众在等候，唯独没有指挥。托马斯正好住在两个街区外，一位代表冲进了他的公寓。他会帮忙吗？托马斯从来没有指挥过歌剧，也没听说过《犹太女》。但这是大好的机会。他立刻赶来，指挥了这场演出。历史没有记载演出的效果，但是你可以猜到。托马斯得到了安许茨的职位。

两年后他第一次指挥了交响音乐会，从此他跟小提琴说再见。

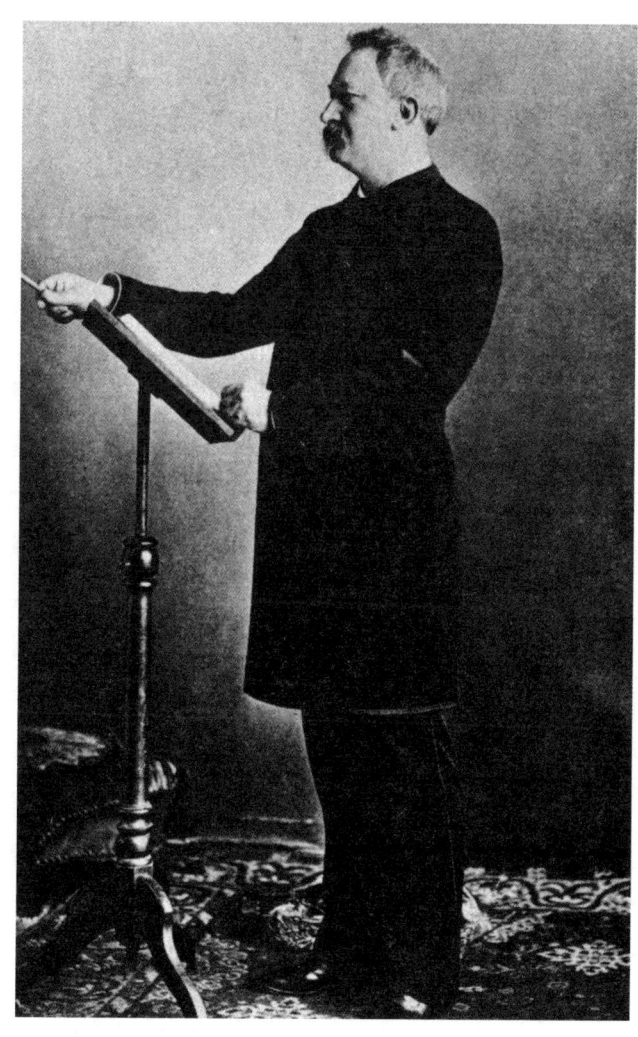

✤ 西奥多·托马斯是美国的第一位伟大指挥,也是美国管弦乐文化最重要的推动者

马克斯·普拉茨(Max Platz)收藏的照片

1864年他创立了西奥多·托马斯乐团,在欧文音乐厅演出"交响乐晚会",他还首创了一系列夏日户外音乐会。他选择的曲目大多是当时流行的垃圾音乐,但他也总会在其中夹带一首莫扎特交响曲或贝多芬序曲。观众和一些评论人很厌恶在这种晚会上听到阴魂不散的古典乐,有一次托马斯用小提琴和中提琴演莫扎特的《交响协奏曲》时,《论坛报》(*Tribune*)的评论员大声抗议:"我宁愿死也不要再听这种演出。"

1867年托马斯在欧洲,边听边记笔记。在自传中,他承认受到了卡尔·埃克特(Karl Eckert)指挥风格的影响。埃克特擅长歌剧,活跃于巴黎、维也纳、卡尔斯鲁厄和柏林等地。回到纽约后,托马斯在中央公园花园(不是在公园内)组织了音乐会,靠卖德国啤酒赚经营费。起先他的乐团只有40个人,后来扩充到60人。每周有一天晚上他会指挥交响乐之夜,哪怕其他较轻松的音乐会上他也会试着加进一些厚重的曲目。到了1870年他已经可以偶尔以整首交响曲作为一场音乐会,到了1872年他开始指挥瓦格纳专场音乐会。后来又有了勃拉姆斯和理查·施特劳斯专场。没过多久托马斯就得到了美国最好的乐团,实际上也是全世界最好的乐团之一,至少这是安东·鲁宾斯坦在1871年巡演美国时说的。也许这位伟大的俄国钢琴家仅仅在对土著人表示客气,但种种证据表明托马斯的确有非凡贡献。1883年亨利·梅普森(Henry Mapleson)把歌剧公司从英国带到美国时,和托马斯打过交道,他的回忆录(出版于1888年)中有片言只语:

说到美国乐团,我想插一句,他们的卓越很少受到英国

外行的怀疑……英国唯一一支具有完美乐团潜质的是查尔斯·哈勒爵士指挥的曼彻斯特管弦乐团。比哈勒爵士这支优秀乐团更大也更好的是拉穆勒先生的乐团。

比拉穆勒的乐团更好的是科洛纳先生的乐团。但是我会毫不犹豫地说，科洛纳先生的乐团在雅致、音调的丰富、力量、表达的优美方面都不及西奥多·托马斯先生指挥的一百五十人（梅普森有些夸张）的美国乐团。这支乐队的乐手们大部分是德国人，而杰出的指挥家本人至少在血统上也是德国人。不过撇开所有国籍的问题，我只想说托马斯先生指挥的乐团是我见过的最好的乐团。

梅普森还加了一处他认为颇值一提的对于美国乐团的观察：

让我说一说与他们相处时注意到的特别之处。他们浸淫在完全平等的精神中，每位乐手拿到的薪水一样多。也就是说，第一小提琴和大鼓完全在同一起点上。在英国，我们给第一单簧管的薪水要比第二单簧管多，而乐队首席更会得到一些额外的补贴。在美国，任何乐手在报酬上与其他人没有差别。

梅普森还提到了托马斯乐团的一些细节，他认为该团成功的主要原因是人员的稳定性。托马斯是美国第一位保证乐手全年聘期的指挥。他的交响乐之夜系列持续了十年，在轻音乐会之外举办了一千一百八十七场类似活动。他还带乐团四处巡演，直到1888年才解散。多年来乐团一直在四处演出，其行程被称为"托

马斯高速",从新英格兰到新奥尔良到东海岸。音乐会的场所也各式各样——公园、火车站、舞厅、剧院、教堂。托马斯宣扬音乐的方式就像福音传教士四处云游传教。

1878年托马斯接掌了新成立的辛辛那提音乐学院,两年后回到纽约指挥爱乐乐团,和美国歌剧公司搅在一起而破了产。美国歌剧公司坚决主张歌剧应该用英语演唱。托马斯简要地总结:"意愿良好,管理糟糕,没钱。"不过托马斯没有让破产拖自己的后腿,仍旧马不停蹄。直到他1891年组建芝加哥交响乐团时,他的身影出现在许多城市,包括1876年在费城举办百年音乐会。为了百年音乐会,他付重金委托瓦格纳作曲,也就是《百年庆典进行曲》(Centennial March),这作品是堆垃圾,而托马斯也从未原谅瓦格纳的"侮辱"。

1880年到1890年间纽约经历了一段音乐繁荣期。安东·塞德尔在曼哈顿、科尼岛和布鲁克林音乐学院指挥交响音乐会,列奥波德·达姆罗什带着纽约交响乐团与爱乐较劲,大都会歌剧院以过目难忘的阵容上演了瓦格纳歌剧,新建的卡内基音乐厅(建于1891年)里装满了来自欧洲的伟大艺术家,载誉无数。也许托马斯觉得自己在纽约的事业已完成,也许他并无所谓塞德尔和达姆罗什盖过自己,也许他仍在追求梦想,他总是忙碌不休。于是,在1890年,一位显赫的芝加哥商人查尔斯·诺曼·费(Charles Norman Fay)问托马斯:"如果我们给你一支永久乐队,你愿意来芝加哥吗?"托马斯急不可耐地抓住了机会:"如果你们给我一支永久乐队,让我下地狱都行。"

他搬去芝加哥,在1891年10月17日指挥新乐团演了第一场

音乐会。第一个音乐季结束时,他已经训练出了一支优秀的乐队,也造成了巨大的赤字,还结下了所有能想见的梁子。赞助人和媒体开始窃窃私语,到1892年世界博览会期间达到白热化。托马斯是世博会的音乐总监,他发现自己卷入了滑稽歌剧般的暗算里,差点儿丢了饭碗。起因是钢琴。斯坦威(以及其他几家东部生产商)没有参加展览。计划在世博会现场表演的钢琴家指名要斯坦威钢琴,却被告知不能弹没有参加展览的钢琴。但是帕德雷夫斯基(Paderewski)偷运了一架斯坦威钢琴到自己的音乐会现场,于是托马斯被拖下水,受控从斯坦威那里接受了贿赂。他被解除了音乐总监的职务,却坚持不走,他是个斗士。于是所有事情一团糟。一派实权势力反对托马斯的独断作风以及为芝加哥交响乐团制定的没有前途的曲目政策,竭尽全力把他赶回了纽约。大部分芝加哥报纸站在反托马斯阵营,他们用各种恶劣的言论诋毁他。当时的报纸几乎可以任意胡说,针对诽谤的法律十分简陋。下面便是一则风凉话文章的实例,来自1893年11月11日的芝加哥《先驱报》(Herald):

> 托马斯先生应该去德国北部的山地军营里当营房乐队指挥。
>
> 他天生是个小个儿暴君,一个沉闷无趣、固执己见的人,他在这片接受了他的土地上有过无数机会,却年复一年叫那些乐观地期盼他坚持下去的朋友失望。生来就指望别人对他大方,毫无顾忌地抵制来自任何方面的合理请求,只顾自己不管别人……功利的守财奴……完全没有威望可言……野蛮

而冷酷无情……他试图用骠骑兵的铁蹄践踏任何与自己的虚荣、自私和任性作对的事物。

全美国的报纸都在关注这场骂战的进展，托马斯终于辞去了世博会的职务。但他没有离开芝加哥交响乐团，即便是在希金森（Higginson）大力邀请他加盟波士顿交响乐团的情况下。芝加哥报纸依然不断地攻击他，最后托马斯终于受够了，在1899年辞了职。但是董事会拒绝接受他的辞呈，于是各大报纸变本加厉。对托马斯来说，日复一日拿起报纸总能看到恶毒攻击自己的言论，总不是件愉快的事。他为芝加哥所做的最后一件壮举是促成了交响音乐厅的建成。他几乎是恫吓该市建造音乐厅，总花费七十五万美元，1904年落成。托马斯次年去世，点名弗里德里克·斯托克（Frederick Stock）为继任。托马斯在新音乐厅中仅指挥了五场音乐会。

从某种程度说，那些报纸也有一定道理。他的确野蛮粗暴，的确专制独裁，的确冷酷无情地踩了很多人。然而他远比当时任何一位美国指挥都更有真正的高贵感和音乐上的探险精神，没有人能让他背离自己的使命。他曾被问起：你的观众不喜欢勃拉姆斯，为什么你还要指挥他的作品？托马斯挥着拳头："那我就指挥到他们喜欢为止！"他个头不高，仅一米六五，头和身体颇具英雄气概，蓝眼睛、短腿——但是魁梧而果断，在舞台上像个巨人。他让乐团害怕。他在中年时开始谢顶，于是定做了一顶灰色假发。他戴上假发，等乐团都坐定，他挺起肩，大踏步走出去。"现在笑吧，"他严厉地说，"只能笑一次。"他完全没有社交的优雅，

✤ 西奥多·托马斯晚年在芝加哥

芝加哥交响乐团藏

也不能容忍异见。其他音乐家的名望和声誉对他来说一钱不值。当帕蒂（Patti）在他棒下演唱时，想用自己的方式唱；她说："我是女主角。"托马斯纠正了她。"夫人，请原谅。这里我才是主角。"他的老朋友威廉·梅森说，托马斯"生来就是指挥人的"。

他对效率极为痴迷，总是随身带两块手表、两支铅笔，每把锁都带两把钥匙。他的指挥台上永远有两根指挥棒。他会提前半个小时去火车站，"万一我的出租车中途坏了呢？万一碰上堵车呢？"人们本来以为这位强硬，甚至有些矜夸的人物会是位喜怒

形于色的指挥。但事实正好相反。托马斯的姿势极为节制,时常只用眼睛指挥。他可能是伟大指挥家中最不具表演性的。诗人音乐家西德尼·拉尼尔（Sidney Lanier）热情洋溢地用含糊的散文体形容托马斯：

> 看托马斯指挥,本身就是一种音乐。他的指挥棒是活的,充满了优雅和对称美；他几乎没有动作,他几乎不用看乐谱,然而他能看见每个人,听见每个音符,警醒每个乐手,鼓励每种乐器,那么安静,那么坚定,不可思议。没有哪怕一丝胡言乱语,没有哪怕一丁点儿矫揉造作,没有丝毫事物能够影响他。他控制着乐队好像是拿着一支笔,用它写字那般轻松。

托马斯为芝加哥打造了一支反应迅速的杰出乐队。1902年理查·施特劳斯来到芝加哥指挥《查拉图斯特拉如是说》,对乐队的技术大为惊艳,竟然只需要一次排练。当然,托马斯在施特劳斯来之前肯定已经把乐队的命都要排掉了。他本来就有严厉教练的名声,这次更是史无前例。重点在于,施特劳斯很明显同意托马斯对乐谱的解读。

西奥多·托马斯对美国音乐体制的重要性怎么高估都不过分。他对于乐团演奏标准和曲目的提升,比任何个人都要多。哪怕只从他引入美国的音乐中举一小部分,便已蔚为大观：两套巴赫的组曲,贝多芬的几部大作品,柏辽兹的《哈罗德在意大利》,勃拉姆斯的第二和第三交响曲,布鲁克纳的第四和第七交响曲,许多美国作曲家的作品,杜卡斯（Dukas）、迪帕克（Duparc）、多南伊

（Dohnányi）的作品，许多德沃夏克、李斯特、柴科夫斯基和莫扎特的作品，圣-桑、戈德马克和鲁宾斯坦的作品，西贝柳斯的《第二交响曲》和《传奇》(*En Saga*)，理查·施特劳斯的《梯尔的恶作剧》《堂吉诃德》《英雄生涯》和《麦克白》，许多瓦格纳歌剧的音乐会版。他变化万端，拥有高段位的辨别力。他不仅有大胆的想象力，更重要的是决心：一种无法被弯曲的意念，更别说折断了。正是他，带着西奥多·托马斯乐团四处巡演，第一次为美国大众带来了交响音乐。托马斯是先锋、教育者、组织者、好事者，更是一个杰出的有远见的指挥。他的曲目在当时肯定比其他任何地方（包括欧洲）的曲目都要有趣，都要激动人心。他一旦开始，就绝不放弃。他告诉乔治·P.厄普顿（George P. Upton）："我已经挥了十五年指挥棒，还没看出人们比我起步时有多少进步，但是——"他一拳捶在桌子上，"我会继续，哪怕要再挥十五年。"托马斯的确坚持到了，活着看到了一种伟大的音乐文化在他的国家诞生。这里面有他的大功劳。

17

法国三杰

在阿伯内克之后,十九世纪三位最重要的法国指挥分别是朱尔·帕斯德洛普(Jules Pasdeloup)、查理·拉穆勒(Charles Lamoureux)、爱德华·科洛纳(Édouard Colonne)。事实上,他们是当时法国仅有的三位给人留下深刻印象的指挥。帕斯德洛普尤为重要,因为他为法国引介了许多新音乐。有趣的是他对法国音乐不太感兴趣,尽管他也指挥过一些重要法国作品的首演。他的真爱是德奥作品,特别是海顿、莫扎特、贝多芬、舒曼和瓦格纳。

像几乎所有法国指挥一样,帕斯德洛普也是音乐学院的产物(主修钢琴和作曲)。1851 年他创建了音乐学院青年艺术家协会,并于 2 月 20 日指挥了第一场音乐会。有人说他转向指挥是因为作曲上的完全失败。他的乐团是从音乐学院学生中招募,他的指挥也明显属于老派,用的是一把小提琴弓。后来他又在冬之马戏团馆组织了流行音乐会,指挥一支更专业的乐团。该音乐会一直坚

持到 1884 年，在无人注意的情况下安静地结束。那时科洛纳和拉穆勒已经占领了法国管弦乐舞台。帕斯德洛普带着他的流行音乐会去了蒙特卡洛。1886 年他回到巴黎，想要恢复以前的系列音乐会，然而一年后他辞世之际，此事也没有太多进展。

他重要，却没有得到音乐圈的尊重。事实上他并不是一位出色的指挥。他毁了弗朗克的《交响变奏曲》（*Symphonic Variations*），因为没有能力指挥好最后部分，他明显的缺陷导致了一次公开丑闻。比才在被迫与帕斯德洛普打交道时颤抖着说："帕斯德洛普正在排练我的一首交响曲。他真是个闷罐子！"作曲家欧内斯特·雷耶（Ernest Reyer）对他也没多少敬意。"帕斯德洛普其实在听乐队的指挥。"雷耶尖锐地观察到了这一状况。据说雷耶是全巴黎唯一一个嗓门大过帕斯德洛普的人，而后者不仅用语刻薄，更有一套对付作曲家的法子："如果你觉得你能做得更好，那就由你来指挥，我来作曲。"他对雷耶也故技重演，当时在场的人都永生难忘那接下去的吼叫竞赛。1860 年帕斯德洛普指挥了圣-桑的《A 小调交响曲》，作曲家向他表示感谢。帕斯德洛普的答谢也很有个性："我演它是因为它让我高兴，而肯定不是因为我想让你高兴。我不需要你的感谢。"难怪他没有什么朋友。不过他率先为巴黎引介了舒曼，特别是瓦格纳的作品。帕斯德洛普是法国最早的瓦格纳迷。

科洛纳的职业生涯从在帕斯德洛普的乐队里拉小提琴开始，他更有天分。法国指挥多从弦乐演奏起步，正如德国指挥多从钢琴演奏起步。（除了阿伯内克、科洛纳、拉穆勒之外，我们还会想到安德烈·卡普莱、沃尔泽·斯特拉兰姆、皮埃尔·蒙特、查尔

斯·明希。）科洛纳除了在乐队演奏之外，还演过不少室内乐，之后抛下一切转向了指挥。他早年颇喜欢在美国指挥。詹姆斯·费斯克（James Fisk）上校在纽约成立了一间喜歌剧公司，请科洛纳来当乐队首席。公司没成功，但科洛纳留在了纽约，当了尼布罗花园（Niblo's Garden）的乐团指挥。1871年他回到巴黎创立了大饭店系列音乐会，1873年组织了国家音乐会。当时他不过是个生手，边做边学，被他选中的一些作曲家也不会心怀感激。1873年他与国家乐团首次合作，演出了弗朗克的《救赎》（*Rédemption*）。当时文森特·丹第（Vincent d'Indy）指挥合唱团，他对于弗朗克的音乐被毁感到怒不可遏：

> 乐队十分可恶，声乐部分要找到伴唱进入的点实在太难了——甚至连点都没有！但这是指挥的失误，他实在太嫩了。

科洛纳的毕生事业始于1874年，那年他创立了夏特莱音乐会（后来改为科洛纳音乐会艺术联盟）。他立刻开始与帕斯德洛普竞争，并批量引介了法国新音乐学派的作品——马斯内、拉罗、杜布瓦、弗朗克的部分作品（他并不理解也不喜欢弗朗克的音乐）、圣-桑等等。后来他指挥了柏辽兹音乐，将后者放进了音乐版图。1891至1893年他还指挥歌剧，在法国首演了《女武神》。他离开歌剧院的原因是工作太辛苦。除了科洛纳系列音乐会之外，他还在新剧院（Nouveau Théâtre）组织了增补系列音乐会，并在欧美各地担任客座指挥。这些活动一直保持到1910年他去世。

乐手们认为科洛纳远不是技术专家。皮埃尔·蒙特曾多次观

✤ 爱德华·科洛纳创建了一支著名管弦乐团,该乐团多年以他冠名

纽约公共图书馆藏

✤ 查理·拉穆勒,十九世纪末法国三杰之一

纽约公共图书馆藏

✤ 朱尔·帕斯德洛普是继杰出的阿伯内克和柏辽兹之后出现的第一位法国重要指挥

埃里克·沙尔收藏

法国三杰

摩科洛纳指挥，他称科洛纳为人难以相处，却是个优秀的音乐家，"不过我无法仰慕他的指挥技术；他的手臂沉重，缺乏天生指挥家的那种天然的松弛感，而这种松弛感让音乐的每个乐句得以传到乐队。他的手臂和手没什么天赋"。与此同时，乐手们也承认科洛纳拥有热情和气质。美国著名乐评人菲利普·黑尔（Philip Hale）曾将当时两位最优秀的法国指挥相比，"我在巴黎读书时听过科洛纳和拉穆勒的音乐会。拉穆勒的演出更完善，他在细节的比例方面感觉更好，但常常在该热的地方变冷。科洛纳则让人热血沸腾。当圣-桑被问到更喜欢这两位中的哪一位时，他回答：'都喜欢。拉穆勒更精确，也更冷。科洛纳松懈，但更有灵感。'"

蒙特并没有详细解释为何科洛纳难以相处，但有许多其他佐证。科洛纳对于乐团拥有绝对权力，乐团简直是他的私人财产：他（跟拉穆勒一样）经营自己的音乐会，请乐手，付钱，承担经济风险。自然在这种情况下，他有权进行无限期的排练。他会早上九点开始，到了中午还在说："从头再来一遍。"出了问题的作品可能是《浮士德的劫罚》或是其他篇幅相当的鸿篇巨制。如果有人开始焦躁不安，科洛纳会狠狠地盯着他说："嗯，看上去你不喜欢这音乐。"于是这乐手立刻会表现出对音乐的热爱。

拉穆勒是三杰中真正的技术派，他棒下的乐队表现出一种当时法国所未见的清晰和精准。拉穆勒在多支乐团中担任过小提琴手，1873年他建立了神圣和谐协会（Société de l'Harmonie Sacrée），指挥了《马太受难曲》、亨德尔的《犹大·马加比》和《弥赛亚》以及其他大型合唱作品。这些令他成为重要指挥。先是

喜歌剧院聘请他，之后是巴黎歌剧院。1881年他开始了拉穆勒系列音乐会，曲目相当先锋。拉穆勒不仅继承帕斯德洛普成为法国的瓦格纳运动领袖（1887年他指挥了《罗恩格林》的巴黎首演），也是较早的施特劳斯迷，除此之外，他还支持新法国学派。

他比帕斯德洛普和科洛纳都更有表演能力，甚至在担任指挥暨经理上也比科洛纳更进一步。科洛纳只是聘请乐手，拉穆勒还提供乐器。他还请了一位乐器工匠专门保养乐器。每场音乐会之前，都会有穿着蓝大褂的人出来检查、擦拭乐器，然后把它们放在椅子上，等着乐手们上台。音乐会结束时蓝大褂会出来收走乐器和乐谱。

拉穆勒是个音准狂，他会让每个弦乐手到他房间，根据他的音叉调音。卡萨尔斯说过一个名叫布莱诺陶的乐手的故事，他因为在排练中走音被拉穆勒叫到后台，但他坚持自己没有走音。拉穆勒说："好吧，我来给你讲个故事，是我的亲身经历。我去看望一个生病的朋友，他的房间小得可怜。我一进去就说：'真臭啊！你怎么能住在这儿？'他说：'我什么也没闻到。'布莱诺陶，你知道为什么我朋友闻不到臭气吗？因为他已经习惯了。"

卡尔·弗莱什曾在拉穆勒的乐团里演奏，称他是"我们的全能统治者……一位结实、粗壮、精力无穷、急性子的绅士"。弗莱什本打算一辈子在乐队里拉小提琴为生，但又实在受不了指挥这种生物。而在所有指挥中他对拉穆勒评价尤其低。可能弗莱什不喜欢拉穆勒的粗鲁，"完全没有自制，很少体谅别人"。他羞辱人时快速而连续，"最后会以暴怒结束，对象是成年人，有时是伟大的艺术家，却被当成小学生训斥"。拉穆勒不止一次遭到威胁，他

出门时总害怕遭报复，一次排练时他竟然拔出一把手枪四处挥舞，把乐团吓得不轻。他大叫道："如果有人来找我麻烦，他们会发现我已经准备好了！"

1899年拉穆勒去世后，他的女婿卡米耶·舍维拉尔（Camille Chevillard）接替了他的职务，并成为第一位探索俄国音乐的法国指挥。舍维拉尔还指挥了德彪西《大海》的世界首演，也继承了大嗓门和傲慢的家庭传统。优秀的法国指挥德西雷·安热尔布雷什特（Désiré Inghelbrecht）与舍维拉尔相熟，他认为在那严厉的表面下，舍维拉尔是个善良甚至害羞的人，他每次都把圆顶高帽压低到眉毛，为了掩盖衰弱的视力和虚弱的表情。"他是个仁慈的恶霸。"安热尔布雷什特说。这可能是真的，但种种迹象显示出舍维拉尔并不是一位成功的指挥。在演出不熟悉的音乐时，他的不安全感更明显。德彪西对他毫不信任，曾向安热尔布雷什特抱怨舍维拉尔不敏感，有太多局限。据德彪西称，在科洛纳死后接掌科洛纳系列音乐会的加布里埃尔·皮埃内（Gabriel Pierné，他从1910年起任该职直到1932年退休）要好得多。舍维拉尔似乎被《大海》的复杂程度吓坏了，他甚至建议德彪西自己指挥这部作品。德彪西不喜欢指挥（"我被迫指挥时，在之前、当中和之后都会感到不适"），自然拒绝了。在《大海》排练之后，德彪西会告诉舍维拉尔："我希望这里更从容不迫，有一种流畅感。"舍维拉尔完全不明白。"要更慢些？"他问。"不，更流畅……""那么要更快些？""不，不……更流畅。"舍维拉尔会转身对乐队说："先生们，再来一遍。"然后原封不动地把这个段落重演一遍。

18

亚瑟·尼基什

从音乐史上看，1877年发生了最重要的历史事件之一，托马斯·爱迪生发明了留声机。起先他并没有意识到这机器作为保存演出和演出实践之媒介的价值。假设他有些历史意识或是音乐意识（后者他肯定没有，爱迪生的音乐品位仅到《斯万尼河》或《我的卷发宝贝》为止），就会尽力保留或者复制那些圆筒，为约瑟夫·霍夫曼（Josef Hofmann）和汉斯·冯·彪罗服务，这二位是历史上最早有录音的重要音乐家。1891年爱迪生的机器甚至被带进了新卡内基大厅，彪罗指挥的《"英雄"交响曲》片段被保存了下来——还是立体声！当时有四架机器被放置在大厅的不同位置。1901年至1903年，莱昂内尔·梅普尔森（Lionel Mapleson）在大都会歌剧院后台放了一台圆筒，录制了一些现场表演的片段。这些圆筒有不少被保存了下来。1900年起艾弥尔·贝林纳（Emile Berliner）发明的平板唱片开始普遍使用，突然间制作商业录音的想法击中了不同的企业家，爱迪生也是其中之一。

大部分重要的早期录音都是声乐，虽然钢琴家们在1900年左右也开始录唱片（维也纳的阿尔弗雷德·格林菲尔德似乎是头一位）。1905年左右小提琴家也加入进来，先是约阿希姆、萨拉萨蒂，接下来是伊萨伊、克莱斯勒等。乐团录音要解决的问题更多，所以出现得也更晚。一个独奏家可以直接朝录音喇叭里演奏，乐队可不行。喇叭的尺寸容纳不下太多演奏者。于是，在1925年电声录音技术发明之前，大部分乐队录音都是由二十人（早期）到四十人演奏的。科洛纳早在1907年就录制了一批唱片，魏因加特纳和比彻姆在1910年左右开始录音，但直到1913年才有第一首完整的交响曲——贝多芬《第五交响曲》被录成唱片。这是在德国，接下来的1914年2月尼基什和柏林爱乐又录了一场"贝五"。莫德斯特·阿尔特舒勒（Modest Altschuler）和俄罗斯交响乐团在1911年进入了美国目录；1916年是安塞梅和俄罗斯芭蕾管弦乐团；接下来一切步入正轨。斯托克和芝加哥交响乐团，穆克和波士顿交响乐团，斯特兰斯基和纽约爱乐乐团，斯托科夫斯基和费城管弦乐团，博丹兹基和新交响乐团——这些都记载于1920年以前的美国录音目录。1920年以前在欧洲录音的指挥包括科茨、皮特和古森斯。1920年至1925年之间我们便能看到所有大人物的身影：托斯卡尼尼、赫兹、伍德、哈蒂、门盖尔贝格、施特劳斯、马克斯·菲德勒。

1923年左右有一次巨大的反对声浪，由伦敦新兴的《留声机》杂志发起，抗议对伟大音乐的肆意截断。当时有删节版《指环》、德沃夏克《新大陆》和贝多芬《第七交响曲》录音，但真正引发争议的是亨利·伍德爵士的《"英雄"交响曲》录音。抗议声浪

的结果是录音公司从此小心谨慎，发行了完整版魏因加特纳指挥的勃拉姆斯《第一交响曲》、兰登·罗纳德（Landon Ronald）指挥的贝多芬《第四交响曲》、勒内-巴东（Rhené-Baton）指挥帕斯德鲁管弦乐团演奏的柏辽兹《幻想交响曲》。1924年左右在德国，奥斯卡·弗里德（Oskar Fried）和柏林爱乐乐团录制了二十二面的完整版马勒《第二交响曲》。当时的交响乐录音目录比大家通常认为的要丰富许多。

但是它们被电唱片挤出了版图。1920年工程师们在西敏寺举行无名士兵纪念仪式时悬挂了一个麦克风。这似乎是第一张出售的电唱片，只不过不是由商业公司出售，而是由西敏寺的主持。当时使用的是美国的贝尔电话实验室开发的体系，该实验室专门测试声音在长线回路中的传播，寻找话筒能够处理的循环范围。这其中的过程曲折奇长且过于复杂，我在此不详述了，只提一句，第一张商业电唱片由1925年3月底成立的美国哥伦比亚公司发行。该唱片由联合合唱队演唱，包括了 *John Peel* 和 *Adeste Fideles* 等曲目。1925年底几乎所有的录音公司都采用了电录方式，录制目之所及的一切。

在有声电影诞生之前很久（事实上正好在"一战"前），至少已有一家电影公司开始进行音乐活动。柏林的梅斯特（Messter）电影公司想到了拍摄指挥家。于是有了魏因加特纳的《艾格蒙特序曲》，恩斯特·冯·舒赫（Ernst von Schuch）的《魔弹射手》序曲，奥斯卡·弗里德的完整版柏辽兹《幻想交响曲》。梅斯特解释道："录制的目的是把这些影片在现场乐队前重播，这样他们可以跟随屏幕上的指挥棒的动作而演奏。"魏因加特纳发表了热情的赞扬。"我

✤ 年轻的尼基什,可能是他那一代人中最有名的指挥。他有催眠师的美誉,可以催眠任何乐队

波士顿交响乐团藏

认为这次发现代表了一个新纪元，特别是因为其效果完全不像机械事物。这使得一位伟大指挥的意志可以在任何时间施予一支现场乐队。"人们会问，那么这些影片后来怎样了呢？

说亚瑟·尼基什是录音业中最早诞生的伟大指挥家之一大概不为过，他是当时的偶像，如托斯卡尼尼和富特文格勒在"一战"后的地位一般。他录了不少唱片，当我们听那些录音时，我们听的可是一个出生于1855年的人的作品呀。（安德烈·梅萨热比尼基什早生两年，也录过音；但歌剧指挥梅萨热不属于伟大指挥行列，今日人们只知道他的舞台贡献。）当我们听尼基什的录音，我们也在听一位伟人的作品，几乎所有同他接触过的音乐家都表示了尊重和敬仰。不似许多伟大指挥家，尼基什性格随和，善解人意，而且没有敌人。他不是特别博学（卡尔·弗莱什称他"知识少得可怜"），他从不读书，只关心音乐、纸牌、女人和公司。不过他是位优秀的实践心理学家。他在许多乐团中拉过小提琴的经验令他能够洞察乐手们的思维，自动明白他们的意思。乐团也热爱他，愿意为他赴汤蹈火。从没有人看到过他发脾气。他

❖ 尼基什剪影，穿着制服，高领，大袖口。此外他没有太多造作之处。他的指挥安静而节制

的彬彬有礼十分奏效，他对乐团用过的最严厉的话是"对不起，先生们，但是……"或者"请你们好心地……"洛特·莱曼（Lotte Lehmann）第一次在他棒下演唱《莱茵的黄金》中的福瑞雅时，因为过于紧张而发出了一声尖叫。尼基什把她叫到台下，"我听说你是新人，但也不必如此害怕。你好好看看我，我看起来有那么坏吗？好了，现在，我们再试一次"。

弗里茨·布许（Fritz Busch）曾在科隆管弦乐团演奏，尼基什是客座指挥。布许写道，第一次排练，尼基什大步流星地走向指挥台，一边朝铜管和木管部微笑，"他是如此迷人，以至于一踏上指挥台，整个乐团已经坐端正，迸出由衷而激动的掌声"。尼基什从容不迫，脱下了羊羔皮手套，他说能指挥这支名团是他的毕生心愿。（事实上对每支乐团他都这样说。）突然他的目光落在一位年老的中提琴乐手身上，"舒尔茨，你也在这里吗？没想到原来你选择了这座美丽的城市。你还记得在马格德堡我们一起在李斯特棒下演奏《山中所闻》（Bergsymphonie）吗？"舒尔茨的确记得，而且他立刻决定，为了这位指挥，他会用全弓而不是像对其他指挥那样只用一半弓。此时乐团简直愿意为尼基什去死。布许最后称他为"天生的客座指挥，即兴的天才"。

1905年伦敦交响乐团的一位乐手描述了尼基什能够对乐手施予的影响。当时乐团正在为一次音乐节做准备，一天工作九小时。有一天上午排练，下午开音乐会，晚上七点还安排了与尼基什的第一次排练。要演的是柴科夫斯基《第五交响曲》（尼基什的拿手曲目），但乐手们都疲惫而阴郁。但是："我们才演了五分钟，就纷纷来了兴致。后来到了极强处，我们简直使出了魔王的力量，

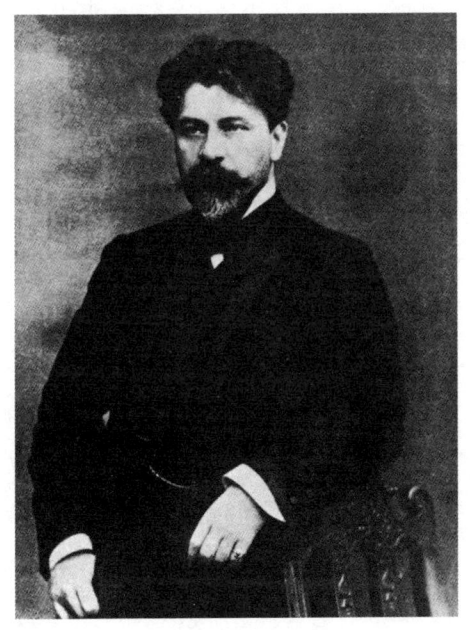

✤ 1889—1893 年尼基什担任波士顿交响乐团指挥期间。下图是尼基什和李斯特的著名弟子埃米尔·冯·索埃（Emil von Sauer）的有趣剪影。尼基什在指挥伴奏上的成就与指挥歌剧和交响乐相当

波士顿交响乐团藏

而且完全忘了疲倦。"在第一乐章结尾处，乐团全体起立，大声喝彩。"最奇怪的地方是，我们演完整部交响曲，几乎很少听到尼基什先生的口头指示，这跟我们以前演这部作品的经验很不同。他只是看着我们，微微地挥动指挥棒，我们就像着了魔一样演奏起来。"

很多年来，尼基什一直在琢磨为他演奏的人。他得出结论，乐手的心理取决于他演奏的乐器。单簧管手容易多愁善感，对他们说话时必须无限温柔；小提琴或者任何高音铜管乐器都镇静且有幽默感，所以跟他们说话时带点儿幽默效果最好，哪怕粗鲁些也无妨；双簧管和巴松则不同，他们得用一种特殊的方式朝狭小的簧片吹气，先把大量气体聚集在胸腔，然后小心而缓慢地释放出来，这使得血液上升到大脑，让他们变得很容易紧张，所以对他们说话必须万分圆滑。尼基什讲解这些观点时大概会不动声色，不过心里也会有得意的火花吧。

尼基什身材矮小，胡子精心修剪出胡梢，这位讲究穿戴的人早在潘德雷斯基的一头乱发四处飞舞之前就已钟爱蓬松散乱的发型。他还喜欢领口和袖口巨大的手工衬衫（那些袖口盖在他纤细白嫩的小手上，令它们看起来更小了）。他似乎有一种催眠乐团的力量。"催眠"是人们说到尼基什时反复使用的词语，全欧洲和美国的乐手们都会告诉别人当尼基什指挥时他们"觉得不像自己了"。很明显尼基什从一开始就拥有这种特点。他起先是匈牙利的钢琴神童，音乐天分高得让人害怕。比如，七岁时他第一次听到《威廉·退尔》和《塞维利亚理发师》序曲，回到家就把乐谱背写了下来；八岁时作为钢琴家首次登台演出；（他一生

都保持了钢琴技巧,喜欢在音乐会上为歌唱家伴奏,包括伟大的埃琳娜·格哈特。)十一岁时他进入维也纳音乐学院,毕业后在维也纳宫廷乐队担任小提琴手,在勃拉姆斯、瓦格纳、赫贝克、德索夫棒下演奏过。他自己的指挥事业进展快得惊人。1878年他在莱比锡首次登台指挥小歌剧《让娜、让内特、让内顿》(*Jeanne, Jeannette, Jeanetton*)。几个月后,他忙于指挥《女武神》《汤豪舍》,时年二十三岁;二十四岁时他接替退休的约瑟夫·叙谢成为莱比锡歌剧院的首席指挥,在那里待了十一年。

尼基什年轻时的很多事迹在安杰洛·诺依曼(Angelo Neumann)的《私忆瓦格纳》(*Personal Recollections of Wagner*)中有所记载。诺依曼是莱比锡的剧院经理,准备开个公司巡演瓦格纳歌剧,有人向他推荐了尼基什。于是年轻人得到了一份为演出《莱茵的黄金》和《女武神》训练合唱队的工作,并给诺依曼留下了深刻印象:

> 从第一次排练起,我就发现这年轻人是无价之宝。他为我们这次巨型演出提供了令人惊叹并愉快的帮助。常常是叙谢在大厅里排练乐队,我们同时在舞台上排练合唱队的某些部分。然后我们的新合唱指挥坐在叙谢的钢琴边,常常不用打开乐谱就能一字一句教歌手们如何扮演角色。每次叙谢太忙而无暇指挥独奏作品时,所有音乐家都会急切地要求那年轻人坐到叙谢的钢琴旁。

后来有一次诺依曼离开莱比锡,收到了歌剧院管理人的一封

电报:"乐团拒绝让尼基什指挥。太年轻了。我该怎么办?"诺依曼回电报命令排练照常,并且下指示说乐团里谁不喜欢指挥尽可以辞职。当然没有人辞职。所有乐手都为尼基什如痴如醉。二十五岁时,他已经知道如何用最柔顺温和的方式让乐团乖乖就范。

从那时起,尼基什的名字就只与顶级歌剧院和乐团相连,1889年至1893年波士顿交响乐团,1893至1895年布达佩斯歌剧院,1895年至1922年(他去世)莱比锡布商大厦音乐会(1902年他成为莱比锡音乐学院的总监),柏林爱乐乐团的终身指挥,汉堡爱乐、伦敦爱乐、伦敦交响乐团(1912年与之巡演美国)以及其他许多大团的客座指挥。

他被写到的次数超过当时的任何指挥,甚至超过彪罗。人人都想知道他怎样用如此少的努力便获得了如此大的成功。柴科夫斯基在莱比锡听了他的指挥,认为乐团状态一流。但是:

> 无论雷内克棒下的乐团演出多么无瑕,我们只有听到像尼基什先生这样美妙的大师棒下呈现出的瓦格纳音乐的繁复艰深,才能明白何为真正的完美。他的指挥效果非同凡响,从某种程度上说,像汉斯·冯·彪罗那样无法模仿。后者充满动感、一刻也不消停,有时是通过夸张的姿势给人印象;而尼基什安静,毫无多余动作,却拥有非凡的指挥力,强大而完全自制……这位指挥是个矮小而苍白的年轻人,而那双灿烂诗意的双眸一定有着某种催眠的力量。

尼基什达到的某些效果要归功于他发展出的一种新的指挥棒

技巧。尼基什可能是第一位用手指而不是拳头和手臂掌握指挥棒的人。这使得节拍更灵活，表达更微妙。指挥棒似乎成了他的手的一部分，手指的延伸。他使用一支细长轻巧的指挥棒，左手技巧比之前的任何指挥都要发达。有人说他的左手从不会与右手做相同的动作。当他想要连奏效果时，只要水平拖动指挥棒就能达到。阿德里安·鲍尔特在莱比锡学习时经常去听尼基什的排练和演出，他这样写道："尼基什用他的棒子所表达的比我所见的任何指挥都要多。他的表现力如此惊人，以至于他在要求连奏的时候你觉得简直无法拉出断奏来。"鲍尔特描述尼基什用两个手指和拇指捏指挥棒，食指和中指间有一指距离，拇指正好对着这距离。尼基什的另一项发明是提前打拍，用不到一秒的时间提前给出下一个音符。富特文格勒继承了这种方法（事实上他有很多东西都是从尼基什那里学来的）。尼基什总是背谱指挥，尽管他面前永远放着一本乐谱。他说："除非你能完全记住一部作品的全部或大部分，否则我不觉得你能指挥得好。"

没有其他指挥能够让乐团发出那样的声音。当哈罗德·鲍尔（Harold Bauer）在尼基什棒下演奏舒曼钢琴协奏曲时身心沉醉，"没有一个独奏家（至少是我）能期待指挥让乐团在开始时发出那样美的声音"。尼基什能够让任何乐团发出优美的声音，哪怕是他从未合作过的乐团。当他来到斯卡拉时，赞扬了托斯卡尼尼为乐队带来的高质量。托斯卡尼尼本来可不这样想，他说："我亲爱的，我恰好非常了解这支乐团。我就是他们的指挥。这支乐团糟糕透顶。您是位好指挥。"理查·施特劳斯说尼基什"拥有别人所没有的能力，让乐队发出他想要的声音"。富特文格勒也有同感："尼基什

拥有让乐团歌唱的能力。"尼基什会站在乐队前,而年轻的富特文格勒会彻夜苦思冥想"为何尼基什简单挥动指挥棒,乐队的声音便有如此变化?为何管乐没有惯常的夸张巨响,弦乐歌唱着连奏,铜管与其他声部融为一体,整个乐队的音色有一种别的指挥无法做到的温暖?"鲍尔特也是尼基什明显的简洁风格的见证者:

> 他似乎总是用最简单的方式达到他想要的结果,用最小的动作得到最美的效果。我记得勃拉姆斯《C 小调交响曲》是我此生听过的最激动人心的演出……最后,乐团和观众席的氛围已趋白热化,终章在满堂彩中结束,而我注意到在整个乐章中,尼基什的手从未高过自己的脸。

尼基什打拍子的动作通常很小,有时甚至难以察觉。每次他想要稍稍加重或者其他效果时,就会用指挥棒的微小动作来表达愿望。乐手们发誓他从没有不必要的肢体动作;一个乐手说:"我觉得,这就是为什么每次他有比平时大的动作、或者表情姿势突然变化时,就能取得立竿见影的效果……他只要眨眨眼,或是微微抖动指挥棒,就能引起我们的注意。"

尼基什本人无法或不愿解释他是如何做到这一切的。也许他真的不知道。"我根本不会去追求技术目标,"他曾这样写道,"如果我的同事在音乐会后问我如何达到这样或那样的特殊效果,我会无言以对。"其他地方他将自己描述为"凭自己的理解对杰作进行再创作的人"。任何一位瓦格纳和李斯特的精神信徒都无法比这说得更好更准确了。尼基什是浪漫派指挥家,而且是在好的意义

上。正如弗莱什所言，尼基什"用印象派的方式表现的音乐氛围不但有节奏型，最重要的是有动力和缓急的微妙变化以及音符之间的那种神秘感；他的拍子完全是个性化的原创。尼基什开启了指挥艺术的新时代"。简言之，尼基什手上打的是乐句而不是小节，他懂得旋律性，在速度和节奏上又有相当的弹性。

当然，他的目标在乐谱之上，哪怕这意味着篡改乐谱。1907年在接受一家柏林报纸采访时，尼基什坚持修改贝多芬《第七交响曲》是有必要的。他指出（正如舒曼、瓦格纳和许多他之前的音乐家曾做过的那样）新式乐器可以做到贝多芬时代的"原始"乐器所做不到的，"同理，现代指挥家有理由，哦不，是常常被迫背离贝多芬的指示——尤其在速度和表情上，为了完成大师的真正目的。打个比方，如果完全按照贝多芬在《第九交响曲》乐谱上的指示演奏，这辉煌的音乐将变得难以忍受"。

尼基什的指挥总让人有种临场发挥的感觉，这一点已被不停强调。许多乐手都说尼基什会在瞬间灵光突现，他们还发誓尼基什从不用一种方法指挥同一曲目。演出可能和排练完全是两码事。尼基什用直觉和情绪前进，而不是计划和研究，也许他代表的这种自由在今日已经不时兴，不过这种指挥方法肯定影响了富特文格勒。一场富特文格勒的代表性演出（比如说舒曼《第一交响曲》）听起来正如人们想象中的尼基什演出一样，处处显示着浪漫主义，用长长的渐慢连接不同部分，速度和力度充满变化。可以想见，尼基什的录音无法给他带来公正评价，不过他的《第五交响曲》迸发着生命力，非常富特文格勒化。尽管尼基什的唱片录音古旧，但仍是引人入胜的档案，代表了这个人和他的年代，上接

十九世纪中期的瓦格纳，下启二十世纪中期的富特文格勒。像尼基什那样阐释《艾格蒙特序曲》——缓缓进入，表演一开始立刻飙速，延长记号更延长（多么叫人兴奋！）——完全将我们带入瓦格纳指挥学派的世界中。他的《魔弹射手》（尽管圆号错得离谱）充满了戏剧性和活力。他的"贝五"毫无人们想象中的矫揉造作，哪怕以今日之标准衡量也不算过时。当然，其中有些手法已经不再使用了，包括明显的弦乐滑音（世纪之交时所有管弦乐演奏的特点，请听魏因加特纳的第一张唱片和比彻姆的唱片），而尼基什的处理令它们融汇于他对作品的概念中，顺理成章。乔治·塞尔写到尼基什时，夸张地称他"用狂野的吉卜赛似的方式对待音乐"，但唱片并不支持这种判断。无论如何，塞尔说尼基什"极具催眠的魔力，令你无法从他的咒语中挣脱"。

尼基什所受的唯一一种严厉批评是说他过于依赖天才，于是导致了懒惰。弗莱什描述了尼基什抄近路的方式，当他拿到一部新作品时（他的读谱能力举世无双）过于倚仗天分，"大家都知道他常常在第一次排练时才会打开乐谱。"阿图尔·施纳贝尔（Artur Schnabel）常常喜滋滋地转述一个在柏林广为流传的段子，马克斯·雷格尔（Max Reger）在尼基什第一次排练自己的新作时打断了他，请他试一下最后的赋格。尼基什一边说"是，是，是"，一边开始翻乐谱。结果怎么也找不到赋格。"在哪儿？在哪儿？"雷格尔怒道："根本没有什么赋格。"不过演出多半正是雷格尔所期望的效果。一次排练便足以将音乐烙在尼基什的脑海里，剩下的便是顺其自然。正如弗朗兹·克奈泽尔（Franz Kneisel）对他的学生约瑟夫·富克斯（Joseph Fuchs）所言，尼基什懂得指挥棒的语言。

19

卡尔·穆克

与随和的尼基什大不相同,卡尔·穆克阴沉而厌世,然而他在当年引起的敬仰几乎与尼基什相当。圈内人对于他的方式十分热衷,他们欣赏他作品的逻辑、决断和强烈个性。阿图尔·施纳贝尔不是个轻易说好话的人,他称穆克"是一位伟大的大师,其可靠、成熟和无私奉献超过任何在世的艺术家"。穆克的录音(他是最早一批活跃在录音室里的指挥)证明此言不虚。他的诠释井井有条,但这种条理感又不会侵占诗意或自然的领地。这些唱片从1917年开始,有种贯穿始终、不同寻常的音乐率直,考虑到他出生于1859年(正是浪漫主义传统的盛年),这种率直几乎不可思议。无论如何,穆克刻意避免了瓦格纳式的浪漫主义。他的节奏井然有序,拒绝速度波动,很少随心所欲,对于形式和情感同样关注。和魏因加特纳、施特劳斯和托斯卡尼尼一样,他属于现代风格的缔造者之一,将白纸黑字的乐谱视为最高权威,并逐渐形成了一种匿名诠释。如果李斯特说"我是公众的仆人",

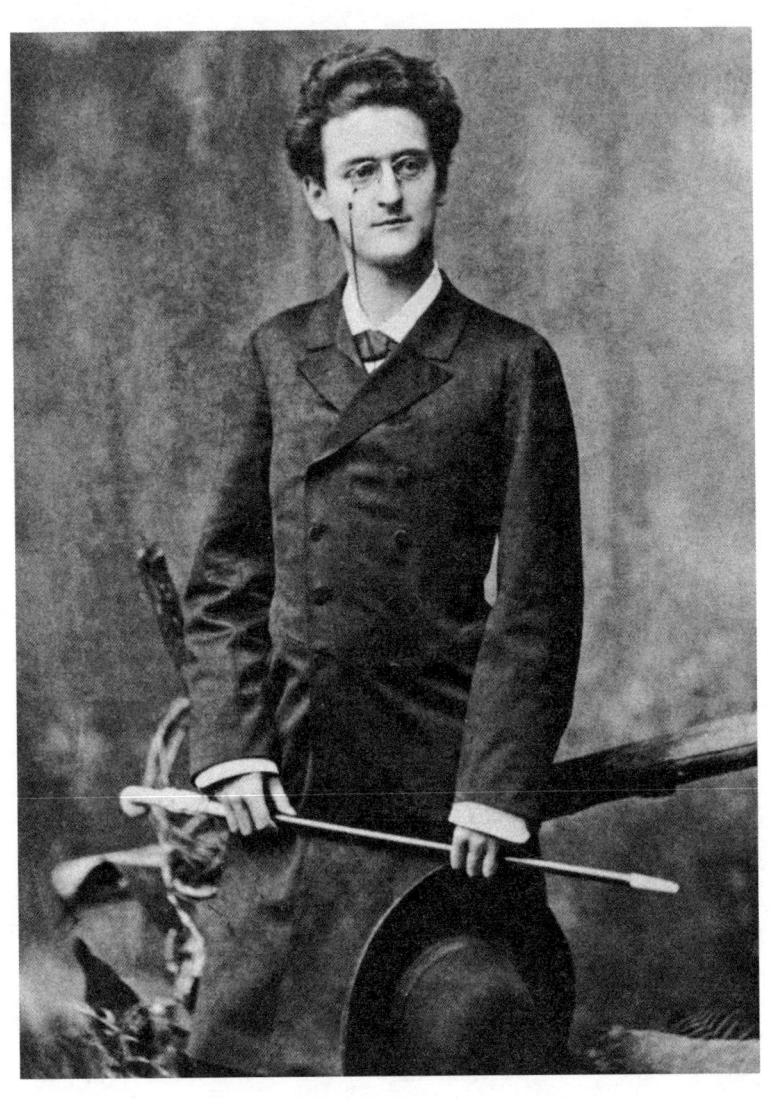

✤ 1882年的卡尔·穆克,刚刚开始事业征程。他走上指挥台的时间相对较晚,但成为了一位重要指挥

波士顿交响乐团藏

穆克会说"我是乐谱的仆人"。张扬华丽让位于清醒和技术,穆克是最早一批采取如此态度的指挥。正因如此,他是尼基什和马勒等指挥的对立面。

穆克较晚才踏入指挥行业,他先在海德堡大学取得了古典语文学的博士学位,但他骨子里热爱音乐。他曾在孩童时代学过钢琴,于是海德堡大学毕业之后他又回归音乐,来到莱比锡音乐学院学习。直到1884年他才开始指挥,走的是常见的发展路线,从苏黎世到布尔诺、萨尔茨堡、格拉茨。他的第一份重要工作是在布拉格剧院,任期从1886年到1892年。接着他接手柏林的皇家歌剧院,直到1912年,其间还在拜罗伊特亮相,指挥过波士顿交响乐团和维也纳爱乐乐团。1912年之后他专心指挥波士顿交响乐团,直到1917年与美国政府产生了重大摩擦。回到欧洲后他担任客座指挥,然后指挥汉堡爱乐直到退休。

美国的不快事件是"一战"中反德狂热的后果。出生于达姆施塔特的穆克毫不掩饰自己支持德国的态度,当美国参战时,他提出辞职。他的辞呈未被接受,因为没人把他的决心当回事。后来便发生了普罗维登斯事件,据说穆克拒绝指挥美国国歌《星条旗之歌》。一种说法是当穆克被要求指挥国歌时,他说交响乐团不是军乐队。只要了解穆克的为人,便很容易相信他会说出这样的话。然而这种说法似乎出于杜撰。当时发生的真实情况是,以夏米娜德俱乐部(Chaminade Club)为首的几家音乐协会给艾利斯(C.A.Ellis,当时的乐团经理)发电报,要求穆克在普罗维登斯指挥美国国歌。这之后发生的事情便成了疑云,事实也许永远不会浮出水面。调查过这件事的欧文·娄文斯(Irving Lowens)

写艾利斯去咨询了乐队的创始人和资助人亨利·希金森，后来两人一致决定忽略那封电报。而当穆克没有指挥国歌，普罗维登斯的报纸指责他大逆不道，这事儿传遍了美国，在流传过程中又数度添油加醋。渊博的音乐记者赫伯特·佩泽（Herbert Peyser）相信整件事的起因是由于普罗维登斯一家报纸的编辑对穆克心怀怨恨。这份报纸丢出一枚重磅炸弹，说穆克是德皇的亲信，是个间谍，痛恨美国和美国人的一切。这些指控令希金森很吃惊。他毫无防备地发表了媒体声明，说没有足够的时间排练美国国歌，这借口真是愚不可及。第二天，当希金森有机会关心整个局势时，他发现穆克根本没有收到要演出《星条旗之歌》的指示。那场音乐会的独唱吉拉尔丁·法拉尔（Geraldine Farrar）也证明穆克从未拒绝过指挥国歌。至于指挥本人，他对于指挥此曲并无疑虑，事实上，之后几场音乐会他都以此曲开场。

然而恶名已出。所有人都被煽动家和媒体所蛊惑，相信穆克真是个间谍，向德国提供军事情报。甚至有传言说晚上穆克家的窗户会有神秘的光，朝着潜伏的德国潜艇闪动。西奥多·罗斯福率领一群人要求把穆克送回德国去。瓦尔特·达姆罗什也加入了狼群。穆克在聚会时受到声讨，他的肖像被当众焚烧，他的音乐会遭到抵制以至于巴尔的摩的一场不得不取消。1918年3月25日美国政府根据敌侨法逮捕了他，他被带去乔治亚州的奥格索普堡，在战争期间遭到监禁。穆克的牢友中还有奥地利人恩斯特·孔沃德（Ernst Kunwald），他在辛辛那提交响乐团当指挥，也涉嫌间谍活动。由于穆克极为嫌恶孔沃德的为人和音乐，他们在乔治亚期间必然有过剧烈摩擦。穆克被拘六个月，其间希金森在波士顿交

响乐团的抗议下辞职，乐团险些解散。穆克离开美国时心怀怨念也情有可原。他用一贯的优雅对媒体说："美国是一个受情绪控制的国家，而这种情绪建立在暴徒法则上。"

他身材矮小纤细，长着一个巨大的鹰钩鼻（经常有人提到他那"酷似潘趣先生的侧面"），有着魔鬼般的表情，还有在海德堡决斗时留下的一串疤痕。他年轻时跟瓦格纳很像，有些人甚至相信他是瓦格纳的私生子。他每天抽五包烟，极为敏感易怒，热衷于污言秽语，即便是在音乐会上。没多少人能从他嘴里听到什么好话。有个段子说一位小提琴手因为手臂疼痛去找穆克，问他该怎么办，"砍掉！"穆克咒骂道，然后无动于衷地走开了。不耐烦、冲动、暴烈、紧张，他很多方面都很像彪罗。名声对他来说一钱不值。当帕德雷夫斯基一次稍稍迟到了一会儿，穆克派了一个信使："告诉那个波兰王我正在等他。"（帕德雷夫斯基并未不快，特别是在穆克提供了完美的伴奏之后。"他是个理想的伴奏者，"帕德雷夫斯基说，"他伴奏的完美程度真是很难用语言表达。"）穆克也有幽默感。有个人想引起他对一位新作曲家的兴趣，就称那位新人是"自造人"（a self-made man[1]），穆克不为所动："自造人？在我家乡，每个人都有一个爹一个娘。"

布鲁诺·瓦尔特认为，穆克虽然看似热衷讥诮，内心却柔软、严肃而正经，他用尖锐刻薄的言语来保护柔弱的自我。当然，没有人能否认穆克作为音乐家的严肃。他对艺术极为投入，甚至于指挥了大量他自己并不喜欢的音乐，仅仅是因为他觉得那些音乐

[1]自力更生，白手起家的意思。——译注

值得一听。他在波士顿指挥了勋伯格的《管弦乐曲五首》的美国首演,有一句典型的评语:"我无法说我们演奏的是否是音乐,但我可以肯定的是,我们严格照谱演奏了勋伯格写下的每个音符。"穆克是个精密谨慎的匠人,魏因加特纳说他无疑是自己所知的最认真负责、兢兢业业的指挥家,他在编辑、准备、纠正和排练等各项工作中都呕心沥血。穆克棒下没有偶然。他在曲目选择上花了大量时间,节目单总是很坚实,他试着呈现不同曲目之间的正确关系(对他来说正确)。他说:"除了在艺术博物馆里,古典主义作品和浪漫主义作品决不应该排列在一起。"他的品位倾向于布鲁克纳和马勒,这两位都是他的激情所在,但他指挥一切作品,包括他并不喜欢的柴科夫斯基。在波士顿期间,他介绍了不少西贝柳斯(包括第一和第四交响曲、小提琴协奏曲和《波希奥拉的女儿》)和德彪西的作品。他在波士顿的前两季(1906—1908)引进了四十三部乐队新作品,数目堪称惊人。他在美国从未指挥过歌剧,不能不说是极大的遗憾。在与柏林歌剧院合作的二十年中,他指挥了一百零三部歌剧的一千零七十一场演出(这是多么庞大的曲库啊!)其中三十五部是新作。

穆克在指挥台上毫不造作。他的姿态笔挺而安静,拍子清晰,指挥棒划着短小的弧形,手肘仅是轻微地移动。像施特劳斯一样,穆克说他在指挥时从不会太热。他总是带谱指挥,他说记忆力只是小把戏,乐手们看到指挥面前有份乐谱会更放松。身为反浪漫派的先锋,穆克的兴趣主要放在作品的结构、形态和关系上。大家一致认为,即便他有时候有些迂腐的学究气,却从来不会沉闷枯燥。赫伯特·佩泽形容他的指挥风格"确信而凝练,同时又有一种不

✣ 1929年左右穆克在拜罗伊特。他烟不离手,每天要抽五包

矜夸的绝对控制力"。然而穆克有时也爱炫耀,抑或这只是一种从门德尔松到里希特的老传统?无论如何,穆克时不时会垂下手臂,像尊雕塑般站着,让乐团自己演奏《"英雄"交响曲》中的谐谑曲乐章。这常常令批评家大为光火,他们认为这完全是不必要的卖弄。

1901年之后,穆克在拜罗伊特活跃了三十年,他尤其精通《帕西法尔》。佩泽(美国最杰出的瓦格纳专家)认为穆克对这部

歌剧的诠释是他听过的版本中最伟大的："唯一的终极版《帕西法尔》，其中的每一句都被注入了无限；这已不是此时或彼时的《帕西法尔》，而属于永恒。"1931年穆克从拜罗伊特辞职，给薇妮弗雷德·瓦格纳写了一封信，说需要更年轻的血液。"我已不再适合此种连轴转的工作，就拜罗伊特而言，我的艺术观和信念都属于上个世纪。"也许穆克当时觉得自己已经过时了。他甚至看起来也像是。当1925年弗里达·莱德（Frida Leider）第一次碰见他时，惊诧于他的体征和着装。"他的穿着始终保持着世纪之交流行的那种风格，自我认识他起从未变过。又硬又高的领口，黑色领结上别着威廉二世赐给他的宝石别针，一件笔挺的黑色长外套，挺括的白色袖口上的袖扣特意搭配领带别针。人们对他的第一印象是：优雅而不易接近，某种程度上说，属于那已经过去的年代。"莱德发现他指挥瓦格纳的速度比她或她的同事所听过的任何演绎都要慢，这就造成了新问题，因为歌手得重新分配气息，用不同的概念来处理歌词和乐句。那些已经习惯了二十世纪快速度的歌手们在拜罗伊特很不开心，于是德高望重的指挥发现自己慢慢被边缘化了。他的辞职信高贵而动人。但坊间传闻说穆克厌恶拜罗伊特的新理念，他更讨厌托斯卡尼尼这位新英雄也已成为公开的秘密。1930年穆克觉得自己的《帕西法尔》排练被缩短便是为了取悦那位意大利指挥。他的辞呈被欢天喜地地接受了，憔悴的老人蹒跚地离开了拜罗伊特，甚至无人挽留。

佩泽听了穆克的最后一场音乐会，这是1933年初在莱比锡。当时城里正在进行一场支持希特勒的大游行。穆克指挥了瓦格纳：

他身形枯槁，几乎是被两个助理抬上指挥台。他再也没有激起火花，哪怕短暂一刻。当人们扶他走下指挥台时，他完全可以用布伦希尔德的歌词说："我的视线已渐模糊，光明不再。"他像受伤的沃坦，渐渐远离了公众的视线，前去寻找一处偏远朴素的英烈祠栖身，在那里等待暮色降临。

20

古斯塔夫·马勒

瓦格纳和李斯特之后的大部分伟大指挥都不是作曲家。尼基什、彪罗、里希特、莫特尔、塞德尔、托马斯、莱维都是再创造者。他们是那种以诠释他人思想为使命的人。这是一种时代的信号,音乐的新现象:指挥家(以及钢琴家、小提琴家)本身不再是重要的创作者。然而在古斯塔夫·马勒身上,旧日重现,最伟大的指挥家也是最伟大的作曲家。

在马勒身上,一切都被放大了。如果说所有的伟大指挥都是独裁者,那么马勒的专制则近乎疯狂。如果说所有的伟大指挥都相信自己的理念,那么马勒则以救世主自居。如果说所有指挥都会或多或少地修改乐谱,马勒则是彻底重写。如果说所有的伟大指挥都喜欢一定的弹性速度,马勒的自由速度、加快或减慢的变化则像是波涛汹涌的海面上的浮标。他的诠释放在今日,只会引起人们的怀疑。马勒所代表的这种傲慢态度,在他的时代大概除了布索尼之外无人能及,他作为指挥家,明白自己比作曲家知道

得还要多。

他有魔力、神经质、苛刻、自私、高傲、情感无节制、爱讽刺、不讨人喜欢,是一个天才。他一生中的种种举动清楚地表明了一种躁郁症倾向。他在一段时期内阴郁而沉默,另一段时期则狂暴而激烈。他瘦削、憔悴,患有周期性偏头痛。他复杂的内心世界极为纠结,一边是犹太教和基督教信仰在不停斗争,一边是奇怪的泛神论神秘主义与二者角力。他觉得毕生志业是作曲,但是指挥和管理方面的工作占据了大量时间,令他没有太多闲暇从事创造性工作,这是他最沮丧的事情之一。他的强迫症已经发展到了能把人逼疯的程度。赫尔曼·克莱恩碰上马勒正好在努力学英语,所以拒绝说德语。克莱恩说:"他宁愿花上五分钟时间努力找一个他想说的英文单词,也不愿在母语中寻求帮助,或者让别人帮忙。所以跟马勒进行一次简短交谈,你要准备好贡献大量时间。"马勒与人交流时总是处于一种高度紧张的状态,他的树敌能力可谓空前绝后。只有他才知道音乐该怎么进行,只有他才能纠正作曲家、舞台导演、歌手、布景师、制作人的错误。"他是我所知的最固执己见的人",汉斯·普菲茨纳(Hans Pfitzner)这样说,他对固执的判断向来很权威。马勒一直在抱怨,一直在争执,一直很麻烦。他在纽约时,查尔斯·达娜·吉布森(Charles Dana Gibson)夫人问他的妻子:"像您这样一位美丽的女人怎么会嫁给又老又丑又讨厌的马勒呢?"乐团的乐手痛恨他。他是那种会故意挑出比较弱的乐手,让他们站起来拉独奏的指挥。单凭这点,乐手们就恨不得拧断指挥的脖子。有个段子是关于纽约爱乐的倍大提琴手,马勒让他起来拉独奏,他最后终于奋起反抗,

质问指挥为何不挑各声部首席出来,"您怎么不让首席长笛或者首席双簧管这样来段独奏?"马勒说:"我怕冒险听到不该听的。"马勒对待重要的指挥同行也同样轻蔑。他在维也纳准备《罗恩格林》,但不得不把演出交给弗朗兹·沙尔克,一个他不是特别看得起的指挥。马勒召集了一次排练,其间他坐在舞台上,面对指挥台。当沙尔克指挥时,便不得不跟着马勒打的节拍和每一处细微变化。这对于一位经验丰富并且受人尊敬的指挥如沙尔克而言,不啻是奇耻大辱。

马勒出生于波希米亚,在维也纳音乐学院学习,1881年在卢布尔雅那(Liubljana)指挥。之后他得到了一系列任命,接着他来到莱比锡,却无法与尼基什相处。二人起了争执,1888年马勒被撵走。他来到布达佩斯歌剧院,在那里做了一些以后在维也纳的尝试——掌握歌剧制作的方方面面,以达到一种总体艺术(Gesamtkunstwerk)的效果。他在布达佩斯做了件不那么受欢迎的事,便是废除明星制,请走了那些伟大却自我中心的人物,代之以嗓音不那么卓著却拥有高超音乐智性的歌唱家们。马勒还坚持所有的歌剧都应该用匈牙利语演唱。无论受欢迎与否,他产生了影响。施特劳斯听过他的演出以后对彪罗说:"我新近结识了马勒先生,他是个非常明智的音乐家和指挥,也是少数几位懂得速度修正的现代指挥之一;他表达了一些极为精彩的观点,特别是瓦格纳的速度(不像某些目前得到承认的瓦格纳指挥)。"马勒在布达佩斯待了两年,1891年去汉堡,一直待到1897年。正是在汉堡,他吸引了欧洲的注意。彪罗听过他的演出后完全同意施特劳斯的看法:

✤ 1907年的马勒

✤ 1911年马勒在维也纳的
人生的最后一年。当时他
是纽约爱乐乐团的指挥

纽约公共图书馆藏

汉堡现在有了一位真正优秀的歌剧指挥,就是古斯塔夫·马勒(布达佩斯来的一位严肃、精力无限的犹太人)。在我看来,他能与那些最顶尖的指挥比肩,比如里希特、莫特尔,等等。我最近听了他的《齐格弗里德》……我对他充满了真诚的敬仰,因为他让——不,是强迫——乐团适应他的标准,而且是在没有排练的情况下。除了几处小瑕疵以及我紧张的心情,我还是坚持到了最后一个音符。

人人都在谈论年轻的马勒。1897年他被召到维也纳,担任国家歌剧院的总监。他在那里的十年现在被称为维也纳歌剧的黄金十年。那十年间每个人都能确定一件事:从无一刻沉闷。马勒暴躁、不耐烦、充满着精力和新想法,拆毁了维也纳歌剧院,将之塑造成一座符合他内心想法的新剧院。他掌管剧院的方式像是独角戏,上任的第一件事就是聘用了一群新歌手(也常常犯错。他会宣布某位新歌手是个天才,然而在演了一两次之后才发现这个天才要么没嗓子,要么更糟——没脑子)。接着他让乐团重新恢复活力,废除了剧院雇用的喝彩者,取消了删节乐谱的惯例,拒绝乐手缺席,羞辱那些受欢迎的老歌手,对乐手们百般践踏、辱骂、吹毛求疵,教育艺术家们要有道德(马勒看上去道貌岸然)。他不仅要求歌剧院的职工服从他,甚至要求观众也服从他。如果台下有什么低语或噪音,马勒就会转过身去瞪着观众席。观众们被吓到了。他成了维也纳的传奇,出租车司机们在马路上看到他,会指着他对乘客小声说:"就是那个马勒!"他的妻子说他受了心魔的驱使,无法妥协。他一直在追寻一种凡人无法达到的完美,对

自己的苛求与对别人一样。在排练和演出时，他会像困兽般在休息室里跑来跑去，甚至会突然抽泣。

维也纳的年轻人、年轻音乐家们以及楼座观众们热爱并支持着他。保守派听到他的大名便低声咒骂。马勒所做的每件事都与之前不同。他为音乐和舞台的完全融合而奋斗，他坚持绝对的清晰。当他演绎莫扎特时，他赋予了音乐即时的生命和戏剧性，试着与舞台上的人物融为一体。这一切都与之前指挥所演绎的那种干枯的、或者洛可可风格的、或者假斯文的矫揉造作截然不同。马勒用阿尔弗雷德·罗勒（Alfred Roller）的先锋布景演绎的《特里斯坦和伊索尔德》风靡一时。这出制作以其自由的形式和对于光影效果的运用，预示了表现主义的到来。里希特将之作为一部交响乐来指挥，而马勒将之作为一部歌剧来指挥，其中人声与乐队同等重要，乐队只有在情绪和表演有要求的时候才能奏出歇斯底里的高潮。反对马勒的声浪一阵高过一阵，其中包括来自维也纳的巨大反犹力量的恶毒攻击。不过，马勒挺了过来。

他把准备以及指挥每场演出都当成生死攸关的大事。他是常规的死敌，口头禅是："传统就是懒惰。"（托斯卡尼尼会说："传统就是上一场糟糕的演出。"）他在维也纳的第一场演出是夏庞蒂埃的《路易丝》（Louise），证明了他的事必躬亲以及对完美的追求。在决定上演该剧的新版后，马勒派舞台总监、导演和服装设计师专程去巴黎学习制作。然后他邀请夏庞蒂埃参加了首演。夏庞蒂埃出现在带妆彩排上，发现错误百出，包括马勒的指挥。于是马勒立刻取消了首演，将之延后了六个星期。他按照夏庞蒂埃的特别要求制作了新的布景和服装，和他一起研究乐谱。当首演最终

完成后,夏庞蒂埃(顺理成章地)十分满意,称赞它比巴黎版更杰出。

马勒的目标是一次完整的演出,他对于结果十分自豪,因为他指挥时,歌手们的声音能被听见。这是一位成熟歌剧指挥的标志。《纽约时报》的评论人理查德·奥尔德里奇(Richard Aldrich)特别注意到了马勒在大都会歌剧院指挥瓦格纳的情形:

> 歌手们歌喉的权益终于得到了伸张,当然瓦格纳从来没想过剥夺它们。首先要能听到……乐队部分……没有淹没声音,而且这里加入了一种显见的美(这种美并不常见于瓦格纳的演出),也就是糅合了人声和乐队的音调。

由于不停地苦苦追寻完美,却永远没有结果,马勒开始折磨自己。他从未遇到一支令他满意的乐团,没有一支乐团具有他需要的那种奉献精神和音乐感觉。他写道:

> 我遇见的每支乐队都有可怕的习惯或者说不合宜之处。他们不会读乐谱记号,于是违反了作品的力度变化或是隐蔽的内在节奏的神圣法则。当他们看到渐强,就立刻开始奏强音并

✤ 马勒是一位苛刻的完美主义者,他要求乐手达到相同的完美,并没有得到乐队圈的爱戴

汉斯·伯勒尔(Hans Böhler)的漫画

且加速；看到渐弱就开始弱奏并且减慢速度。他们对渐变毫无感觉，也无法分辨中强、强、极强或者弱、极弱、最弱。至于强调、强后突弱、缩短或延长音符，就更摸不着头脑了。如果你让他们演奏什么没有写下来的音乐（这在给歌剧歌手伴奏时是时常发生且必需的），每支乐队都会干瞪眼。

此类抱怨由来已久，海顿、韦伯、瓦格纳和任何优秀的音乐家都曾抱怨过。乐感越好、耳朵越好的大师，对于那些仅在乐团中演奏的凡人们都会有诸多不满。马勒手下的首席小提琴西奥多·斯皮尔林（Theodore Spiering）觉得有必要对马勒的立场进行解释并为之道歉："作为一位指挥家，他达到了一种独立状态，这时常被证明是对乐团的致命打击。他要求乐手们具有主动性，却时常忘记，一定水平的技术（并不是每位乐手都具备）才是这种主动性的关键。"无论如何，马勒对于乐团之期待的声明，说明他在寻找一种回应和微妙变化。他相信每一位敏感的音乐家迟早都会意识到这一点。用他自己的话来说："音乐中最好的部分是无法在音符中体现的。"

马勒早年是指挥舞台上一位充满活力的人物，浑身上下散发着一种紧张的能量。维也纳批评家马克斯·格拉夫（Max Graf）记得马勒几乎是冲上舞台的景象。"他在维也纳前几年的指挥十分引人注目。他会将指挥棒突然朝前挥，好像毒蛇吐信。他的右手将音乐从乐团中拉出来，好像在拉柜子底部的抽屉。当他将锐利的眼神射向坐在远处的乐手时，那个人便会瑟瑟发抖。"马勒后来变得安静多了，指挥时拍子简单，身体纹丝不动，眼睛四处观望。

✤ 行动中的马勒：奥托·伯勒尔（Otto Böhler）博士所作剪影。马勒年轻时沉浸于夸张的姿态和矫揉造作的风格中。后来他的动作减至最小，几乎纹丝不动

布鲁诺·瓦尔特也认为马勒早年曾有过狂野的动作，他说晚年马勒的指挥"呈现了一种堪称怪诞的安静，尽管音乐表现的张力并未受此影响。我记得他指挥的施特劳斯《家庭交响曲》(*Sinfonia Domestica*)，乐团的咆哮和他不为所动的态度之间形成的反差，给人留下了极为怪异的印象"。歌剧院经理、舞台导演恩斯特·勒特（Ernst Lert）曾在黄金年代的维也纳求学，他肯定了瓦尔特的回忆。勒特早在观看马勒指挥自己的《第六交响曲》首演之前便对马勒"既着迷又害怕"。"他在巨大的乐团面前像尊雕像般纹丝不动，哪怕是在乐队爆发出无法描述的狂暴情绪或绝望之时，这制造出了一种不可思议的印象，或者说，一种令人畏惧的印象，因为他的手或头的任何动作都会释放出一种令人几乎无法承受的张力。"

马勒的诠释想必具有震撼人心的戏剧性，充满对比，用今日的标准去衡量肯定极为造作。他的风格的一大特点是强调休止符，正如瓦格纳指挥贝多芬《第五交响曲》时那样。勒特在维也纳听过马勒指挥《魔笛》序曲，"马勒完成了第一个和弦之后的停顿如此之长，以至于我得翻乐谱去搞明白为何指挥不继续下去。而正当此时，他又挥出了第二个和弦。接下来的停顿似乎比前面更长些。"在重复了序曲结尾处的模进后，那停顿则更为夸张了。很明显，马勒的指挥极富煽动性，充满了感叹号。也许他是在阐释自己脑海中的程序。马勒曾经说过，自贝多芬之后的每一部交响曲都有一种隐含的程序。至少我们知道马勒的所有交响曲都有隐含程序：命运，自然，宿命，上帝，地狱，挣扎，决心，放弃，这些元素不停流转变化，聚散离合。

像当时所有的音乐家一样，马勒很喜欢改编他指挥的音乐。"贝

多芬的作品当然需要一些改编。"他说。请注意"当然"这口气。布鲁诺·瓦尔特将马勒奉为偶像，他企图解释马勒的态度。如果马勒对经典作品作了修改，那是为了"避免教条，直接进入作曲家的精神"。马勒对于修改一事从无犹豫，也常常因为修改过度而遭到攻击，特别是对舒曼和贝多芬的交响曲作品。他对批评的回应十分老套（即便在当时），所谓若是贝多芬在世云云。"对于乐谱的极度服从，"瓦尔特写道，"并没有令他迷惑，他很清楚地看到了作曲家的真正意图和乐谱的指示之间的矛盾。"但是界限在哪里？无论瓦尔特或其他人怎样替他辩护、为他搪塞，马勒的篡改的确武断，而且常常与乐谱背道而驰。舒曼的《曼弗雷德序曲》就经常发生问题，因为它开头的那个切分音很不顺畅。马勒的解决办法是在开始时加入大钹的一声巨响。诚然这确定了节拍，但完全是反舒曼的。马勒还篡改了柴科夫斯基的《里米尼的弗兰切斯卡》（*Francesca da Rimini*），令该曲比正常的二十三分钟长了十一分钟。他在演贝多芬《第六交响曲》时加倍了木管组的数目，在"贝五"的第一乐章尾声处加倍了双簧管的数目。诸如此类不胜枚举。如果克伦佩勒说的可信，马勒对自己的音乐也是如此。克伦佩勒引用马勒的话，说如果《第八交响曲》听起来效果不好，任何人都可以"没有任何心理负担地"进行修改。

1907年，马勒在维也纳歌剧院任职十年之后，辞职离开。当时他已令观众和大部分评论家成了他的追随者，也并没有遭到任何排挤。马克斯·格拉夫一直相信马勒辞职更多因为他的交响曲没有得到认可，而不是因为反犹批评或行政麻烦。马勒的音乐——不是他的指挥——一直遭到攻击，格拉夫认为马勒是受了一时刺

激而辞职，之后又后悔了。

马勒从维也纳直接去了大都会歌剧院。起先他挺高兴。在大都会，好歌手们要比维也纳多。卡鲁索、弗雷姆斯塔德、邦奇、斯科蒂、夏里亚宾、加德斯基、普朗松、斯特拉恰里、冯·罗伊、霍默、拉波尔德、森布里希、法拉尔、埃姆斯、德斯丁和布里安都在他棒下演唱过。何等豪华的阵容啊！值得一提的是，暴君马勒在纽约变了。在维也纳他指挥的所有歌剧都没有删节，而在纽约他不仅采用了标准删节，甚至引入了新的删节。这种在维也纳会犯众怒的行为，在纽约却只是娱乐。马勒在第一个音乐季中十分卖力，指挥了《特里斯坦和伊索尔德》《女武神》《齐格弗里德》《唐·乔万尼》和《费德里奥》。他于1908—1909音乐季回归，同时受到瓦尔特·达姆罗什的邀请指挥纽约交响乐团，演出了他自己的《第二交响曲》的美国首演。但这一次，马勒又病又累，他垮着脸抱怨着所有事情。纽约生活的太多方面令他不悦。他喜爱独处，却发现自己不得不去派对。不善闲谈八卦、毫无交际能力的马勒，痛恨派对和社交界。

更令他伤神的是阿图罗·托斯卡尼尼的到来，后者也于1908—1909季来到大都会，并带来了新经理朱利奥·加蒂-卡萨扎（Giulio Gatti-Casazza）。托斯卡尼尼要求将《特里斯坦和伊索尔德》作为自己的登台亮相之作。马勒很不情愿，但不得不屈服，尽管他已经指导乐团排练过该剧。一山容不得二虎，托斯卡尼尼很快就对马勒表现出不屑一顾。许多年后托氏告诉儿子，他去大都会歌剧院的原因之一就是有马勒那样伟大的音乐家在那里工作。但是，托斯卡尼尼说，他很快就看出马勒没有全力以赴，而

是在偷懒走捷径。的确,纽约的马勒和维也纳的马勒很不同,他本人也曾为自己的演出水平而公开道歉。他说乐手们要么不来排练,就算来了也不努力工作,在这种环境下指挥只能是一场闹剧。但托斯卡尼尼并不这么看。

也许马勒以为他到纽约的时候,那些没见过世面的美国人不会知道他改了乐谱,或者就算他们发现了也不在乎。的确,当年许多欧洲音乐家来到美国,都以为这里大体上还是一块蛮荒之地,牛仔和印第安人就住在哈德逊河对岸。直到今天还有些人来美国时带着那种态度。同样真实的是,当时的纽约也聚集了评论家中的神枪手:韩德森(W. J. Henderson)、理查德·奥尔德里奇(Richard Aldrich)、亨利·克雷比尔(Henry Krehbiel)、亨利·芬克(Henry T. Finck)和詹姆斯·亨内克(James Huneker),这是史上同时在一地出现的最强最博学的批评家阵容。他们中的一些人不喜欢马勒的霸道方式,他对《特里斯坦》的删节尤其招致了大量恶评。《音乐快报》(*Musical Courier*)是当时世界上最有影响的音乐出版物,也是极少数愿意体谅马勒的媒体。《音乐快报》采用了一种极为谦卑的方式进行了自我表达:

> 不管是对拜罗伊特的朝圣者还是对忙碌的纽约客来说,瓦格纳的歌剧都太长了;纽约人在一天辛苦工作之后,可不想被困在歌剧院里超过三个小时。通过明智的删节,安东·塞德尔曾在合理的尺度内演奏了瓦格纳的歌剧,并且没有牺牲任何精彩段落。马勒先生正是学习他的典范。他还许诺将莫扎特的《唐·乔万尼》从三个半小时减到两小时三刻钟。

马勒再次回到纽约时，没有去大都会歌剧院，而是去纽约爱乐担任指挥。塞缪尔·昂特迈耶的夫人和乔治·谢尔顿的夫人决定，这样一位伟大的指挥应该拥有自己的交响乐团。马勒在指挥了两场成功的音乐会试演后，证明他对乐团有着完全的控制，不论在曲目上还是个性上。他在第一个音乐季中带了自己的乐队首席西奥多·斯皮尔林，更换了三分之二的乐团成员。他立刻成了所有人的靶子：乐团、评论家、乐团董事会、公众。他大声疾呼自己的使命是教育乐团和公众。就发生的一切而言，这个理由并不充分，但不容否认的是，1909年纽约的水准的确相当之高，其音乐的精妙程度不亚于任何欧洲乐都。

马勒的指挥资质是不容置疑的，这点在许多优秀音乐家那里能够找到证明。拉赫玛尼诺夫曾在马勒棒下演奏了自己的《D小调钢琴协奏曲》，钢琴家这样写道："他是唯一一位我认为能与尼基什比肩的指挥。"马勒十分认真地研习了乐谱，这点给拉赫玛尼诺夫留下了深刻印象：

> 马勒说，乐谱上的每个细节都是重要的，这样的态度在指挥家里可太稀罕了。虽然排练计划在十二点三十分结束，可我们练了又练，远远超过了时间。当马勒宣布第一乐章要再来一遍时，我本以为乐手们会抗议或者吵闹，结果却没看到一丝恼人的迹象。

马勒在纽约爱乐的两季掀起了轩然大波。一些评论家无法忍受他，尤其反对他不停地篡改乐谱和配器。如果说马勒的乐团不

喜欢他，那么这种感觉也是互相的。他将爱乐乐团描述为"真是地道美国乐团——毫无天分并且迟钝"。他学会了不信任乐团，一次排练《罗恩格林》序曲，在开始打下重拍前，他就朝乐手们大吼道"太响了！"可是当时乐团还没出声儿呢。在音乐季结束前不久，马勒被董事会叫去解释自己得到的各类指控。《音乐快报》说："把马勒这样一位'高院大法官'从欧洲请来，然后让他听一个只配作陪衬的陪审团的指挥，这真是蠢透了。"马勒让董事会的女士们十分不悦。她们不喜欢他指挥柴科夫斯基《"悲怆"交响曲》的方式；她们不喜欢钢琴家约瑟夫·魏斯（Josef Weiss）走出排练厅并拒绝演奏的丑闻；她们不喜欢马勒和布索尼处理《"皇帝"协奏曲》的方式。一位女士甚至胆敢在排练时对这两位伟大音乐家说："不行，这样处理绝对不行。"接着就少了七万五千美元的经费。马勒的节目安排也无法讨得淑媛们的欢心。关系越来越紧张。乐团声称马勒在第二小提琴声部安插了一个间谍（事实的确如此）。这些负面证据都进入了针对马勒的听证会。他可能抗争了，可能没有。但是他很快就病了，斯皮尔林替他指挥了该季剩下的部分。马勒回到欧洲休养，他的妻子告诉媒体："你们无法想象马勒先生经历了怎样的痛苦。在维也纳我丈夫至高无上，就连皇帝也无法命令他做什么，可在纽约，他身边有十个女人对他发号施令，像教训小狗一样……"几个月后，马勒与世长辞。他没能活到亲眼看见他真正关心的终极胜利：他所写的音乐响彻全球。

21

理查·施特劳斯

从某种程度上说,理查·施特劳斯延续了马勒的传统。像马勒一样,他是一位重要作曲家,一度执掌过被马勒提升到很高水平的维也纳国家歌剧院。但从音乐上和气质上来说,没有哪两位指挥能比他们二人相差更大了。施特劳斯处于穆克的传统中——音乐直译派,反浪漫主义,打着微小的拍子。但他一开始并不是这样。1884年他在迈宁根管弦乐团是彪罗的门徒,很长一段时间受这位伟人的影响,喜欢改变速度等等;马克斯·格拉夫(Max Graf)听过施特劳斯早年的演出,记得有许多渐快渐慢。人们议论纷纷。大家已经习惯了里希特那种有力、波澜壮阔而庄严宏伟的风格,突然来了一个新派年轻人"既不威严也不魁梧,在指挥台上纤细而紧张……最令人惊讶的是那丰沛、精致的音色,那充满张力的微妙变化……"

这只是开始时。后来施特劳斯的一生都活跃于指挥台上,他想方设法地避免情感泛滥,甚至情感本身,变成了一个彻头彻尾

的反浪漫派。他越老越怀疑表现力过于丰富的音效。1933年他在德累斯顿监督了《阿拉贝拉》(*Arabella*)的首演。克莱门斯·克劳斯（Clemens Krauss）是指挥，用了无数自由速度、停顿、渐慢和速度变化。排练时施特劳斯不耐烦地拨乱反正。"不，不要渐慢"，或者"不要停顿"，或者"很简单，别拖拉"。在一次排练贝多芬交响曲的慢乐章时，他对乐团说："先生们，请不要太煽情。贝多芬可不像我们的指挥那样容易激动。"

他用清晰度和节奏感代替了大幅煽情，通过节制的姿势和微小的拍子达到了这种效果。乔治·塞尔说他对于精准十分感兴趣，"他的节拍虽然微小，但是灵巧而准确，同时他的手腕总会有一个弱拍的小动作。"施特劳斯本人对于节拍没有太多言论："手臂的运动越短，手腕的限制就越多，动作也就越精确。"他甚至有些怪论："左手对于指挥来说毫无用处。它最适合待在背心口袋里，它出来的时候也只是做一些小动作——这种情况下，你们只要不经意地瞟一眼就足够了。"下面是他对于技巧的言论：

在五十年的实践中，我发现了打出每个四分音或八分音是多么不重要。真正具有决定性的是弱拍，它包括了整个在流动的速度，打的时候应该注意节奏的准确，强拍也应该极为精确。小节里其余的东西都无关紧要，我通常把它们当二二拍打。指挥要注意乐段，而非小节……二流指挥常常倾向于仔细阐述那些节奏细节，从而忽略了乐句作为一个整体的正确形态……如果某段音乐有改变速度的需要，也应该让变化不为人察觉，以保持整体速度的统一和完整。

✤ 理查·施特劳斯起步时受到汉斯·冯·彪罗的荫庇,一生都活跃在指挥台上

国会唱片藏

这些话是一位经验十分丰富的指挥写下的。施特劳斯第一次尝试指挥是和迈宁根管弦乐团,演奏的是他写的《木管组曲》。彪罗没有给他排练时间,施特劳斯在"轻度昏迷状态下"指挥了这部作品,"我只记得今天我没出错"。迈宁根之后他去了慕尼黑,1886至1889年在歌剧院担任第三号指挥。之后几年他在魏玛,1894年接替彪罗担任柏林爱乐的指挥。再后来又是慕尼黑,并在全世界担任客座指挥,大部分是指挥自己的音乐;有时候去拜罗伊特;在柏林歌剧院待了很长一段时间(1898—1918);1919—1924年和弗朗兹·沙尔克(Franz Schalk)一起指挥维也纳国家歌剧院;在欧美各地担任客座指挥。

在此期间,他当然在不停地作曲:先是一系列精彩的交响诗,后来集中于歌剧。他精明的商业头脑也得到了大家的称赞。直白地说,施特劳斯很爱钱,他的老婆比他更爱钱。幸运的施特劳斯能够为自己的工作开个好价钱,人人都说他靠作曲就能致富。早在1909年,克利夫兰《老实人报》(*Plain Dealer*)就发表了长文讨论他的薪水和版税,估算出他的收入至少在六万美元一年,"五年内他有希望让这一数字翻倍"。关于施特劳斯贪婪的故事四处流传,无论

❖ 施特劳斯可能是所有重要指挥中最拘谨的一位。他用一根小指挥棒,划着极小的弧打拍子

汉斯·伯勒尔的漫画

真实与否，欧洲人都喜欢听。（其中一个故事说）施特劳斯去德累斯顿排练《莎乐美》，回柏林时儿子去火车站接他。"爸爸，你指挥排练赚了多少钱？"施特劳斯大受感动，擦了擦欣喜的泪水，伸手抱住了孩子。"现在我知道了，你真的是我儿子。"他第一次去美国巡演时，在沃纳梅克的百货店里指挥了好几场音乐会，并且收费惊人，引起一片哗然。虔诚的音乐家们厌弃他，而施特劳斯毫不在意。他说，与其抱怨有钱人，还不如自己动手勤劳致富。

在此强调施特劳斯性格的这些方面，因为的确能够解释他对待艺术的那种超乎寻常的实际方式。同他亲近的人承认他对费用更感兴趣而不是艺术效果。如果音乐或者周围的环境刺激了他，他会全身心投入指挥。否则的话就可能只是无聊而机械地完成任务。他的指挥具有一贯的准确和相当的技巧，但常常缺乏生命。格雷戈尔·皮亚蒂戈斯基（Gregor Piatigorsky）一次在施特劳斯的指挥下演奏了海顿的《大提琴协奏曲》，他说施特劳斯直接砍掉了引子，并不停地偷偷看表。施特劳斯指挥事业的末期，人人都能看出他那种骨子里的冷漠。他会解释一个乐段，然后试演一两次。如果演得好，那好；如果演得很糟，他会耸耸肩。"我年轻的时候，如果别人犯了错，我就得背黑锅。而现在，如果我犯了错，就都是他们的问题。"无可避免的结论是：施特劳斯作为一个指挥对自己的作品有些玩世不恭，他1922年写的《给一个年轻指挥的十条金规》的确显示了相当程度的玩世不恭：

1. 记住你制造音乐不光是为了娱乐自己，也是为了娱乐你的听众。

2. 你指挥的时候不应该出汗,只有听众才应该感到温暖。

3. 指挥《莎乐美》和《埃莱克特拉》的时候请把它们当成门德尔松的作品——童话音乐。

4. 永远别满脸鼓励地朝铜管声部看,发出重要指示只消一瞥即可。

5. 但是永远不要让圆号和木管离开你的视线。即使你根本听不见他们,他们也还是太响了。

6. 如果你觉得铜管还不够使劲儿,就把音调低一两度。

7. 光你自己听见独唱的每个词是不够的。反正你也得把它们背下来。听众们必须毫不费力地跟上,如果他们听不明白这些句子,就会睡觉。

8. 给歌手伴奏是为了让他们唱歌不费力。

9. 当你觉得你已经达到最快速度的极限时,请再加速一倍。(1948年他将这句改为:请放慢两倍,特别是指挥莫扎特时。)

10. 如果你能认真地遵循以上这些规则,那么以你的天分和成就,就肯定能成为听众的宝贝儿。

这些话很有智慧,又有些诡辩的味道,自然每一条都有些道理。尽管如此,它们也只不过是些轻佻话罢了。人们可以继续坚持说施特劳斯的快速度是出于玩世不恭或者无聊。他从一开始就喜欢快速度,越老速度越快,以至于弗里德琳·瓦格纳和其他许多人都觉得很难解释。他在拜罗伊特指挥《帕西法尔》的第一幕只花了一小时三十五分钟,而穆克花了一小时五十四分钟,托斯卡尼

尼花了二小时两分钟。在纪念齐格弗里德·瓦格纳的音乐会上，他仅用四十五分钟便演完了贝多芬《第九交响曲》，"干干净净，一滴汗也没掉。"一位旁观者说。（"贝九"的大部分演出都会略超过一小时。）他在二十世纪二十年代中期与柏林国家歌剧院乐团录制的贝多芬《第七交响曲》令人称奇。全曲从无渐慢，速度和表达始终如一。缓慢的引子和接下去的小快板差不多一样快，末乐章被删去了一大块，仅用四分二十五秒就结束了。（通常要演七分钟至八分钟。）他的《魔笛序曲》录音也大为精减。对于如此指挥方式唯一的解释就是：施特劳斯认为这些工作只是一次赚钱的任务，所以越快结束越合算。卡尔·伯姆坚持认为施特劳斯在音乐厅里和录唱片完全是两码事，唱片给人坏印象。唱片糟糕不能说明施特劳斯不正直。

　　施特劳斯指挥莫扎特特别有名，但即便如此，他录制的《G小调交响曲》也无法为他正名。他的通篇风格没有力量，没有魅力，没有变化，只有一种节拍器似的冷硬。缺乏细微变化也不能怪唱片，毕竟这是数码产品而不是原声音响。几乎是同时，埃里希·克莱伯（Erich Kleiber）和柏林国家歌剧院乐团录制了莫扎特的《降E大调交响曲》，两者根本无法相提并论。克莱伯的演出从质量和个性上都高出太多，有许多有趣的想法。

　　光靠那些唱片是无法证明施特劳斯的水平的，得多花些力气去说明。没有一位指挥达到他那种显赫程度而不用努力。他最主要的贡献可能是对泛滥的浪漫主义的纠正。他很快就与尼基什学派分道扬镳，甚至是他成长于斯的彪罗—瓦格纳传统。施特劳斯痛骂当时极为普遍的在第二主题之前渐慢的处理方式。他希望有

一种长而连续的旋律线，追求比例和平衡。作为一位歌剧作曲家，他发疯似的强调调整乐团的必要性，这样舞台上出来的每个句子、歌手唱出的每段旋律都能得以清楚地呈现。最重要的是，他避开了多愁善感的感伤癖。曾与施特劳斯共事过的音乐家列奥·武姆泽（Leo Wurmser）说他写的歌剧中那些宏大旋律和抒情段落"在别的指挥棒下常常显得廉价而煽情，但他自己指挥时则很少出现这种情况。我认为这主要是因为他用完全精确的速度去演绎，但他不动感情的举止也可能有些关系"。

施特劳斯似乎从来没有远大理想——激情而狂热的信仰、对艺术的全心奉献（你也可以说是一厢情愿），这些都是伟大诠释者的标志。但他的确拆穿了不少浪漫派指挥特有的那种矫揉造作。不幸的是，他也诋毁了一些他们的好处。剩下的就是冷静、敏锐的智力产物，这种音乐态度像穆克一样，直接导向了现代风格。

这里还要提一下施特劳斯音乐的重要诠释者们。首先是活跃于慕尼黑、德累斯顿和科隆的弗朗兹·维尔纳（Franz Wüllner），他早在 1885 年就开始指挥施特劳斯的音乐，后来还指挥了《蒂尔的恶作剧》和《堂吉诃德》的首演。在德累斯顿，有恩斯特·冯·舒赫（Ernst von Schuch），他 1872 年来到该城市，1882—1914 年担任歌剧院总监。舒赫指挥了施特劳斯的《火荒》（1901）、《莎乐美》（1905）、《埃莱克特拉》（1909）和《玫瑰骑士》（1911）的世界首演。总的来说施特劳斯对他还算满意，称他为"认真负责的舒赫"。舒赫以优雅诠释法国和意大利歌剧著称，同时也是一位谨慎的伴奏，（施特劳斯有些不怀好意地说）他"将这种令人钦佩的艺术发挥到了完美的极致，在他棒下即便是瓦格纳的歌剧听上去也有些平凡

了"。在《埃莱克特拉》的排练中,施特劳斯不停地对舒赫唠叨,想让他令乐团活起来。施特劳斯做得太过分,惹毛了舒赫,舒赫在盛怒中指挥了一次暴烈的彩排,施特劳斯不得不让他控制一下。"看见了吧!"舒赫得意地喊道。施特劳斯说:"首演获得了完美的平衡。"在其他地方施特劳斯也不忘取笑舒赫,"删节是舒赫的强项。我相信,他从没指挥过一出没有删过的歌剧,并且对删掉一出现代歌剧的一整幕尤其得意"。在《玫瑰骑士》的首演后,舒赫立刻开始进行"最可怕的删节",其他剧院的指挥也纷纷跟风。施特劳斯不得不斗争多年以纠正这种局面。除了施特劳斯的挖苦,舒赫算是一位优雅娴熟的指挥,他让德累斯顿歌剧院跻身世界一流歌剧院行列。

弗朗兹·沙尔克在1920年早期曾与施特劳斯共同执掌维也纳国家歌剧院,并在1924—1931年间独立担任总监,他的音乐风格与舒赫很相近:光滑、优雅,具有丰富的音乐文化。1919年他指挥了《没有影子的女人》的世界首演。沙尔克从不认为自己具有很多歌剧的夸张元素。洛特·莱曼(Lotte Lehmann)说他看上去像个"无比优雅的弄臣",也不看好他的管理能力。他无法应付那些大歌剧院里十分普遍的内斗,被阴谋诡计挤出剧院不久就死了。沙尔克留下了一些与维也纳爱乐录制的唱片,他指挥的贝多芬《第六交响曲》和《第八交响曲》以音乐的自然流淌、优雅和抒情而著称。

按时代顺序,最后一位与施特劳斯关系密切的指挥是克莱门斯·克劳斯,他指挥了《阿拉贝拉》(1933)、《和平之日》(1938)、《随想曲》(1942,他也撰写了台本)、《达奈的爱情》(施特劳斯

去世后三年的1952年上演）的首演。克劳斯主要以施特劳斯专家著称，但也完全能胜任各种音乐。他还是一位优秀的钢琴家，常常为女高音妻子维奥丽卡·乌尔苏莱亚克（Viorica Ursuleac）弹伴奏。施特劳斯十分尊敬他，他留下的许多唱片也是其才华的明证。

22

费利克斯·魏因加特纳

另一位从十九世纪浪漫主义到二十世纪简朴风格过渡的指挥是费利克斯·魏因加特纳，当时的大人物。魏因加特纳是李斯特的学生，本人也是一位极为出色的钢琴家，他有幸接受了未受玷污的浪漫主义的洗礼。几年之后，他开始攻击受到玷污的浪漫主义。魏因加特纳从未攻击过李斯特，但却对彪罗怀恨在心，对他来说彪罗是指挥中代表了一切矫揉造作的魔王。早在1887年，也是他首次登台后的第三年，魏因加特纳就与彪罗及其学派分道扬镳。特别当谈到歌剧《卡门》时，魏因加特纳认为彪罗的指挥又慢又拖。彪罗告诉全世界他这样指挥是为了传达出西班牙人的尊严。当魏因加特纳在汉堡指挥《卡门》时，他的理念与彪罗如此不同，以至于评论和观众一片哗然。这个年轻的疯子是谁？居然胆敢与伟大的大师汉斯·冯·彪罗对着干？结果是魏因加特纳被歌剧院辞退。他愤怒异常，既有艺术上的原因，也带着私人恩怨。魏因加特纳后来写道："彪罗难道真的看不

出来，在这场大讨论中他将自己的过错怪罪到我身上？因为错不在我，我只是重新遵从了比才的指示而已，到底谁才是独断专行的人？谁无视了大家？"（魏因加特纳对于自己的知识从来都很自信。）在自传中，魏因加特纳生动地描述了瓦格纳—彪罗式的自由速度指挥风格在当时的普遍：

> 他们通过搜寻出各种细枝末节，让最清楚不过的段落变得模糊不明。如今本来并不重要的部分被赋予了一种重大意义，本来只应点到为止的重音变成了极强音。特别在一段渐强后立刻弱奏时，那种所谓的"气息停顿"常常被插入，好像音乐里缀满了休止符似的。不停地变换或错置节奏，帮助实现了这类小伎俩。在那些要求逐渐变活泼或是要求温柔优雅地渐慢的段落，通常被一种毫无征兆的野蛮的、抽筋似的突快或突慢代替了。

魏因加特纳从不会这样，而他对彪罗学派的痛恨实际上加速了人们对新风格的接受。时代已经做好了准备。到处都是对浪漫派的滥情的不满言论。时代精神似乎在要求一种更有说服力的诠释方式，魏因加特纳便是第一位用并不枯燥的方式告诉人们该怎样做的人。在他漫长的事业生涯中,他是一位有品位、清醒的指挥,不造作、不故作特殊状，几乎总是忠于乐谱，以诚恳而高尚的态度传达音乐。他有些古典主义者的影子（他是第一批用接近十八世纪风格指挥莫扎特的近代指挥），追求清晰的旋律线、形式上的平衡、稳定的节奏。他手下的乐手觉得他的成就依赖启示多于纯技术。

✤ 费利克斯·魏因加特纳与夸张的瓦格纳指挥学派分道扬镳,试图回到乐谱。他是发展现代指挥风格的主要力量之一

哥伦比亚唱片收藏

卡尔·弗莱什就是一位,他认为魏因加特纳的成功在于是否能让整个乐团服从他的意愿。"所以他的艺术主要基于心理根基,而他的纯技术比如指挥棒技巧、排练乐团的技巧都处于相对粗糙的水平。"当然弗莱什对指挥的轻视是出了名的(他自己本可以成为一个优秀的音乐家),其他音乐家则对魏因加特纳要客气得多,特别是评价他的交响乐作品时。指挥歌剧总是有些门槛的,人们公认魏因加特纳的歌剧指挥缺乏戏剧性,尽管他一生中很长时间在剧院度过。对于他的交响乐指挥,风评没有严重的分歧,他属于巨人的行列。

魏因加特纳出生于达尔马提亚,父亲是维也纳人,母亲是德国人。他在莱比锡学习钢琴和作曲,在魏玛上过李斯特的课,转向指挥后的首演是在格拉茨演《茶花女》。他精力充沛,很少在一个地方久留,学习时期足迹就已遍布日内瓦、但泽、汉堡和曼海姆。1891年他来到柏林歌剧院,然后去了慕尼黑。当马勒从维也纳歌剧院辞职后,魏因加特纳接替了他的工作,但只干了三季。接下来维也纳人民歌剧院常常出现他的身影,其间他还担任欧美各大乐团的客座指挥,1919—1927年担任维也纳爱乐的总监,1935—1936年回到维也纳国家歌剧院。

同许多其他指挥一样,他开始时在指挥台上是个表演狂,有各种动作和姿势。1896年他在柏林指挥"贝九"时失去了控制,《音乐快报》说他"像疯子一样用棍子戳自己的手、腿和脚"。评论家们继续轻佻地将他与西奥多·托马斯("全球最简单也最高效的指挥之一")和尼基什("一座被压抑的火山,紧张的能量全被控制……然而他在指挥台上看上去外表如此安静、沉着")相比。

魏因加特纳在巴黎是很活跃的客座指挥,他是柏辽兹专家;当德彪西看到他时,这位德国指挥令他想起了"一把新刀"。德彪西说魏因加特纳的姿势"有种古怪的优雅;突然他手臂急急挥动,像是要强迫长号雄鸣、铙钹狂轰。这令人印象深刻,几乎接近奇迹"。德彪西向来无法抵制妙语的诱惑,他说魏因加特纳指挥《"田园"交响曲》好像一位尽职尽责的园丁。我们要感谢法国作家科莱特(Colette)勾勒了一幅青年魏因加特纳的简洁肖像,1903年她在《布拉斯报》(*Gil Blas*)的一篇音乐专栏里写道:

> 他个子高挑,面庞光洁,脸色苍白,突然又会变得绯红,像个得到了神启的耶稣会士。魏因加特纳指挥的姿势宏伟而可笑。他的燕尾服的下摆随着他手臂的猛抬或拳头的节奏而纷乱飞舞。在音乐的洪闸打开后,这位德国人进入了一种癫狂状态。

不过这个阶段没有持续太久。不久魏因加特纳就以节制的姿势和指挥棒技术在乐队圈子里闻名。1906年1月帕克(H. T. Parker)在听了波士顿交响乐团的一场音乐会后,写下了一段鲜为人知的文字,记录了魏因加特纳的早期美国岁月:

> 他是个高挑、瘦削、笔挺、苍白的人,鹰钩鼻,高额头,身体柔软而灵活,从外貌上看毫无特别之处,直到他开始工作。他是一个严肃的人,一个受过良好教育的人,你能肯定他也是一个知识分子,因为这三位一体,他成了一位更好的

音乐家。他一开始，就有一种火花捉住你所有的注意力，那拍子的清晰和决断令人叹为观止，好像鞭打一样刺激着他的乐手们。那种清晰就是清晰本身。其精确度容不下一寸错误。接着这一切顿时消失了，因为他的左手充满魅力。他用左手带出了一段旋律，框出节奏，好像在刺激、在静止、在召唤，让一种乐器活了起来……

魏因加特纳是个复杂的人，为人处世八面玲珑。对于相熟的人，他表现得天真而甜蜜，许多人觉得他像帕西法尔——但不总是夸奖的意味，有时候暗示他是个单纯、简单的傻瓜。他非常英俊，常被人称为"希腊男神"，女人们爱围着他转，他也不拒绝她们。他结了五次婚，花名册如下：玛丽·居伊莱拉（Marie Juilerat），费多拉·冯·德雷菲斯男爵夫人（Fedora von Dreifus），歌手露西尔·马塞尔（Lucille Marcel），维也纳诗人、歌手罗舒·贝尔塔·卡利施（Roxo Bertha Kalisch），还有一位是跟他学指挥的学生卡门·斯塔德（Carmen Studer）。他可以呵护备至，也可以毫不体贴。他强迫症似的写小册子，不停地给报纸写信评论任何事情。因为他叫费利克斯·魏因加特纳，他的信总是能发表。他也不停地出现在法庭上，他的一生似乎充斥着无穷无尽的官司。英国评论人爱德温·埃文斯（Edwin Evans）觉得魏因加特纳有些诉讼狂的轻度症状。后来他转向了占星术，并将之称为长久被忽视的科学。1891年他与柏林歌剧院签订合同时，特意请一位"经验丰富的占星师"研究了合同，而当得知自己的星宫图中有不利的一面时，他吓坏了。在自传里他郁郁地说："星座不会说谎。"他一生的悲剧在于他无

法将自己视作一个伟大的作曲家。魏因加特纳觉得自己是个未被承认的天才，但是，唉，世界可不这么看。他写过歌剧、交响乐、室内乐，都上演过，却都很快被淡忘。

他在维也纳歌剧院的几年过得很辛苦。他吃了官司，因为柏林歌剧院声称他去维也纳是毁约。然后他又背上了反犹的指控（他一生花了不少时间反对这项指控）。作为剧院经理，他是前任马勒的反面。上任后没多久，他就指挥了删节版《女武神》，媒体一片哗然。魏因加特纳从不放过任何练习作文的机会，他给《新自由报》（*Neue freie Presse*）写了一封长信自辩，说自己研究瓦格纳数十年，并且：

> 已经得出了结论，《尼伯龙根的指环》《汤豪舍》以及较短的《漂泊的荷兰人》中许多部分都太冗长了，不仅实际时间太长，从有机的结构、戏剧的需求以及风格的统一方面考虑也太长了。我认为合理的剪裁是一种艺术上的责任，会大大提升其美感享受。

魏因加特纳在这封信里还尖刻地提到了某种"薄弱的传统"。（应该是针对马勒，马勒大概会大笑吧！）然后他又大胆放话，将鞭子抽回评论家的脸上："这里我宣布我要引介几出艺术上有删节要求的瓦格纳歌剧，我绝不会因为任何反对意见而改变初衷。"最后他以明辨是非的语气结束："请允许我多说一句，我认为'瓦格纳'和'瓦格纳崇拜者'绝无任何程度的联系，并且在概念与理念上截然相反。我十分崇拜瓦格纳，所以我以成为一个热情的反'瓦

格纳崇拜者'为荣。"

也许魏因加特纳急于表现谁才是老板,他一上任便搁置了马勒打算上演的《费德里奥》。魏因加特纳不想要马勒的任何部分或他继承的传统,结果之一便是所有马勒请来的乐手和歌手都受到了猜疑。许多人离开了,其中包括一些维也纳人的宠儿,这是一次剧变。这自然不会让魏因加特纳讨人喜欢,为了纠正局面,他带来了许多新歌手。事实证明,这些人大多没什么水平。在马勒治下制作了几出大戏的罗勒(Roller)开始与魏因加特纳作对。没多久人们都认为魏因加特纳对维也纳没好处。他还受到了其他指责,比如特别偏向某些歌手比如露西尔·马塞尔(娘家姓沃塞尔夫)。此类指责也许的确有些道理,因为她成了他第三任太太。事情发展到了一定的地步,以至于在《名歌手》排练时布景倒下来砸了魏因加特纳的脚,评论人尤利乌斯·科恩古德(Julius Korngold)便暗示即便是歌剧院的布景也觉得有义务奋起反抗指挥了。当魏因加特纳离开时,双方都无遗憾,他的继任是做歌剧买卖的商人汉斯·戈莱格(Hans Gregor)。

魏因加特纳在自己最熟悉的领域中无人能及。他是懂得黄金分割的指挥:从不太慢,从不太快,从不太软,也从不太吵。他一次写道:"速度不能慢。速度太慢就无法辨别旋律,而速度太快就不再能辨别旋律。"乐手们说在所有指挥中,他几乎是唯一一位能保持排练和演出速度一致的指挥。也有人说他的演出可以保持几年没有变化。他两次录制莫扎特《降E大调交响曲》时隔超过十年,但节奏、乐句和概念几乎一个样。在魏因加特纳的指挥中没有浪漫主义,没有过度开发的自我。用布鲁诺·瓦尔特的话说:

"热烈的速度,朴素而自然。"这些都能在魏因加特纳录制的系列唱片中得到体现,从1913年开始他在美国哥伦比亚公司的单面唱片上录制了柴科夫斯基《"悲怆"交响曲》第一乐章的片段。他的标准出奇的高,从来没有品位的误差,没有一个难听的乐句,无一不是由最优雅的技巧和最高贵的概念所演绎。对许多人来说,他始终是演绎某些曲目的最称心如意的指挥。

23

意大利人和托斯卡尼尼

意大利曾在指挥史中占据重要地位,然而在整个十九世纪中,却没有诞生出哪怕一位世界级的指挥。国内倒是有指挥,有些也不错,可惜从相当程度上说,他们只是一种歌剧文化传统的解说员而已。在十九世纪的意大利,交响乐团少得可怜,甚至在大型歌剧院中进行的演出,水平也很低。意大利指挥很少出国,即便他们去其他欧洲大城市担任客座指挥,也只管演意大利歌剧。

安杰洛·马里亚尼(Angelo Mariani)是第一位以今日之意义理解的伟大意大利指挥。他1844年在特兰托(Trento)首次登台,1846年来到斯卡拉歌剧院,指挥了许多威尔第和他感兴趣的作曲家的作品。接着他在几座欧洲城市亮相,最后选定热那亚作为大本营。他与威尔第结为挚交,马里亚尼之于意大利作曲家正如里希特之于瓦格纳。然而,威尔第利用了朋友,他经常让马里亚尼做些跑腿的卑微差使。1870年前后他们的友谊破裂了。接下来发

生的可能不是什么偶然事件，马里亚尼开始与瓦格纳打得火热，他于1871年和1872年分别指挥了《罗恩格林》和《汤豪舍》的意大利首演。马里亚尼似乎是一位虚夸、变化无常的表演型指挥，只要有什么东西挡住了路，不管是表情符号、节奏、速度甚至是音符，他都会毫不犹豫地动手改掉，一切为更佳的乐队效果服务。威尔第对马里亚尼擅自更改《唐卡洛》和《命运之力》甚为反感，他在一封给朱利奥·里科尔蒂（Giulio Ricordi）的信中写道："我们都明白他有能力，但这不是一个个人问题（不管他多伟大），这是艺术。我不允许歌手或者指挥去'创造'，我认为这会导致毁灭。"接着威尔第举了一些段落和乐句作为例子，指出马里亚尼的改动如何改变了《唐卡洛》中的人物。

　　威尔第本人也在特殊场合做过指挥。不论在哪里指挥，他都能给人留下深刻印象。只要他愿意，就有可能成为瓦格纳在意大利的对手。十九世纪末二十世纪初还有几位数得上的意大利指挥，比如弗朗哥·法奇奥（Franco Faccio），他是威尔第专家，1887年指挥过《奥赛罗》的世界首演；路易吉·曼齐内利（Luigi Mancinelli），活跃在博洛尼亚、伦敦、纽约和布宜诺斯艾利斯的舞台上；列奥波德·穆尼奥内（Leopoldo Mugnone）是普契尼专家；阿图罗·维尼亚（Arturo Vigna），于1903—1907年执棒大都会歌剧院；克莱奥丰特·坎帕尼尼（Cleofonte Campanini），作为汉默斯坦的曼哈顿歌剧院的指挥来到美国，之后在芝加哥定居，从1910年到1919年去世一直活跃在歌剧舞台上。所有这些指挥几乎都投身于某一类型的作品，那就是歌剧；甚至是某一类中的小类，意大利歌剧。（这种倾向延续至今，后来的指挥比如图利奥·塞

✤ 世纪之交的托斯卡尼尼。他是一个暴躁任性的天才,总是要所有事情都依照他的方式来

拉芬、伯纳迪诺·莫利纳里、维克多·德·萨巴塔、维托里奥·居伊和卡洛·朱利尼主要被视为意大利歌剧的阐释者。)

接下来便是阿图罗·托斯卡尼尼横空出世。

托斯卡尼尼是那个年代的关键人物,他的影响无人能及,是他标志着瓦格纳风格最终过渡到了二十世纪客观主义。他是当代

指挥艺术中最伟大的个人力量。"无论你想到他对任何一部作品的演绎，"乔治·塞尔（George Szell）写道，"他改变了指挥艺术的整个概念，他修正了前一代指挥许多武断随意的做法，使之正式成为历史。同时，他也为一个时代的指挥塑造了不太好的榜样，不少人无法同意他的一些歧视性态度。"塞尔在其他地方还指出了托斯卡尼尼的主要性格："他彻底消灭了后浪漫主义诠释者的随心所欲，他赶走了那种浮夸俗丽的伎俩，清理了几十年堆积起来的所谓诠释细微差别的硬壳老垢。"

关键在于托斯卡尼尼跟随着前辈指挥诸如穆克、施特劳斯和魏因加特纳的足迹，成为一个高度客观的指挥，并将直译风格发挥到了极致。他的直译主义表现在多方面，完全超出了仅仅是忠实表现乐谱上的音符和作曲家的表情记号；这是一种对德奥传统的全面反动，与瓦格纳式的速度波动概念背道而驰。更甚者，托斯卡尼尼所代表的音乐客观主义在强度上与瓦格纳、彪罗、马勒代表的主观主义相当。在瓦格纳等人将自我沉浸到音乐中去、把乐谱当成自我表达的工具之处，托斯卡尼尼便以同等的决心将自我挡在乐谱之外。

他对风格化容易产生的问题颇有研究，并得出了一项结论，那就是没有结论。他说试图达到一种"真实的"风格是在做无用功。乐器变了，音调变了，观念变了，贝多芬再世恐怕也听不出二十世纪演的那些是不是他的音乐。所以一个音乐家有的唯一的东西——唯一的东西——就是音符，他必须尽可能小心谨慎地去观察。他不仅要观察音符，还必须保持稳定的节奏流动，避免前代人以"表现"之名在速度节奏上进行的大起大落。富特文格勒

这样的指挥不断地借"风格"之名来过度诠释作品（据托斯卡尼尼所言），引起了他的蔑视和嘲弄。不，这里有音符，一个指挥要诠释它们，就得依靠音乐修养、品位，还得有直觉去感知作曲家需要什么。"传统，"托斯卡尼尼咆哮着说，"只能在一个地方找到——那就是音乐！"于是他在1926年发表了著名的对《"英雄"交响曲》的评价："有人说这是拿破仑，有人说是希特勒，有人说是墨索里尼。对我来说，这只是一首'有活力的快板'。"几年后，威廉·门盖尔贝格屈尊给托斯卡尼尼的指挥方式提建议，向来看不起他的托斯卡尼尼大发雷霆。"说，说，说，这就是门盖尔贝格，"他后来这样说，"有次他跑来跟我长篇大论地讨论用正确的德国方法指挥《科利奥兰序曲》。他很严肃地说，他是从一个指挥那儿学的，那个指挥应该是从贝多芬那里直接学的。呸！我告诉他我才是直接从贝多芬那儿学的，学他的乐谱。"

大部分持此观点的指挥通常会发展成一个冷静的、异常客观的节拍器。的确，早年的托斯卡尼尼曾遭此诟病，正如约瑟夫·霍夫曼（Josef Hofmann）被人称为冷酷的钢琴家，因为他拒绝使用李斯特学派的惯用手法去改变节奏、扭曲音乐。朱利奥·里科尔蒂不断在《音乐报》（Gazzetta Musicale）上攻击托斯卡尼尼，说他顽固僵化，追求数字化的准确，缺乏诗意。里科尔蒂说托斯卡尼尼指挥的《法斯塔夫》像一个"巨型的机械钢琴"。后来不仅里科尔蒂改变了想法，几乎每个人都改变了想法。托斯卡尼尼一旦占领了整个世界，接下来的几十年都面对批评而岿然不动。他被视为一个奇迹，一种自然的力量。"托斯卡尼尼的秘密是什么？"1926年的伦敦《泰晤士报》如是发问。"他是最伟大的指挥，

✤ 二十世纪二十年代中期的托斯卡尼尼和弗里茨·莱纳。汽车是莱纳的,他碰巧也是一位跟托斯卡尼尼同等级别的精准主义者。当时托斯卡尼尼是斯卡拉歌剧院的总监

✤ 1930年在拜罗伊特。托斯卡尼尼拒绝在希特勒时期指挥

大部分人都同意这一点"。一位法国乐手发誓托斯卡尼尼指挥时不是在看乐队,而是在看音响本身,"他在看声音。"这位强势人物身上有种神秘感,直到他生命的晚年,才有一种新批评流派敢于提出质疑。

托斯卡尼尼没有变成枯燥的技术家,正是对音乐贵族的致意。虽然他是直译者,却也知道音乐必须歌唱、扩张。撇开他的原则看,他完全有能力修改乐谱,或者把他自己的个性带进诠释中去。在和一位美国指挥家米尔顿·卡蒂姆斯(Milton Katims)讨论某个段落时,老头子(这是卡蒂姆斯当年的外号)拿来一个节拍器。"这里,必须绝对按照精确的节奏来。"他打开节拍器,在钢琴上弹了一段。几个小节后,托斯卡尼尼就快过了他。托斯卡尼尼又发出了那著名的"呸",然后关掉节拍器,"人不是机器。音乐必须呼吸"。托斯卡尼尼用尽一切方法让音乐呼吸,哪怕在必要的时候更换乐器。他或许是一位直译者,但绝不是盲目的纯粹主义者。他的乐句绵长而有贵族气派,他的高潮处富有激情而剧烈,他处理旋律元素时优美而抒情。他的指挥艺术最重要的标志是张力,这种张力的特质尚无其他指挥能及,哪怕轻音乐到了托斯卡尼尼棒下也会变得坚韧有力起来。他的速度应该很快,有时的确是快。但大部分时候它们只是听上去快,因为一切都在完美的规范中进行。器乐家知道这点。一段在中等速度下完美处理的音阶,听上去要比在两倍速度下草草了事的音阶快得多。

托斯卡尼尼摈弃了瓦格纳—彪罗—尼基什的指挥方式,抛弃了整个浪漫主义风格,直接回到乐谱,坚持一切严格依照乐谱演奏。他叫停了过度泛滥的速度波动,要求乐队调准音再演奏(大

部分乐队即便是顶尖乐队，在世纪之交时都不太在意音准）。托斯卡尼尼赋予诠释和演出以活力。他甚至废除了浪漫主义最钟情的表现工具——弦乐的滑音。如果你听 1920 年以前的大部分乐队录音，在一个慢乐句的两个重要旋律音符之间都会有滑音，即便像魏因加特纳这样的一流指挥也不能免俗。在他 1913 年的《"悲怆"交响曲》片段录音中，小提琴部分可以听到这样的滑音：

在 A 和 D 两个音之间的是冗长而做作的滑行。这种造作风格（至少今日这被视为造作，当时则是一种演奏标准）在所有早期录音中都能听到，不论是比彻姆、斯特兰斯基、尼基什、斯托克还是其他人。很明显是乐队的小提琴手们自动自觉地使用了该工具，为的是强调乐句中的关键音符，但不是托斯卡尼尼棒下的小提琴手，他 1921 年的第一张录音中就全无滑音。

托斯卡尼尼的方式是如此纯粹，他如此英勇地抛弃了几代人的"传统"，又是如此有力地传达了他自己的想法（之前的历史上没有一位指挥像托斯卡尼尼那样提出要求，并获得了如此超凡脱俗的精确，从一支乐队中激发出如此大范围的活力），以至于他的诠释对人们来说是全新的，并且是革命性的。他被比作一位名画的修补者，经过他清洗的名画终于在现代观众面前展现了原初的色泽。1931 年厄内斯特·纽曼（Ernest Newman）在拜罗伊特听托斯卡尼尼指挥了《特里斯坦和伊索尔德》。纽曼是当世最伟大的

瓦格纳权威，这出歌剧他自然烂熟于胸。"我想，"纽曼写道，"那部作品从头到尾、从里到外我都很熟悉，但我很惊讶地发现，有些段落不时地像匕首刺中我。"纽曼在乐谱上找到了这些段落。"然后我发现，差不多他所做的就是按照瓦格纳指示的方式去演奏那些音符。"托斯卡尼尼总是有能力平衡音乐线条，并让每一种联系都被清楚地听见，这种荧光镜式的指挥他比任何人都在行。

在南美托斯卡尼尼在毫无准备的情况下初次登台的故事已经太过著名，无须重复了。瓦尔特·托斯卡尼尼提供了确切的日期，是 1886 年 6 月 30 日。（无巧不成书，曼齐内利的首演经历几乎和托斯卡尼尼如出一辙。曼齐内利也是一个乐团的大提琴手，也是因为突发情况被召唤上指挥台，连指挥的曲目都一样：《阿伊达》。）在里约热内卢登场之后的七十年中，托斯卡尼尼一直活跃在指挥舞台上。他二十一岁便开始了指挥事业，虽然很长一段时间他的名声仅限于意大利国内。美国出版物第一次提到他的名字似乎是在 1896 年 2 月 1 日，来自底特律的《歌曲杂志》。记者从都灵发来报道："托斯卡尼尼是多么优秀的指挥！……他那么肯定，那么镇静，他是意大利最优秀的领袖，是意大利唯一一位能以如此恢弘的气势指挥瓦格纳的人。而且，请想象一下，他背谱指挥了全剧！"

托斯卡尼尼在自己的祖国很快成了名人，他指挥了《佩利亚斯和梅丽桑德》《欧丽安特》《叶甫盖尼·奥涅金》《众神的黄昏》《齐格弗里德》的意大利首演，以及《丑角》1892 年的世界首演、《波希米亚人》1896 年的世界首演。普契尼本来想找尼基什，却不得不委身于托斯卡尼尼，后者当时是都灵皇家歌剧院的总

✤ 托斯卡尼尼指挥 NBC 交响乐团,他脸上带着聚精会神的怒视。没有一位指挥获得过如此的控制和张力

RCA 唱片藏

监。没多久普契尼就证实自己找对了人。"非同凡响！聪明极了！"这两人开始了多年断断续续的友谊。

在世纪之交时，托斯卡尼尼开始指挥交响乐，但歌剧仍旧是他的主业。1895 年他接手斯卡拉歌剧院，当时他有很多仰慕者，也有一些人攻击他的"苛刻"和专制。他的离去很有个性。在 1902—1903 音乐季的闭幕之夜，乔万尼·泽纳泰洛（Giovanni Zenatello）是《假面舞会》中的首席男高音，观众们大呼着要"再来一遍"咏叹调。托斯卡尼尼拒绝了，观众便不让歌剧继续下去。于是托斯卡尼尼在第二幕结束后径直离开，四年没有回来。不管在哪里，他都必须拥有绝对的权威。

1908 年大都会歌剧院迎来了托斯卡尼尼和新任总经理朱利奥·加蒂 – 卡萨扎（Giulio Gatti-Casazza），一干就是七年。托斯卡尼尼很快就产生了影响力。他身负盛名而来，留给人们的印象也正是名副其实。《波士顿文抄报》（Boston Transcript）写道："这位谦逊的人是全世界大歌剧界中最英勇的人物。他至高无上的地位不容置疑。"一个传奇很快就诞生了。先是报纸上说他可以背谱指挥六十出歌剧，接着这个数字涨到了一百五十，甚至一百六十。关于他记忆力的故事越来越多，人们爱引用沃尔夫 - 费拉里（Wolf-Ferrari）的话："听起来有些奇怪，好像他背下了我的歌剧（指《狡猾的寡妇》）而我自己却没有。"托斯卡尼尼在大都会歌剧院的七年中指挥了二十九部歌剧；和大部分意大利指挥不同的是，他最受欢迎的曲目是瓦格纳歌剧和法国歌剧。他也指挥音乐会，包括 1913 年主打贝多芬《第九交响曲》的那著名

的一夜。

他与大都会歌剧院的决裂，至今未有完整的解释。加蒂－卡萨扎在回忆录中对此事一笔带过，只说自己尽了最大努力挽留这位伟大指挥。瓦尔特·托斯卡尼尼说他父亲不满于排练的环境和斤斤计较的经济状况。1915 年 9 月 30 日的《纽约时报》说大都会歌剧院打算完全让步，"但他们也希望他能够调整自己（当然还是以他为主），以适应一部巨大运营机构的不时之需"。《音乐美国》（*Musical America*）则讲述得更为详细：

> 有些人坦言道，尽管他们崇拜他的天才并且认为他可能是当今最伟大的歌剧指挥，但他们也不会特别怀念他，因为他伟大的天才和对舞台效果的卓绝控制被他那可怕的火暴脾气以及在排练时不停地虐待艺术家、合唱队、乐队的行径所抵消了，而且他一有机会，不管是在台上还是台下，都会恶毒地谩骂可怜的加蒂－卡萨扎。他们说结果就是音乐季快要结束时，公司里一半的人都要精神崩溃了。

任何时候，只要托斯卡尼尼在典型的盛怒下离开一座房子，他就再也不会回去。很多年过去了，他始终没有和加蒂－卡萨扎和好。后来大都会歌剧院想尽一切办法引诱他回去，但托斯卡尼尼是个永不忘记也永不原谅的人。"我会在大都会的灰烬上指挥的。"他恶狠狠地说。

第一次世界大战期间，托斯卡尼尼在意大利，指挥活动相对较少。1921 年他回到斯卡拉歌剧院，不久就与法西斯政府成了对

头。当 1926 年他接到指挥法西斯颂歌《青年赞》的命令后,便毅然离开斯卡拉。由于《图兰朵》的世界首演迫在眉睫,墨索里尼顺从了托斯卡尼尼的意愿。1926 年,也是托氏第一次指挥纽约爱乐,并被任命为纽约交响乐团首席指挥的那一年。那些从未在托斯卡尼尼棒下演奏过的新乐手们都吓坏了。后来成为著名评论家的温索普·萨金特(Winthrop Sargeant)从纽约交响乐团的小提琴声部转去了纽约爱乐乐团,他对这一事件写下了一些有趣的回忆。新人会对孩子们指着卡内基大厅门口托斯卡尼尼一脸凶相的图片,然后威胁他们:"如果你不乖,托斯卡尼尼就会来抓你。"等到托斯卡尼尼最后到达的时候,乐手们史无前例地把乐谱带回家加班练习。萨金特说,托斯卡尼尼比任何指挥都有能力把每一场演出和排练弄成"持续的心理危机"。托斯卡尼尼只要当他自己就行了。"一首交响曲的每个乐章都成了当务之急,需要你倾注每一分精力和注意力,不然就会彻底失败。每一场演出的完美程度对我们来说都性命攸关……在技巧之外,他还有一种超出常人理解的神秘的个人力量。"

同时,托斯卡尼尼与祖国断绝了关系。反法西斯反纳粹的他有一次说自己在生活中是个民主派,但在音乐中是个贵族论者。1931 年之后他拒绝在意大利演出,1933 年之后也与拜罗伊特断交。他离开了纳粹占领下的萨尔茨堡,并表示不会与富特文格勒或其他为希特勒工作的人发生任何关系。

1935—1936 演出季结束时,他离开了纽约爱乐,很明显,这位六十九岁的指挥已经结束了自己的事业。但是 1937 年他又回到美国,担任 NBC 交响乐团的指挥,这支乐团是国家广播公

司专门为他创立的。这次合作的副产品包括了一系列歌剧的音乐会版本，其中有《波希米亚人》《费德里奥》《茶花女》《奥赛罗》《法塔夫》，都是他的拿手好戏，而美国已有两代人没有听过他指挥它们；另一项副产品便是一系列唱片。

正是在 NBC 的这些年，托斯卡尼尼传奇达到了巅峰，令之前的成就相形见绌。这位老人成了报纸宠儿，尽管他从未要求曝光，事实上，他将媒体拒之门外。他似乎真的变谦虚了，知道自己的价值所在，只对追求音乐的完美有兴趣。其他任何事情都是次要的，如往常一样。他只为音乐而活，音乐是他唯一真正理解的东西。正如阿德里安·鲍尔特所言："除了音乐他一无所思。我从没听过他谈论任何其他事情。布鲁诺·瓦尔特会谈论最新的话剧或小说，但托斯卡尼尼不会。"

即便是在排练时，他也一如既往地保持那种心理危机的运作方式。对于他那战斗性的喊叫"歌唱！保持住！"，NBC 交响乐团的弦乐手塞缪尔·安特克（Samuel Antek）这样形容："没有一位指挥能够制造出这样一种忘我的感觉。"托斯卡尼尼打拍子相对简单而经典，节制而有条不紊，将音乐从乐手身体里引了出来。（据 1941 年 8 月的《音乐商情》介绍，他的指挥棒长约四十七厘米，分量很重，软木柄长约十一厘米，直径约八厘米。）通常他的指挥棒在肩和腰之间移动。他最经典的姿势是：两腿分开，身体略倾，抒情段落时左手在胸前作剧烈的揉弦状颤动（以前拉过弦乐的人会有这种倾向）。当音乐特别戏剧性或节奏感特别强时，托斯卡尼尼的拍子会变得短促（这是优秀指挥的标志；拍子幅度越大，乐队的反应就越慢）。

托斯卡尼尼总是背谱指挥。他的视力太差，即便眼前放了乐谱他也看不清楚。但他又能看到并且纠正九米开外的一个低音提琴手最细微的弓法错误。他工作起来像个劳模，而且期待每个人都像他一样。如果事情没有按他的意愿发展，他就会大发雷霆。他的坏脾气也成了传奇。安特克说："那绝对是我听过的最恐怖的声音，而且好像是从五脏六腑发出来的。他的身子几乎对折，嘴巴大张着，脸涨得通红，看上去好像就要中风了似的。接着一阵难以想象的巨响就会迸发出来。"维克托公司的几位录音工程师背着托斯卡尼尼录下了许多他的排练片段，供幸运的少数人享用。这些唱片中经常可以听到托斯卡尼尼的暴怒，那声音简直就是维苏威火山爆发的翻版。这些唱片还记录了他的要求，他对清晰度的坚持，很多次他会重复一个乐句，让某个小地方——比如双簧管断奏——达到他满意的程度。

对托斯卡尼尼来说，这世上没有捷径，也没有逃避。纽约爱乐的定音鼓手索尔·古德曼（Saul Goodman）曾指出，托斯卡尼尼坚持听到每个音符，而且要在准确的时间和音调上，这导致了全世界交响乐队演奏的整体标准的提高。每份乐谱都有乐手们乐于蒙混过关的困难段落，而指挥们要么没有注意到这种小伎俩，要么同情乐手们的苦境。可托斯卡尼尼不会，他的乐手必须严格按照谱上的音符演奏。起先乐手们一片哀号，他们得设计新的指法或者弓法。但最终，在托斯卡尼尼的棒下，演不出的也得演出来。

一旦事情没有按照他的设想发展，他会很痛苦，真的很痛苦。一个草率的乐句，一个马虎的音符，一个别扭的开头，这些都足够导致他一个星期的坏脾气。这样的错误很少在托斯卡尼尼的乐

团发生。他棒下的乐手得忍受非人的痛苦,部分是恐惧,部分是骄傲。好的乐手在面对他们尊重的指挥时总是会加倍努力。托斯卡尼尼可能会令一些乐手厌恶,甚至仇恨,但他们为他演奏的认真劲头绝不会发生在其他指挥身上。听托斯卡尼尼的音乐会,听众们总能得到一种鞭打式的冲击和释放,那难以置信的完美和谐,那种对音乐横向多于纵向的把握(这对托斯卡尼尼来说是一种对位,旋律线与旋律线之间的平衡,比和声更重要),那种清晰,那种力量,那种张弛有度的节奏,正是托斯卡尼尼的特殊贡献。

批评在他事业的尾声到来了。一批新生代批评家很活跃,他们对于指挥的期望比托斯卡尼尼所能提供的要多。他的曲目选择受到了猛烈攻击,他的音乐哲学也未能幸免。托斯卡尼尼很少指挥当代作品,他指挥过的也都没有什么生命力。没有人质疑托斯卡尼尼对于乐队的驾驭能力,但有些批评家问道,这力气花得值得吗?一位怀疑者维吉尔·汤姆森(Virgil Thomson)写道:

> 当他指挥任何作品时……他了解乐谱,小心翼翼地务求完美地去解读它,好像他的整个生命就倚赖在这一部作品上……他的文化修养可能并不高,但他的耳朵货真价实。他能把任何东西变成音乐。他制造出的音乐是能听到的公开演出中最寡淡的、最直白的音乐。这里少有时代性的召唤,更没有发自内心的情感诉求。这是一种纯粹的独断,只是整齐的声音,再无其他。这音乐里就连托斯卡尼尼本人也没有。尽管他情绪高涨,但乐手们却毫无性格。我相信这就是为何他要将尽可能地忠实于乐谱作为诠释的基础……我以为,在将来的历史书中,他不

会成为巨人，因为他大部分时间都处在创造性斗争的边缘……他对于本世纪音乐风格形成的贡献、对音乐当代表达的鼓励、与在世作曲家的交往，简言之，任何这些奠定我们时代音乐史的工作，都无法与他作为今日乐队训练大师的地位相较。

作为作曲家的汤姆森是当时先锋派的一位领军人物，自然对托斯卡尼尼忽略当代音乐心有不满。但托斯卡尼尼的当代音乐唱片又从来不比同辈人——布鲁诺·瓦尔特、费利克斯·魏因加特纳或者托马斯·比彻姆爵士差。很少有高龄指挥会对新音乐产生兴趣，即便在二十世纪二十年代中期与先锋派打成一片的奥托·克伦佩勒也是如此。作为一个年轻人，托斯卡尼尼打了漂亮仗，他继承了瓦格纳、普契尼和德彪西的事业。在任何情况下，指挥们都能超越汤姆森的意见，不用靠拥护现代音乐而名垂青史；而汤姆森断言托斯卡尼尼对世纪音乐风格不会产生太多影响也只是一厢情愿。事实上，没有学生或门徒的托斯卡尼尼（他最有前途的徒弟吉多·坎泰利三十六岁就死于空难）是当时最有影响力的指挥，他推动直译主义的明确实施比任何人都有力。正因为此，托斯卡尼尼在历史中占据了一席之地。几乎所有的年轻指挥都想模仿他，他们拒绝在演出时使用乐谱，想达到托氏的旋律线独立，采用一种忠实原作的方式，避免浪漫化的诠释。整个世界似乎充满了小托斯卡尼尼们，他们都想挑战不可能的任务，却无功而返。通常的结果是，忠实原作走向了荒谬，音乐中没有思想，技巧变得比交流更重要。这些都不是托斯卡尼尼所期望的，但却发生了。少数几位年轻指挥家跳了出来，但不是全部。很大程度上说，

二十世纪六十年代仍在托斯卡尼尼的统治下,他的余威依然十分强大。

老人的最后一场音乐会令人心碎。那是1954年4月。之前一周八十七岁生日那天,他向NBC提交了辞呈。在广播中,记忆从不出错的托斯卡尼尼可能经历了生命中唯一一次短路。听众们听到《汤豪舍》中的狂欢部分逐渐缓慢,渐至破碎。中间有一处停顿,接着,突然,勃拉姆斯《第一交响曲》回荡在无线电波中。当时托斯卡尼尼的确停止了指挥,面无表情地站着。首席大提琴弗兰克·米勒(Frank Miller)试图提示他。而播音室里更是一阵恐慌,据说是坎泰利让录音师掐断托斯卡尼尼的现场演出,播放勃拉姆斯交响曲的唱片。过了大概三十秒钟后,托斯卡尼尼恢复了神志,狂欢又回到了电波中。广播结束后,托斯卡尼尼回到休息室,正式成为了历史。三年后他溘然长逝。

24

威廉·门盖尔贝格

虽然托斯卡尼尼对后世的影响超过其他任何人，但这并不意味着他在同时代指挥身上也留下了烙印。他们的风格大多沿袭十九世纪的传统，已经成了形。当你回望托斯卡尼尼的巅峰时代也就是二十世纪上半叶，那真是黄金年代，遍地都是好机会，这种日子再也不会有了。尼基什、穆克和马勒当时都很活跃。除了托斯卡尼尼之外，还有一批大名鼎鼎的指挥家，比如魏因加特纳、瓦尔特、富特文格勒、比彻姆、斯托科夫斯基、莱纳、安塞梅、克莱伯、蒙特、克伦佩勒、库塞维茨基、奥曼迪、塞尔。

这里面有些人是托斯卡尼尼的对立面。其中三位重要指挥家——门盖尔贝格、富特文格勒和瓦尔特是公认的浪漫派，他们代表的是浪漫主义而非现代传统。这三位中，门盖尔贝格是最伟大的技巧派，好比指挥中的霍洛维茨，有着无限的情感和活力。他矮小、圆胖，常常被称为乐队中的拿破仑。考虑到门盖尔贝格

对于音乐的随性理念以及不断修改乐谱的习惯,那么当你听说对他影响最大的人是马勒也就不足为怪了,他们1902年见过面。门盖尔贝格对BBC交响乐团声称他是彻彻底底的马勒派,英国中提琴手、作家萧伯纳引用过这段话:

贝多芬同许多作曲家一样,会修改自己的乐谱,哪怕是在出版之后,接着他就聋了。所以为什么指挥不能改乐谱呢?我们经常比作曲家懂得更多呀。我是席德勒最好的学生,他是贝多芬最好的学生,所以我知道贝多芬的意思。(门盖尔贝格是在跟乐团开玩笑。他说的"席德勒"是辛德勒,1864年去世,而门盖尔贝格出生于1871年。)这是施特劳斯的作品,我从小就跟理查·施特劳斯是好朋友,我知道他想说什么,所以我们也来改一改吧!

我们并不应该对门盖尔贝格的这种态度批评得太过严厉,至少不应该比批评瓦格纳、马勒更严厉,或者说所有后浪漫主义时代的音乐家。哪怕到了门盖尔贝格的时代,由演奏家来帮助缺乏暴烈感的作曲家也是常有的事。当布索尼因为重写了弗朗克的《前奏、赞美诗和赋格》的部分而遭人诟病时,他只是简单而合理地回答说,弗朗克并不总知道怎么写才能达到自己想要的效果。哪怕冒着无聊乏味的危险,我也要不停地重复一点:对乐谱的忠诚是一项近代发明;我们不应该谴责一位十九世纪的音乐家跟随自己时代的潮流,正如我们不应责怪早期意大利艺术家不知道透视法。

✤ 威廉·门盖尔贝格是二十世纪早期的技巧派指挥。他接管了阿姆斯特丹音乐厅管弦乐团,将之训练成欧洲最顶尖的乐团之一

门盖尔贝格在德国接受音乐训练,在卢塞恩指挥了五年,1895年回到祖国荷兰,担任阿姆斯特丹音乐厅管弦乐团的总监。他将一个小地方乐队发展成了交响世界的顶尖名团。他指挥该团长达四十一年之久,直到1941年。在"二战"中,门盖尔贝格与纳粹政府合作,1945年荷兰名誉委员会禁止他继续参与任何音乐活动。他用艺术为自己辩解。"我的艺术是一种公共财产,不应该剥夺任何人享受它的权利。我对政治没有兴趣。"但事实无法磨灭,1941年他在德国文化内阁中担任了职务,"二战"中一直在德国指挥。

他是一位有着超群技巧和驱动力的指挥,对马勒和施特劳斯那种音响宏大、曲谱复杂的音乐尤其着迷。施特劳斯将《英雄生涯》(*Ein Heldenleben*)题献给他,大家公认没有一位指挥能够演绎出那种兴奋、辉煌和戏剧效果。门盖尔贝格留下了一张唱片,让世人皆成见证。作为一位风格大师,他属于瓦格纳派。作为一位真正的浪漫主义者,他会在对比段落放慢速度,使用自由速度,不给人留什么想象空间。直到二十世纪三十年代,他还让弦乐部在《第九交响曲》的慢板部分使用滑音来加强情感效果。这种过时的效果,以及他的节奏变化,令许多音乐家和评论家不满;然而他的戏剧感和巨型油画效果又让观众如痴如狂。正如劳伦斯·吉尔曼(Lawrence Gilman)所言:"他的过错叫人生气,但他的美德也很高贵。"

门盖尔贝格在美国相当活跃,1905年之后时常亮相。1919年波士顿交响乐团与他接洽,希望他接任穆克的职位。最后因为钱没谈拢。"在我印象中,美国一直是个很有钱的国家,"他对一个

记者说,"但是从我的聘金来看,似乎并非如此。"后来他指挥纽约爱乐乐团,1927—1928年与托斯卡尼尼共事。一山不容二虎,门盖尔贝格成了输家。温索普·萨金特说门盖尔贝格将乐团调教得很完美,然而托斯卡尼尼不这么认为,他开始重塑乐团,抛弃了所有门盖尔贝格珍视的理念。托斯卡尼尼"对待错误的方式"(萨金特语)不是理性的解释而是暴怒,他发怒的时候用指挥棒敲谱架直到敲断。门盖尔贝格代表了"有原则和传统的人,为音乐的道德体制而奋斗,他相信体制比自我更伟大。而另一方面,他是一位无情而专制的天才,横扫面前一切,要求大家屈从于完全凭一己直觉制定的标准,而非规则和秩序"。乐队的乐手们都知道谁会成为胜利者,可怜的门盖尔贝格的排练变成了一片混乱。门盖尔贝格固执己见,却失去了力量和权威。他本来想坚持到底,忍受了几个音乐季的虐待,但最后还是回了家,再也没回来。

门盖尔贝格还有一个特点:在史上所有指挥家中,他是最有强迫症的话痨。卡尔·弗莱什一次在排练时看表记了时。大指挥说了一个半小时,然后只排练了三刻钟。萧伯纳描述了第一次为门盖尔贝格排练的情形,当时他已经退休。门盖尔贝格出现,然后开始回忆他在全球各地指挥各大乐团的美好经历。"你们看,没有什么我不知道的。那么双簧管先生,现在给我个A。"然后乐队花了二十五分钟调音,直到指挥满意。这真是彻底的仪式。先是小提琴跟着双簧管调A,然后是整个弦乐声部依次调音,然后是整个乐队各声部依次调音,最后是大管。等到整个乐队找到了A,小提琴再开始调其他几根弦。双簧管像个大主教,必须得"站起身,朝着各声部的方向吹奏,为了让远处的人听到。而门盖尔贝格像

个大佛坐在指挥台上,逐个批评最细小的走音"。终于,乐团把调音时间缩短到了五六分钟。(一些指挥对调音特别敏感。亨利·伍德爵士在执掌早期的女王音乐厅乐队时,特制了一座调音器,用风箱吹一块簧片,保持在华氏五十九度每秒振动四百三十五点五次的频率。他要求每个乐手在后台都得在这台机器旁边登记调音。)

门盖尔贝格的声名在去世后很快烟消云散,这种情况经常发生在技巧大师身上。门盖尔贝格生不逢时,他的两大遗产——技巧和浪漫主义在那个时代都不被看好。后世对他不甚公平,他应该得到更多。他的音乐用现在的标准衡量也许过于造作,但一直充满着生命力、动力和一种信念。至今无人能超越他的音乐色彩,哪怕库塞维茨基和斯托科夫斯基也没能做到。这个矮小的人有一种真实的力量,他是一位伟大的人,也是乐队最可靠的主人之一。

25

威廉·富特文格勒

门盖尔贝格效应基本上是外在的,而威廉·富特文格勒效应则完全是内在的。门盖尔贝格的听众的反应像是在斗兽场,而富特文格勒的听众的反应像是在教堂。许多人认为富特文格勒是当年最伟大的指挥,也是托斯卡尼尼唯一的真正对手。的确,很难想象二十世纪任何一位指挥(包括尼基什)能够制造出富特文格勒那样的神秘效果。他将德国理想主义(哲学意义上的理想主义,而不是伦理意义上的)的精华施予音乐,他被认为是神圣和高尚的代言人。他指挥时似乎常常陷入催眠状态,没有意识到观众甚至乐队的存在,完全被音响和他内心的幻想所包围。他好像牵线木偶似的被一种力量所操纵,这种力量通过他发出的是一种凝练的、井井有条的音效,服从于一种情感的目的。一些评论家和作者曾试图暗示他是一个知识分子,其实他不是。他最狂热的崇拜者耶胡迪·梅纽因(Yehudi Menuhin)曾一语中的地说:"富特文格勒是在中世纪德国传统中得到启示的神秘主义

者……他有信心,有把握,好像那些看到了幻象并决定追随的人。"

大体上说,他属于瓦格纳风格的衍生系,一位主观主义者,作为指挥他更关心的是乐句而非小节线,更关注内容而非技巧,他一直在实践瓦格纳及其学派所精心描述的那种速度波动。这就是为何他的大多数唱片无法帮助人们对他做出公正的评价。他是那种以特别的力量、爆发性传递一种精神的诠释者,他的音乐在音乐厅里欣赏恰到好处,而从唱片里听便显得武断而造作。在音乐厅里,他的全神贯注仿佛是一种心理胶合剂,将众人黏合在一起,而他的理念先抒情、再戏剧化、接着铺天盖地、最后无可避免地显现出来。他正是如此指挥了舒曼《降B大调第一交响曲》的末乐章,开头极为缓慢,接着慢慢积聚力量,速度越来越快。今天没有人敢以那么慢的速度开始,更没有人敢模仿富特文格勒的渐慢以及在同一乐章中的那种速度变化。如果只听录音(他和维也纳爱乐乐团合作的舒曼《第一交响曲》的广播被保存了下来),这种诠释对于习惯了托斯卡尼尼风格的听众来说会很困惑。然而当富特文格勒一站上指挥台,便无可指摘。在现场聆听的人们为其音乐的逻辑和优美所打动。而且,他的诠释是如此私人化,也会引起极为私人的反应。不同的听众会有迥异的感受。对于欣德米特来说,关键在于"富特文格勒掌握了平衡的伟大秘密……他明白怎样将乐句、主题、段落、乐章、整首交响曲和整场音乐会作为艺术的统一体去诠释"。而对维也纳爱乐的乐队首席弗里茨·赛德拉克(Fritz Sedlak)来说,富特文格勒的秘密在于"他是一位精通过渡的大师,他和我们一起,一遍遍地练习如何在一个乐章中进行漂亮的速度变化,用夸张的渐快或渐慢而不

至于瓦解乐章的结构"。对大提琴家恩里科·马伊纳尔迪（Enrico Mainardi）来说，富特文格勒的秘密是探索作品的精神原点。对指挥家伊戈尔·马尔科维奇（Igor Markevitch）来说，富特文格勒最伟大的天赋在于"制造一种氛围并在其中传达对音乐的爱"。

富特文格勒是一位直觉型的指挥家，他并不太在意技巧或肤浅的修饰。一位音乐家曾经问他在指挥时左手的功能，他想了一会儿，说："虽然指挥了二十年，我必须承认我从来没有考虑过这个问题。"他关心的是音乐视野，不是指挥棒，他曾这样写道：

> 我刚刚做指挥的时候有一些技术困难，这些困难的存在正是因为我有非常强烈的表达的需要（也就是说，我非常坚定地要让内心听到的声音得到外化的实现）。事实上，这种需要强烈到让我直接忽略了技术困难。你可以说我是个天生的指挥。后来我才学会了所有的指挥技巧。

然而全世界的乐队成员们都会对富特文格勒的"学会了所有的指挥技巧"的声明发表异议。富特文格勒打拍子的动作是一种无法复制的现象，前无古人，后无来者。然而对乐手来说，却是恐怖的噩梦。他在指挥台上全然忘我，他会打手势、大叫、哼唱、挤眉弄眼、吐口水、跺脚。他还会闭上眼睛，做出种种含糊的动作。在乐队习惯他那古怪的、颤动的指挥棒之前，很可能会搞得一团糟。柏林爱乐乐团1923—1931年间的乐队首席亨利·霍尔斯特（Henry Holst）说，有时候乐手们会觉得他不知道该怎么用指挥棒。如果哪里出了错，富特文格勒会朝乐手们大喊大叫，让他

✤ 威廉·富特文格勒在二十世纪中期继承了老派浪漫主义传统

们跟上他的节奏。"但是,唉,"亨利写道,"那可不是总管用啊!"伦敦爱乐的一位乐手一本正经地说富特文格勒总要先晃动指挥棒十三次,然后才会打下开始的节拍。还有一个著名的例子时常被用来说明他那高深莫测的指挥棒,就是《艾格蒙特序曲》开始处那犹疑的、颤抖的弱拍。乐队必须得感受这踌躇何时停止,以便开始演奏。柏林爱乐乐团有个经典笑话:问:你怎么知道在贝多芬《第九交响曲》开头该什么时候进去?答:我们绕着椅子走两圈,数到十,然后开始演。或者,问:看到这么神秘的重拍,你怎么知道该什么时候进去?答:等到我们不耐烦的时候。富特文格勒还常常朝后仰,他歪着长颈鹿般的脖子靠在指挥台边上,在桌子下面打拍子。乐手们只能看他的脸而不是指挥棒。富特文格勒完全清楚他的节拍给乐手们带来的困难,却不以为意。"程式化的技巧制造出的是程式化的音乐。"他会这样说。他坚信指挥艺术的伟大秘密:

> 完全依赖于打拍子前的准备工作,而不是节拍本身——简言之,在打下重拍、乐队一齐奏出声音的那个点之前,时常有一些微小的动作。打重拍的方式、这些准备,用最绝对的精准决定了音响的质量。当一支训练有素的乐队对指挥最微小的手势做出反应,产生出的那种难以置信的精确会令最有经验的指挥目瞪口呆。

富特文格勒在他的《遗书》(也是他的艺术遗嘱)中不吝笔墨地阐发了这种理念。现将他的阐释总结如下:节奏是通过相对简

单的手势决定的。然而为何同一支乐队在不同指挥棒下会发出全然不同的音响?为何尼基什打出一个简单的重拍,乐队发出的效果便与之前不同?"有些指挥能让乡村乐团变得像维也纳爱乐,也有一些指挥能让维也纳爱乐变得像乡村乐团。"尼基什那样的指挥制造出统一音响效果的现象并不是偶然的,这正是因为他的节拍"打进了"音响中。他靠的不是程式化的节拍。"如今指挥技术被写进教科书里,并到处得到实践,事实上正是这种程式化的技术制造出了程式化的乐队音响。这种技术的常规所能达到的目标仅仅是准确而已。"这导致了一种机械化的指挥,其中最受关注的便是节奏。然而节奏本位并不能帮助一个指挥营造旋律内涵。"这里我们触及了乐队指挥的一大核心问题:我,作为一个指挥,只能在空气中挥舞指挥棒,那么我怎样让乐队用合宜的音色发出一种歌唱般的效果——就像唱歌那样?"换言之,机械化的精准(节拍)与歌唱的自由应该如何调和?

歌唱性并不仅仅意味着那些自由喷涌、朗朗上口、相对容易的段落,而更加意味着一种精微的东西,也就是瓦格纳所谓的"melos"[1]。一个有力的重拍可能对"melos"并不利,它会减弱表现力,减弱音乐那种活生生的流动性。它建立的只是节奏,不是音乐,不是"melos"。无论如何,音乐的精确并不是通过重拍本身或者打出重拍的力量和准确性来决定的,更重要的是指挥为重拍所做的准备。所以,如果"准备"是影响乐队音响的最有力因素:

[1] 该词源于希腊文,由"诗律"和"歌曲"合并而成。瓦格纳觉得旋律(melody)一词不够文雅,于是决定用希腊文中的 melos 取而代之。瓦格纳主张用"连贯的旋律"(continuous melos)代替传统歌剧中用来连接咏叹调的宣叙调。——译注

人们难道不能想象一种放弃每拍的结束点（点的动作可能会和发电报联系起来）、只利用节拍或者节拍的"准备"这样的指挥风格吗？我想说的不仅仅是理论，这种方式我自己已经实践了许多年。这就是为何许多习惯了学院里照本宣科的寻常技巧的观察者们无法理解我的手势的原因。他们说我的手势不清楚……

总之，富特文格勒嘲笑那种将技术作为目的的观念。他的所有文章都在强调一个事实：任何人都能学会一种清晰的、上下分明的指挥技术。一次他在排练中让乐队停下，说："你们以为我打不出正规的节拍？"他这样做了，带着乐队进行了几个小节。然后他停下了。"但这样毫无质感可言。"1937年他写道：

> 今天如果有任何人不理会技术只是一种手段的看法，认为歌手、乐器演奏者、指挥可以在艺术本身缺席的情况下学习并发展"技术"，都是大错特错。"技术"的问题在今天对我们产生了一种催眠的影响，我们在检验其基础方面已经获得了相当的进展——特别是通过现代生物学的帮助。不论是滑雪还是弹钢琴，今天我们在短期内已经可以取得比几十年前好得多的成就。问题在于，艺术家们同滑雪运动员不同，一旦关键点比如艺术表达的能力被纳入考量，艺术家们是越来越糟而非越来越好。……所有这些的结果就是，艺术日益丧失了精髓和灵魂，令人惊讶的是，精神愈发变得多余，完美的技术就越发达……我们对于技术的理解和音乐的"精神

性"之间已经产生了巨大的冲突，这正是我十分反感，又令我十分担忧之处。

尼基什是对富特文格勒的指挥艺术影响最大的人。正如他的前辈，富特文格勒有种催眠听众的不可思议的能力。正如尼基什，他对音乐的看法自由而浪漫。正如尼基什，他可以提升一支乐团，让他们发出前所未有的声音。然而富特文格勒的指挥艺术并不是尼基什的拷贝，它有一种空间感，一种宏大而高贵的理念。有时它矫揉造作、反复无常，每场音乐会都不一样；有时它的速度波动让听众眩晕。但他的指挥总是臣服于他眼中的作曲家；他看到的不是史实精确意义上的音乐（因为他是个糟糕的历史学家，他的音乐直觉水平有多高，音乐文化水平就有多低），而是表现化的内容。他最拿手的是从莫扎特、海顿直到晚期浪漫主义。现代音乐对他来说一无是处，他指挥前莫扎特音乐好像指挥马勒。他演绎巴赫的方式极端个人化，今日难以得到承认。在现存的一张从未广播过的唱片——巴赫《勃兰登堡协奏曲第五首》中，他担任了指挥和钢琴演奏。可以这样说，他演奏的第一乐章的华彩乐段简直可以把巴赫的假发拉直，毫无章法可言，大量使用踏板，无止尽的渐慢，全都是些浪漫主义的手段。富特文格勒因此受到了批评，但他耸耸肩。"很多人觉得之所以大家还没对巴赫感到厌烦，正是因为没有用正确的风格去演奏。"这不是真正的答案，事实上是因为富特文格勒的气质和智性都不适合巴赫。一到贝多芬、勃拉姆斯、瓦格纳和布鲁克纳，他的最佳状态便无人能及。他的指挥艺术中最令人难忘的是他组织和弦的能力，他的和弦富于色彩

并且清晰（这里尼基什一定是他的楷模），绕梁三日，余音不绝。他还有一种能力，在节奏毫不拖沓的情况下制造出无穷无尽的旋律线。他的风格无法模仿，特别是无法被新一代的音乐家模仿。富氏的理念即便在他自己的年代也显得格格不入。他是托斯卡尼尼式客观真实的指挥艺术一统天下时的一位主观主义者。

富特文格勒执棒过的所有乐团的乐手们都知道，他指挥艺术中的一方面是他试着分离自己和乐团对音乐诠释的责任。考虑到富氏指挥棒的风格，乐队必须调动起十二分的主动性。正如亨利·霍尔斯特所言："和富特文格勒一起排练是很令人激动的体验，部分因为他要求所有的乐手精神高度集中，部分因为他打的拍子没有那种帮助乐队加强准确性的'决定点'。那种准确性他根本不喜欢，他要的是发自乐队内心的准确，像室内乐那样完全出自乐手们自身的主动。"乐手们说他从不会滔滔不绝，也无法解释他想要什么，所以乐手们得依靠自己的直觉。格雷戈尔·皮亚蒂戈斯基讲过一个富特文格勒恳求乐队的有趣故事，"先生们，这个句子必须——它必须——它必须——你们明白我的意思——请再试一遍，再试一遍。"休息时，富氏对自己十分满意，并自豪地告诉皮亚蒂戈斯基："看到了吗？对于一个指挥来说清晰地表达自己的希望是多么重要啊！"他的棒下通常都有奇迹发生，特别是那些习惯了他的拍子的乐团。

富特文格勒是少有的几位没有因演奏乐器而少年成名的指挥（他钢琴弹得不错，但还没有达到演奏家的要求）。他从未在乐队中担任乐手，也比较晚熟。他年轻时干瘪瘦长，喉结突出，脖子长到不合比例，人很害羞，没有人觉得他有过人的音乐头脑。他

在慕尼黑学习（并担任莫特尔的助手），在苏黎世、斯特拉斯堡、吕贝克指挥，进展平平。事情突然起了变化，就像美国象棋天才鲍比·费雪尔（Bobby Fischer）反败为胜那般，人们问起他，他只是说："我状态好了。"富特文格勒的状态在1915年的曼海姆有了起色，接着他开始执棒柏林和维也纳，并被誉为当时最伟大的指挥。（很多年后有人问起富特文格勒成功的秘密，他说："我事业有成，是因为我曾经笨拙而羞涩。我的同事们不会把我视为危险的对手。等到他们终于发现我其实很危险，已经为时太晚。"）1922年他从尼基什棒下接过了柏林爱乐乐团和莱比锡布商大厦管弦乐团。从那时起他的事业主要集中在管弦乐作品上，偶尔也指挥歌剧（包括在拜罗伊特指挥瓦格纳）。听过那伟大的《特里斯坦和伊索尔德》以及战后录制的全套《指环》，你就会知道他对歌剧的精通与其他音乐并无二致。二十世纪二十年代富氏带领柏林爱乐巡演，并在欧洲和美国各地担任客座指挥。他在纽约待了三季，但被门盖尔贝格和托斯卡尼尼盖住了风头。再后来就是希特勒和纳粹上台。

很明显，富特文格勒是个天真的人，他以为自己能与纳粹政权保持距离。他经受了各种各样的折磨，最终失去了一切。他不是反犹分子，这绝对有案可稽。在国会纵火案之后不久，他邀请了两位犹太音乐家施纳贝尔和胡伯曼担任他与柏林爱乐乐团下一季的独奏家。（但两人都谢绝了。）他对自己乐团里的犹太乐手敬爱有加，他声名在外，所以在他荫庇下的犹太音乐家很长一段时间没有受到骚扰。他在担任柏林国家歌剧院的总监时曾决定在1934—1935音乐季上演欣德米特的《画家马蒂斯》（*Mathis der Maler*），尽管他知道这位作曲家是被纳粹扣了"堕落"帽子的。

纳粹禁止该剧上演，富氏立刻写了一篇文章介绍欣德米特及其重要性。当赫尔曼·戈林强行结束了欣德米特的歌剧时，富氏辞去了所有在柏林的职务（埃里希·克莱伯也一同辞职）。接替富特文格勒的是一位更听话的音乐家克莱门斯·克劳斯。

1936年纽约爱乐乐团在寻找托斯卡尼尼的接班人，他们邀请富特文格勒担任终身指挥。这个消息在纽约掀起了一场风暴，因为有无数犹太人在那里居住。富特文格勒选择了退出，他表示自己无法在纽约指挥，"除非等公众认识到政治和音乐是两回事"。战争中他留在德国，成了一个郁郁寡欢、呆滞茫然的可怜人。施特劳斯、克莱门斯·克劳斯、卡拉扬、海因斯·蒂特延（Heinz Tietjen）和其他非道德主义者可以在任何政权统治下找到一席之地，只要有活儿干就行。富特文格勒则更为敏感，他痛恨目睹的一切，但又太依恋德国以至于无法离去。他曾告诉其他音乐家，他的艺术在德国之外无法被理解，他亦曾亲口对海因斯·昂格尔（Heinz Unger）说，他需要德国的观众和乐手正如他们需要他一般。美国音乐作家亨利·普莱森茨（Henry Pleasants）描述过这种态度：

> 这种对于非德国人永远无法真正理解德国音乐最亲密之交流（或者作为演奏者无法真正反映德国音乐）的假设，绝不是富特文格勒的发明。我是美国人，在德语为主的中欧生活了二十年。每一次我和德国音乐家包括富特文格勒交谈，都会有这种感觉。一开始我很反感，觉得这是愚昧的摆架子充内行，但日子久了，我慢慢地开始有同感。现在我甚至相信，德国人在国外住久了，会失去他们的音乐传承中的一些东西。

✤ 1948年与柏林爱乐的一次排练。富特文格勒可能在所有指挥中有着最不传统的拍子

德国音乐只能在德国语境中繁荣。

1944年,瓦格纳的孙女弗里德琳德富于同情地写下了她的判断。她说,富特文格勒的悲剧在于,"在德国国内他被贴上反纳粹的标签并遭到摈弃,然而在德国国外他又被谴责为纳粹分子。如果我们一定要给他盖棺定论,那么我们要么容忍他的个性,要么谴责他的个性——他是个软弱的人。他一生从未做过什么抉择,

并坚持到底"。

1947年恢复名誉后，富氏在各地担任客座指挥，只除了美国，他的几次尝试都遭到了巨大的反对。雪上加霜的是，他失聪了，这个事实许多人不知道（德国电讯公司西门子在他的指挥台旁边装了助听装置）。1953年在维也纳的一场音乐会中，他倒在指挥台上。一年后溘然长逝。

文森特·希纳（Vincent Sheena）是一位睿智、敏感、对音乐颇有研究的记者，他为我们描绘了一幅有趣的富氏肖像。希纳在维也纳见过富特文格勒，当时富氏刚恢复名誉不久。两人交谈了几句，希纳问他勃拉姆斯提及多次的靠近歌剧院的运河在哪里。富特文格勒说那里从来就没有什么运河。希纳表示反对，因为勃拉姆斯不停地在描述这条运河。富氏说："我三十年前第一次来这里，当时没有什么运河，也从来没有过运河。"希纳继续写道：

> 这里有种无法言喻的决定性，很德国化（尽管执迷不悟），一旦发表观点便不再辩论，因为没什么意义。当然我发现运河在富特文格勒来之前就被填平了。因为他从来没见过，所以那里就不可能有过运河。我以为，这个教条的头脑，连同他瘦长的外形和沉着的自信，使得富特文格勒具有了过于日耳曼化的外貌以及言语方式，不太讨美国和其他西方人的喜欢。可怜的人，他看起来像个纳粹，在接受访谈时动作也像个纳粹，虽然我们都知道他花了很大力气救助他的犹太裔乐手们，并在噩梦年代保存德国音乐的价值。我觉得他几乎是不自然地意识到了自己的僵硬呆板以及缺乏优雅、魅力、人

性的温暖……

　　像魏因加特纳一样,富特文格勒极其渴望被承认为一位作曲家。他觉得作曲是他生命的真正使命。他的主要作曲教师是德国的作曲家、指挥家马克斯·冯·席林斯(Max von Schillings)。起先富氏指挥了许多自己的作品,他的《第一交响曲》在布雷斯劳一败涂地。他没有一部作品能站得住脚,尽管《第二交响曲》在他成为知名指挥后上演了几次。该作品和他的《钢琴协奏曲》极为传统,完全是些后浪漫主义的调调,哪怕一丁点儿原创性都没有,其中充满了瓦格纳、马勒、布鲁克纳、西贝柳斯、勃拉姆斯和雷格的身影。不,富特文格勒不会以作曲家的身份流芳百世。他将作为一位指挥家活在人们心中,一位能让音乐会成为他自己和他的观众如此强烈的情感体验的指挥家。富特文格勒曾经说:"指挥家必须与之斗争的大敌就是例行公事。"可以说,终其一生,富氏从未指挥过任何一场例行公事的演出。

26

布鲁诺·瓦尔特

活到八十五岁高龄的布鲁诺·瓦尔特，也是一位生于反浪漫主义时代的浪漫主义者。进一步说，他是十九世纪的道德主义者及神秘主义者，消逝传统的保存者。他继承了1875年以后的德国传统，对有创造力的心灵顶礼膜拜。一个创造者被认为拥有近神的能力，得到了上帝的恩赐；德文中的"Meister"（大师，专家）本来同"Herr"（先生）很接近，都被用来指称上帝。布鲁诺·瓦尔特全心全意地相信，指挥首先是一种道德的力量，是音乐的良心。他总是思考并讨论音乐的精神向度：灵魂、美、再创造的神启，以及音乐作为近神的力量。音乐是一种宗教，音乐家便是大祭司。

这种信念与二十世纪中期的审美背道而驰，以至于一些年轻的指挥和评论家很容易将瓦尔特视为食古不化的遗老。如今大部分音乐史家和美学家对于音乐伟人和他们的创造采取了一种疏淡的态度。当代美学家更关心音乐中意义的意义，许多人更怀疑音

乐中是否有意义。一些当代作曲家断然否认了他们的音乐具有任何情感价值,坚称他们的作品不接受"诠释"。他们的音乐仅仅被演奏,尽可能地忠实于音符和指挥,诠释者则避免掺入自己的任何情感。把过去年代的作曲家视为崇高"伟人"的态度基本销声匿迹了。贝多芬成了精神分析的对象。作曲家的恋爱关系遭遇了医学般冷静的讨论。伟人们不再享有神恩,皆是凡人。他们也要吃喝(有时还会饕餮无度),既渺小又高贵,既诚实也不诚实。那他们的音乐又如何?如今的观念是反感伤、反浪漫主义的,大部分诠释者不会以作曲家的感受作为理解的基础,因为他们无法知道他有何感受。他们唯一的根据就是白纸黑字的音符。他们都同意托斯卡尼尼对《"英雄"交响曲》的高论:"对我来说,这只是一首'有活力的快板'。"

然而对瓦尔特来说,这是胡言乱语。他一次写道:"如果一位指挥家的个性无法达到他演奏的作品所要求的精神境界,他的演绎将无法令人满意,哪怕技术方面完成得完美无缺。"他以身作则,坚信精神价值("……太初有音……音乐见证了造物主造人的神圣过程")并追求对纸上音符的超越。他的目标是传递一种"提示了宇宙精神性存在"的音乐,其过程是一种仪式。"音乐造成的直接情感冲击显示了音乐和人类心灵是多么接近。当见到音乐流淌之处催生出的灵魂港湾那广袤空灵的疆域,你还能做其他解释吗?"

很自然,瓦尔特与大部分现代流派完全没有共鸣。他的曲库到马勒和施特劳斯为止。他曾努力想去理解无调性流派,但最终嫌恶地放弃了。"我曾祈祷并奉献一生的神祠难道真的已经腐朽了吗?……是的,看上去的确这一代人已经被物质主义和智性主义

所主导，把艺术从之前统治的尊贵领域挤到了低一级的地位。"他认为无调性正在与音乐的"自然法则"背道而驰，并将完全脱离。他用庄严而老派的散文概括了自己的感受：

> 尽管缪斯们今日似乎筋疲力尽，尽管灵魂的寒秋暂停了开花结实，尽管如今的一代将才能和努力献给了物质和技术，尽管我们时代的精神气象已如沧海变桑田，我之信念依然告诉我：人类的天赋将度过这瘟疫时期，并在崇高的春天哺育出精神和道德的力量时重焕生机。

但仅将瓦尔特看成某种天才音乐神学家无疑是错误的。他是一位装备超常的音乐家，历史上最伟大的指挥之一。作为一位诠释者，他代表了尊严、高尚、悲天悯人。他是一位浪漫主义者，但在托斯卡尼尼的"正"和富特文格勒的"反"之间找到了一条中间道路。瓦尔特的音乐取向是温暖的，完全非自我中心的，他更接近魏因加特纳而非富特文格勒。瓦格纳式大起大落的速度不符合瓦尔特的观念，他的速度和节奏总是一成不变地流畅并且合情合理，不会因自由速度而失真。他制造出怡人的音响，因为他是如此热爱音乐，并且能够将这种热爱传递给听众。瓦尔特的音乐会总是那么舒服。洛特·莱曼曾经这样说："只要是他指挥伴奏，我就会有无比的安全感。他的指挥棒好似摇篮，我就像被他摇着的婴儿。"他的音乐从不紧张，也从来没有一丝歇斯底里或精神焦虑的痕迹。他接受的是一种深沉、自信的音乐文化的熏陶，坚持让音乐歌唱——不是托斯卡尼尼那种螺旋弹簧式的紧张，而

✤ 布鲁诺·瓦尔特相信音乐是道德力量。他的指挥受到理想主义的驱策

哥伦比亚唱片藏

✤ 瓦尔特是马勒的徒弟,特别擅长演绎马勒的作品

是用一种放松的、安慰的、舒适的连续性去歌唱。尽管他有坚实的背景和技术资源,可以与同侪中任何一位巨匠比试技巧,但他从不僵化地去理解准确性。他曾写道:"一个人注重准确性,就会得到技巧;但注重技巧的人不一定能达到准确性。"瓦尔特的评语有时一针见血。

他诠释的一些德奥作品已经完全成为经典。许多年来,他的莫扎特被认为是标准版(尽管有人觉得比彻姆诠释莫扎特的方式更亲近),直到他去世,他作为马勒和布鲁克纳权威指挥的至高地位还无人能够挑战。他用一种亲切的、从容的、流畅的方式演绎了这些作曲家的作品以及贝多芬、舒伯特、勃拉姆斯的作品。他的速度不紧不慢,听上去总是那么合适,音乐的建构亦有一种宏大宽广的设计。当然,他的指挥艺术反映的是他生长的背景,其中勃拉姆斯、马勒和布鲁克纳仍在世,舒曼刚去世不久,人们谈论贝多芬时好像他虽死犹生。

他出生时叫布鲁诺·施莱辛格,幼年开始学习钢琴,九岁进入柏林的斯特恩音乐学院。"我一生心中都在歌唱。"起先他想当钢琴家,但1889年听了一次彪罗的指挥后改变了想法。四年后他在科隆歌剧院当音乐指导,1894年首次登台,指挥了洛尔青(Lortzing)的《军械士》(*Der Waffenschmied*)。那时他还未满十八岁,才华横溢,自信满满。"我没有任何疑问,没有一点儿焦虑……我的手自动地知道该如何做;它有一种能力,令乐队同气连枝,独唱与合唱和谐完美……第一次演出的结果大大鼓励了我,我感到自己站立的地方便是命中注定。"同年,他来到汉堡担任声乐指导、排练钢琴师,并为马勒总管杂务。这时

他将自己的名字改为瓦尔特,因为想到了《名歌手》中的瓦尔泽·冯·施托尔津（Walther von Stolzing）。接下来他去了布雷斯劳、里加,1900年来到柏林的国家歌剧院,与穆克、施特劳斯共事。二十四岁时瓦尔特在柏林指挥了全套《指环》。他还是那个"神奇小子"。

1901年马勒将他召到维也纳,他在那里一直待到1912年。与马勒共事的经历是他一生中最重要的艺术体验。1907年马勒离开维也纳歌剧院后,由魏因加特纳继任,一切都变了样。瓦尔特发现自己与新任总监相处甚欢,于是留了下来。但他却无法与魏因加特纳的继任共事。他喜欢汉斯·戈莱格（Hans Gregor）的为人,但不喜欢他的舞台观。于是他去了慕尼黑,菲利克斯·莫特尔刚刚去世,瓦尔特接替了他的职务。从1912年起,他在慕尼黑待了十年,其间一直在欧洲各地担任客座指挥,他指挥的歌剧和交响乐都十分抢手（他指挥了马勒《第九交响曲》和《大地之歌》的世界首演）。他还热衷于室内乐,常常与阿诺德·罗塞（Arnold Rosé）以及罗塞四重奏合作。罗塞是大名鼎鼎的维也纳爱乐乐团的首席小提琴。

慕尼黑之后,布鲁诺·瓦尔特与柏林爱乐巡演了美国,还与柏林的市立歌剧院进行了系列演出。在德国首都的时光是相当激动人心的。当时的年轻人如欣德米特和库特·威尔在尝试一种新音乐,剧院也欣欣向荣。马克斯·莱因哈特（Max Reinhardt）正处于事业巅峰期;国家歌剧院在其先锋派总监列奥波德·耶斯纳（Leopold Jessner）的管理下吸引了国际关注;卡尔海因茨·马丁（Karlheinz Martin）麾下的人民剧院亦如是。富特文格勒、克伦佩

勒和克莱伯活跃在指挥舞台上，极受尊敬的利奥·布勒希（Leo Blech）正指挥国家歌剧院（布勒希是那种能够把曲库中每出歌剧都倒背如流并且能在钢琴上弹奏的指挥。歌手们都乐意同他合作，尽管他有个小毛病：他爱在幕间送小纸条去歌手们的休息室，指出他们唱错的地方）。然而希特勒掌权后，瓦尔特不得不离开柏林。他来到维也纳国家歌剧院。奥地利被吞并后，他又辗转来到巴黎。大战开始后，他去了美国，并成为永久居民。他活跃在大都会歌剧院和纽约爱乐乐团的舞台上，并在1947—1949年担任纽约爱乐的音乐顾问。他本可以成为纽约爱乐的首席指挥，但他拒绝了，并发表了极有特点的声明，说自己太老了，所以不堪重任。

在一篇讲述指挥艺术的文章中（他写过不少谈指挥的文章），瓦尔特提到任何指挥一生中都会经历三个阶段。起先一切都简单而自然；然后会有一段怀疑期，充满不安全感；最后达到成熟。他指出，一个真正的好指挥能够控制音质，在耳朵里有"一种清晰的内化的音响形象，或者说，音响理想"。二流指挥只能听任乐队发出音响，而好指挥能够将自己的理想音色施予乐队。"每一场音乐会能否成功，正是基于此点。"瓦尔特还说，正如弹钢琴需要一双巧手，指挥也需要手势的才能。哪怕是最天才、最敏感的音乐头脑"也不能弥补演出中的硬伤和技术准确性的匮乏——一双笨拙的手会妨碍作品传递正确的印象"。

瓦尔特亦是一位人际关系的坚定信仰者，他蔑视许多指挥的独裁方式。如富特文格勒一般，他将乐手们视为同事，希望他们有自己的想法：

如果个人品味和情感参与被无情地压制,结果将是一种情感贫乏的演出。指挥应该随时鼓励乐队成员积极投入自己的感情,应该最大程度地挖掘并运用他的合作者们的能力;他应该激发他们的兴趣,提高他们的音乐才能;简言之,他应该对他们施以有益的影响。只有这样,乐队才不会一潭死水,成为一群艺术上被禁锢的人……只有这样,指挥才有了一件利器,可以用它宣泄自己的灵魂。

从某种程度上说,这代表了一种室内乐的理想,这也是为什么瓦尔特觉得莫扎特如此亲近。瓦尔特接触莫扎特相对较晚。像许多其他有十九世纪取向的音乐家一样,他起先认为莫扎特是一位洛可可大师。然而与许多同代人不同的是,他改变了观点。"最终我发现,在看似优雅游戏的外表背后,莫扎特的音乐有一种剧作家式冷静的严肃和丰富的性格。我发现莫扎特是歌剧中的莎士比亚……我演绎莫扎特的使命渐渐清晰了:每个特殊的和真实的细节都必须在无损人声和乐队美感的前提下进行生动而戏剧化的表现。这种美感要求在速度节奏、表演姿态、舞台的形式和色彩上不要过分夸张。"至此,瓦尔特还没有背离对莫扎特的现代理解。然而在演绎他挚爱的作曲家时,瓦尔特从未试图还原十八世纪的感觉。他使用大乐队,不考虑装饰音和音乐学的严密性,也不考虑浪漫主义与古典主义的对立。很明显,瓦尔特对于莫扎特的所知,就是一部像《G小调交响曲》这样的作品是人类大脑的最不可言喻的美丽杰作。他在意的不是《G小调交响曲》中的激情,而是它的美。他的演绎十分强调主题旋律(他使用的弦乐比如今

学者认定的数量更多），并且强化了音乐的歌唱性。其演绎本身十分精致敏感，但其中也常常会有一种理想化的、悲剧性的莫扎特显形。从观念上说，这有些陈腐、不那么学术化；但其中的信念和美感是不容置疑的。在今日一统天下的写实主义潮流稍稍衰退时，也许将来的几十年中我们会回归瓦尔特的观念——一种如依赖技巧般依赖直觉的观念。抑或，如他本人所言："我关心的是一种高于音响的清晰，也就是音乐之意义的清晰。"

27

托马斯·比彻姆爵士

托马斯·比彻姆爵士从来不向任何人让步，也从来没有人向托马斯爵士让步。有人说他是半瓶子醋晃荡，也有人说他可与任何在世的指挥比肩。毋庸置疑的是，他在二十世纪指挥艺术中留下了自己的印记，只是他的方式与别人都不同。他在音乐性、个人性格、社会交往、智性层面都与别人不同。许多指挥是严肃而沉稳的人物，在音乐之外茫然无知，而比彻姆则老于世故，教养良好，难以驾驭，斯文识礼，有萧伯纳般的智慧（萧翁本人也曾提到过他，说"比彻姆是我见过的最成熟的指挥"）。大多数指挥的成功之路艰苦而缓慢，而比彻姆用富豪父亲的钱（老比彻姆靠卖肝药发家）给自己买了个乐队，边练边学。大多数指挥都是专家，精通诸如德国音乐或法国音乐等等，而比彻姆则通过后浪漫乐派成了一个尽可能全面的诠释者。他可能是二十世纪指挥家中曲目最宽的人。他矮小，圆胖，留着胡子，派头十足，在一位封爵的百万富翁身上你所能想到的那些坏毛病他都有。他

就像《艾达公主》(*Princess Ida*)里那位暴躁易怒的国王。他可以对从音乐、音乐家、美食、美酒、社会主义、文学、雪茄到女人的广泛话题发表观点,在所有这些领域,他都是真正的权威,那可不是自封的。英国作曲家埃塞尔·史密斯(Ethel Smyth)称他是诗人、博学者、演讲者、金融家和六人分量的音乐家。在指挥家之中,他像是文艺复兴人。

在英国历史中,没有一位指挥家能够接近托马斯·比彻姆爵士的名声、影响力、受欢迎程度以及受争议程度。他绝对是在全世界范围内家喻户晓的人物。那些不知道他作为音乐家地位的人,也多多少少听过一些他的性格传闻。他是各大报纸的常客,要么报道他的一场求爱事件的失败,要么报道他的滑稽举动,要么因为他的聪明言论,要么因为他对不同地方的文化状况的判断。"英国人受的教育还不够欣赏歌剧。他们是全欧洲最平庸、最没文化的民族。"这成了1916年的各大报纸头条。他说西雅图是个审美的垃圾桶,那里的评论家全是骗子;他说贝尔法斯特的观众是智慧的杀手;他说伦敦充满了乌合之众,不列颠这个野蛮人聚集地根本不适合居住。他告诉诺丁汉的一位听众:你们看上去像在草地上生活了三年一样。

他对同行的评价也一样轻佻。托斯卡尼尼是个"耀眼的意大利舞厅乐队指挥";布鲁诺·瓦尔特?"臭烘烘的。"库塞维茨基?"我怀疑他会不会读乐谱。"里希特?"只是个节拍器罢了。"魏因加特纳?"音乐文化很不错,不过他变得越来越慢了。"他曾告诉英国乐评人内维尔·卡德斯(Neville Cardus),布朗尼斯洛·胡伯曼(Bronislaw Huberman)是"优秀的艺术家,很有穿透力。但作

为一个小提琴家,他有些毛病。""什么毛病?""他不会拉琴。"后来,胡伯曼和比彻姆合作了贝多芬的《D小调小提琴协奏曲》。"很好,非常好。我非常吃惊,吃惊极了。"他就是这么爱自说自话,而且克制不住地要捉弄那些容易受骗上当的人。

在音乐圈里,各种比彻姆的有趣段子传遍了全世界的演员休息室。其中最有名的一个是这样的:托马斯爵士走上指挥台,弯下腰问了乐队首席一个问题:"我们今晚是演《费加罗的婚礼》,对吗?""哦不,托马斯爵士,我们要演的是《后宫诱逃》。""我亲爱的朋友,你太让我吃惊了。"于是他合上《费加罗的婚礼》的总谱,全凭记忆指挥了《后宫诱逃》。另一个段子是他在排练中对一位老出错的乐手的评语:"我们没指望你一直跟着我们,但你总得发发善心时不时地同我们联系一下吧……"在另一场排练中,他说:"大钹,请在十九小节处重重砸响你那可爱的乐器,让整个音响的波涛更汹涌些吧!"

好像每个人都有一个最爱的比彻姆故事。在排练霍尔布鲁克(Holbrooke)的歌剧《迪伦》(*Dylan*)时,比彻姆叫来了电工。"法尔拜恩先生,当您那巨大的城堡城墙对抗着地心引力向上升起时,会有一大桶米倾倒在舞台上以模仿倾盆大雨和洪水,在这一瞬间,我可以请您恰到好处地熄灯吗?"比彻姆大人真的就是这样说话的。他还问过一位长号手:"你正在通过你脸上这套既奇特又古老的排水系统发出最大的声音吗?"也正是这位比彻姆,在《名歌手》的排练中问一位男高音有没有做过爱。

"当然做过,托马斯爵士。"

"那你认为你同伊娃做爱的方式合适吗?"

❧ 托马斯·比彻姆爵士是一位机智、文雅、古怪、爱钱、有魅力、有知识有文化,特别懂得享受生活的人

哥伦比亚唱片藏

伟大指挥家

"这个,"男高音说,"做爱的方式有很多种。"

"我观察到了你那凝重、审慎的姿势,"托马斯爵士说,"令我想起了一种值得尊重的四足动物——刺猬。"

他告诉一位女高音她的声音让他想起了一辆小车踩着刹车下坡的声音。一次在大都会歌剧院,他让合唱队停下,用一种仰慕的眼神盯着他们,说:"真像救世军啊!"而对一群矜持冷漠、拒绝鼓掌的观众,他转过身,盯着台下的人们说:"让我们祈祷吧。"

他作为一位伟大指挥,不光有超群智慧和一口标准的国王英语,也对一个世纪的音乐生活产生了许多影响,在英国他尤为重要。在比彻姆之前,交响乐舞台和曲目被汉斯·里希特统治,一切都是德国式的。比彻姆用他不安分的头脑和好奇心开辟了许多交响乐和歌剧的新曲目。用内维尔·卡德斯的话来说,比彻姆"带领我们冲出了德国人的牢笼,他让我们的音乐地中海化了"。1909年比彻姆建立了"比彻姆管弦乐队",他的第一场演出十分典型,其中有柏辽兹的《罗马狂欢节》序曲、沃恩·威廉斯的《在芬县》、戴留斯的《海之漂流》和柏辽兹的《感恩赞》。他选择的曲目都来自新兴的英国、法国、俄罗斯作曲家。在歌剧领域他也同样富于探险精神,为英国带去了《埃莱克特拉》(*Elektra*)、《维特》(*Werther*)、《火荒》(*Feuersnot*)、《低地》(*Tiefland*)、《哈姆雷特》(*Hamlet*)及其他一些罕见剧目。

他的指挥风格很不寻常,不论是演出上述音乐还是常规曲目。他完全没有使用指挥棒的技巧。卡德斯有一次看见他把指挥棒与燕尾服下摆搅在了一起。一位乐手说,比彻姆打破了所有的规则,这世上没有人能像他一样侥幸成功。在舞台上,他的手和身体会

同时向不同的方向移动。《纽约时报》的乐评人欧林·唐兹（Olin Downes）在1941年写下了这样一段困惑的描述：

> 他会在指挥台上跑来跑去，或者用脚尖踩着台阶边缘俯身倾听某段独奏，以表现出无比的专注。他时而蜷起身体，时而不顾雅观地弯下膝盖，时而像一只丑陋的大鸟拍翅膀那般弯腰起落。他给强音的姿势好像在朝仇人扔砖头或炸弹，他用一只胳膊打拍子，手握成拳倒持着指挥棒，以至于乐队根本看不见……

而且他常常凭记忆指挥，有时也会碰上倒霉的结果。他本人津津乐道的是一场和钢琴家阿尔弗雷德·柯尔托（Alfred Cortot）合作的音乐会，柯尔托是出了名的记性差，在协奏曲的结尾处出了大岔子。比彻姆和柯尔托都使出浑身解数，但还是无法配合起来。"我们先从贝多芬开始，然后我跟着柯尔托演了格里格、舒曼、巴赫和柴科夫斯基，然后他开始弹我不知道的调子，我只好绝望地停下了。"这是很风趣的揶揄，但也包含了一定的真理。比彻姆对自己的记性相当自豪，甚至到了自大的地步，即便在他需要乐谱的时候也会傲慢地拒绝。

然而比彻姆总是能够让乐队达到最好的效果，他有一种指挥的冲动，能让任何乐队感同身受。1941年他指挥纽约城市交响乐团演出了几套曲目，这个乐团受"工程进度管理署"（Works Progress Administration）资助，平日里总是有气无力。演出结束后，维吉尔·汤姆森如被电击一般，宣布这场音乐会证明了一句

名言：世界上没有差劲的乐团，只有差劲的指挥。"从任何标准来说，这一季纽约城里没有一支乐队能比拉瓜迪亚市长的WPA小伙子们为托马斯爵士的演出更棒的了……用如此抒情的优雅诠释亨德尔，用如此完美的平衡诠释莫扎特，就我所知，当世的指挥家中还无人能及。"

尽管比彻姆在指挥台上回旋得有些滑稽，他的技巧足以达到任何他想要的效果。他掌握了伟大指挥艺术的最根本、最神秘的秘密，他用心听到的节奏、分句的平衡、乐句的形状、旋律的曲线——所有这些都通过他的身体和心灵的飞跃传达给了乐手们。

他对乐曲的诠释从来不会按部就班，在不同的音乐会上演绎相同的作品也每每截然不同。在比彻姆的指挥艺术中，即兴发挥的元素随处可见。你总能感到一些不同，一些出乎意料，比彻姆保证不让任何人失望。他给各声部的首席许多自由发挥的空间。皇家爱乐乐团的双簧管首席莱昂·古森斯（Leon Goossens）说每一次比彻姆举起指挥棒，他都能发现一些不同。"所以每次我们演奏的时候，都有些新东西，永远不会厌烦……他给首席留的空间非常大。这就是他如何在比才和戴留斯的音乐中找到那种自然的感觉。"大家可以从他的许多录音中听到这一点，比如《天方夜谭》，他给了独奏者超出寻常尺度的自由速度。于是他们的热情立刻被这意外的机会调动起来，在松香摩擦琴弦之间流淌。你可以想象托马斯爵士一边坏笑着一边滴水不漏地打节奏，让首席们愁眉苦脸，所以一旦大门朝你敞开时，便要好好把握机会。

从某种意义上说，比彻姆是一个被富爸爸惯坏的孩子，但他却没有像大多数被惯坏的孩子那样，反而走出了一条自己的路。

比彻姆小时候聪明绝顶,他过目不忘,据说八岁就能背诵《麦克白》。这孩子能够阅读并吸收任何他看到的东西,钢琴弹得很不错,对各种知识都感兴趣。他进了牛津,但没拿学位。从整体上说,他受的音乐训练很粗浅。在跟随查尔斯·伍德(Charles Wood)、弗里德里克·奥斯丁(Frederic Austin)及其他几位老师零散学习后,他在帝国大歌剧公司觅得一份工作,这是一个有着和名字一样宏大想法的机构,可惜也是一个朝生暮死的短命机构。1905年比彻姆从女王音乐厅乐队召集了四十名乐手,开了第一场伦敦音乐会。那场音乐会不怎么样,他心里也知道。第二年他又结集了六十名闲荡的乐手,创立了托马斯·比彻姆乐队音乐会,并将他的新乐队命名为新交响乐团。他的技巧正是从那时起磨炼的。即便是刚起步时,他的曲目选择也堪称大胆,其中不乏丹第、拉罗、斯美塔纳、戴留斯这类非传统的作品。

比彻姆交响乐团成立于1909年,在伦敦轰动一时,尽管并非永久受宠。比彻姆还有许多需要学习。他当时的演出参差不齐,吵吵闹闹而不负责任。我们现在还能听到比彻姆交响乐团的一些古董录音,简直叫人毛骨悚然,指挥和乐队在技术和音乐上都没有达到基准线。同时,约瑟夫·比彻姆爵士又在儿子的音乐事业上倾注了一百五十万美元。比彻姆家在1910年赞助了科文特花园一整季的歌剧演出(人类的大脑至今还没想出什么能比赞助一整季歌剧更快的烧钱方法),演出剧目包括《埃莱克特拉》、《乡村罗密欧与朱丽叶》(戴留斯)、《汉斯和格莱泰》、《沉船盗》(埃塞尔·史密斯)、《浪子》(德彪西)、《特里斯坦和伊索尔德》、《卡门》和《伊凡赫》(苏利文)。所以这生意亏钱一点儿都不奇怪,只不过比彻

姆有的是钱。演出票房惨淡，那些年中，比彻姆对歌剧的观念是，乐队比歌手更重要。《埃莱克特拉》开幕的那一夜，有人听到比彻姆对乐队说："歌手们以为他们的声音能被听见，但我打算让大家绝对听不见！"于是这一季科文特花园的演出里完全没有歌剧明星，仅有一次例外，那就是俄罗斯歌唱家夏里亚宾。在比彻姆呈现的头三十四部歌剧中，有三十部一败涂地。比彻姆毫不在意。后来他淡淡地说："我缺乏经验去判断我的乐手们有没有能力，而对歌剧，我更关心的是我自己听到的音乐，而不是要带给观众享受。"说这话时，他已经完成了歌剧探险，他制作的一百二十部歌剧中有六十部要么第一次在英国上演，要么是重演长年受冷遇的作品。

1916年老约瑟夫爵士去世，托马斯继承了大笔遗产，并且物尽其用。他经营的乐队得依照他的时间表，他排练时常迟到，也经常随意取消演出，不过薪水给得很大方。他成了社会名流、花花公子。第一次世界大战时，他在阿尔伯特音乐厅指挥的逍遥音乐会完全没有德国曲目，还赞助了好几季由英国歌手主演的歌剧季。因为这些功绩，他得到了爵士封号。战后他成立了托马斯·比彻姆爵士歌剧有限公司，仅两季就害得他险些倾家荡产。好几年中他是法院的常客。二十年代他是很活跃的客座指挥，1932年他在伦敦爱乐乐团建立时起了关键作用。这时他已是世界著名指挥之一，但是他的声明特别是政治声明，却并不讨人喜欢。有一次他说希特勒和墨索里尼是伟大的滑稽演员，少了他们人们的生活会变得无聊，这样的玩笑许多人可领受不起。1936年他带着伦敦爱乐去德国巡演，在纳粹政府的要求下，他去掉了原来曲目中一部犹太人的作品——门德尔松的《苏格兰交响曲》。这也令他

的形象大打折扣。战争来临时他离开英国去了美国，留下他的同胞们承受苦难。在美国他指挥过从大都会歌剧院到乡下小乐队等所有他能接触到的乐团。1944年他回到英国，建立了皇家爱乐乐团，六年后带领该团巡演美国。他晚年把很多时间花在了巡演上。

作为一个音乐家，他的特长是英国音乐，英国音乐奉行中庸之道，有一种修饰德国风格以适应英国国民气质的倾向。英国音乐家大都彬彬有礼、教养良好，很少激情澎湃，对抒情风格颇有把握，亦有相当的均衡感。比彻姆也不例外。他的指挥极具古典主义风格，不论乐曲多么强烈华美，他的演绎也绝不会显得浮肿虚夸。比彻姆有种门德尔松式的节奏感，对于别人批评他速度过快十分敏感。"我在别人眼中总是一个快速度的倡导者，尽管有大量事实证明我的演绎要比我的同辈们花更长的时间，他们却一个也没有遭到这样的指控。"事实上，比彻姆说："一般人的耳朵会把强有力的重音以及经常使用自由速度同速度本身混淆。"

他总是控制着自己的感情，这并不意味着他的演绎柔媚无骨。"主旋律和灵活性，"他一次对副指挥说，"主旋律是公众唯一能明白的东西，灵活性是唯一能成就音乐的东西。"比彻姆的旋律总是无穷无尽，至于灵活性，他为了获得更佳的效果从不惮于修改节奏、乐句甚至音符。他不是个纯粹主义者，而总是在与音乐学家角力。"音乐学家就是只会读音乐而不会听音乐的人。"他对早期音乐的理解极度自由，他在尤金·古森斯（Eugene Goossens）的帮助下重新诠释了亨德尔的《弥赛亚》，在音乐学圈内引起了轩然大波，圈外也嘘声一片。比彻姆则激烈地为自己的方式辩护。"如果把亨德尔和其他作曲家留给纯粹主义者，他们

只会吝啬地用几把提琴和几支双簧管,你就什么都听不到了。大家应该牢记的是,没人知道这些作品最初是怎样演奏的。(比彻姆低估了音乐学家。)我已经思考了这个问题六十年,比那些只会写奇怪的专题论文的先生们长多了。"

比彻姆是公认的浪漫派,他坚持认为戴留斯是最后一位伟大作曲家。"自打1925年以后就没有一位作曲家能够写上超过一百小节真正有价值的音乐了。"他不愿指挥《沃采克》(*Wozzeck*),因为尽管这是一出"天才的"作品,对他来说却"一点儿也不文雅,没有吸引力。对于无法激起人们享受生活或对生活产生自豪感的音乐或其他任何艺术形式,我都没有兴趣"。比彻姆这样的人代表了文雅精致、安逸生活、爱德华时代的保守标准,永远也无法理解无调性或是表现主义的音乐。他指挥的所有音乐都是自然的、不造作的,大方得体,合情合理,即便是紧张处,也随时可以被消解。他和布鲁诺·瓦尔特是当时公认的两位最伟大的莫扎特诠释者,但这二人在观念上却大相径庭。瓦尔特关注"亲密"(*Innigkeit*)以及音乐的精神价值;比彻姆则对音乐的抽象范式更感兴趣,诸如创作的优雅和流畅、音乐建筑的精致和匀称。他用大乐队演奏莫扎特,将洛可可风格置之度外。然而这是一个听起来毫不沉重或伤感的莫扎特,以至于许多人觉得我们再也不会有类似的体验了。

尽管托马斯爵士是第一位风靡世界的英国指挥家,但不可否认,在他之前英国也有几位杰出的交响乐指挥巨匠。其中的翘楚是亨利·伍德爵士,他从1895年开始执掌著名的逍遥音乐会,鞠躬尽瘁直到1944年去世。伍德脾气暴躁,他一次性打破了乐手替

补制度。在他之前的半个世纪，科斯塔也曾"打破"过，但仅限于自己的乐团。世纪之交的伦敦乐手们都是自由人，指挥在排练甚至正式演出时发现自己面对着五十张新面孔并不稀奇。有个广为流传的笑话说一位指挥在四次排练中不停地看到新面孔，只有单簧管首席始终如一，他看上去那么坚定、可靠、善解人意。在第四次排练结束后，指挥来到单簧管首席面前，向他表示感谢："至少还有您能明白明天音乐会上我将做什么。"单簧管首席看了看指挥，"可明天我不会去，我会让替补去。"

1904年伍德下了最后通牒：禁止使用替补。结果是他手下一半的乐手辞职，另立门户成立了伦敦交响乐团。另一结果是伍德得以建立一支超群的乐队，并使之延续。他是位曲目广泛的杰出指挥，将施特劳斯、德彪西、斯克里亚宾、勋伯格和西贝柳斯的音乐带给了英国听众。他被称为"英国音乐的伟大老人"，他有一种将每件事化约到本质的系统思维。战战兢兢来到他的新乐团的乐手们会被告知："别担心。你们可能会被要求当众视奏，但只要看着这根指挥棒，就绝对不会出错。"伍德在国外指挥过几次，也录了不少唱片，但总的来说他的声誉仍限于英国国内。

其他受欢迎的英国指挥包括汉密尔顿·哈提爵士（Sir Hamilton Harty），他执棒哈勒管弦乐团多年，是柏辽兹权威；还有阿尔伯特·科茨（Albert Coates），指挥过许多欧美乐团，在俄罗斯也十分活跃，介绍了许多俄罗斯重要作品到西方；尤金·古森斯爵士，既是作曲家也是指挥家，属于二十世纪二三十年代的先锋派，天才特出；阿德里安·鲍尔特爵士，其事业较比彻姆更为拓展，是一位冷静、明智、优雅的诠释者，马尔科姆·萨金特

✤ 约翰·巴比罗利爵士是比彻姆去世后最重要的英国指挥

国会唱片藏

爵士（Sir Malcolm Sargent）亦然。

　　约翰·巴比罗利爵士（Sir John Barbirolli）足以与晚期比彻姆比肩，他是另一位被世界舞台认可的英国指挥。巴比罗利的声誉早年曾遭受挫折，1937年接替托斯卡尼尼成为纽约爱乐乐团指挥是他第一次担任重要职位，当时他三十七岁，虽然才华横溢，却还无力胜任。尽管如此，他的工作仍旧热情洋溢、可圈可点。1943年，他离开纽约后执掌哈勒管弦乐团，该团自1933年哈提退休后没有任命任何一位终身指挥。巴比罗利令哈勒管弦乐团跻身欧洲顶尖乐团之列。他本人亦与乐团一同成长，成为一位以清晰、均衡、健康而自然的音响著称的指挥。

28

谢尔盖·库塞维茨基

俄罗斯是欧洲国家中音乐起步最晚的。几百年来,俄罗斯游离在西方思想和文化主流之外,直到十九世纪出现了格林卡、"五人团"、柴科夫斯基,世界才猛然意识到俄罗斯的伟大音乐潜力。喷薄而出的不光是作曲家,安东·鲁宾斯坦从大草原上呼啸而来,成为仅次于李斯特的大钢琴家;一支杰出的小提琴学派也在世纪末奠定了声望;一群俄罗斯歌唱家在费奥多·夏里亚宾(Feodor Chaliapin)的带领下征服了西方。

然而指挥却比较慢热,现在仍旧是。即便在今天,生于俄罗斯的重要指挥比如尤金·姆拉文斯基、基里尔·康德拉申、伊戈尔·马尔科维奇、雅沙·霍伦斯坦尽管德高望重,却罕有国际影响力。在十九世纪下半叶俄罗斯只有一位重要指挥,却并非出生于俄罗斯。爱德华·纳普拉夫尼克(Eduard Nápravnik)来自波希米亚。他在布拉格学习,1861年来到俄国担任尤斯波夫亲王的私人乐队的指挥。纳普拉夫尼克留在了俄国,入了籍,专攻歌

✤ 爱德华·纳普拉夫尼克生于捷克,到俄国后成为重要指挥

林肯中心音乐图书馆藏

剧。他整顿了剧院,使之达到西方标准。他一生指挥过四千多场歌剧演出,其中包括几乎所有重要俄罗斯歌剧的世界首演。他也指挥一些交响乐作品。他身材瘦小,总是眯着眼睛,却眼神锐利;他脑袋方方,右肩像驼背似的高出一截。指挥尼古拉·马尔柯(Nikolai Malko)形容他的外表:"像一头垂死的狮子,但仍是狮子。"他的演出对形式和方法要求严格,柴科夫斯基说他太干巴。不过老柴也承认,他是一位巨匠。

纳普拉夫尼克之后是瓦西里·萨福诺夫(Vassily Safonoff),他曾在圣彼得堡音乐学院学习,是俄罗斯数得上的钢琴家之一,在莫斯科指挥交响音乐会。萨福诺夫是个多姿多彩的人,他高大壮硕,精力无穷(生了八个孩子)。很明显,他是那种给人第一眼

印象相当深刻却无法维持下去的指挥。1904年他来到纽约，轰动一时，接下来从1906到1909年担任纽约爱乐的指挥。俄罗斯音乐当然是他的特长，对此毋庸置疑。《哈泼氏》杂志指出，如果爱乐乐团的系列音乐会只选择一首作品——柴科夫斯基的《"悲怆"交响曲》，由萨福诺夫指挥，那一定场场爆满。但在非俄罗斯音乐的演绎上，他似乎不那么令人满意。《音乐快报》如此总结他的三个演出季："萨福诺夫作为一位柴科夫斯基专家来到纽约，他走的时候这一荣誉完好无损，只可惜没有什么新的建树。"

萨福诺夫之后来到纽约的是莫杰斯特·阿尔舒勒（Modest Altschuler），他1904年成立了俄罗斯交响乐团，并一直坚持到1919年。阿尔舒勒对该乐团理念的描述是"为俄罗斯音乐做宣传"。这乐团并不好，阿尔舒勒也只是平庸的指挥，但他的确为纽约带来了不少俄罗斯新乐派的作品。

没有太多人知道拉赫玛尼诺夫本来可以成为一个伟大指挥家，正如他成为了伟大钢琴家一样。他早年花了许多力气学习作曲，但他也热爱指挥棒，除了指挥自己的作品，他对其他作曲家也有兴趣。直到1933年，作曲家、钢琴家尼古拉·梅特纳（Nikolai Medtner）还在回忆1904年拉赫玛尼诺夫指挥的一场音乐会：

> 我永远不会忘记拉赫玛尼诺夫对柴科夫斯基《第五交响曲》的解读。他指挥之前，我们只知道尼基什及其模仿者的版本。诚然，尼基什将这部交响曲从彻底失败（当作曲家自己指挥时）中拯救了出来，但是他伤感的慢速演奏变成了演出柴科夫斯基作品的法则，许多盲目追随他的指挥也强调了

这一法则。突然间，在拉赫玛尼诺夫棒下，所有这些仿效的传统都烟消云散，我们好像是第一次听到这首作品一般。尤其令人惊诧的是那洪水般狂暴的末乐章，与尼基什的演绎形成了强烈对比，后者的悲伤婉转把这个乐章给毁了。

更出人意料的是……莫扎特的《G小调交响曲》，这曲子用洛可可风格写成，一直被人认为沉闷无聊。我永远不会忘记拉赫玛尼诺夫指挥的这首交响曲，它突然冲到我们面前，跳动着生命力。

1917年离开俄国后，拉赫玛尼诺夫得到了波士顿交响乐团等好几支美国乐队的邀请，但是他决定继续从事作曲和钢琴表演。此后他不再指挥公开音乐会。不过1940年前后他指挥费城管弦乐团录制了自己的《第三交响曲》，这次演出极为精彩，敏锐，并且带有他在钢琴演奏中超常清晰的节奏特点，充满了权威性、力量和贵族气派。当拉赫玛尼诺夫决定从事其他事业时，世界失去了一位重要指挥。

所有俄罗斯指挥中最重要的、并且依然最伟大的人物是谢尔盖·库塞维茨基，他来到美国执掌波士顿交响乐团后进入全盛期，一红二十五年。不似大多顶尖指挥，库塞维茨基从不指挥歌剧，也很少担任客座指挥，他甚至不鼓励波士顿交响乐团邀请其他客座指挥。对此他颇为坦然："我更倾向我们不需要托斯卡尼尼、比彻姆、瓦尔特那样的人物，而让我们自己的首席理查德·伯金（Richard Burgin）来指挥，因为他同意我那一套。我认为我的乐团应该保持同一种艺术上的标准。"（这里是逐字引用，库塞维茨基

的英语向来不太好。）

他可能有点法－俄口音，他可能说英语很痛苦，但是那个年代没有一个指挥对美国音乐发展的贡献比他大。因为库塞维茨基对新音乐极为重视，他几乎帮助过所有重要的美国当代作曲家：科普兰（Copland）、皮斯顿（Piston）、舒曼（Schuman）、巴伯（Barber）、哈里斯（Harris）、汉森（Hanson）和许多其他人。他对当代欧洲特别是法国和俄国的作曲家一样关注，向美国人引介了普罗科菲耶夫、肖斯塔科维奇、米约、斯特拉文斯基、鲁塞尔和拉威尔的大量重要作品。

库塞维茨基有种真诚的力量。他是一位有着高度热情的指挥，他的演出有戏剧性、有色彩、旋律宏大、雄浑壮阔。他绝对不是理智派，他会站在乐队前做出恳求状，挥着手、晃着肩膀和身体，在打下那特有的颤动节拍时，你能看到他汗涔涔的额头上有一根

❧ 库塞维茨基是俄罗斯指挥学派第一位伟大人物。他最重要的时期是在波士顿

RCA 唱片藏

巨大血管在充血搏动。像托斯卡尼尼一样,他总是要求乐手们注意歌唱性。"没有歌唱性就没有音乐。"他有制造精致轻透的音响之雾的独门秘技,这是一种上乘的纯粹声音。他拿手的作品有《达芙妮和克洛埃》(*Daphnis and Chloe*)、《大海》、柴科夫斯基的后三首交响曲、施特劳斯的音诗,那种感官享受没有其他乐团能及。在指挥贝多芬和勃拉姆斯时,他则小心翼翼,很少自由发挥,但作为库塞维茨基,他还是为这些作品带来了一种微妙的、情感上的诠释,令德国学派的纯粹主义者们颇为恼火。

他的一些同事看不起他,说他对于指挥技巧颇为自卑,读谱能力则更差。但事实上,库塞维茨基拥有突出的个性、表达能力和心灵通感。当他指挥自己喜爱的音乐时,能够消解一切批评。许多人认为他棒下的波士顿交响乐团是全球第一,甚至比斯托科夫斯基棒下技巧娴熟的费城管弦乐团还要高明。

库塞维茨基自学成才,从演奏低音提琴起步。十四岁那年他想进莫斯科音乐学院,发现只有学圆号、小号、低音提琴才能拿到奖学金。于是他选择了低音提琴,不久就成了这笨拙乐器的顶尖欧洲独奏家。他开过独奏音乐会,在低音提琴上演奏大提琴协奏曲。1905年他和一位富有茶商的女儿结婚,得以来到德国,他在德国开独奏会,并且学习尼基什的指挥艺术。他一直想指挥,于是1908年花钱雇柏林爱乐开了一场音乐会,颇受好评。《音乐快报》的评论人这样写道:"这是他的首次公开演出,尽管看起来不可思议,但他的确拥有了一位经验丰富的指挥的坚定、确信和周到。"不久库塞维茨基就被称为"俄罗斯的尼基什"。

即便在活力和激情四溢之时,库塞维茨基比任何人都明白自

己还有很多需要学习。他是位天生的音乐家，音乐在他身上自然流淌，节奏感强，听觉敏锐。但也有一些弱点，贯穿在他整个音乐生涯。从最开始，他就需要钢琴师的协助，因为他自己不会弹钢琴，最多也只能勉强读谱。亚瑟·罗瑞耶（Arthur Lourié）写道："他让钢琴师演奏乐谱，自己一边听一边考虑如何指挥这部作品。当钢琴师演奏时，他就练习指挥，他得不停地重复，直到记住所有的姿势为止。"弗雷德·盖斯伯格（Fred Gaisberg）是"主人之声"（His Master's Voice）的录音总监，他有一次去了库塞维茨基在巴黎的家。"窗户开着，里面传来了钢琴的轰鸣。我朝里望，看到普罗科菲耶夫坐在钢琴边演奏自己的最新作品，而库塞维茨基站在谱架旁拿着指挥棒跟着。这就是他掌握作品的方法。"

从某种程度上说，库塞维茨基和比彻姆很像。他们开始时都是受到启发的业余爱好者，都足够有钱买一个乐团供自己练习，都花了很长时间慢慢发展。1909 年库塞维茨基回到俄罗斯时，不仅组建了自己的交响乐团（几乎是同时比彻姆也组建了他的乐团），甚至成立了一家出版社，专门出版俄罗斯音乐。在作曲家中他与拉赫玛尼诺夫、普罗科菲耶夫、斯特拉文斯基、梅特纳和斯克里亚宾签约。库塞维茨基带着他的乐队四处巡演，包括那著名的特许蒸汽船绵延伏尔加河一千二百英里的旅程。1913 年德彪西来到俄罗斯，兴奋地写到"独一无二的库塞维茨基"和他的乐团，"乐队绝对训练有素，其对音乐的投入程度在我们这个古老欧洲的中心也极为罕见"。接着德彪西满怀敬仰地进一步描写了库塞维茨基"为音乐奉献的炽热愿望"。

库塞维茨基挺过了 1917 年的十月革命，甚至还得到了国家交

响乐团指挥的职务，一直指挥到 1920 年。接着他去了巴黎。1921 年他在巴黎开创了"库塞维茨基音乐会"，给巴黎观众带去了拉威尔改编版的穆索尔斯基《图画展览会》、奥涅格的《太平洋 231 号》以及普罗科菲耶夫和斯特拉文斯基的音乐。1924 年他被波士顿交响乐团招去代替皮埃尔·蒙特（Pierre Monteux），第一场音乐会的曲目就已指明了发展方向：维瓦尔第的《D 小调大协奏曲》、勃拉姆斯的《海顿变奏》、柏辽兹的《罗马狂欢节》、斯克里亚宾的《狂喜之诗》和奥涅格的《太平洋 231 号》。很明显，法–俄派烙印将在他身上持续四分之一个世纪。

库塞维茨基和波士顿交响乐团花了相当长的时间磨合。在第一个演出季，指挥家有些丧气。他觉得自己举步维艰，犯了许多错。乐队里技巧高超的乐手们觉得他是个虐待成性的大话王，一有机会就出他的洋相。但最终他们屈服于他的权威。摩西·史密斯（Moses Smith）关注了库塞维茨基事业之初的情况（他写了一本库塞维茨基的传记，库氏企图阻挠其出版），他说波士顿交响乐团与库氏合作心不甘情不愿，他们既不喜欢也不尊重他：

> 出于完全自我保护的原因，那些不属于工会的乐手们要再找其他的工作会非常难、代价昂贵，所以他们只好在困境中努力求生存。如果库塞维茨基的手势不准确或不对，他们学会了在错误中领会他的意思。如果他的弱拍不确定，他们学会了互相看。他们甚至协力发明了一套信号，以确保大家能够整齐地演奏。这个乐队在指挥知道如何表达自己的意图时紧紧跟随，而在他不知道如何表达时则能够像一个超级室内

乐团般演奏。于是，在纯粹负面的原因下，波士顿交响乐团锻炼出了优异的团结精神，能够像精致的室内乐团那样演奏。

史密斯说，到了二十世纪三十年代乐队和指挥才逐渐理解对方。"乐队学会了诠释他的愿望，而不是他给出的信号。"乐手们也学会了尊重他对完美主义的狂热，他在掌握了一部作品的技术核心后一定会掌握其表现核心。霍华德·汉森（Howard Hanson）如此描述库塞维茨基在排练中如何"固执于细节"：

我听过他排练《漂泊的荷兰人》的序曲开头好多遍，不是因为圆号吹不准音，而是因为他吹出来的音没有表达出情感和戏剧效果。我听过他排练埃尔加《威风凛凛进行曲》好多遍，直到小号的低音听上去很洪亮。所有学过配器法的学生都知道小号的低音不可能听着洪亮，但在排练结束时，它们的确听着挺洪亮的。

库塞维茨基变成了美国音乐舞台上最多姿多彩的人物之一，他爱穿披风，带着难以形容的口音，时常用错词，有陀思妥耶夫斯基般的狂暴，他会与人结仇，也会与人和好。他渐渐地形成了一套圆滑的交际策略。说实话，这方面他无人能及。他会先承诺，然后食言，而且毫发无损。人们会耸耸肩说："哦是的，他只是个情绪化的俄国人罢了。"他痛恨对作曲家说"不"，总是大方地许诺会演出他们的作品。一位作曲家有一次终于壮起胆，斥责库塞维茨基没有履行承诺。"你答应过的。乱许诺可是个糟糕的缺点。""是

的，我亲爱的，"库塞维茨基回答，"谢谢老天，还好我有不履行承诺的勇气。"库塞维茨基会合理化自己的一切行为。RCA 胜利公司的总裁查尔斯·奥康纳（Charles O'Connell）与库塞维茨基共事过，说他"可以是傲慢的贵族，文雅的外交家，亲切的同事，大胆的年轻人或是德高望重的长老——一切视形势和场合而定"。

库塞维茨基留下的遗产中还有伯克夏音乐节（Berkshire Music Festival），该音乐节于 1934 年由亨利·哈德利（Henry Hadley）在马萨诸塞的檀格坞（Tanglewood）创建，库塞维茨基 1936 年接手，并于 1940 年在那里建立了一所音乐学校。音乐节和学校都茁壮发展，前者成了美国最有声望的音乐节，而学校特别是库塞维茨基亲自指导的指挥班中，则诞生了一批以伯恩斯坦为首的美国最优秀的年轻音乐家。

库塞维茨基是他的时代里美国最有名的三位指挥之一，其他两位是托斯卡尼尼和斯托科夫斯基。这三人中，库塞维茨基是对美国音乐发展最重要的人物，因为他是作曲家的发言人和拥护者。而且，库塞维茨基的口味也相当宽泛，能够包容现代欧洲学派的大部分重要作品，除了十二音音乐（不过当时没有人注意十二音体系，此类音乐繁荣是战后的现象）。作为一个光彩夺目、自我中心的人物，库塞维茨基使得每一场音乐会都成了一种特别经验，半是通过他强大的性格，半是通过他建立的优秀乐团。在波士顿，音乐围着他转。他是明星，但不喜欢与人分享镜头。在库塞维茨基治下，波士顿交响乐团不仅少有客座指挥，就连独奏家也比世界其他乐团要少。波士顿从 1924—1949 年的那段时间，正体现了俄罗斯人所谓的个人膜拜。然而这是怎样的个人呀！

29

列奥波德·斯托科夫斯基

托斯卡尼尼、库塞维茨基和斯托科夫斯基,这三位是从二十年代中期到四十年代后期美国音乐舞台上的指挥英雄,并且都十分活跃。托斯卡尼尼是客观主义者,很强悍,拥有超强的清晰度和巨大的力量。库塞维茨基是色彩大师、感官主义者,自命为现代美国和欧洲学派的代言人。那么斯托科夫斯基又是怎样的指挥?他是一位表演大师、公关高手、声色犬马的时髦人物、自我中心者、超级公众人物。托斯卡尼尼痛恨露脸,库塞维茨基挺喜欢,斯托科夫斯基离了这就没法活。他从事业的一开始就是报纸专栏的常客,之后从未淡出过。

他在英国出生、学习,作为一位管风琴演奏家来到美国,可以说对于乐队毫无经验(他仅在欧洲指挥过两次,而且乐队都是草台班子)。不过《辛辛那提问询报》的乐评人赫曼·苏曼(Herman Thumann)颇具慧眼,向辛辛那提交响乐团的董事会推荐了二十五岁籍籍无名的斯托科夫斯基担任音乐总监。斯托科夫斯基得到了

这份工作,没用多久他就让这个乐团和该城市的音乐生活大换血。他带来了一种全新的指挥理念、全新的光芒,和一整套全新的器乐演奏标准。他在辛辛那提待了三年(1909 — 1912)。1912 年费城管弦乐团找人接替卡尔·波利希(Karl Pohlig)时,斯托科夫斯基的名字无可避免地浮出水面,接下来便是不愉快的论战。当时的具体细节从未完整披露过,但是辛辛那提乐团声称斯托科夫斯基接受费城的委任是一种违约行为。最后他还是走了。乐团董事会在给斯托科夫斯基的一封信中严厉地说:"……你最近的行为一再中伤董事会,而对辛辛那提爱乐公众,你也毫无根据地出尔反尔,这些已经毁掉了你曾经为辛辛那提交响乐团协会所作的付出。"斯托科夫斯基大声表示自己不是被解雇的。"对于一个自己不断公开要求卸任的人来说,不可能再去解雇他。"1912 年 4 月 28 日的《克利夫兰领导报》言辞也极为苛刻:

> 这就是辛辛那提的结局,至少,列奥波德·斯托科夫斯基小打小闹的事业结束了,他从东部一个毫不起眼的职位青云直上,变成了一支伟大的美国乐团的头头。他让贝多芬在耳边跳舞,把勃拉姆斯变成了一个呜咽而虚弱的感伤主义者,他为施特劳斯添加的浓墨重彩连作曲家本人也未必能预见,一切作曲家经过他的手都被斯托科夫斯基化了;他紧握颤抖的拳头,手臂在空气中剧烈挥动,扭曲着身体以保证那种乏味而牵强的效果;他违背了一切职业道德,这令他的照片到处出现在报纸专栏上,写的都是丑行。

✤ 1905年的列奥波德·斯托科夫斯基。当时他是纽约的圣巴塞洛缪教堂的管风琴手

就这样,斯托科夫斯基在一片喧嚣中飞到了费城。大家已经知道他是那种华丽型人物,注重效果而非实质。费城将如何应对?斯托科夫斯基明显已经考虑好了,在执棒之初的几年中,他从容不迫,给每个人留下了清醒节制的好印象。一位评论家在读过辛辛那提的报道后甚至感到十分惊讶,他写道:"(斯托科夫斯基的指挥)毫无夸张成分,没有任何显示虚荣心在作祟或是想'出风头'的过度举止及姿态。"那几年中,斯托科夫斯基唯一的怪异之处是他所选的曲目。1916年他指挥了马勒的巨型合唱作品《第八交响曲》的美国首演,接着他连珠炮似的指挥了欣德米特、勋伯格、考威尔、瓦雷兹、艾希海姆、斯特拉文斯基(其中包括《春之祭》的美国首演)、贝尔格(《沃采克》的美国首演)、

肖斯塔科维奇和沃恩·威廉斯。没多久他就开始全面加速。他那著名的乐队改编版巴赫出现了（这比辛辛那提媒体所谓的"斯托科夫斯基化"可厉害多了）。他投身于录制唱片和影片。他不停地进行实验，改变乐团的座位，他的乐手们从来不知道这样做的目的。有时候第一双簧管或第三圆号会坐在乐队首席的位置上；有时候他让大家轮流担任乐队首席，那些胆小或糟糕的小提琴手本来很安于坐在末位不为人注意，现在也被不情不愿地推上了前台。他不进行换位实验时（据他说是为了取得整齐划一的效果），就会花上大把时间用他那难以形容的口音教育乐手。他的口音有种模模糊糊的国际腔，很明显，他可以随时随地改掉这种口音。一名记者有一次问费城管弦乐团的经理斯托科夫斯基的口音是从哪儿来的，经理说："只有上帝知道！"而斯托科夫斯基教育乐手的长篇大论，不外乎是他们对于推广现代音乐的责任，有时候他会训斥乐手们迟到早退、咳嗽或是制造噪音。没几年，斯托科夫斯基在费城的音乐会就成了当地报纸的常规新闻，就像治安法庭、棒球比赛、本地灾难一样。

斯托科夫斯基又开始了一种灯光效果实验。他会让音乐厅先暗灯，然后将柱光打在自己的头和美丽的双手上；另一种光则将他双手的阴影以及他罗马贵族式的侧影打在天花板上。斯托科夫斯基严肃地告诉媒体，所有这一切都是必需的，因为这样乐手们才能跟随他的面部表情。他在服装上花了很多心思，《纽约邮报》的一则时尚报道盛赞他的裁缝是一位伟大的艺术家，就像斯托科夫斯基本人一样伟大。斯托科夫斯基的婚姻和绯闻绝对是新闻头条。1938年回欧洲时他与葛丽泰·嘉宝同行，却告诉媒体："我

对媒体曝光一点没兴趣。"

很多年里,大家对斯托科夫斯基的出身有各种猜测。在费城,有谣言说他是瓦格纳的后代。斯托科夫斯基既不否认也不承认。他极力否认的只有一件事:生于1882年。他坚持那是1887年。他的确因此中断了1955年的一次广播节目。当时主持人说:"列奥波德·斯托科夫斯基出生于1882年——"接着听众们听到了一声愤怒的大吼,"不,不,不,不,不。这不对!我是1887年生的!"主持人继续:"他父亲是波兰人,母亲是爱尔兰人——"又被一声大吼打断了。"我妈不是爱尔兰人!你到底从哪儿听来的这些消息?"接着斯托科夫斯基动了手。报纸上这样写道:

> 我们听到了一阵撕扯声(斯托科夫斯基 vs 稿纸),然后传来一声大叫:"切断直播!"接着听到的是救场音乐,并非预告的迈阿密交响乐团(本来斯托科夫斯基要在广播中指挥这支乐团),而是电台为紧急情况预备的唱片。急红了眼的广播迷们第二天一早冲到报摊想知道昨天到底发生了什么,却颇为失望。他们发现斯托科夫斯基并没有打垮普罗瑟(John Prosser,主持人),反之亦然。在把撕剩下的广播稿塞进指挥手中之后,普罗瑟先生已经气得发喘:"全拿去吧!"然后浑身颤抖地走了。

最后《纽约时报》决定解开谜团,并且做到了一部分。1959年9月25日的报纸写道:"根据伦敦米德尔塞克斯郡马里波恩区的记录,较早的年份是正确的。他出生于1882年4月18日,父

亲名叫考伯尼克·斯托科夫斯基,波兰人,有些人说他是家具木匠,有些人说他是外交官;母亲叫安妮·摩尔·斯托科夫斯基。"

斯托科夫斯基一直不停地修改乐谱("你得明白,贝多芬和勃拉姆斯不懂乐器"),不停地实验夸张的乐队效果,你没法说他对这个职业有任何敬意。他改编的巴赫在大部分音乐家眼中是个畸形的怪物,他们对他随意改变神圣杰作的配器法感到愤怒不已。知识分子拿他当笑柄。斯托科夫斯基在事业早年就已经失去了知识分子们的尊重,他铺陈陈词滥调的能力可谓人类思想史之冠。举个例子:"我们将去南美洲履行一项音乐使命,为我们的姐妹共和国们带去良好祝愿和友谊。虽然他们在南美说西班牙语和葡萄牙语,他们还是会懂得音乐这种通用语言。"瓦尔特·达姆罗什也达不到这种境界。知识分子们笑个不停。他的书《为我们所有人的音乐》(*Music for All of Us*)以同样的勇敢观点开头:"音乐是一种世界语言——它为每个人说话——它是我们所有人与生俱来的权利。"(事实上,音乐不是一种世界语言。)斯托科夫斯基在书中继续表达了一些深刻的看法,诸如"音响的海洋具有无限的节奏和活力……有数百万人在音乐中找到了慰藉,这为他们打开了灵感的阳光大门……"音乐学家们对他声称致力于"普及工作"却常常不顾常识而十分不满。"巴赫一生都在挨饿的边缘。"他告诉卡内基音乐厅的观众巴赫被葬在叫花子的坟墓里。于是"假充内行""骗子""暴发户"之类的词语常常被用来形容斯托科夫斯基和他的作品。维吉尔·汤姆森反映了知识界的看法:

> 他有出风头的野心,却缺乏音乐文化的底蕴,这导致他

常常陷入扭曲的诠释和音乐品位的误差，惹恼了三大洲的音乐家们……他的整个表演是对音乐传统和品位的亵渎，尽管如此，他居然还能保持事业高位。

但还有另一种方式看待斯托科夫斯基现象。我们暂且同意他是个表演狂，暂且同意他比世纪之交的任何指挥都爱篡改乐谱，暂且同意他的改编和诠释很恶俗——尽管有这些缺陷，仍不能抹杀一个事实：斯托科夫斯基在费城管弦乐团的这些年中（1912—1936）缔造了一支前所未有的杰出乐团，成为色彩、精准、力量和技巧的奇观。这必然是一位对音响有超常耳力的技巧专家才能达到的成就。斯托科夫斯基比音乐史上任何指挥都要注重音响，而且是纯粹的音响。音响对他而言比结构、形态或逻辑都要重要。在一次演讲中，斯托科夫斯基说道："有些人抱怨我们在音乐中放进了过多的东西。真是一派胡言。我们只是比其他人从音乐中挖掘了更多东西而已。"这不完全确切，应该说，斯托科夫斯基比其他人从音乐中挖掘了更多音响，而其他伟大指挥家可能从音乐中挖掘了更多音乐。

在库塞维茨基入主波士顿之前，人们在费城听到的重要新派音乐比美国其他城市都要多。斯托科夫斯基在最佳状态时（他也不是一直篡改乐谱）极有活力，他有一种掌控速度的运动感，也有猫科动物的优雅，节奏紧凑，旋律翱翔。他第一次录制的勃拉姆斯《C小调交响曲》就是明证。

虽然爱秀，他只将这一面留给了观众。在排练时，他多数时间很严谨，他的乐手们也证实了这一点。一位乐手写道："他的方

✤ 二十世纪六十年代中期,斯托科夫斯基是美国交响乐团的指挥,磁性一如既往

法很特别。他绝对不是那种打着天才的幌子就乱发脾气的人。他从没有撕过乐谱或是敲断指挥棒,必要的时候,他会发表长篇演说,但语调温柔、彬彬有礼、充满了机智和警句。"斯托科夫斯基出于对音响的迷恋,用尽各种方式达到他想要的效果。这位乐手还说:

> 为了在一个高音处得到某种音质……他让第一小号手去器械商店设计一种完全不同的号嘴。他一再通过创新和大胆来克服不可能。在柴科夫斯基的《"悲怆"交响曲》结尾处,某个升F音总无法让他满意,这个音逻辑上应该由小提琴演

奏,但由于小提琴最低音是 G,便派给了巴松。斯托科夫斯基解决问题的办法是,他让小提琴声部继续演奏该音,并在演奏中把 G 弦弦轴降到升 F 音。

自然,此举会被多数音乐家当作斯托科夫斯基不负责任的又一例证。是的,他们会说,他是对乐队有敏锐嗅觉的技巧大师。严肃的音乐家?从不!

1936 年从费城管弦乐团辞职后,斯托科夫斯基继续指挥了几个音乐季的部分演出,1941 年正式离开乐团,只在偶然的客座邀请时才回来。同时他保持着一如既往的忙碌,成立了全美青年乐团(1940—1942),并去南美洲巡演。他指挥过 NBC 交响乐团、纽约爱乐乐团、休斯敦交响乐团、纽约城市歌剧院乐团和大都会歌剧院乐团(仅演出过一次《图兰朵》)。他后来又创建了美国交响乐团(American Symphony Orchestra),并于 1962 年在纽约开始了年度系列音乐会。斯托科夫斯基已经活得足够被称为老大师了,他最近的演出已经少有那种标志性的浮华艳光,但他仍保持了对推广新音乐的兴趣。1965 年他指挥了查尔斯·艾夫斯里程碑式的《第四交响曲》的世界首演。即便在事业的黄昏期,耄耋之年的斯托科夫斯基依然引人注目:他腰板笔直,一头白发蓬松地梳在脑后,没有指挥棒的双手坚定地打着节奏,他的礼服无懈可击,他的行为依然无法捉摸,他的诠释比起以前更为沉静却依然洪亮,充满热力和个性。个性,也许正是这个词。斯托科夫斯基一直很有个性,他那炽热的磁性令公众对他顶礼膜拜,无论苦着脸的乐手们和批评家们如何嘟囔。

30

奥托·克伦佩勒和德国学派

奥托·克伦佩勒的一生如约伯一般，经历了一系列不幸。无论从身体还是音乐上说，他都是一个巨人，他遭受的那些打击若是降临在软弱的人身上，恐怕早就粉身碎骨了。每次失败后，他都会慢慢地站起身，固执地从头来过。他的意志有如钢铁，这种品质也传递到了他的指挥艺术中。他从不追求色彩或音效，而是用一种登山队员准备攀登艰巨高峰的态度去研读乐谱。这里有高度要测量，前面也会有危险，这是严肃的事业，不能掉以轻心。克伦佩勒的整个事业生涯都在攀登高峰，低地根本不在他眼中。很自然地，他擅长的是英雄的音乐，轻盈的音乐到他手里会显得动作迟缓、不合时宜。

他继承了德奥传统，该传统的代表人物有马勒、穆克和施特劳斯，经由魏因加特纳、克莱伯、布勒希、富特文格勒、瓦尔特和其他人的拓展，然而到了克伦佩勒的晚年，他成了该学派仅存的硕果。你可能会提到卡尔·舒里希特（Carl Schuricht），他比克

伦佩勒大五岁,在二十世纪六十年代仍旧十分活跃;但是舒里希特的名声大部分限于德国本土,而克伦佩勒则具有国际影响。德奥传统植根于十九世纪,活跃在当时的所有德国和奥匈帝国的指挥都拥有一些共性,无论他们的个性是多么不同。他们都隶属于德国学派,该学派关注音乐的本质,具有高度的严肃性,对音乐进行形而上的探索。德国音乐家们对于自身的责任十分看重(有时甚至相当自傲),因为德国诞生了从巴赫到马勒到施特劳斯的伟大作曲家,而作为音乐家的责任,就是要诠释这一脉相承的伟大传统。德国学派是高强度的、一边倒的、几近偏执狂的学派。在这里,比彻姆的小聪明和玩笑话、库塞维茨基的感官刺激和情感宣泄、斯托科夫斯基的炫技和自我表现都没有用武之地。德国学派相对缺乏幽默感,它严肃而沉重,一丝不苟而鄙视虚夸,它只投身于一项事业——无私地传播音乐的启示。德国指挥无论有多么强的个性,哪怕强到只能用天文单位衡量的富特文格勒、瓦尔特和克伦佩勒,却都与哗众取宠和浮夸表演绝缘。他们只关心一件事:可信地、真实地、朴素地表现音乐。

奥托·克伦佩勒早年是很典型的德国学派,晚年更是成了原型。随着年事渐增,他的速度拓宽了,风格形成了绝对的统一。这位巨人(他身高一米九)因为中风和其他不幸而跛了脚,他总是从舞台侧方缓慢地走上指挥台,坐好,用小啤酒桶般大小的紧握的拳头艰难地打着拍子。他对除了音乐之外的任何事情感到茫然,这正是他的一贯方式。内维尔·卡德斯这样写道:"(克伦佩勒)总是给人一种超然冷漠的印象,甚至完全漠视观众的反应……赤裸的真理便足以令他满足。"抑或如威廉·斯坦伯格

（William Steinberg）所言："他对音乐的态度是最严格意义上的纯粹，无论是音乐会还是歌剧。音乐于他而言是一种绝对的表达——凝练、理智并且极度个人化。"还有一种说法来自维耶兰德·瓦格纳（Wieland Wagner）："古希腊、犹太传统、中世纪基督教、德国浪漫主义、我们时代的现实主义令克伦佩勒成了一种独一无二的艺术现象。"

他的身体病痛肇始于1933年在莱比锡的一次排练。他向后靠指挥台的扶手，结果穿过扶手倒了下去，后脑勺着地。从此以后他的健康状况大不如前，时常要忍受剧烈的头痛。他被诊断出了脑瘤，手术令他身体部分瘫痪，并留下了永久的疤痕。他是个令人生畏的怪人，半边脸被扭曲成了永久的怒容，庞大的身躯盘旋在乐队的上方。由于无法控制的脾气和巨大的体力压迫，乐队十分惧怕他。但他也会冷幽默，坊间流传着几个关于他的后台故事。"很好。"克伦佩勒在排练中对一名乐手说。乐队在极度惊讶中爆发了一片鼓掌声，因为他之前从未夸奖过任何人。"也没有那么好。"他又气呼呼地说。还有一次克伦佩勒在指挥排练，乐手们急着想停下来，而他似乎除了音乐什么也没注意到。乐队首席意味深长地看着表，过了会儿又更夸张地看了一回。当时已经比预计的结束时间晚了一个多小时。最后他只能在克伦佩勒的眼皮底下拼命晃表。克伦佩勒说："怎么，表不走了吗？"

1940年有谣言称克伦佩勒经历了一次精神崩溃，报纸也说他从精神病院逃逸，是个危险人物。后来事实证明，克伦佩勒的确进过精神疗养院。但他表示自己没有从任何地方"逃跑"过，他只是去了纽约而没有告诉任何人。他的解释在音乐圈里换来的是

挤眉弄眼。克伦佩勒本有乖戾无常的名声,在他手下演奏的乐手都过于焦虑,以至于愿意相信任何传闻。当"发疯"的说法出现后,克伦佩勒立刻花大钱在卡内基大厅举行了一场音乐会,以向全世界证明他在身体和精神上都毫发无损。

他的麻烦还没结束。1951年他不慎滑倒并摔断了右腿的大腿骨。这使他一年无法演出。另一次不幸发生在1959年,他正积极准备《特里斯坦和伊索尔德》,作为在大都会歌剧院的首次亮相。在苏黎世,他点着烟睡了过去,醒来发现睡衣都被火给熏黑了。他立刻摸到离自己最近的液体,朝火苗和自己身上泼去。结果这液体是樟脑精油,克伦佩勒被严重烧伤了。他与死神斗争了几个月才活过来,此后再也没有登上大都会的舞台。1966年,容易出事故的克伦佩勒又摔坏了髋骨。

克伦佩勒在法兰克福和柏林学习。在马勒的推荐下("这个年轻人注定成为一位伟大指挥家"),他被任命为布拉格的德国歌剧院的指挥(1907年),接下来辗转于汉堡(1910年)、斯特拉斯堡(1914年)、科隆(1917年)、威斯巴登(1924年)的歌剧院。他还在英国、北美洲和南美洲指挥过。1927年他被任命为柏林的克罗尔歌剧院(Kroll Opera)的首席指挥。当时柏林有三家歌剧院,其他两家分别是恩里希·克莱伯执棒的国家歌剧院和瓦尔特执棒的市立歌剧院,新建的克罗尔歌剧院是作为克莱伯的歌剧院的补充,意在上演一些特别且实验性的剧目。

克莱伯是个强硬、固执、难相处的原则派,两年之前指挥贝尔格的《沃采克》世界首演时进行了整整三十四次全体乐队彩排,其惨痛过程可谓血泪交织。他还指挥过斯特拉文斯基、勋伯

格、米约、巴托克、库特·威尔和雅纳切克音乐的首演。作为一位真正为剧院而生的人，克莱伯曾说："一位指挥必须在他的剧院里生活，爪子深深嵌入猎物。"他的确做到了，工作从不松懈。在 1926 年的三个晚上，他连续指挥了《莎乐美》《名歌手》和《玫瑰骑士》。一位德国歌剧院的经理感叹道："当克莱伯来到这家剧院时，Theater 的 T 要不要大写就成了问题。"克莱伯不是犹太人，因 1935 年抗议纳粹运动离开德国，在美国和南美度过了战争岁月。1954 年他回到东柏林，接管国家歌剧院，但是一年后便辞职，因为共产党像纳粹一样利用艺术做宣传。这正是典型的克莱伯式态度。在离开东柏林后，他也拒绝在西德指挥，因为他在东德时西德政府不让他去西德指挥。"心胸狭窄，满怀敌意"是他对波恩政府的评语。接下来的那年，一生藐视群雄的他在苏黎世去世，享年六十六岁。

市立歌剧院的瓦尔特演出的是较为传统的剧目。但克伦佩勒和克莱伯一样，为现代剧目所吸引。他和克莱伯使柏林成为世界先锋歌剧活动的中心。克伦佩勒对雅纳切克和欣德米特尤其感兴趣，也指挥过勋伯格（《幸运之手》和《期望》）、斯特拉文斯基（《俄狄浦斯王》和《士兵的故事》）、克热内克（《奥列斯特的一生》）的舞台作品。同时他也在克罗尔歌剧院开音乐会，向德国听众介绍大量作品。1931 年克罗尔歌剧院关门大吉，原因多数是出于反动派的反对。克伦佩勒被调去国家歌剧院，但纳粹上台后，他的合约被解除了（他是犹太人），他也不得不离开德国。

战时他在美国埋首工作，指挥洛杉矶爱乐和匹兹堡交响乐团。他有段时间相当艰苦。1947 年他回到欧洲，接管了布达佩斯歌剧

院。他辞职的原因是政府拒绝让他的三位同事——歌唱家米哈伊尔·塞凯伊（Mikhail Szekely）和亚历山大·斯维德（Alexander Sved）、指挥家亚诺什·费伦奇克（Janos Ferencsik）出国演出。后来他接受了一系列客座指挥的职务。

 1951年他开始了第二次职业高峰。那一年瓦尔特·莱格（Walter Legge）建立了爱乐乐团，主要目的是为了录唱片，克伦佩勒指挥了两场大获成功的音乐会。莱格知道克伦佩勒正在成为偶像，维也纳、伦敦、柏林、慕尼黑，无论什么地方只要他出现票房就会好；他作为十九世纪传统的最后传人而备受尊重。托斯卡尼尼在1951年只指挥广播直播，瓦尔特和富特文格勒露面也越来越少。莱格敲定了克伦佩勒与爱乐乐团的合作，他的直觉是对的。克伦佩勒拥有了自己的乐团，也没有资金的压力，很快进入了第二春。有些人不喜欢他的指挥，说他笨重而沉闷，速度慢得可怜。但也有人而且是大多数人在克伦佩勒的音乐会上达到了某种宗教式的交流。他们认为他的指挥视野宏大，以一种朴素的陈述净化了音乐。1961年一位评论家听了一场克伦佩勒的音乐会，立刻被他的身形和音乐性格所打动了：

 在这个指挥家可以度身定做的年代，克伦佩勒的出现如同米开朗琪罗的雕塑卓然屹立于一片德累斯顿小雕像之中。他慢慢地吃力地走上指挥台，拄着拐杖，拖着那伟岸的身躯。他在草草向观众点了下头之后便坐在指挥台上的一张大椅上。他不用指挥棒，乐谱摊在面前。通常他用拳头打拍子，对于这样一位雄伟的人来说这拍子显得十分微小，小到常常看不

✤ 二十世纪六十年代早期的奥托·克伦佩勒。他是十九世纪传统的最后传人

见……他的指挥保留了一种紧张的驱动和活力。他从来不是魅力种子，他总是过于严肃，用一种直截了当、不妥协的方式达到目标。在演奏那些大曲目时，没有人能像他那样。没有人能像他那样传达出贝多芬、勃拉姆斯、马勒和布鲁克纳的庄严宏大。从某种意义上说，他是一种理想化的指挥——一种非炫技的指挥，甚至有些书呆子气，但他的视野和观念又如此巨大，使他的音乐成为丰碑。

二十世纪上半叶中德国学派的其他重要指挥包括赫尔曼·阿本德洛特（Hermann Abendroth）、奥托·阿克曼（Otto Ackermann）、汉斯·克纳佩茨布什（Hans Knappertsbusch）、卡尔·伯姆（Karl Böhm）、弗里茨·布许（Fritz Busch）、尤金·约胡姆（Eugen Jochum）、约瑟夫·克里普斯（Josef Krips）、汉斯·罗斯鲍德（Hans Rosbaud）、鲁道夫·肯佩（Rudolf Kempe）、沃尔夫冈·萨瓦利许（Wolfgang Sawallisch）、弗里茨·斯蒂德里（Fritz Stiedry）、约瑟夫·凯尔贝特（Joseph Keilberth）、汉斯·施密特-伊塞施泰特（Hans Schmidt-Isserstedt）和赫尔曼·谢尔辛（Hermann Scherchen）。曾得到富特文格勒和瓦尔特高度评价的老手罗伯特·海格（Robert Heger）也应该被提及。还有一些外国知名指挥也是在德国受的训练，这其中最重要的是阿陶尔福·阿亨塔（Ataulfo Argenta），他来自西班牙，该国只诞生过一位重要指挥——恩里克·阿尔伯斯（Enrique Arbós）。阿亨塔本来有机会成为国际巨星，却在1958年的一次车祸中英年早逝了，年仅四十五岁。

伯姆的事业延伸到了格拉茨、慕尼黑、达姆施塔特、汉堡、德累斯顿和维也纳，并担任了维也纳国家歌剧院的总监。他在大都会歌剧院也颇为活跃，并且可能是世界排名前列的施特劳斯歌剧专家。布许是一位反对纳粹的雅利安人，他曾执掌德累斯顿歌剧院，1933年离开德国，从1934年开始担任格林登堡音乐节的首席指挥直到1951年去世。他在美国也很活跃，伴随其事业的有短命的新歌剧公司，还有纽约爱乐乐团和大都会歌剧院。布许在格林登堡的莫扎特录音（《费加罗的婚礼》《唐·乔万尼》《女人心》）为一代爱乐人带去了欣赏歌剧作曲家的最完美一面的乐

趣。谢尔辛和罗斯鲍德是当代音乐专家。前者对于当代音乐国际协会的创立至关重要，后者是少数几位对序列音乐感兴趣的人。斯特拉文斯基说罗斯鲍德是"最小心谨慎的音乐家和不多见的从无过失的指挥家"，意思是他对先锋艺术尽职尽责。斯特拉文斯基的《主题和插曲》还顺便提到了亚历山大·冯·策姆林斯基（Alexander von Zemlinsky），在所有他听到过的指挥中，"（策姆林斯基）达到了最为持久的高标准。我记得他在布拉格指挥的《费加罗的婚礼》是我一生中最为满意的歌剧体验。"策姆林斯基是出生于维也纳的指挥家、作曲家，他于1911—1927年间在布拉格的德国歌剧院担任职位。之后他在克罗尔歌剧院指挥。他也是阿诺德·勋伯格的老师和岳父。

汉斯·克纳佩茨布什在慕尼黑、维也纳、萨尔茨堡和拜罗伊特都很活跃，他的瓦格纳很著名，但更著名的是他的慢速度（可能是从他的老师汉斯·里希特那里学来的）。他不喜欢旅行，所以声誉多限于本土。但所有人都很敬重他。对很多人来说，他代表了对早先的那种更醇美、更轻松的指挥风格的接续，诚实、理想化、纯粹为音乐而奉献。克纳佩茨布什对德国音乐产生了巨大的无声影响，他对瓦格纳、勃拉姆斯、施特劳斯的演绎是许多年轻指挥家的楷模。乐团的乐手们敬重他丰富的经验，也喜欢他随和的指挥方式。他们尤其喜欢他轻松的排练。对乐手们来说，会缩短排练的指挥最可爱不过了。克纳佩茨布什对着一张自己演了一辈子的乐谱，会说："你们熟悉它，我也熟悉它，那干嘛还要排练呢？" Decca的录音总监约翰·库尔肖（John Culshaw）讲述了有一次克纳佩茨布什被迫排练的故事，结果公演时乐队在重复的地

方一片混乱，有的超前了，有的落后了。大汗淋漓的克纳佩茨布什离开指挥台时抱怨道："如果没有那个那个——排练，这一切都不会发生的。"他的确有种懒洋洋的智慧。在托斯卡尼尼热的巅峰时期，所有人都想模仿这位意大利人背谱指挥，而当克纳佩茨布什被问及为何面前总是放着乐谱时，他说："为什么不呢？我可以读到音乐。"他也有直率和固执的一面，坚持自己的信仰，即便这可能危及生命。因为反对纳粹，1936年他拒绝加入纳粹党，于是被调离慕尼黑歌剧院。他总是直言自己的想法。库尔肖问他对理查·施特劳斯的看法，他说："有几年我每天都和他打牌，他真是头猪。"

"二战"后最引人注目的德国学派指挥就是极为成功的奥地利人赫伯特·冯·卡拉扬。的确，在一段时期中卡拉扬飞得如此高，方向又是如此之多，以至于他自己就像一家航空公司；他同时是维也纳国家歌剧院、柏林爱乐乐团、萨尔茨堡音乐节的首脑，也是斯卡拉歌剧院和伦敦爱乐的首席指挥。有个广为人知的笑话，卡拉扬钻进一辆出租车，司机问："去哪里？"他回答："无所谓。我在任何地方都有事情要办。"

这份辉煌事业开始于那个钢琴神童，八岁便登台首演。之后卡拉扬进入维也纳音乐学院，当时教指挥的老师是沙尔克（Schalk）。他在乌尔姆获得了第一份工作，之后又在亚琛待了七年。战时他在柏林歌剧院指挥。他是纳粹党员，得到了赫尔曼·戈林的直接支持，戈林派他去对抗戈培尔支持的富特文格勒。但卡拉扬的迅速崛起要等到战后，这个矮小、瘦削、英俊、果断而充满活力的人拥有一种力量，似乎能将一切揽入怀中。有好几年，他

✤ 赫伯特·冯·卡拉扬的指挥代表了直译主义和客观主义的晚近理想

是欧洲的超级指挥。在美国他有技巧派的名声，1955年他带柏林爱乐去纽约演出时，评论家们早已准备好弹药，打算对他的音色和舞台表现进行一番猛攻，结果他们看到了一位姿势严谨内敛、诠释完全客观的指挥。他的特点就是像机器一样精准有效。从来没有人怀疑他的控制力，但是他有多少诗意和想象力则值得商榷。他是一位直译派，最佳时刻可以表达出令人激动的热情，最不济时也可以代表一种沉闷的冷淡的完美。客观性的指控一直伴随着卡拉扬，一位德国评论家在论述卡拉扬的光辉时这样写道："他有一尊完美冰雕的那种亮晶晶的半透明感。"

有段时间里卡拉扬看上去要掌握整个欧洲的音乐了。他无论做任何事情，都有一种强迫症似的动力要控制、要超越、要统率——无论是在指挥台上、在赛车轮之后、开飞机还是滑雪道上（据说他是欧洲最好的业余滑雪者）。但他所到之处也伴随着争议，他断绝关系的速度几乎跟他建立关系的速度一样快。1956年他入主维也纳国家歌剧院，1962年辞职，次年再度加入，与沃尔特·埃利希·谢弗（Walther Erich Schaefer）共同担任总监，1964年5月11日又在盛怒爆发和国际媒体的大幅报道中再次辞职。卡拉扬的费用奇高，也很难相处。他像马勒一样，要求对一场演出进行全方位控制——舞台道具、表演、装饰、音乐等。但据说他又不是一个特别好的管理者，常常引起对抗情绪。表面上看，卡拉扬在维也纳歌剧院的第二次斗争起于他任用的一个意大利提词员。那场争论听上去很傻，但关乎权威问题，最后把国会也扯了进来，社会党成员控诉卡拉扬在用一种绝对君主独裁的方式管理歌剧院。提词员没有得到全体通过，卡拉扬却仍然坚持让他工作。于

是当提词员在一场演出中露面时,舞台管理人员罢工示威,幕布垂了下来。卡拉扬在盛怒中辞职,赌咒说自己受够了,"当员工们变得不可一世、随心所欲时,真正的艺术也就死了。我绝不会再踏进维也纳歌剧院半步。"

近年来卡拉扬的指挥渐渐显出一种矫揉造作:不自然的速度、不正常的重音。但他的指挥总能达到一种超常的完美程度,或者说,力量程度。他的理论是让乐团分担责任。"如果我和柏林爱乐演一场音乐会,我会先排练到完美,也就是完全控制细节和技术。然后在正式演出中我让他们自由发挥,这样他们也能像我一样制造音乐,我们在共享同一种感情。"对于指挥棒技巧他没有太多言论。"我对指挥棒的技术没什么理论。是指挥棒还是一支铅笔,没什么差别。就算把我的手腕绑起来,乐团也能感受到节拍。我告诉我的学生们:'你们必须先感受速度和节奏,然后乐队才会感受到。'至于什么画图示范,我不信那一套。"这种态度可以追溯到斯蓬蒂尼,他吹嘘自己光用眼睛就可以指挥。的确,节奏是一种神秘的力量,乐队得把准指挥的脉搏。内在的节奏——也就是心理节奏,要比通过手臂或肢体动作传达的节奏更为重要。手臂或身体仅仅是载体。卡拉扬如同所有大指挥家一样,都有这种内在节奏,微妙而节制。我们也可以说卡拉扬标志着十九世纪以降德国指挥传统的第一次中断。他是个世界主义者,对德奥学派以外的音乐也感兴趣,他的思维模式完全是二十世纪的;他又是个折中主义者,之前极少有德奥派指挥可以用此词形容。卡拉扬不是旧学派的终结,他是新学派的开始——只不过这不再是一种德国学派。

31

现代法国学派

在十九世纪晚期法国指挥三杰帕斯德洛普、拉穆勒、科洛纳之后,有段中断时期。法国指挥们以其过硬的乐感和特长而广受尊崇,但只有少数能够走出国门。他们像许多意大利指挥一样,很少旅行,声誉多限于本土。这适用于舍维拉尔(Chevillard)、皮埃内(Pierné)、高贝尔(Gaubert)、保罗·塔法内(Paul Taffanel,著名长笛演奏家,也是歌剧院的暴君和灾难之源)、阿尔伯特·沃尔夫(Albert Wolff)、弗朗索瓦·鲁尔曼(François Ruhlmann)、乔治·马蒂(Georges Marty)、文森特·丹第(Vincent d'Indy)、亨利·拉博(Henri Rabaud)以及许多其他指挥。有些人在法国之外会短暂露面,但很快便急于回国。还有一些,比如阿尔弗雷德·柯尔托(Alfred Cortot),在指挥台上初获成功后便转行演奏乐器或作曲了。柯尔托年轻时是瓦格纳迷,也是法国最天才的钢琴家,他曾在拜罗伊特做过里希特和莫特尔的助理指挥。1902年他在巴黎建立了"抒情节协会"(La Société

de Festival Lyrique），二十四岁的他初次登台便是指挥《众神的黄昏》和《特里斯坦与伊索尔德》的法国首演；第二年他又建立了一个合唱音乐协会；接下来的一年他作为指挥频频与国民音乐协会（Société Nationale de Musique）合作演出，介绍了不少法国作曲家的新音乐。柯尔托大概在指挥台上显得异常卖力，以至于德彪西拿他开了个小玩笑：

> 柯尔托是最成功地将德国指挥惯有的哑剧技巧合宜化的法国指挥。他像一个用短矛扎牛以挫败野牛自信心的斗牛士助手，用指挥棒威吓乐团（但是乐手们仍像冰岛人一般镇静，他们之前早已经见识过类似表演）。柯尔托像魏因加特纳，总是深情款款地倾向第一小提琴，嘴里喃喃念着亲密的咒语，然后猛然转向长号，用一个明显的手势敦促他们："力量！拿出点力气来！试着做超级长号！"这时顺从的长号们便会尽职尽责地做出吞下铜管状。

后来，柯尔托成了最重要的法国钢琴家，他后半生再也没有指挥过。

直到皮埃尔·蒙特的出现，法国才再次出现了具有国际影响的指挥，他得到了全球的敬仰和爱戴。我用"爱戴"一词是经过慎重考虑的。在他的同事甚至乐团的乐手们中，蒙特似乎完全没有敌人。他身材矮小（约一米六五）、壮硕（一百八十五磅），留着蓬松的大胡子，友善而优雅。蒙特的生活和音乐事业都十分稳定，他从演奏小提琴和中提琴起步，在世纪之交拾起指挥棒，一

直到1964年他八十九岁高龄与世长辞时才停止。（托斯卡尼尼在八十七岁生日前十天退休了，剩下的也只有帕勃罗·卡萨尔斯指挥到更老的年纪。但卡萨尔斯主要是大提琴家，尽管他从二十年代起就开始与指挥台眉来眼去了。）似乎在蒙特一生中令他烦恼的只有一件事，就是对他头发是染黑的猜测。他解释头发问题花的时间要比他解释音乐多得多。且看1955年的一次采访：

> 您看，我的胡子是白的，但是我的头发是黑的。您愿意在报纸上制止流言，说这其实是一种自然现象吗？我可以向您保证，我的头发不是染的。我妈妈八十四岁去世时，虽然头发很少，但都黑得像炭一样。您还可以提一笔，我牙齿也很全。

他还告诉另一位记者，随时欢迎任何人用酒精、香波或者任何东西来洗他的头发，证明那颜色确为造物主所赐。

蒙特在指挥方面是个多面手，他对歌剧、芭蕾和交响曲都十分擅长。和许多法国指挥一样，他挥舞指挥棒之前在乐团里拉小提琴。1910年前后他在巴黎夜总会组织了柏辽兹系列音乐会，接着成了佳捷列夫的俄罗斯芭蕾舞团的指挥。在芭蕾舞团期间，他指挥了斯特拉文斯基的《彼得鲁什卡》《春之祭》《夜莺》，拉威尔的《达芙妮与克洛埃》、德彪西的《戏浪》的世界首演。他也在歌剧院指挥，创建了"流行音乐会协会"，并在全欧洲和美国担任客座指挥。他是个大忙人。1917—1918年他在大都会歌剧院，并从那里跳去了波士顿交响乐团。蒙特一去波士顿就碰上了一场劳

工斗争。乐手们正在罢工，等到结束时，乐队首席和三十名乐手已经离开了。蒙特等于得从零开始建立一支乐团。

他来到波士顿时，带着现代音乐专家的身份，他也没有辜负观众。为了避免老生常谈的曲目单，他开始指挥比较新鲜的作曲家作品，比如斯特拉文斯基、奥涅格、雷斯皮基、沃恩·威廉斯。蒙特1924年离开波士顿，开始了与阿姆斯特丹皇家音乐厅管弦乐团的十年合作。1929年他创建了巴黎交响乐团（Orchestre Symphonique de Paris），并一直指挥到1938年。在美国，他离开波士顿之后的主要活动是担任旧金山管弦乐团的指挥，从1936年到1952年。1952年之后他又开始了客座指挥的事业，其中包括在大都会歌剧院指挥的一系列歌剧。1961年他以八十六岁高龄接手了伦敦交响乐团的音乐总监职务。

乐手们喜欢和他一起工作，他有权威但不霸道。"我不想跟着你们，所以你们得跟着我。"他会这样说。他有着至高无上的指挥棒技巧，站在指挥台上时几乎纹丝不动，他打拍的方式就像那些老派的法国乐队指挥。他的节拍有着超乎寻常的清晰、精准和松弛。斯特拉文斯基说过在他认识的所有指挥中，蒙特"最不屑于为了取悦观众而表演柔体健美操，他最关心的是给乐团清晰的信号"。他的曲库从贝多芬到当代作品无所不包，又是少有的几位指挥贝多芬和勃拉姆斯的极有说服力的法国指挥。对于这些作曲家，或是任何德国音乐，他可以达到震天响之外的任何效果。他从这些音乐中挖掘出了抒情的优雅和魅力，也没有牺牲力量。他和德国指挥的取径大相径庭，德国指挥更慢、更有力，音响更浑厚（除了富特文格勒），而蒙特总是希望并且达到了一种音响

的透明感。他的耳朵从不犯错,他演出任何音乐都有一种轻快通灵的质感。

从许多方面来说,他的指挥艺术是给行家听的。蒙特从来没有引发过像托斯卡尼尼、斯托科夫斯基或者库塞维茨基制造出的狂热。他有点像比彻姆,总是过于文雅,维吉尔·汤姆森写到蒙特时也毫无新意,只是响应了全世界音乐家们的观点:"美丽的音乐织体……完美的平衡和融合……雄辩……透明。"蒙特曾经编写了一张给指挥的规则清单——八个"必须"和许多"不"。所有都反映了他强烈的实用主义态度:不要过度指挥,不要做不必要的噪音或姿势,不要在独奏乐段指挥独奏乐器,在麻烦的乐段不要故意盯着乐手们看,碰到明显是意外的错音时不要停。

在蒙特的音乐视野中,没有什么理论或是通神论。他只是把音符转化成音响。托斯卡尼尼做的是同样的事,但托斯卡尼尼的诠释强烈而有推动力,蒙特的诠释则内秀优雅,充满了妩媚和情感(但绝非无病呻吟)。他的指挥艺术总是充沛而自然,速度快且旋律线流畅连贯,细节清晰,他的品味恰到好处地引出了音乐的诗意,不会显得矫揉造作或多愁善感。"法国品味"这个词已经被用滥了,但如果它对音乐还有意义,那一定是用在皮埃尔·蒙特身上。

查尔斯·明希(Charles Munch)是蒙特之后最重要的法国指挥,他出生于斯特拉斯堡。不像其他大指挥家们,他很晚才登上指挥台。他走的是寻常法式路线,先是小提琴手,在乐团里演奏。与大部分法国乐手不同的是,他去了德国,在莱比锡的布商大厦音乐厅管弦乐团担任首席小提琴,为富特文格勒工作了许多年。直

✤ 波士顿交响乐团的三位前后任指挥。从左至右：1919—1924年指挥该团的皮埃尔·蒙特，1924—1949年的库塞维茨基，1949—1962年的查尔斯·明希

RCA 唱片藏

到1932年他四十一岁时，才开始指挥。他对于如此晚才起步的解释是，靠拉小提琴谋生要容易得多。1932年他和斯特拉兰姆管弦乐团（Straram Orchestra）的亮相相当成功，明希不久就成立了自己的乐团——巴黎爱乐。1937年他成为巴黎音乐学院管弦乐团的音乐总监，1946年访美，1949年在波士顿接替库塞维茨基。

明希从未像伟大的前辈蒙特那般多才多艺。比如他从不指挥歌剧，而且大部分乐手们会同意他的专长就是法国流派。在指挥法国音乐时他权威而堂皇。一说到法国流派，大家会想到斯文优雅，重理智多于感情，强调外在光润（钢琴家行云流水般的炫技

段落，小提琴家蜜糖般精致流畅的演奏）和客观性，拒绝像许多德国人那样挖掘音乐中的神秘元素，有种超然感，此外，法国人只对某些东西特别有感情，大部分其他东西则被排除在外。所有这些特质都在明希的指挥中得到了体现，还有一些其他的受尊敬的法国指挥比如保罗·帕雷（Paul Paray）、安德烈·克鲁伊坦（André Cluytens）、让·马蒂农（Jean Martinon）也是如此。明希似乎对德国音乐没有耐心，速度过快，表达也有些敷衍草率。明希并不掩饰他的好恶。1962年他离开波士顿交响乐团后继续担任客座指挥，演出的曲目几乎全是法国作品。

厄内斯特·安塞梅（Ernest Ansermet）尽管出生于瑞士，师从于布洛赫、尼基什和魏因加特纳，却与法国音乐和文化长期亲近，可以被归入法国学派的产物。安塞梅开始时是个数学老师，1906—1910年间在洛桑的一所高中教书。同时期他研习音乐，并于1910年在蒙特勒（Montreux）开始了指挥事业。他的第一份重要工作是1915年与俄罗斯芭蕾舞团的合作，之后几年中他指挥了一系列世界首演，包括斯特拉文斯基的《狐狸》（Renard）和《婚礼》（Les Noces）、拉威尔的《圆舞曲》（La Valse）、法雅的《三角帽》（Le Tricorne）。他一生基本上留在日内瓦，1918年瑞士罗曼德管弦乐团（L'Orchestre de la Suisse Romande）成立，他成为第一任指挥。事实上，他也是该团的唯一指挥，一直待到1967年退休。

很多年间，安塞梅的名声仅限于本土。"二战"后随着一长串唱片的问世，世界才发现了一个圈内人早已知晓的事实——在日内瓦有一位指挥是斯特拉文斯基和现代法国学派的最佳诠释者之一。1946年他再度访问美国后（1916年他曾与俄罗斯芭蕾舞团短

❧ 厄内斯特·安塞梅生于瑞士,但风格属于法国学派。许多人认为他是斯特拉文斯基音乐的杰出诠释者,他还擅长德彪西和拉威尔

伦敦唱片藏

暂访美),评论界一致同意把他列入少数几位顶尖指挥的行列。安塞梅的诠释以其文化内涵、力量、技巧和诚实而四处得到称颂。

二十世纪六十年代,安塞梅以指挥之外的原因上了新闻。他被大家视为十二音体系的强烈反对者。他是一位逻辑论者,有些哲学家的倾向,对于音乐及其社会影响力有一套理论。"一战"中他对一个美国记者说,战争应该怪罪瓦格纳。"瓦格纳铺好了导火线和火药,施特劳斯点燃火星,导致了最后的爆炸。瓦格纳把音乐从国际欣赏的领域中抽离出来,放进了一个民族异教的狭

隘范围中。"他说这话是在 1916 年,之后纳粹崛起的时期,安塞梅大可将之与瓦格纳主义联系起来。

回到正题,安塞梅当初是个数学家,他在《音乐在人类意识中的基本原理》(*The Fundamentals of Music in the Human Consciousness*,1961 年)一书中"证明"了十二音和序列音作曲的谬误。这位斯特拉文斯基专家、曾经指挥过《诗篇交响曲》《弥撒》《士兵的故事》全球首演和一系列芭蕾舞剧首演的指挥,终于与偶像决裂,开始挑战分解调性的观念。他指责勋伯格剥夺了音乐的表达力("剩下的是死去的理论"),对于日益复杂的当代音乐有任何意义的观点不屑一顾。"如果意义依赖于结构的复杂性,那么许多经典作品看起来的确太可怜了。"至于斯特拉文斯基的序列音乐作品,则"像通过代理说话一般,他不亲自出面了"。安塞梅转向了巴托克,特别是巴托克的晚期作品:"这是我们时代诞生的音乐中最美丽的希望。"安塞梅希望用数学证明自己的理论。"我已经说明传统的和声系统建立在三度、四度和五度音程上,这些都是有逻辑的音程。"可惜安塞梅的著作说的人多,看的人少。

和所有经验丰富的指挥一样,安塞梅对于指挥润色乐谱的权利很热衷,喜欢跟着直觉走。他很明确地指出,作曲家比通常所认为的更愿意给诠释者更大的空间(尽管他没有加上前提:这仅在作曲家信任某位诠释者的时候才有效)。"我有次问德彪西,他希望标示着'中速'的段落以多快的速度演奏,他说,'嗯,可能是这样或那样,你知道的……'在他的《伊比利亚》的最后几页有些长号的滑音段落,我觉得如果用圆号强调一下会更好,所以我加了圆号。我不认为准确度比好的感觉更重要。"

32

来自中欧

自斯塔米茨（Stamitz）以来，东欧国家贡献了不少大指挥家。匈牙利有李斯特、塞德尔、里希特和尼基什；波希米亚有斯美塔纳、纳普拉夫尼克和马勒。斯美塔纳今天主要是作为作曲家而为人所知，但他也是一位优秀的钢琴家和指挥家，在瑞典和捷克指挥过许多乐团。1865—1874年他一直活跃在指挥台上。安东宁·德沃夏克也被认为是一位优秀的指挥，不光善于指挥自己的作品。

二十世纪的指挥谱系与上面的阵容不相上下。来自匈牙利的重要指挥有弗里茨·莱纳、乔治·塞尔和尤金·奥曼迪，一些年轻人比如亚诺什·费伦奇克（Janos Ferencsik）和伊斯特万·凯尔泰斯（Istvan Kertesz）明显开始出头；另外两位匈牙利人安塔尔·多拉蒂和乔治·索尔蒂已经声名在外，后者被认为是富特文格勒之后最伟大的瓦格纳指挥。还有一位匈牙利人弗伦茨·弗里赛伊（Ferenc Fricsay）虽然英年早逝，但在歌剧和交响曲领域都有巨大的潜力。

波希米亚现在是捷克斯洛伐克的一部分，为二十世纪指挥艺术贡献了瓦茨拉夫·塔利赫（Vaclav Talich）、拉斐尔·库贝利克（Rafael Kubelik）和卡雷尔·安切尔（Karel Ancerl）。塔利赫声名显赫，但极少旅行，不过带着捷克爱乐乐团（他从1920—1941年执棒）在欧洲巡演了几次。熟悉他作品的专家们一致同意他是二十世纪最伟大的指挥之一，他的录音可为明证。

现代匈牙利学派比以前更具国际重要性。从很多方面说，匈牙利的音乐训练是受德国主导的，许多伟大的匈牙利音乐家都会去奥地利或者德国深造。但即便有德奥倾向的存在，匈牙利人几乎没有例外地作出了自己独特的贡献。他们血管里流淌着马扎尔血统，最好的匈牙利音乐家们总能控制内在的吉卜赛热情，但还是会有一些气质自然流露出来。

值得注意的是，二十世纪三位最重要的匈牙利指挥的事业都与美国有密切关系。奥曼迪其实是美国制造的指挥，因为他在美国开始事业，整个声誉都建立于明尼阿波利斯和费城。莱纳在布达佩斯和德累斯顿指挥过一段时间后，来到美国，在辛辛那提、匹兹堡、大都会歌剧院和芝加哥都十分活跃。塞尔则从1946年起在克利夫兰担任要职。

莱纳是公认的最伟大的指挥棒技巧大师，用一个纽约爱乐乐手的话来说，他"无所不知"。他一直是个精益求精的完美主义者，他通过完美的协作达到想要的效果，外加能把音乐从乐手们身上吓出来的脾气。莱纳肯定不属于当时那些受人爱戴的指挥，也可能在任何乐团乐手们的喜爱程度的投票中垫底。他易怒、没耐心、强硬、爱挖苦，他的铁蹄无情地踏在乐手们身上，许多人

叫他虐待狂。对同行来说，他是指挥中的指挥，就像列奥波德·戈多夫斯基（Leopold Godowsky）是钢琴家中的钢琴家，他有如此强大的知识和背景，可以让一支乐队做任何事。对于某种类型的当代音乐（事实上是所有类型，除了十二音派之外，他对那没兴趣），他都有惊人的能力把最复杂的乐谱演绎得一清二楚。比如他用音响的巨浪和狂野（却控制完美）的节奏演绎了巴托克的《神奇的满大人》，而音乐织体的清晰和平衡感却如同莫扎特的音乐一般。尼基什是他的风格的缔造者。莱纳说："是尼基什告诉我永远不要在指挥的时候挥舞手臂，应该用眼神给出线索。"莱纳还在其他地方解释过，他希望通过最小的肢体动作来达到最大的音乐效果。莱纳对自己的技巧十分自豪，并且尝试着传给学生们，其中之一便是莱昂纳德·伯恩斯坦。莱纳于1931—1941年在柯蒂斯音乐学院教书。"只要学生们在我的指导下完成课程，"莱纳说，"他们中任何一个都可以指挥一支素未谋面的乐团演奏一首全新的曲目，而且不需要口头解释，只要手上技巧就足够。"

他是个矮小的人，用一支巨大的指挥棒打着微弱的拍子，而且是继理查·施特劳斯之后最微弱的拍子。他的指挥棒尖划着微小的弧度，乐手们得全神贯注才行。也许这就是为何莱纳的演出总是听上去如此警觉。在一次和纽约爱乐排练穆索尔斯基的《图画展览会》时，莱纳说了一些不中听的话，于是乐手们决定"背叛"他一次。"我们故意拖后腿，"一个乐手事后对朋友说，"我们的节奏开始松松垮垮，莱纳知道是怎么回事。他抿着嘴，本来就很微弱的拍子简直到了弱不可见的程度。我们不得不跟着他。他折磨人的方式与破口大骂正相反。"

莱纳的拍子尽管微弱，却千变万化。他的棒尖指示每个人的进出，控制着节奏，塑造着乐句，预料着所有麻烦。乐手们只能不停地表示惊叹。"在指挥一些很复杂的现代作品时，"他手下的一个乐手说，"他的棒尖会打三拍子，手肘会打四拍子，屁股会打五拍子，左手则管剩下来所有的节奏。"乐手们尊敬他，为他而演奏。他们必须这样。从某些方面说，他的个性让人想起托斯卡尼尼。莱纳只要走到乐团面前，就成了独裁者和暴君。他会对乐手们苛刻而残酷，他对人性的过失和弱点毫无同情心，他期待的只有完美，没有别的。莱纳有着鹰隼般的凌厉眼神，只消看一眼，就足以把分神的乐手吓瘫。

莱纳早年因过度关注技巧而受到了一些批评，其中也不无合理之处。但是等到他执掌芝加哥交响乐团，将这个多病的组织变成了一支反应度令人叹为观止的乐团时，那些日子便早已成为过去时了。斯特拉文斯基称莱纳棒下的芝加哥交响乐团是世界上最精准、最灵活的乐团。的确，莱纳从来不是像瓦尔特那样温和的指挥。他钢铁般的技术和情感控制从不松懈，他的节奏从不混乱，他从不像某些感性的指挥那样沉迷于旋律。但这并不是说他的诠释缺乏灵魂。他的音乐威严和宏大，旋律性的部分则可靠、优雅而有品格。莱纳属于新一代指挥，尽管他出生于1888年，他从一开始就是个现代主义者，能够抵制泛滥的浪漫主义。他对于细节极为关注，但又从不会被细节吞没，总能保持音乐建筑的稳固。莱纳接受了托斯卡尼尼的方式，决心把"传统"从乐谱研究中剔除出去，直接进入音乐本身。这点他做到了，他以托斯卡尼尼般的能力将乐谱的蓝图演绎成为毫厘不爽的音响对应。

乔治·塞尔身上有些莱纳的影子，他也是一位反浪漫主义者、直译主义者、精准主义者。塞尔是个极为自负的指挥，乐感极强。当谈到指挥艺术时，瓦尔特爱讲灵魂和精神，而塞尔爱讲技术和风格。在保罗·H.朗的一次长篇访谈中，大指挥谈了许多自己的取径。"我个人喜欢完全同质性的声音，每个声部都有清晰的表达，等到乐团能够完美演奏的时候，才有各声部的平衡和完全的灵活性，这样在每个乐章中主要的声音才能得到其他声音的伴奏。简单地说，就是最敏感的合奏。"塞尔对于合奏相当狂热。他在寻找一种室内乐的感觉，希望让他棒下的一百来号人在演奏的同时也仔细地聆听其他人。他可以做到一种水平聆听，也就是复调式的聆听，而且他认为别的指挥只能听到单声部。他能对乐谱的整体而不仅仅是旋律元素描摹出一种音响形象。他告诉朗："我训练用头脑聆听整个音乐织体，在发出真正的声音之前，我已经听到了不同声部的关系和比例。"像托斯卡尼尼和莱纳一样，他假设："一个优秀的作曲家写下的每个细节都应该被听到，除非在一些明显的例子中需要达到一种色彩的效果，比如瓦格纳的《魔火之乐》中的小提琴部分。"

塞尔出生于布达佩斯，在维也纳接受音乐训练。他是个神童，十一岁时就作为钢琴家登台首演，十六岁指挥了首场音乐会。尼基什和托斯卡尼尼是对他的指挥艺术影响最大的两个人。1917年施特劳斯推荐他去斯特拉斯堡市立剧院担任驻场指挥。他后来去过达姆施塔特、杜塞尔多夫、柏林和布拉格。"二战"爆发时他滞留纽约，后来便留在了美国，1942—1946年间在大都会歌剧院指挥。接下来便是来自克利夫兰管弦乐团的委任。塞尔把大

✤ 克利夫兰管弦乐团的乔治·塞尔。他是后托斯卡尼尼时代技术最精良的指挥之一

哥伦比亚唱片藏

部分精力都花在了克利夫兰,尽管还在欧洲担任客座指挥,许多年间在纽约爱乐的客座时间也较长。

塞尔来时克利夫兰管弦乐团的水平已经相当不错,但还没有跻身国际一流行列。塞尔改变了这种情况。他带着"结合美国和欧洲乐团演奏的最佳元素"的梦想来到克利夫兰,"我想要把美国乐团的纯粹、声音的美感、精湛技巧和欧洲的传统感、温暖的表达、风格感结合起来"。几年之后,塞尔开始觉得自己已经达到了这一目标。有人引用了他的话:"在克利夫兰,我们会在大部分乐团满意离开的地方开始排练。"此类评论令塞尔在同事中间不那么受欢迎,的确,他的事业生涯中有一些爆炸性的插曲。他离开大

都会歌剧院时怒气冲冲，但其中原委从未完全公开披露过。后来他和纽约爱乐乐团也有了一次争吵。接着是旧金山事件，塞尔毁掉了指挥恩里克·霍尔达（Enrique Jorda）的名声，还对乐评人阿尔弗雷德·弗兰肯斯坦（Alfred Frankenstein）的人品横加诽谤。这些举动令塞尔的朋友们说他是他自己最大的敌人（对此评语大都会歌剧院的鲁道夫·宾不太同意："至少不是我活着的时候"）。

没有人会否认塞尔作为技术派的卓越成就。然而有些人说他的诠释迂腐而缺乏想象力，塞尔对此评论自然愤愤不快。"一个人当然有自由喜欢发烧的、没有节奏的、乱糟糟的东西，但对我来说，伟大的艺术绝不是混乱。"不过，如果有一个人觉得他迂腐，觉得他的演出排练过度、完美得造作，就有五十个人敬仰他综合的乐感、他编织清晰而平衡的音乐织体的能力。他们认为，除了莱纳和托斯卡尼尼之外，没有在世的指挥能够让一个乐团发出如此美丽而清晰的声音。他们说，没有人指挥海顿和莫扎特能达到如此精致、优雅的匀称，如此完美的速度，如此精准的平衡。他们还说，在德奥学派中从贝多芬到施特劳斯到马勒，没有人有过如此的力量。

同莱纳-塞尔轴心相比，尤金·奥曼迪属于完全不同种类的指挥，从很多方面说他的事业道路比较奇特。因为虽然他从1938年起担任费城管弦乐团的领导，该团通常被认为是世界上最伟大的技巧派乐团，但音乐圈似乎就是不愿承认他属于伟大指挥的行列。奥曼迪被认为是一个优秀的技巧派，他的音乐有一种人工色彩感。他被描述为二流指挥中的翘楚，关心外在的宏大效果，却没有什么深刻或值得记忆的演出。斯特拉文斯基不无轻蔑地贬损他是约翰·施特劳斯音乐的理想指挥。这种感觉似乎很普遍。

❖ 弗里茨·莱纳，他在芝加哥交响乐团结束事业生涯，以清晰和控制力著称

❖ 尤金·奥曼迪，费城管弦乐团多年的指挥。许多人认为这是全世界最伟大的技巧派乐团

RCA 唱片藏

诚然，比起大部分指挥，奥曼迪的节目单更为集中在炫技曲目上，他很少演绎海顿或者莫扎特（然而如今除了塞尔之外，又有谁愿指挥呢？）用谨小慎微的态度演绎贝多芬，稍微碰一碰勃拉姆斯，最喜欢后浪漫派和早期现代派，比如柴科夫斯基、西贝柳斯、施特劳斯、马勒、拉威尔、德彪西、雷斯皮基和早年的斯特拉文斯基。这样的曲库尽管有限，但却是他特别出彩的地方。可惜不幸的奥曼迪背上了坏名声，即便他精彩地、干净漂亮地完成了一首施特劳斯的音诗或德彪西的《伊比利亚》，人们还是习惯

性地批评他"肤浅"或是"粗鄙"或是"扭曲",其实,他既不肤浅,也不粗鄙,也不扭曲。

这麻烦的起源说来反讽,都是费城管弦乐团丰富的音响惹的祸。许多批评家和听众还带着清教徒式的影响,本能上对这样奢靡艳丽的音色就不信任。这样豪华的东西难道会真诚吗?他们会问。奥曼迪说到著名的"费城之音"时毫不犹豫。很简单。费城之音?"就是我。我的指挥造就了它,因为我曾经是个小提琴家。托斯卡尼尼的指挥像是拉大提琴,库塞维茨基是倍大提琴,斯托科夫斯基是管风琴。会弹钢琴的指挥几乎总是有一种更敏锐、更有冲击力的节奏感,这能从他们的乐团里听出来。"

奥曼迪从小提琴开始,五岁半就作为史上最年轻的学生进入布达佩斯音乐学院学习。1921年他来到美国打算进行音乐会巡演。结果最后没能成行,陷入困境的奥曼迪甚至在电影院里拉过小提琴。他作为指挥的首演是在纽约的首都剧院。1931年他被召去明尼阿波利斯,1936年来到费城,和斯托科夫斯基合作指挥了两个音乐季之后成为了音乐总监。他接手了一支伟大的乐团,至少,他保持了其一贯的音效标准。许多人认为他提升了这一标准。在所有指挥中,他拥有从不出错的耳朵和记忆,学习速度也最快。二十世纪四十年代他计划录制罗伊·哈里斯(Roy Harris)的《当强尼再次迈步回家时》(*When Johnny Comes Marching Home*),结果直到录音那天早晨才收到乐谱。他花了一个小时背诵记忆,然后赶到音乐学院,背谱指挥了一次快速排练,并纠正了一些局部错误。哈里斯也在场,他检查后发现奥曼迪的纠正完全准确。这是一次令人印象深刻的纯音乐技能展示的壮举,加上他从乐团

唤起音响巨浪的能力,保证了他在顶级指挥的位置上待了许多年。奥曼迪没有富特文格勒那样压倒一切的个性,没有托斯卡尼尼的狂暴和清晰,也没有塞尔的渊博知识和古典风格,但他耕耘出了一块属于自己的园地,在此范围内他很安全,是完美的工匠和敏感的诠释者。而且这块园地可比施特劳斯的圆舞曲要大多了。

33

美国的外籍兵团

到"一战"结束为止,美国音乐史基本上被笼罩在德国传统中。大部分美国作曲家出国学习,带着莱比锡、科隆或者柏林的文凭衣锦还乡。大部分美国乐团的主要乐手都来自德奥,再加上一堆意大利人坐次要席位。大部分美国乐团的指挥是外国人,许多是1848年、1849年欧洲革命时来到美国的。直到二十世纪二十年代早期才有了一段间歇。突然美国人开始前往巴黎,那里最大的吸引是纳迪娅·布朗热(Nadia Boulanger)。1920年到1935年之间人们见证了一支强大的本土作曲学派的崛起,似乎美国音乐和美国音乐家很快就能自力更生了。可惜没多久又来了一批德奥难民。希特勒掌权后开始大批驱逐非雅利安人音乐家,有时候甚至也驱逐无法接受纳粹思想的雅利安人音乐家。勋伯格、米约、欣德米特、克热内克等作曲家都来到美国定居。瓦尔特、克莱伯、克伦佩勒、布许、斯坦伯格、斯蒂德里和莱因施多夫等大指挥家也来到西半球安家(少数德国音乐家去了东方而非西方。

奥斯卡·弗里德1934年逃往俄罗斯，并于1940年成为苏联公民）。

所有这些大人物都很轻松地找到了重要的职位。这意味着德奥音乐传统将成为不朽。在一段时间里，美国指挥甚至无法登堂入室，这种情况在大乐团中尤为明显。有瓦尔特或克伦佩勒的时候，谁会去请约翰·史密斯呢？所以，从美国的乐团文化起步到莱昂纳德·伯恩斯坦的出现，这其中有很长一段时间没有任何美国本土指挥担任过重要职位。

在芝加哥，德国人弗里德里克·斯托克（Frederick Stock）是许多年中唯一的指挥，在捷克人库贝利克和匈牙利人莱纳之后，是法国人让·马蒂农（Jean Martinon）。在旧金山，德国人阿尔弗莱德·赫兹（Alfred Hertz）在许多年中是重要角色，后来有皮埃尔·蒙特（法国人）、恩里克·霍尔达（西班牙人）和约瑟夫·克里普斯（奥地利人）。在明尼阿波利斯，德国人爱弥尔·奥伯霍费尔（Emil Oberhoffer）成立了管弦乐团，他的继任是比利时人亨利·费布吕亨（Henri Verbrugghen），再之后有匈牙利人尤金·奥曼迪、希腊人迪米特里·米特罗普洛斯（Dimitri Mitropoulos）、匈牙利人安塔尔·多拉蒂、波兰人斯坦尼斯拉夫·斯克罗瓦切夫斯基（Stanislaw Skrowaczewski）。在底特律，有保罗·帕雷（法国人）和西克斯滕·埃尔林（Sixten Ehrling，瑞典人）。在波士顿，有德国人威廉·格里克（Wilhelm Gericke）、马克斯·菲德勒和卡尔·穆克、波希米亚人爱弥尔·保尔（Emil Paur）、匈牙利人尼基什和法国人亨利·拉博（Henri Rabaud）。在洛杉矶，有德国人克伦佩勒和荷兰人爱德华·范·贝纳姆（Eduard van Beinum），后者是一位重要指挥，可惜五十八岁便英年早逝。（1943—1956

年阿尔弗雷德·沃伦斯坦是洛杉矶交响乐团的指挥，也是当时唯一一位执掌较重要交响乐团的美国人。）在纽约，长长的外国人名单包括德国人列奥波德·达姆罗什、匈牙利人安东·塞德尔、俄罗斯人瓦西里·萨福诺夫、波希米亚人马勒、约瑟夫·斯特兰斯基（Josef Stransky），在门盖尔贝格、托斯卡尼尼、巴比罗利陆续登场后，又有波兰人阿图尔·罗津斯基和希腊人米特罗普洛斯。费城管弦乐团最早的两位指挥弗里茨·谢尔（Fritz Scheel）和卡尔·波利希（Karl Pohlig）都是德国人。在圣路易斯，法国人弗拉迪米尔·戈尔什曼（Vladimir Golschmann）任职多年。在辛辛那提，有比利时人尤金·伊萨伊、匈牙利人莱纳、英国人尤金·古森斯，现在是德国人马克斯·鲁道夫（Max Rudolf）。在克利夫兰，第一位指挥是俄罗斯人尼科莱·索科洛夫（Nikolai Sokoloff）。匹兹堡在保尔、克伦佩勒、莱纳之后，是德国人威廉·斯坦伯格。

这些指挥中有一些是当时最伟大的人物，也有一些格格不入。比如约瑟夫·斯特兰斯基在马勒之后入主纽约爱乐，他说："我的薪水一万五千美元，只有马勒的一半，不过我不是马勒。"他当然不是，他任职的十二年中该乐团的情况糟糕透顶。乐手们对他毫无尊敬可言。穆克告诉哈罗德·鲍尔："斯特兰斯基什么也不会，而他最不会的就是伴奏。"

这些外国指挥中的大部分人要比斯特兰斯基之流高明许多，他们在美国永久定居，并成为美国公民。他们称职而负责，为美国和他们所在的城市作出了许多贡献。如果说他们帮助形成了一种无法突破的联盟，不许本土指挥进入，那也是无可避免的。美国当时根本没有能与他们一较高下的人才。近些年美国才开始孕

育一些指挥人才，但只是近些年。也就是说，在一个多世纪中，任何美国本土乐团之风格在未诞生之前就被扼杀了，被一种受到伟大全能的德国学派深深影响的环境扼杀了。

随便挑两个典型，比如阿尔弗莱德·赫兹和瓦尔特·达姆罗什。赫兹留着巨大的胡子，谢顶，魁梧但有些跛（因为小儿麻痹症），带着火山喷发式的巨大的德国风格，在大都会歌剧院待了十三年（1902—1915）后来到旧金山。作为一个喜怒无常的人物，赫兹经常上报纸头条。纽约新闻中时常赞颂他在大都会歌剧院的杰出表现，但也没少报道他与歌手和同事的仇隙。他与意大利指挥阿图罗·维尼亚（Arturo Vigna）的争吵被全国媒体兴高采烈地传播。这场仇怨起因于一张椅子，赫兹喜欢它正着放，维尼亚喜欢它背着放。一天赫兹排练时发现椅子被钉在地板上——背着放。他的盛怒让报纸专栏津津乐道了好久。

在旧金山，赫兹得对付无精打采的乐团和观众，还有接近破产的财务困境。他打了漂亮的胜仗，演出了最好的音乐，扮演了教育家的角色，点燃了乐团的热情。1930年离开旧金山时，他的事业如火如荼。他成了广播先锋，"标准交响时间"这个栏目从1932年开始，延续了约十年。他还指挥了旧金山歌剧院和好莱坞露天音乐会（1922年开始）。他比大多数同行要更能接受新音乐，早在1912年他对勋伯格的态度就很开明。他听过《月迷彼埃罗》（*Pierrot Lunaire*）之后，拒绝加入对勋伯格的围剿。赫兹说勋伯格不是装腔作势的人："在他明显的疯狂背后有一套清楚的系统，只是这套系统我们还不了解罢了。我观察过他，从他修改的方式看来，我肯定他很清楚，那些东西都在他脑子里。毫无疑问我们

以后也会掌握那套系统的。"

德国出生的瓦尔特·达姆罗什是一位著名指挥的儿子。列奥波德·达姆罗什曾与李斯特一同工作，他是李斯特在魏玛的乐团的首席小提琴，后来成了布雷斯劳爱乐乐团和管弦乐团的指挥，1871年来到美国。三年后他在纽约建立了清唱剧协会（现在还在），也指挥过纽约爱乐。1878年他建立了纽约交响乐团，这是纽约第二大乐团，直到1928年与爱乐乐团合并。他一生可谓鞠躬尽瘁。1884—1885年大都会歌剧院的演出季是德国歌剧，达姆罗什指挥了除了最后七场演出之外的所有演出，真是英雄壮举。他本可以指挥最后七场，可惜因为过度疲劳而染上了急性肺炎，这病在当时是很容易致死的。

他的两个儿子弗兰克和瓦尔特都是音乐家。弗兰克是一位活跃的合唱指挥和音乐教育家。瓦尔特接替了父亲的志业，帮助父亲演完了大都会的音乐季（和列奥波德的助手约翰·伦德一起），后来也接手了纽约交响乐团和清唱剧协会。瓦尔特·达姆罗什漂亮地进入了最佳的圈子，事业长久。他于八十八岁高龄辞世。

尽管评论家和乐手们从来没有特别拿他当回事，但他的确给美国的音乐生活带来了印记。他想尽一切办法维持纽约交响乐团，甚至在1920年巡演欧洲。1914年哈里·哈克尼斯·弗拉格勒（Harry Harkness Flagler）保证在常规赞助的基础上，每年再赞助四十场以上的音乐会，弗拉格勒甚至也支持1920年的欧洲巡演。达姆罗什在指挥自己的交响乐团之外，也常常亮相大都会歌剧院，还演出过两出自己作曲的歌剧。他像赫兹一样也是广播先锋，1927年他成为国家广播公司的音乐顾问，两年后开始了一档音乐

欣赏广播节目。据估算，每个周五早晨有六百万可塑性极强的在校学生在学习文化的名义下被强制听这一节目。很多人现在仍记得他那谄媚而甜腻的问候语："我亲爱的孩子们……"为了把伟大的旋律灌输到孩子们的头脑里，达姆罗什想出了一个点子，他为这些旋律填上词，然后让孩子们唱。天知道这个蠢主意永久伤残了多少潜在的音乐爱好者。直到今天还有人只要一听到舒伯特的《未完成交响曲》就会想起那声音："这是／舒伯特写的／一首交响曲／而从来——没有——完成呢。"或者贝多芬《第五交响曲》的第二乐章："听那小号和鼓／因为我们的英——雄来了。"还有，那尤其难忘的柴科夫斯基《"悲怆"交响曲》的进行曲乐章："我想去／巴——黎／和女——店——员玩。"至少，这让一些小朋友去查字典，找"*midinette*（女店员）"是什么意思。

美国大乐团聘请外国指挥的传统一直沿袭到今日。纽约爱乐在托斯卡尼尼、巴比罗利和一系列客座指挥之后，找到了阿图尔·罗津斯基和迪米特里·米特罗普洛斯。罗津斯基出生于达尔马提亚沿岸的斯普利特，现属南斯拉夫。他父亲是个波兰军官，他第一次指挥演出也是在波兰。1926 年他作为斯托科夫斯基的助手来到美国，后来先后接手了洛杉矶爱乐、克利夫兰管弦乐团、纽约爱乐和芝加哥交响乐团。争议似乎是他天性的一部分。他受人尊敬，有着乐团建立者的声誉（他为托斯卡尼尼训练了 NBC 交响乐团），但在晚年却屡屡与人争斗。罗津斯基对于乐团乐手的心理分析很有道理（至少是名义上），但他也不总是能够坚持自己的理念。他对一个记者说："每个小提琴手接受的家庭教育都是要成为海菲茨那样的人物，横扫全世界。而在第二提琴声部，他不得

不拉那种 ta-ta-ta 的颤音。一个独奏家永远不会拉这样的颤音。那么我怎么让他们喜欢 ta-ta-ta 呢？得树立他们的自尊，我把他们叫来我的房间，不停地跟他们谈心……乐团工作里百分之七十五是心理学。"

然而罗津斯基到纽约爱乐的第一个举动就是解雇了包括乐队首席在内的十四名乐手，这种心理学可没得到乐团的欣赏。接下来是一场愤怒的战斗，以罗津斯基胜出结束。但四年之后他没有赢，在乐团经理亚瑟·贾德森（Arthur Judson）的指控下，他辞了职。罗津斯基来到芝加哥，轻蔑地说纽约"不过是个大市场，人人可以卖东西"。但他在芝加哥待的时间还没有纽约长，才一个音乐季就被打发走了。他凡事必争——音乐季的长度、预算、合同。在芝加哥之后他有一些客座演出。他是现代派专家，1935 年指挥了肖斯塔科维奇的《姆钦斯克县的麦克白夫人》的美国首演。他还引介了贝尔格、皮斯顿和沃恩·威廉斯。

米特罗普洛斯对现代音乐更感兴趣，他是二十世纪四十年代少数几个指挥十二音音乐的人物。他也是位杰出的钢琴家，在柏林师从布索尼学习，后来跟随克莱伯学习指挥。三十年代他转向指挥事业，1936 年来到美国，1937—1949 年执掌明尼阿波利斯交响乐团，1950—1956 年执掌纽约爱乐。后来他担任爱乐的客座指挥，并在大都会歌剧院指挥了几个演出季。1960 年 11 月 2 日他在米兰去世，当时正在斯卡拉歌剧院的舞台上排练马勒《第三交响曲》。在他为纽约爱乐介绍的作品中，有贝尔格的《沃采克》、勋伯格的《期望》（Erwartung）、米约的《祭酒》（Choëphores）、布索尼的《阿兰基诺》（Arlecchino）

和施特劳斯的《埃莱克特拉》。他在大都会歌剧院指挥了巴伯的《凡妮莎》(*Vanessa*)的世界首演。

米特罗普洛斯给当时人留下了深刻印象。这并非因为他万事精确,事实上,他最缺的就是精确。他的节拍(他不用指挥棒)像抽筋般紧张而缺乏表现力,他的头总是乱晃,肩膀和身体不停扭动。在大都会歌剧院,他的节拍以及多变让歌手们抓狂。他会在排练时用一种方式,在演出时用另一种方式。他给人的印象就是技巧广泛,记忆力惊人。那是一种照相式记忆,过目不忘。而且乐谱越繁难,他就越喜欢,比如马勒和施特劳斯、勋伯格和贝尔格的乐谱。他对较早期的音乐没有太多把握。他的头脑对复杂性有反应,对简单性则比较迟钝。

他是个温柔、甜蜜的人,这给他带来了麻烦。"如果我是个驯狮人,"一次他说,"我不会读着一本《如何驯狮》走进狮笼。同理,我不会毫无准备地开始一次排练。"然而他确确实实毫无准备地走进了狮笼——当然不是音乐上,而是性情上。他过于温柔,以至于无法喝退笼子里的野兽。结果就是,乐手们利用了他的好脾气。这导致了松懈的纪律。乐手们会说他们多么爱他,但他们也喜欢做自己想做的事,而不是他希望他们做的事。

匹兹堡有德国人威廉·斯坦伯格,波士顿有奥地利人莱因斯多夫。他们有很多相似点,都是精确主义者和直译主义者,都代表了现代的反浪漫派潮流,有着相同的背景和传统。斯坦伯格十岁时就成了优秀的小提琴家,十五岁时成了钢琴家,以传统的德国方式一路走来:声乐教练、伴奏、排练钢琴师、后台指挥、指挥。他的事业从布拉格、法兰克福、柏林、巴勒斯坦到美国(应

✤ 威廉·斯坦伯格，长期任匹兹堡交响乐团指挥

✤ 埃里希·莱因施多夫生于奥地利，是波士顿交响乐团的总监

美国的外籍兵团

托斯卡尼尼之邀）。在美国他指挥了 NBC 交响乐团、布法罗交响乐团，从 1952 年起指挥匹兹堡交响乐团。他也是纽约爱乐和一些欧美乐团的固定客座指挥，在大都会和旧金山歌剧院时常亮相。他的指挥风格：克制（"他们越起舞，我越是站得安静"）、清醒、客观而平衡。

莱因施多夫少年得志。他毕业于维也纳音乐学院，在萨尔茨堡担任瓦尔特和托斯卡尼尼的助手。1938 年他来到大都会歌剧院顶替生病的阿图尔·博丹兹基（Artur Bodanzky），博丹兹基从 1915 年起就是德国派的领袖，大都会实际上的独裁者。1939 年演出季刚开始博丹兹基就去世了，整个德国曲库的重任随之转移到了莱因施多夫肩上。他当时才二十七岁。莱因施多夫在大都会歌剧院一直待到 1943 年，然后去了克利夫兰管弦乐团、罗切斯特爱乐乐团、纽约城市歌剧院，1957—1961 年回到大都会歌剧院。1962 年他被任命为波士顿交响乐团的音乐总监，立刻着手改变其法俄倾向。查尔斯·明希是充满启发的、容易相处的指挥，而莱因施多夫则是反面：按部就班、彻底而严苛。有些乐手们觉得他对待乐谱的方式过于审慎，一位评论人写道：莱因施多夫似乎把乐谱当成一系列待解决的问题，而不是一系列待表达的情感。但无论有何反对的声音，莱因施多夫作为诠释者的力量、他的完美技术和对待音乐的严肃态度是无可置疑的。

34

莱昂纳德·伯恩斯坦

那么这许多年里美国指挥都跑哪儿去了?他们正在朝莱昂纳德·伯恩斯坦演进。当然,在前伯恩斯坦时代有不少美国指挥。你可以追溯到乌雷里·柯莱利·希尔(Ureli Corelli Hill),他是纽约小提琴家,纽约爱乐乐团的创建者和第一任总裁。希尔指挥了爱乐一段时间。弗兰克·范·德·斯塔肯(Frank van der Stucken)出生于得克萨斯,可以算作美国指挥,虽然他其实是西奥多·托马斯的反面。托马斯幼年从德国迁居美国,在美国受训,而斯塔肯幼年去安特卫普,在德国受训。他活跃在美国音乐界期间担任过辛辛那提交响乐团和纽约爱乐的指挥(时间很短),但他更喜欢德国,把人生最后二十年都花在了那里。

世纪之交后不久,美国作曲家、指挥家亨利·哈德利(Henry Hadley)吸引了一些视线。他在西雅图、旧金山和纽约指挥,致力于推动当代音乐,并于1934年创建了伯克郡音乐节。他受人

尊重，但其指挥却没给人留下什么印象。还有莱昂·巴津（Leon Barzin），他两岁时从安特卫普来到美国，当过纽约爱乐的首席中提琴，1930年被任命为国家管弦乐联盟的指挥。这是一个训练乐手的基地，其"毕业生"可以进入全美的各大乐团。还有阿尔弗雷德·沃伦斯坦，他抛弃了在纽约爱乐大提琴声部的同事们，一门心思做指挥。他多年主持一档广播节目，大胆地播放了许多深奥的曲目，比如莫扎特全套钢琴协奏曲和无数巴赫的康塔塔。1943年他成为洛杉矶爱乐的指挥，直到1956年。还有一位乐团逃兵是米尔顿·卡蒂姆斯（Milton Katims），他曾是NBC交响乐团的首席中提琴，1954年接手了西雅图交响乐团。华盛顿的霍华德·米切尔（Howard Mitchell）、印第安纳波利斯的以兹勒·索罗门（Izler Solomon）和路易斯维尔的罗伯特·惠特尼（Robert Whitney）都是美国本土培养的指挥。惠特尼得到了洛克菲勒基金的支持，可能他指挥的世界首演比任何在世指挥都要多。近些年，一批美国年轻指挥开始吸引国际注目，特别是托马斯·席珀斯（Thomas Schippers）和洛林·马泽尔。

当谢尔盖·库塞维茨基在1940年建立伯克郡音乐中心时，结集了一些美国最有才华的年轻音乐家。托尔·约翰逊（Thor Johnson）是一个，后来成了辛辛那提交响乐团的指挥。瓦尔特·亨德尔（Walter Hendl）是另一个，后来成了达拉斯交响乐团的音乐总监。卢卡斯·佛斯（Lukas Foss，生于柏林）成了布法罗交响乐团的指挥，也是先锋派的领军之一。

然而库塞维茨基的学生中没有一个能像莱昂纳德·伯恩斯坦那样。伯恩斯坦一夜成名，并且终身保持了名人身份，尽管他集

✤ 莱昂纳德·伯恩斯坦是第一位指挥美国主要乐团的本土指挥。他身兼光彩和辉煌,成为美国音乐史上曝光率最高的人物

哥伦比亚唱片藏

争议于一身,爱表现,爱浪漫,爱光鲜,没有得到同辈人的完全认可,许多美国和欧洲的乐评人也并不喜欢他,然而他是迄今为止美国诞生的最重要的指挥。作为唯一一位担任美国主要乐团音乐总监的本土指挥,他吸引公众想象的程度前无古人。人们称他是文艺复兴人:指挥、严肃音乐作曲家、百老汇成功音乐剧作曲家、钢琴家、教育家、作家、诗人、电视红人。对美国人来说,他是音乐的象征,甚至有人说过,除了公众以外没人喜欢他。这

话在六十年代中期以前有些道理，不过之后他突然暴风般席卷了欧洲，在维也纳指挥了《法斯塔夫》，在伦敦指挥了马勒，轰动一时。甚至在纽约，评论家也开始用尊敬的口气讨论他的作品，而不只是把他看成永远的"奇迹小子""音乐界的彼得·潘"(《纽约时报》1960年语)。

从很多方面来看，伯恩斯坦的确是——永远的奇迹小子。从一开始他就拥有尼基什式的催眠能力和青年斯托科夫斯基的魅力。他在1943年11月14日之前一直籍籍无名，那一年他二十五岁，还是助理指挥，在临时顶替生病的布鲁诺·瓦尔特指挥了一场纽约爱乐的音乐会后，他的事业像喷气式飞机和导弹一样一步登天。他的外形也帮助他成为了公众偶像。他年轻时说自己像个"身材健美的瘾君子"，并且保持着一种极有张力的面容：有些部分充满幻想，有些部分充满着性的气息，还有些部分是压抑的紧张。最重要的是，他给大家的印象是永葆青春，即便到了五十岁时也如此。

电视时代的到来也为他的出名助了一臂之力。他的教育广播节目比起瓦尔特·达姆罗什绝对更有经验，也不那么纡尊降贵，他将自己的语言和作品传递给数百万人，他们都觉得他在音乐领域无所不知。他给电视观众带来了强烈的冲击力。一方面他光彩夺目，长相浪漫，是个"长头发音乐家"却喜欢探索贝多芬和现代音乐的神秘；另一方面他又很孩子气，爱说俚语，有美国城市背景，上过大学（哈佛，1939年），喜爱爵士。难怪他被认为是美国精神的代言。关于他的文字数以百万，在美国音乐舞台上从来没有人像伯恩斯坦那么出名。

这也是他的问题之一。许多人觉得他起步太快，如此年轻

便大获成功，多年里他不得不加倍努力，以抵消来自同僚的嫉妒、猜疑甚至是敌意。他受到的关注太多了，职业音乐家们都很清楚名人的广告效应，他们倾向于带着猜疑的眼光看待那些大名人。许多知识分子也一样。伯恩斯坦很受欢迎，被大众杂志一再称颂，因此，他肯定有些问题。伯恩斯坦本人又极端自信，他时常不经意间得罪人；我们无法否认他的一些业余活动也导致了许多不利言论：他爱说大话，在电视上当众亲吻杰奎琳·肯尼迪，甚至是他夸张的穿着。他被形容为有着前哥白尼时代的自我中心，也就是说，觉得整个世界都在围着自己转。有些评论家坚信他永远长不大。1964年欧文·科洛丁（Irving Kolodin）总结了评论界的普遍感觉："根据二十年前他作为指挥的潜力来看，我们今天的评判只能是：大部分时间里……它扩散得很广，但未能深入……我们感觉他是靠机灵、脑子快、直觉蒙混过关，这种天赋叫作'chutzpah'。""chutzpah"是意第绪语，已经不止一次被用在伯恩斯坦身上，它大概的意思是厚脸皮、胆子大。一个少年在谋杀了亲生父母后以自己是孤儿为由请求从宽量刑，这就叫"chutzpah"。科洛丁总结道，如果伯恩斯坦能多下点功夫，可能会成一个一流指挥。"但是，"科洛丁又写道：

> 同样毫无疑问的是，他的气质根本不符合这一职能。指挥一职还不够吸引他的全部精力，回报也不够多，还不足以让他牺牲其他兴趣，这些兴趣尽管他不够擅长，却总是无可抵抗地引诱着他。所以，总有一天他会厌倦，这时其他的种种冲动——剧院的、文字的、创意的——就会占据他。

科洛丁的预言应验了。1966年伯恩斯坦宣布他会在1968—1969音乐季结束后离开纽约爱乐。他给出的原因是自己有无法抗拒的作曲冲动。纽约爱乐授予他"终身桂冠指挥"的称号。

伯恩斯坦本人从未纠正过别人对他兴趣广泛的误解。1958年他入主纽约爱乐之前不久,他就公开声明了自己的广泛口味:

> 我不想早早投降,安于某种专业。我不想后半生像托斯卡尼尼那样研究、研究再研究大概五十部音乐作品。我会无聊死的。我想指挥,我也想弹钢琴,我也想为百老汇和好莱坞写音乐,我也想写交响曲。我想不停地尝试,成为完全意义上的"音乐家",这个词太美妙了。我还想教学。我还想写书和诗歌。我觉得我可以,并且也能处理好所有这些工作。

他的确尝试过了。在哈佛和柯蒂斯音乐学院(师从伊莎贝尔·文格洛娃学习钢琴,师从莱纳学习指挥)学习后,他来到檀格坞,在伯克郡音乐中心成了库塞维茨基的宠儿。罗津斯基请他担任纽约爱乐1943—1944音乐季的助理指挥。当伯恩斯坦代替瓦尔特指挥了那场著名的音乐会之后,立刻成了新闻头条。之后伯恩斯坦在爱乐当了好几季的客座指挥。同时他创作了著名音乐剧《在镇上》(*On the Town*),这是他为杰罗姆·罗宾斯(Jerome Robbins)创作的一出芭蕾的扩写版。1945—1948年他在纽约市中心乐团指挥,这三季被大家认为是纽约有史以来最刺激的交响音乐会。听众听到了二十世纪重要作曲家的重要作品,外加一些全新货色,还有一些标准曲目。伯恩斯坦年轻而有活力,他的听

众们也年轻而热情。这些音乐会上有一种特别的兴奋氛围,这种氛围四处闪耀,就像斯特拉文斯基芭蕾里的节奏。伯恩斯坦和年轻的乐团以及年轻的听众说着同一种语言。

在因为削减预算而辞职后,伯恩斯坦担任了许多客座指挥。他又创作了两出成功的百老汇音乐剧,尽管一出《老实人》(Candide)并没有上演很久。然而那活泼的《老实人》序曲却进入了美国交响乐常演曲目,也是伯恩斯坦唯一一部得到如此认可的作品。他的严肃音乐没有得到其他指挥的认可,只有伯恩斯坦自己的演出才保持了一定的曝光率。1958年伯恩斯坦接手纽约爱乐,当时这支乐团阴郁而且没规矩。然而在一季之内,它就焕发了生机。有人私下说这是伯恩斯坦所代表的"秀场效应",但没有人否认它的成功。音乐会票一售而空,乐团演出时充满激情。乐手们发现伯恩斯坦技术规范、听力一流,是个相当不错的指挥。一些成员特别是老乐手们爱嘟囔着说托斯卡尼尼和门盖尔贝格是如何不同,但是伯恩斯坦把爱乐变成了一个快乐的乐团。乐手们十分关心的经济状况,也纳入了他的视野。事实证明伯恩斯坦是个很好的供应商,他来之后音乐季加长了(最后的合同上写着要求充分就业的条款),又增加了电视和录音以及其他收入。正像一个乐手当时所说的:"真是个甜蜜的蜜月啊!只要莱尼(伯恩斯坦的昵称)对我们好,我们就会对他好。"值得指出的是,随着岁月流逝,熟悉感也并没有渐渐衍生出蔑视。爱乐乐团里是一群脾气变化无常的顶尖乐手,他们为每一位伟大指挥工作过,却一致称赞伯恩斯坦的才华。他们认为他的技巧无与伦比,也仰慕他的耳朵和乐感,他们说他的节奏感可与任何在世指挥比肩。一些乐手

可能对伯恩斯坦处理十八、十九世纪曲目的方式不太以为然,尽管如此,他们认为这无损他的天赋。

作为一位年轻指挥,伯恩斯坦被视为现代派,尽管他对十二音音乐从无好感。他演绎的勃拉姆斯从来没有得到无保留的认可;而他的斯特拉文斯基、施特劳斯和巴托克则精彩而踏实;他的早期音乐在许多人眼中显得矫揉造作、随心所欲。很难说他在指挥台上的造作风格是否对评论家产生了影响,可能不小。伯恩斯坦是所有当代指挥中最懂得舞台表演的。他尤其擅长紧握拳头、转动臀部、髋部猛推,这种悬浮效果令他如同打败了重力一般翱翔在空中,向上猛冲。这种狂野的举动和贝多芬交响曲放在一起,会让人觉得表演多过音乐。但即使你只听伯恩斯坦的唱片而不看他的表演,仍旧能听到一种与今天占主流的直译派指挥的截然不同。

因为伯恩斯坦本质上说是一种返祖现象,一个浪漫派。他运用了大量的速度波动,常常为第二主题放慢速度,强调旋律,常常调动出所有色彩手段,而这种方式在今天通常为人所鄙。维吉尔·汤姆森认为伯恩斯坦是二十世纪的孩子,对于十九世纪的曲目并不亲近,于是不得不伪装出一种他其实没有真正感受到的情绪。诚然,在伯恩斯坦的浪漫倾向中,总有些算计的因素。真正的浪漫主义传统继承人比如瓦尔特、富特文格勒从来不会打破一条旋律线,他们总是保持着乐句的形状。而伯恩斯坦常常打破旋律线,他还会在马勒《第二交响曲》的第二乐章中沉溺于无病呻吟的感伤。这种过度诠释可能源于他作为教育者的冲动,总是要将音乐解释到最大限度。他是个天生的教育家,高度自觉的音乐推销员,这些都是他作为指挥而大卖的原因。直到最近他才渐渐

降低了他的听众数目，有意无意地忽略他们。他似乎觉得如果不在某些段落大加渲染，观众们就会错过。看呀（他真的会这样说），现在是呈示部的第二主题！我会让你们听清楚这个呈示部的第二主题！出于强调这个时间点的热望，他会放慢速度，以确保每个人都明白第一主题和第二主题的区别。通常这样做的结果是明显的不适，甚至粗鲁。同理，在马勒的《第二交响曲》的第二乐章，伯恩斯坦会这样解释："我必须得让他们意识到这是维也纳的'闲适风'（Gemütlichkeit）。我会放慢速度，用更温柔的方式来叙述主题，我会在这里换气、那里用自由速度。"他的动机可能是良好的，但出来的效果却矫揉造作、表现过度。

近些年有了些变化的迹象。伯恩斯坦在纽约爱乐的1964—1965音乐季休了年假，当他回来时，带着一种新的自信。舞台表演依然故我，这已经成了伯恩斯坦的一部分，他对观众的品位更信任了，对音乐的表达更直接了，少了一些损坏他声誉的过度表现欲。他开始更多地思考歌剧指挥。伯恩斯坦指挥歌剧的时间相对较晚。美国训练的音乐家很少有机会在歌剧院锻炼，不像德奥指挥，歌剧是他们事业的必经之途。然而伯恩斯坦一直在斯卡拉、大都会和维也纳国家歌剧院演出，这刺激了他的胃口。他一直有种戏剧天资，歌剧可能会成为他事业的重头戏。伯恩斯坦和歌剧会是天作之合。

35

现在和未来

"一战"后没什么新鲜事,除了历史上那翻天覆地的科学、社会、文化巨变。音乐自然也受了影响,特别是交响乐团。一种全新的态度开始形成。"文化"在美国那些嚼着烟草的农民统治的州议会上曾是个脏词,现在突然变成了一种生活方式。这也许是和苏联竞争的结果。如果苏联能把他们伟大的音乐家和舞蹈家送到全世界,为自己增光,那么美国也应如此。我们的确这样做了,而且更努力。整个氛围都变了,那些议员们先前漠不关心,而现在他们逼着全国的乐团像上刑场一般拼命建立艺术委员会和文化中心来互相竞争。文化好像灰姑娘,现在她需要一驾四匹马拉的大马车,住新的大房子。

音乐家特别是那些乐团里的乐手,现在也要求达到配套的经济水平。充分就业和满意的薪酬的可能性第一次由他们自己掌握。斗争没消停过,罢工和取消部分或全季演出是常有的事。到1960年中期,大笔的钱——来自政府、基金、行业和个人——被倾注

到了美国的交响乐团身上,乐手们也注定可以分一杯羹。美国五大交响乐团(波士顿、纽约、费城、克利夫兰和芝加哥)在谈合同时都要求完全就业。在小城市,合同签订的时间比之前长,薪酬水平也高过之前那微薄的标准。

审美标准也像文化一样经历了翻天覆地的变化。作曲家沉浸在一种新音乐中,这种音乐好像除了少数作曲家之外没有人能理解。先锋派音乐家和听众之间似乎已经彻底分裂。另一种巨变则是音乐学研究占了统治地位,开始影响表演艺术家们的观感,特别是在早期音乐领域。通过根除那种传统的浪漫主义的表演实践,音乐学帮助铸造了一种反浪漫派的态度,这种态度在二十世纪二十年代之后越来越成为主流。

这一切都发生在"二战"后。

人们为解决新问题付出了种种努力,但也有一些人觉得这是在浪费时间。因为到了六十年代中期,人们突然听到了一种呐喊,说乐团正在死亡,连显赫如伯恩斯坦的大人物也开始担心未来。

这种论调基于一种事实:交响乐团演奏的音乐已经不再是活的艺术。常演曲目从巴赫开始,经过施特劳斯和马勒,到普罗科菲耶夫和早期斯特拉文斯基为止。于是指挥家像是博物馆的管理人,守护着过去。总体上说,作曲家不再为交响乐团创作。就算他们写了,公众也拒绝去听。调性已死,而公众对无调性音乐又毫无兴趣。所以有了危机论。无论如何,电子音乐已经开始,其媒介更是与管弦乐团毫无瓜葛。1966年7月大卫·伯罗斯(David Burrows)在《音乐季刊》中写道:

……只有在本世纪,音乐才找到了一种技术与其他艺术形式竞争,而这种技术在其他艺术中则早已成为理所当然;诚然,这就是尼采所谓的文化上的"老来得子"(Spätling)。电子媒介将作曲家放到了画家和诗人的位置,不仅可以完全控制最终成果,而且将传统直接放进录音。"前电子时代"在音乐中的意义可能有一天会变得像"前文字时代"在文学中的意义一样。

很多参加过二十世纪六十年代早期哥伦比亚-普林斯顿实验室赞助的第一场电子音乐会的人都有这样的想法。当幕布升起,舞台上是几台大喇叭,还有一些散布在音乐厅内。听众们在发出惊讶的喘息之后,对着这些喇叭鼓掌(可惜喇叭们没有鼓掌回报)。整个晚上,舞台上一个人影也没有。科学最后做到了:废除表演者极其讨厌的自负。现在作曲家(极其讨厌的自负?)获得最高统治权了。从莫扎特起的每个作曲家总是抱怨着演奏者极其自负,这种抱怨在"二战"后达到了一个新的高度,以至于今天大部分演奏者不敢改动丝毫乐谱,就像神学家不敢改动《山上宝训》的意义一样。现在电子音乐到来了,作曲家可以朝全世界弹响指了。他可以创造自己的音调宇宙,在磁带上结集满意的结果,然后指导合适的拷贝,用一次演出、唯一的具决定性的、不变、永恒的演出,在全世界随时随地无穷复制。

电子音乐和其他先锋音乐一起,都是改变人们生活的一系列新问题的反映,音乐只是其中一方面。每一代人都能看到音乐哲学中的变化,但历史从未像"二战"之后的原子时代这样加速度

运动。这是从1900年开始的分裂进程的最终结果,1900年这个日子倒挺合宜,正好是马克斯·普朗克形成量子论的时间,所有现代物理学都基于此理论。二十世纪的前十年有了普朗克和爱因斯坦的理论,人们告别经典物理学;二十世纪的前十年有了康定斯基的抽象画,人们告别具象艺术;二十世纪的前十年有了阿诺德·勋伯格的音乐,人们告别调性音乐。所有这一切都发生在十年间!时代精神很少如此勤奋、如此令人信服地工作。

然而如果1900年之后不久人们的生活和思想便开始经历创伤性的变化,那么"二战"后的加速度运动就更令人恐惧。我们面对的是一堆思想的碎片,代表了几个世纪以来积累的知识一朝被击碎,还没有人知道如何把碎片重新组合。很少有已经稳定下来的东西。如果海森堡是对的,分子运动只是一套统计学上的可能性,那为什么神学家们不能讨论上帝之死呢?因果律到底怎么了?科学家们忙于质疑、甚至证伪那些自欧几里得以来便被视为基础的假设。存在主义在战后哲学思想中占据了不小的地盘,甚至成了准流行哲学。外太空被探索,星球也在我们可达范围内,当人类的基本问题离救赎越来越远,当现代武器可以毁灭整个世界,当人口爆炸的威胁成为另一种终结的预言,这是一个心灵动荡的时代,创造者们用不同的方式进行了反省。

先锋派的音乐家通过创作一种点描式的、无调性的、无旋律的、节奏复杂的音乐进行反省,这种音乐好似云室里的原子。音乐家们甚至从现代数学思想中寻找支持他们作曲的素材。于是雅尼斯·泽纳基斯(Yannis Xenakis)在1957年创作了一部《概率行动》(*Pithoprakta*),他解释该作品时引用了"不连贯……音响

原子的云团……使用大数定律：高斯、麦克斯韦、泊松、连续概率的正态曲线，等等，以皮尔森、费舍尔的标准，等等"。新型暗语的爱好者沉迷于解锁那些"等等"。

新音乐导致了作曲家和听众的分裂。今天很多人说的"作曲危机"，指的就是先锋派创造的音乐只有极少数公众想要听。本来多多少少还算直的线被打破了，这种作曲家和听众之间的完全决裂在音乐系统中还是新情况。在二十世纪之前的年代，没什么大问题。莫扎特是先锋派的鼻祖（他在某些方面被当时人认为是极为危险地激进），他的音乐总能得到演出。听众期待新的音乐。事实上十八世纪只演出全新的音乐。听众想听最新的作品，如果他们对莫扎特或者年轻的贝多芬感到不满，总有萨列里或者老帕伊谢洛这样的作曲家能够满足他们。在十九世纪，新音乐从来不用等很长时间就能上演。就算要等，也是老的音乐等。当门德尔松决定演出一系列巴赫、亨德尔、莫扎特和贝多芬的作品时，他做了许多准备，几次三番地道歉，称之为"历史音乐会"。柏辽兹、李斯特、舒曼和瓦格纳都是一时的争议人物，遭到重要的保守评论家比如乔利、汉斯利克的攻击，但他们的音乐还是被演奏、讨论、争论，被报纸和杂志不停地分析。再回到十八世纪，一直有一些堡垒型的新音乐，不那么有争议，其提供者是诸如拉夫（Raff）、鲁宾斯坦（Rubinstein）、帕里（Parry）、加德（Gade）这样的作曲家，在当时都是大人物，他们的作品活跃在当时的舞台上。

如今的先锋派，极少取得前辈先锋派那样的大名。"二战"后的各种流派——十二音、无调性、偶然音乐、达达派、第三流派爵士——公众都不要听，哪怕是斯特拉文斯基创作的作品。电子

音乐吸引了许多年轻的作曲家,但是,再说一遍,不是公众。连许多音乐家自己也感到困惑。新音乐极难演奏,要求对节奏、音色甚至基本的乐器技巧拥有全新的概念。其记谱法通常只对少数几位专家才有意义,同时展示了一种闻所未闻的复杂性。它如此之难,造成了许多问题,吓跑了许多演奏者,以至于一些先锋派作曲家回归常识时需要为自己辩护,说是之前失去了控制。

乐团的乐手们总体上和公众一样不喜欢这类音乐。老一代指挥家觉得这毫无意义;年轻一些的指挥家则因为其他原因避免此类曲目:有时候是不喜欢,有时候害怕乐团不具备演奏的能力,有时候担心会疏远听众。于是先锋音乐只能由一些年轻、坚定的人来指挥,而他们没有一个是指挥界的国际明星:比如皮埃尔·布列兹、冈瑟·舒勒、罗伯特·克拉夫特、布鲁诺·巴尔托莱蒂、卢卡斯·佛斯。(赫尔曼·谢尔辛和汉斯·罗斯鲍德是两个例外,他们都是十九世纪人,却适应了二十世纪的新思想。)指挥、排练、演奏先锋派音乐的问题集中于那几近疯狂的复杂性,只有全职专家才能掌握。纽约爱乐在1963年的先锋系列中发现了这一点。乐手们无法演奏那些音乐,更甚者,他们嘲笑并痛恨它。也许下一代人会见到能够演奏这种音乐的乐手。在伯克郡音乐节上,舒勒指挥的学生乐团能够比波士顿交响乐团更具权威、技巧和风格地演奏先锋派音乐。当新一批乐手进入交响乐团时,问题也许就解决了。在那以前,先锋派创作者和观众之间的交流鸿沟将一直存在。现在似乎有种逆流,公众在讨厌新音乐时会故意躲避它。所以说先锋派创作者必须得斗争,直到他们的作品被接受。的确如此。二十世纪以前的文化滞后从未超过二十年,而从现阶段看,

如果把《月迷彼埃罗》这样的关键作品考虑进来，滞后已经超过了半个世纪。而且，看看"二战"后的先锋音乐，从来没有什么音乐遭到过如此普遍的憎恶。这就导致了一些严肃的问题：这种缺乏融洽沟通的情况一定是公众的错吗？作曲家是否没有完成他的任务？抑或是音乐语言本身已经枯竭了？

有一种颇为有趣的推测：大众对新音乐的放弃，是否导致了"二战"后的另一现象——巴洛克复兴？1948年以前，巴洛克音乐好像是历史书。多亏了密纹唱片，巴洛克音乐突然变成了一股生力军。维瓦尔第、科莱利、泽兰卡（Zelenka）、法什（Fasch）、舒茨（Schütz）、杰米尼亚尼（Geminiani）的音乐风靡了起来。他们走出历史书，又是鞠躬又是问候，活蹦乱跳。他们的大部分音乐里有种秩序和逻辑，这种客观的倾向得到了现代知识人的认同。但谁会演奏这些音乐呢？肯定不是富特文格勒或托斯卡尼尼。这便是音乐学介入之时，矫正了浪漫主义的泛滥之风，向新的一代演示这种音乐应该如何演奏。

对于十九世纪的浪漫主义诠释者来说，生活和音乐都是相对简单的东西。浪漫时代催生了一种"演奏家即英雄"的概念。在帕格尼尼和李斯特以及十九世纪三十年代一批伟大歌唱家之后，是瓦格纳的崛起，他形成了拜罗伊特学派指挥风格，影响了整个世纪。在这种风格中不存在严格地忠于文本，至少不比之前的世纪更严格。不用说，浪漫派的演奏者自然完全精通浪漫派音乐。涉及较早的音乐时，他们丝毫没有今日之演奏者们的那些困扰。他们径自用自己熟稔的浪漫派传统诠释早期音乐。直觉是他们唯一的指引。

如今人们已经无法苟同那种实践。人们觉得光有直觉还不够，还需要一套专业工具。在任何科学主导的时代，流行的态度总是客观的，这种态度也包括对于专家的无限尊重。音乐也无法免俗，音乐学在近些年的发展已经塑造了人们的音乐思维，这是时代精神的一部分。音乐学为人们提供了工具。

音乐学是"二战"后新兴的种种学术规范之一，对所有的演奏家和评论家都产生了或多或少的影响。近五十年中，音乐学家试图梳理过去的音乐思想和演奏实践，近二十年中大量材料得以出版。音乐学家们并没有为早期音乐加上人为的、武断的或者明显错误的注解，而是说，为什么我们不试试尽最大可能去恢复十七、十八世纪的真实演奏情况呢？要做到这点，必然会问一些问题。巴赫的乐队规模如何？莫扎特的呢？乐器如何分配？装饰音和数字低音到底应该如何演奏？颤音怎么打？装饰音在各个时代、各个国家的演奏方法相同吗？演奏者们使用的早期音乐版本抄写错误有多严重？（事实上常常能看到严重的抄写错误。）二百五十年前的音调是怎样的？速度又是怎样的？

植根于十九世纪的指挥们——瓦尔特、比彻姆、富特文格勒、托斯卡尼尼从来没有担心过这样的问题。年轻些的指挥也没有，因为他们接受的训练仍是浪漫主义的。无论如何，这些问题无关宏旨。除了巴赫和亨德尔的少数作品（亨德尔作品中常演的几乎只有一部《弥赛亚》）、海顿和莫扎特的十几首交响曲（要知道他们两人加起来创作了一百四十五部交响曲）之外，"二战"结束前的常演曲目基本上全是十九世纪作品，尽管有些斯特拉文斯基、巴托克、肖斯塔科维奇和普罗科菲耶夫的作品。然后 LP

诞生了,然后便是难以解释的对巴洛克音乐的前所未有的需求。供求关系的法则立刻产生了效应,随之出现了一种新型专家指挥——只演奏贝多芬之前的音乐,常常和音乐学家关系密切,渴望用最大的真实度还原早期音乐。这些指挥有卡尔·穆兴格(Karl Münchinger)、卡尔·里希特(Karl Richter)、莫根斯·沃代克(Mogens Wøldike)、弗雷德里克·瓦尔德曼(Frederic Waldman)、安东尼奥·亚尼格罗(Antonio Janigro)、萨伏德·凯普(Safford Cape)、鲁道夫·鲍姆加特纳(Rudolf Baumgartner)、瑟斯顿·达特(Thurston Dart)、诺亚·格林伯格(Noah Greenberg)、卡尔·哈斯(Karl Haas)、丹尼斯·史蒂文斯(Denis Stevens)、纽厄尔·詹金斯(Newell Jenkins)、奥古斯特·温辛格(August Wenzinger),他们在"二战"后作为学者指挥显赫一时,比任何国际指挥巨星都知道如何演绎早期音乐。

欧洲和美国都被巴洛克大潮给吞没了,同时也诞生了稀奇的副产品。巴洛克音乐尽管流行,许多唱片公司靠专门录制早期音乐便能过活,但却对那些国际大交响乐团没有什么影响,它们依然演奏着五十年来的那些音乐。于是,一些小型管弦乐队应运而生,专门负责演奏早期音乐,它们的大哥哥们毫不在意。而且小型演奏团体迅速成长。一份对纽约独奏会的详细调查显示,与巴洛克和文艺复兴音乐相关的音乐会数目惊人。其中一些很受公众欢迎,填满了大音乐厅,还有许多是小范围的自娱自乐,在小音乐厅进行。这种对巴洛克的兴趣是战后的现象,但却不是人们所想象的那样成为另一现象——国际先锋派的序列音乐语言——的对立面。同序列音乐一样,巴洛克音乐的流行也是客观主义的表

现，它带着内化的学院派气质，要求的是技术而非鲜明的理念。

"二战"后的另一大鲜明特色也应提及，因为牵涉到一批新兴指挥。其中两位来自东方：印度的祖宾·梅塔和日本的小泽征尔，他们可谓史上头两号天才人物。且容我先提一笔其他重要青年指挥：洛林·马泽尔（美国）、伯纳德·海廷克（荷兰）、科林·戴维斯（英国）、伊斯特万·凯尔泰斯（匈牙利）、克劳迪奥·阿巴多（意大利）。他们每一位都是伟大指挥家的候选人，很有趣的是，这张名单上一个德国人或者奥地利人都没有。伟大的德奥指挥传统是否已经崩塌？两百年间它是指挥历史上的生力军，但似乎沃尔夫冈·萨瓦利许和赫伯特·冯·卡拉扬已是该学派最后两位大指挥，而且他们已经无法再被称为年轻指挥了。

在全世界音乐的各个方面，我们都可以见到一种可谓"新折中主义"的趋势。除了少数特例之外，我们很难把一位年轻的美国指挥同一位年轻的英国指挥或匈牙利指挥区分开来，就像我们越来越难在钢琴演奏和作曲中区分出民族风格一样。甚至连交响乐团的音色也开始趋同化，尽管它们出身有大不同。

除非发生全球大灾难，未来的趋势将是：国别派的指挥，更甚者是任何民族性的音乐创作将越来越少。慢慢地，一个世界的理念将不再仅仅是理念。如今的知识生活已经高度国际化，理念可以说在以光速传播，"二战"后的那种"交叉授粉"使得地区主义和民族主义成了过去。交通发展也是如此快捷高效，人际接触已经不存在任何交通的障碍。我们已经达到了消除地方口音的程度，即便在苏联，一度被禁的理念现在也能公开讨论，那里还活跃着极为现代的音乐和绘画学派。最终，将有一种普世音乐。音

波士顿交响乐团藏

萨姆·福尔克（Sam Falk）藏

✤ 四位将在新一代指挥中扮演重要角色的人物。出生于日本的小泽征尔（左），他有性情，并有强烈的投射力。美国人洛林·马泽尔（右），代表了新托斯卡尼尼式的清晰和客观。（转下页）

乐家的创作当然是对他们所遇见和吸收的刺激因子的个人反应，但这些刺激因子开始变得四海皆同，要多谢广播、电视、通信卫星、飞机、录音机和LP唱片、社会阶级的崩塌和教育水平的广泛提高。只要还是人在演奏，对音乐的诠释还将是个人的；但他们所代表的是国际性思维而非地方性思维。我们这一辈人大概是看不到席勒－贝多芬"四海之内皆兄弟"的理想变为现实了，但这是音乐发展的必然，正如这是人类发展的必然一样。

✤ 印度人祖宾·梅塔（左），已经初具技巧派指挥锋芒。英国人科林·戴维斯（右），其指挥风格具有品位、力量和英国音乐家的中庸特点。他们各有性格，但都有二十世纪指挥艺术中避免浪漫主义式夸张的倾向

飞利浦唱片藏

译后记：
那个得了音乐病的家伙

译完《伟大指挥家》后，我忽然发现虽然中文世界已经有哈罗尔德·C.勋伯格三部"伟大"系列——《伟大作曲家的生活》（冷杉译，生活·读书·新知三联书店2020年版）、《不朽的钢琴家》（顾连理、吴佩华译，广西师范大学出版社2014年版）的译本，却还没有一篇详细介绍作者其人的文章。希望这篇译后记能够弥补一点遗憾。

认识哈罗尔德·C.勋伯格的人都说他是个传奇，他的工作量和工作效率十分惊人，在供职《纽约时报》的三十年中几乎每周要写五篇评论外加一篇星期日专栏，总量超过一百三十万字；他总是带着乐谱去听音乐会，一听完便立刻赶往报馆，让太太和朋友坐在轿车里等他，并保证在四十五分钟内写完评论，然后和他们一起去参加酒会。而且这神速完成的稿件几乎没有任何打字错误。

1971年他成为第一位荣膺普利策评论奖的乐评人,可以说他为音乐评论体系设立了标准。与文学评论、电影评论、艺术评论不同的是,音乐评论要尝试描述不可描述之物——音响,这看不见摸不着的东西直接导致了乐评的面目模糊的基调,人类语言有限的形容词远远无法满足音乐的千变万化。乐评还有一道门槛,那就是音乐术语也让普通读者望而却步,一篇文章里若是出现过多的赋格、奏鸣曲、复调、自由速度、通奏低音、序列主义之类的词汇,甚至加上几处五线谱例,外行读者多半会在心里暗骂:就不能好好说话吗?而勋伯格尽其所能地用最晓畅的语言为普通读者提供了音乐鉴赏的典范性框架,对此我们必须心怀感激。

1915年11月29日勋伯格出生于纽约上西区,他父亲是个爱乐者,收了不少RCA红标唱盘。勋伯格自幼听力超常,对音乐几乎过耳不忘,他在没识字的年纪就已经记住了所有听过的唱片。家里人最喜欢测试的是播放一张唱片,让他说出表演者,屡试不爽。那时候他才三岁。他回忆自己平生听音乐两次落泪,一次是听卡鲁索唱《丑角》中的咏叹调"穿上那戏袍",一次是听莫扎特的《G小调交响曲》。

勋伯格知道自己有病,而且病得不轻。不论是睡着还是醒着,他脑子里满是音乐,一刻也不消停。太太可以半夜戳戳他,问:"你在听什么?"他不用醒过来就能嘟囔出作品的名字。这病有时候挺麻烦,因为上学的时候他总是看上去心不在焉,让老师很恼火。等到高中的时候,他终于学会了控制自己,假装在认真听课,其实脑子里满是勃拉姆斯交响曲。

虽然认识勋伯格的人都知道他的钢琴演奏水平已经可以开独奏会，他却自谦不是独奏家的料。小时候学一首贝多芬钢琴奏鸣曲，他会把其他三十一首奏鸣曲研究个遍，思考其中的关联。施纳贝尔的录音问世后，这三十二首钢琴奏鸣曲就深深烙进了他的记忆中。他和小伙伴会一起学习大部分交响乐的四手联弹钢琴改编版，听广播里的古典音乐频道（三十年代的广播节目可是很全面的），十二岁生日以后他的父母开始带他去音乐厅听音乐会和歌剧，通过这样的培养，他在少年时代就已将标准曲目烂熟于胸。

在美国的爵士乐泛滥成灾时（二十年代被称为"爵士年代"），你不可能不听爵士乐。但勋伯格一直是个纯粹的古典乐迷，从来不喜欢爵士乐。当他在军队里没法不听到爵士乐时，他就用内心的耳朵与之对抗，暗自想着巴赫的平均律钢琴曲。在密集队形操练时，他就想着肖邦的《E小调钢琴协奏曲》里的进行曲，然后听到指挥官大吼："勋伯格！你走错队了！"当平·克劳斯贝去世时，《纽约时报》的副主编要求他写篇纪念文章，勋伯格说写不了，因为自己从来没听过克劳斯贝的唱片或是现场。副主编根本不信他的话，他费尽口舌解释自己如何系统性地把克劳斯贝挡在耳外，从此以后这位副主编看他的眼神好像他是个两头怪。

在勋伯格的音乐成熟期，爱丽丝舅妈对他的影响最大。她曾师从钢琴大师戈多夫斯基，在二十年代初颇红了一阵。她后来把自己的音乐会评论简报本留给了勋伯格，其中有她在亨利·伍德爵士棒下演出李斯特《匈牙利狂想曲》的评论，盛赞

声一片。她在纽约的风神音乐厅开过极为成功的独奏会,但嫁给勋伯格母亲的兄弟以后就决定不再公开演出。每次小勋伯格碰到繁难的曲目,爱丽丝舅妈就会演示给他看,给他讲解乐句的意义或是技巧难题。还能有比这更好的钢琴老师吗?

十二岁那年,勋伯格下定决心要当一名乐评人。他热爱音乐,文字表达也相当不错。何况他自幼就有批判性思维,总是在问问题,研究,比较,试图找寻合理的解释,更重要的是,形成一种音乐审美的品位。

在布鲁克林学院读本科、纽约大学读硕士期间,勋伯格选修了一切音乐和英国文学的课程,他的论文全部与音乐相关,比如勃朗宁和音乐、莎士比亚和音乐、伊丽莎白一世时期的化装舞会、弥尔顿和《科莫斯》。他的硕士毕业论文题目是《伊丽莎白一世时期的歌曲集:音乐和文学意义的研究》。面对这样的题目,英语系不懂其中的音乐内容,音乐系又不懂其中的文学内容,所以他毫不费力就拿了 A+。

勋伯格在本科时就开始给音乐杂志写专栏,没有稿费,但有免费音乐会门票。读了研究生后,他成了玛丽安·鲍尔(Marion Bauer)的学生,学习美学、批评以及现代和声。硕士一毕业,鲍尔女士就推荐他去彼得·休·里德(Peter Hugh Reed)的杂志《美国爱乐者》工作,这本可怜的月刊只有两个人,勋伯格兼任主编助理、唱片评论员、专题作者、打字员、校对员、排版员和清洁工,他爱极了这份工作。杂志版权页上有位经理保罗·吉拉德,其实就是彼得·休·里德,还有一位固定撰稿人内维尔·戴斯特莱,其实也是彼得·休·里德。

杂志办公室就是亚斯特坊广场附近的一座老房子里的一间房，里德总是口气很大地称之为"大套房"。这房间大概是全楼里最乱的一间，到处堆着废纸、唱片、公关稿、校样、信封、过刊、样张、宣传资料、切纸机、信件。如果勋伯格试着整理办公室，里德就会生大气："你理干净了我还怎么找得到东西！"当时杂志有两位合作乐评人，菲利普·米勒（Philip L. Miller）和内森·布洛德（Nathan Broder），他们每月来两次，大谈酸菜、法兰克福香肠和啤酒。米勒可能是当时美国唯一一位对声乐唱片的知识能与里德比肩的人，后来他成了纽约公立图书馆音乐部的主管。布洛德则成了美国最受尊重的音乐学家之一、诺顿出版社的音乐编辑。布洛德每次都会把勋伯格排好的杂志大样带回家看，然后加上许多怒气冲冲的评语。他对语法错误的容忍度比勋伯格低多了。

那个年代是录音业的黎明，只有两家大公司——胜利唱片和哥伦比亚唱片。每一期杂志都像在冒险，年轻气盛的勋伯格有次写了一篇文章恶评桑罗马的唱片《钢琴协奏曲之心》，结果胜利公司撤走了广告。这跨页广告的收入本来可是用来付印刷费的。里德为此捉襟见肘了好一阵，不过他从来没有对勋伯格提过半个字。他打心眼儿里喜欢这个小伙子。勋伯格在《美国爱乐者》度过了美好的四年，然后应征入伍。因为色盲他没法当飞行员，只能当伞兵。"二战"结束前他在法国执行任务时摔断了膝盖，于是在医院里庆祝了胜利日。

"二战"结束后勋伯格开始为《音乐文摘》和《音乐快报》撰稿。1946年10月，《纽约太阳报》的厄文·科洛丁（Irving

Kolodin）邀请勋伯格担任乐评人，这个位子相当难得，是一系列偶然的人事变动的结果，最后由幸运的勋伯格补了缺。他不满于寻常乐评人的工作，白天报道从市政厅到布朗克斯动物园的大小新闻，晚上写音乐会评论。1950年初《纽约太阳报》被《世界电讯报》收购，勋伯格成了自由撰稿人。这时《纽约时报》的音乐编辑霍华德·陶布曼（Howard Taubman）相中了他，约他为周日版写稿。陶布曼是音乐圈里的大人物，交游很广，每次总能得到大新闻的独家消息，勋伯格认为他是美国报纸有史以来最好的音乐编辑。后来《纽约时报》的首席乐评人诺埃尔·施特劳斯（Noël Straus）健康欠佳，陶布曼就向部门主任引荐了勋伯格。

诺埃尔有时还会来办公室，他年过七十，听所有的音乐，读所有的书，研究一切学问。他是拜伦、霍普金斯、植物学、文艺复兴艺术、声乐、钢琴、指挥、美食方面的专家。他似乎无所不知，很聪明，有点咸湿，喜欢讲冷笑话。办公室里常有市民打电话来问这问那，这时候诺埃尔就会施展才艺。有位女士打电话来问柴科夫斯基的女恩主叫什么名字，诺埃尔说："对不起啊，我们的冯·梅克编辑正好出去吃午饭了。"还有人打电话来问："我们想知道这是什么曲子，您能帮忙认定吗？"诺埃尔会说："哼来听听？"那人哼了一段德沃夏克的《幽默曲》，诺埃尔说："恭喜你！这是海因里希·科尔内留斯·冯·施梅斯迈尔1672年所作第五首复调组曲的第四声部。有趣的是，这是一首八度卡农。还有……"他又滔滔不绝说了五分钟。电话那头是长长的沉默。之后那人鼓起勇气问："您能重复一遍吗？"诺

埃尔乐此不疲地又说了一遍……

1950年至1960年这十年中，勋伯格在《纽约时报》白天写社会新闻，晚上写音乐会评论，1955年以后还写唱片评论。1950年代见证了LP问世，此后涌现了大量录音，一首贝多芬交响曲开始有二十个版本，作为唱片评论员，比较各版本的异同高下成了一项繁重的技术活。勋伯格的公寓里堆满了唱片，副作用是一直梦想家里清爽干净的太太被埋在唱片"雪崩"中。

1955年《纽约时报》音乐部主任去世后陶布曼接替上任，1960年戏剧评论员退休后陶布曼又接管了戏剧评论的工作。于是主编问勋伯格要不要接任陶布曼的乐评工作，他欢天喜地地得了"资深乐评人"（senior music critic）的头衔。英美报纸的主编或者首席评论人就叫"the editor"或"the critic"，"the"已经说明了一切。勋伯格当时还年轻，对"资深乐评人"的称呼也挺满意。

在公众想象里，纽约这座浮华之城中一份大报的顶尖评论人肯定整日与明星艺术家们觥筹交错。他会睡到中午起床，和帕瓦罗蒂吃午餐，下午和霍洛维茨、祖宾·梅塔喝茶聊天、指点江山，晚上先和大都会歌剧院总裁吃饭，然后回家在贴身男仆的帮助下换上燕尾服，乘着豪华轿车去听音乐会。可是勋伯格断言：这绝不是《纽约时报》乐评人的生活。一个《纽约时报》的乐评人会采访音乐家、调查背景资料、打探八卦，甚至安排卧底，但他们绝不会跟艺术家交朋友。音乐圈向来近亲繁殖，水深阴险。没有人会相信一个乐评人为朋友写的文章能如何公允。所以《纽约时报》立下规矩，不能与被评论对象交朋友，

如果这种情况发生,那么评论人就不应再写关于他/她的评论。在四十年的职业评论生涯中,勋伯格只有四个音乐家朋友。

出于同样的原则,《纽约时报》的乐评人不能演出或者作曲。因为无论他/她多么纯洁,都会有指挥或是音乐机构找上门来,委约他/她创作或是邀请他/她演出。(当时《先驱论坛报》的许多乐评人也是作曲家,他们总是恬不知耻地炫耀自己的作品得到了演出。)《纽约时报》的乐评人也不能为音乐会撰写节目单介绍或是唱片介绍,虽然这看似无伤大雅,但结果是你会从纽约爱乐乐团或大都会歌剧院或其他音乐机构领钱。瓜田李下与《纽约时报》绝缘。至于华丽的社交生活,哪里有空呢?勋伯格要采访写稿,听唱片,读乐谱,看书看报,只有不断吸收一切新信息,不断深入自己的专攻领域,才能在大新闻来时应对自如。

那是《纽约时报》的黄金年代,主编都有相当高的文化修养,他们对文化传播有使命感。当时音乐部有六位全职评论员覆盖古典乐、爵士乐、摇滚乐,还有特约评论员。招募新人时,编辑总是优先考虑有音乐和新闻背景的人选,而音乐是第一位的,因为新闻可以边练边学,音乐却没法现教,得从小熏陶。最终,一个伟大的乐评人能够通过评论告诉鲁道夫·塞尔金怎么弹琴,祖宾·梅塔怎么指挥,琼·维克斯怎么唱歌,此等自信,需要用毕生的知识背景来支撑。

也许今天很多人会觉得,评论者是创作者、演绎者之后的三道贩子,离艺术的本真性最远,有什么资格自傲。勋伯格会说,像作曲家、演奏家一样,评论家的观点也是以毕生思索为基础。

而一位老资格的评论家要比大部分艺术家有更宽泛的经验。艺术家可能对自己的领域熟悉，却未必知道外行事。作曲家会攻击演奏家为了自我表现对作品进行夸张的诠释甚至歪曲，太不谦虚；演奏家则会反击：没有一个作曲家会说自己写了谦虚的交响曲或是奏鸣曲。同理，如果有谦虚的评论家，那大概是因为没什么本事所以只能谦虚。如果你很有想法又信仰坚定，必然会恃才傲物。只要懂得用文明的方式表达傲慢，傲慢在艺术中并不是坏事。

评论家固然不必妄自菲薄，然而过分渲染评论家的权势，则是另一种扭曲的极端。勋伯格厌恶那些有权力欲的评论家，他们利用职务之便党同伐异，巩固自己的地位或吸引公众注意。然而历史上没有伟大的音乐或是伟大的艺术家会被负面评论所伤害，评论不会造就艺术，艺术家才能造就艺术。《纽约时报》上的差评最多影响一两个音乐季，好评也顶多帮一两季。在报纸上得到一片盛赞的艺术家也可能会很快消失，那些被媒体口诛笔伐的艺术家可能依然被公众热捧。勋伯格在伯恩斯坦担任纽约爱乐乐团首席指挥期间从没说过好话，伯恩斯坦照样是美国最红的指挥。勋伯格讽刺钢琴家格伦·古尔德"弹得那么慢的原因，可能是技巧不过关"，并无损古尔德清誉。

勋伯格的这些招牌性"错误"难免会授人以柄，可是每位评论家都遵循自己的视野，对或错并不在这一视野中。勋伯格不喜欢皮埃尔·布列兹或埃利奥特·卡特的音乐，他就错了吗？他喜欢祖宾·梅塔的指挥，就对了吗？每位评论家都有自己的强项，有些熟悉艺术史，有些熟悉当代作曲技巧，有些熟悉后台

掌故，每个人对音乐的理解不同，他们的个性、审美趣味、直觉、艺术敏感度、关系人脉各有不同。勋伯格的强项是十九世纪的演奏法，他的审美趣味也是十九世纪的，他曾大力攻击风靡国际的序列音乐运动，斥之为"枯燥、学院派、无聊、自绝于人民"。于是他被打上了中产阶级保守派的标签，在新音乐圈尤其惹人嫌。先锋派会说，评论家应该鼓励新音乐，而不是落井下石。在序列音乐横冲直撞三十多年，却无一作品能够进入国际标准曲库，晚年勋伯格终于可以欣慰地写下：这次我可没说错。

勋伯格一生探索的大问题，是何为"本真"的演奏。大部分艺术家会说自己的首要目标是"表达作曲家的愿望"，然而每个时代对作曲家都有不同的见解，而每位艺术家也有自己的标准。每个时代都有音乐表演的一套习俗规则，其中许多不会直接体现在乐谱上，因为音乐记谱法是极不准确甚至令人沮丧的。此外，由于当时所有的演奏者都会自动按照这些套路演奏，作曲家也就不会觉得有必要多记一笔。在没有录音记载的年代，这些套路会渐渐消失，对今天的我们来说异常陌生。我们现在面对的这本书，就是勋伯格在探索不同时代精神影响下的指挥风格变化的又一力作。

勋伯格的有生之年见证了音乐学的崛起。今天的学院派音乐史家对历史演奏的研究已经十分深入，但勋伯格从二十世纪六十年代开始系统地提出这些问题，他可能是关注风格变迁，纠正人们易犯的时代错误的第一人。

晚年追忆溯往，作为一个得了音乐病的家伙，能在纽约这

样的音乐中心担任主流大报的乐评人，不但能免费听音乐会、唱片，写文章还能领到报酬，勋伯格暗自觉得自己是最幸运的人。研究乐谱、听音乐会、写稿，这些对他来说不是工作，而是享受，照理说应该他付给报纸钱才对。于是他总是莫名其妙地担心，要是总编或者其他人发现这一点，就会有坏事发生，好像一只千足虫突然暴露在日光下，迟早要死。所以他每天早上会对东方三鞠躬，祈祷好运不要结束。

　　因为勋伯格对音乐的痴迷和热爱，让我在翻译这本书的过程中也享受到了极大的乐趣。现在趁着修订再版的机会，我纠正了若干翻译错误，尽量让这本杰作更准确地呈现给读者。翻译也和写乐评一样，是不断学习、思索和经验积累的过程。今天再看几年前的译文，已经能发现不少以后不会再犯的错误，将来再看，也一定会发现今天的错误。完美的翻译是一种理想，译者所能做的，就是不断向这种理想靠近。

盛　韵